길 위의 빈센트

일러두기

- 보편적으로 사용되는 경우를 제외하고, 지명과 인명은 해당 국가의 표준 발음을 우리나라의 로마자표기법에 따라 표기하였습니다. 필요한 경우에는 원문을 병기하였습니다.

- 빈센트의 편지는 반 고흐 미술관의 'Vincent van Gogh: The Letters' 웹사이트 (www.vangoghletters. org)에 수록된 공식영문판을 기준으로 번역하였습니다.

- 빈센트의 행적에 관련된 장소에 관한 정보는 'van Gogh Route' 웹사이트 (www.vangoghroute.com)를 기준으로 하였습니다.

- 빈센트 작품의 제목과 정보는 위키피디아의 반 고흐 작품 목록 (en.wikipedia.org/wiki/List_of_works_by_Vincent_van_Gogh)에 수록된 내용을 기준으로 하였습니다. 책에서는 장소성을 분명히 하기 위해 그림이 그려진 장소를 그림의 제목에 추가로 표기하였습니다.

빈센트 반 고흐의 생애를 따라가는 여정

길 위의 빈센트

Vincent, Homo Viator

홍은표 글·사진

인디라이프

빈센트 반 고흐의 인생 여정

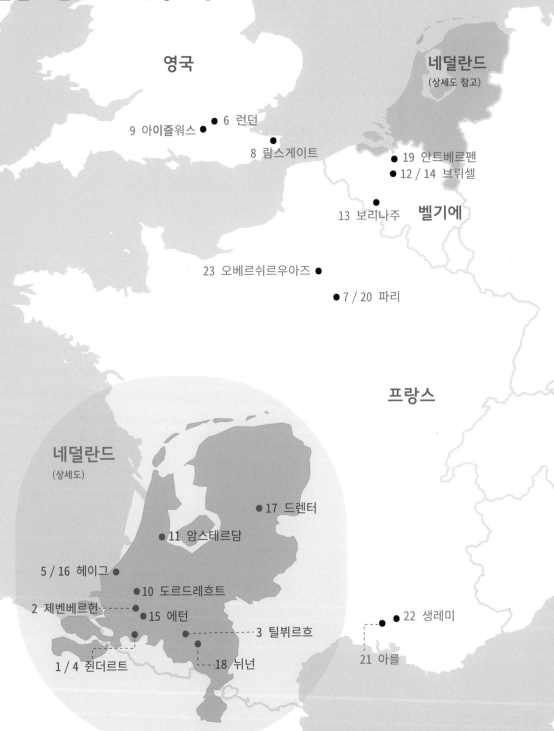

영국

네덜란드
(상세도 참고)

9 아이즐워스 ● 6 런던
● 8 람스게이트

● 19 안트베르펜
● 12 / 14 브뤼셀

13 보리나주 ● 벨기에

23 오베르쉬르우아즈 ●

● 7 / 20 파리

프랑스

네덜란드
(상세도)

● 17 드렌터

● 11 암스테르담

5 / 16 헤이그 ●

● 10 도르드레흐트

2 제벤베르헌 ●

● 15 에턴

3 틸뷔르흐

1 / 4 쥔더르트

18 뉘넌

● 22 생레미

21 아를

1	쥔더르트 Zundert	1853. 3 - 1864. 9	
2	제벤베르헌 Zevenbergen	1864. 10 - 1866. 8	
3	틸뷔르흐 Tilburg	1866. 9 - 1868. 3	
4	쥔더르트 Zundert	1868. 3 - 1869. 7	공부의 여정

5	헤이그 The Hague	1869. 7 - 1873. 5	
6	런던 London	1873. 5 - 1875. 5	
7	파리 Paris	1875. 5 - 1876. 3	화상의 여정

8	람스게이트 Ramsgate	1876. 4 - 1876. 6	
9	아이즐워스 Isleworth	1876. 6 - 1876. 12	
10	도르드레흐트 Dordrecht	1877. 1 - 1877. 5	
11	암스테르담 Amsterdam	1877. 5 - 1878. 7	
12	브뤼셀 Brussels	1878. 8 - 1878. 11	
13	보리나주 Borinage	1878. 12 - 1880. 10	신앙의 여정

14	브뤼셀 Brussels	1880. 10 - 1881. 4	
15	에턴 Etten	1881. 4 - 1881. 12	
16	헤이그 The Hague	1881. 12 - 1883. 9	
17	드렌터 Drenthe	1883. 9 - 1883. 12	
18	뉘넌 Nuenen	1883. 12 - 1885. 11	
19	안트베르펜 Antwerp	1885. 11 - 1886. 2	
20	파리 Paris	1886. 2 - 1888. 2	
21	아를 Arles	1888. 2 - 1889. 5	
22	생레미 Saint-Remy	1889. 5 - 1890. 5	
23	오베르쉬르우아즈 Auvers-sur-Oise	1890. 5 - 1890. 7	화가의 여정

길을 떠나며

20여 년 전, 파리의 오르세 미술관에서 '오베르의 성당' 앞에 한참을 서 있었다. 그림 속으로 빨려 들어갈 것 같은 강렬한 느낌이 나를 그 자리에 붙들어 세웠기 때문이다. 그 뒤로 내 곁엔 늘 그가 있다. 집과 사무실에는 비록 복제품이지만 그의 그림이 몇 점씩 걸렸고 책꽂이에는 그의 평전, 서간집, 화집이 한 권씩 늘어갔다. 그의 그림이 전시된다는 소식이 들리면 반가운 마음에 달려갔고, 어쩌다 외국에 갈 일이 있으면 그의 그림이 걸려있는 미술관을 찾았다.

그와 사귄 지 이미 오래된 얼마 전, 문득 내 안에서 그의 것을 닮은 외로움이 느껴졌다. 외로움이야말로 빈센트의 삶을 관통하는 고통이자 그가 예술을 통하여 궁극적으로 넘어서고자 했던 것 아니던가. 이제 그를 찾아 떠날 때라는 생각이 들었다. 그가 이 세상을 떠나고 130년이라는 긴 시간이 흘렀지만, 그가 살았던 자리에는 아직 그의 자취가 얼마간 남아있을 것이다. 태어난 곳에서 시작해서 어린 시절을 보낸 곳, 사회에 첫발을 내디딘 곳, 자신의 소명을 찾아 치열하게 싸우던 곳, 화가로서 새 인생을 시작하고 자신만의 길을 찾아 예술혼을 불태우던 곳, 그리고 불꽃 같은 삶을 극적으로 마감한 곳까지 모두 들러 그를 불러내 이야기하고 싶었다.

하지만 그를 따라가는 여행이 그렇게 간단한 일은 아니었다. 이 세상에 머문 시간은 37년에 불과하였으나, 그의 발자취는 네덜란드, 벨기에, 영국, 프랑스 이렇게 네 나라의 스무 개가 넘는 도시에 남아있기 때문이다. 도시 중에는 이전에 들른 곳도 있었지만, 이번 여행의 목적에 맞추어 모두 다시 들르기로 했다. 우리

는 각각의 도시에서 그의 인격과 그림의 바탕이 되었을 그곳의 지리와 역사적 배경부터 살펴보았다. 그리고 특별히 그의 주변 사람들에게 주목했는데, 가족, 친구 그리고 그가 마음을 주었던 여인들을 앎으로써 그를 좀 더 잘 이해할 수 있지 않을까 하는 생각에서였다.

여행에서 돌아온 후 새롭게 해야 할 일이 하나 생겼다. 빈센트와 함께한 이번 여행길에서 우리가 그에 대해 모르는 게 많았다는 것을 깨달았다. 내가 알게 된 그의 모습을 있는 그대로 세상에 알리는 건 이제 친구가 된 내가 나서야 할 일이었다.

시중에는 이미 빈센트 반 고흐에 관련된 책이 많이 출간되어 있지만, 그를 둘러싸고 있는 편견과 신화를 걷어 내고 가능한 한 그의 모습을 있는 그대로 보여주고자 했다. 그의 행적이나 언행에 관해서 풍문으로 떠도는 얘기는 배제하고, 다수의 평론과 관련 서적을 비교한 후 가능한 한 현장 답사를 통하여 확인된 사실을 기술했다. 무엇보다 그를 이해하는데 핵심적인 역할을 하는 편지조차 기존 번역서에 종종 오류가 있어, 편지를 인용하는 경우에는 반 고흐 미술관이 최근에 펴낸 영문판을 바탕으로 새롭게 번역하여 가급 적 정확한 의미가 전달되도록 했다.

여행 동선은 실제로는 교통수단과 각 도시 간의 인접성, 방문지의 사정 등에 따라 짜였으나, 이 책에서는 독자들이 이해하기 쉽도록 빈센트 반 고흐의 생애를 따라 도시의 순서를 배치하였다. 헤이그와 파리같이 그가 여러 차례 머물렀던 도시는 가장 의미 있다고 생각되는 시점에 한 챕터로 묶어 배치하고 그 안

에서 시대순으로 서술하였다.

각 도시에서는 빈센트 반 고흐와 관련이 있는 장소에 대해 그곳이 어떤 배경과 의미를 지니며 지금은 어떤 모습으로 남아 있는지 현지에서 직접 찍은 사진으로 보여주었다. 특히 그림의 주제나 배경이 된 장소는 빈센트의 그림과 그곳의 현재 모습을 나란히 배치하여 그림의 의미를 이해하는 데 도움이 되도록 하였다.

각 챕터의 앞부분에 해당 도시의 지도를 넣어 본문에서 설명하는 장소에 관한 지리적 이해를 돕고자 하였다. 각 장소의 구체적인 위치는 책 뒤의 부록에 표로 정리하여 따로 실었다. 부록에는 빈센트를 따라가는 여행을 준비하거나 그에 대해 좀 더 깊은 공부를 하려는 독자들이 참고할 수 있도록, 관련된 웹사이트의 주소도 수록하였다. 부록의 맨 뒤에는 빈센트와 그가 살았던 시대에 관련된 영화 목록을 실었다. 필자에게는 빈센트를 바라보는 여러 다른 시각을 영화를 통하여 비교해 보는 것도 재미있는 경험이었다.

내용 중에서 빈센트 반 고흐의 호칭은 대개 빈센트로 하였다. 테오 반 고흐를 비롯한 다른 반 고흐 가족과 구분하기 위한 것이기도 하고, 또 빈센트 자신도 남들이 그렇게 불러 주기를 바라면서 서명도 그렇게 했기 때문이다.

이번 여행을 계획하고 책을 집필하는 동안 많은 분이 공들여 만들어 놓은 여러 권의 책과 인터넷의 정보가 큰 도움이 되었다. 참고 문헌을 일일이 밝히지는 않았으나 이 자리를 빌려 감사드린다. 또한, 여행은 물론 책을 펴내는 모든 과정에 함께 하면서, 여행다운 여행, 책다운 책이 될 수 있도록 도와준 아내 안정옥에게 특별히 감사의 말을 전하고 싶다.

한편, 책을 쓰는 동안 시작된 코로나-19 대유행이 해가 다 가도록 가라앉지 않고 있다. 일상생활에도 많은 제약이 있으니 먼 나라 여행은 꿈도 꿀 수 없는 처지가 되었다. 게다가 이런 상황이 언제 끝나게 될지 아무도 모른다. 그러기에 이제 우리는 알랭 드 보통이 '여행의 기술'에서 마지막으로 소개한 여행자 그자비에 드 메스트르의 '내 방 여행하는 법'을 배워야만 하게 되었다. 드 메스트르는 불법적인 결투를 벌인 혐의로 42일간의 가택 연금형을 받았다. 방안에 갇혀 살게 된 그는 평소에는 무관심하게 보아 넘겼던 방안의 모든 것들에 세심한 눈길을 주었다. 그러자, 하나하나에서 새로운 아름다움과 지혜를 발견하게 되었고, 유폐 공간인 침실은 광활하고 매력적인 여행지로 변했다. 빈센트는 갇혀 있는 일상을 특별한 것으로 만드는 데도 남다른 재능이 있었다. 생레미 요양원에 입원했을 때 그는 자신의 주변에 있는 담장 안의 작은 밀밭, 붓꽃, 나방, 덤불, 담쟁이덩굴 같은 소소한 대상에 눈길을 주었다. 갑갑하고 불안하며 따분한 상황이었지만 그 속에서도 경이로운 세계를 발견하고 그것을 그림에 담아 우리에게 선물하였다.

이 책도 갑갑하고 불안한 시기를 보내고 있는 독자들에게 위로를 드리는 작은 선물이 되면 좋겠다.

2020년 깊은 가을에 홍은표

차례

길을 떠나며 8

1 영원한 고향 쥔더르트 *Zundert* 14

2 어린 나그네 제벤베르헌 *Zevenbergen* 28

3 수수께끼 소년 틸뷔르흐 *Tilburg* 34

4 세상 속으로 런던 *London* 42

5 다른 길 람스게이트 *Ramsgate* 56

6 천로역정 아이즐워스 *Isleworth* 64

7 소명에 따라 도르드레흐트 *Dordrecht* 72

8 목회자의 꿈 암스테르담 *Amsterdam* 80

9 갱생의 도시 브뤼셀 *Brussels* 102

10 제르미날 보리나주 *Borinage* 112

11 새내기 화가 에턴 *Etten* 130

12 성장통 헤이그 *The Hague* 140

13 광야에서 드렌터 *Drenthe* 162

14 감자 먹는 사람들 뉘넌 *Nuenen* 174

15 메멘토 모리 안트베르펜 *Antwerp* 198

16 보헤미안 랩소디 파리 *Paris* 208

17 노란 집 아를 *Arles* 240

18 별에 이르는 길 생레미 *Saint Remy* 288

19 해방 오베르 *Auvers* 314

20 부활 348

여행을 마치며 364

부록 366

A 연표
B 지도와 도시별 방문지 주소
C 유용한 웹사이트
D 관련 영화

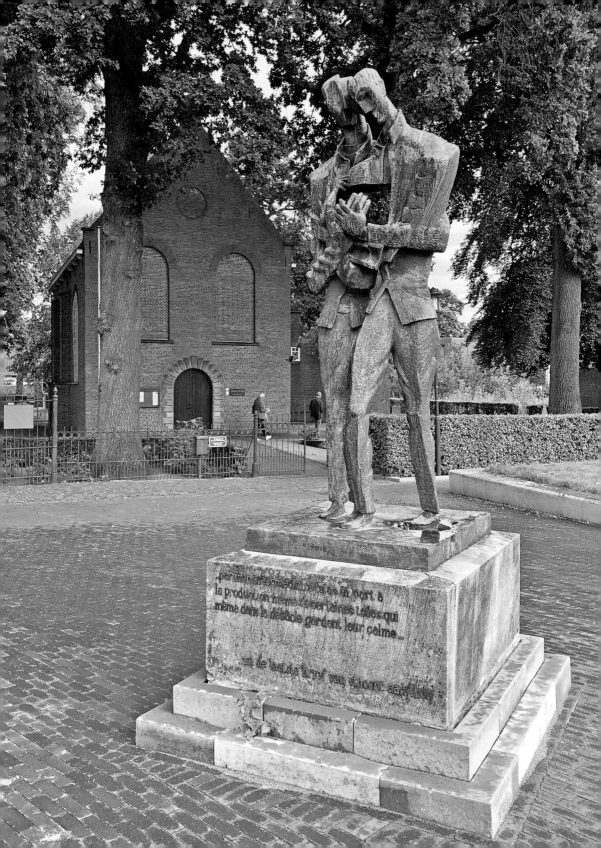

01 영원한 고향

쥔더르트 *Zundert*

빈센트 반 고흐는 1853년에 네덜란드의 쥔더르트에서 태어났다. 11살에 제벤베르헌의 기숙학교에 들어가기 위해 고향을 떠난 후 15살에 틸뷔르흐의 중등학교를 중퇴하고 집으로 돌아왔다. 16살인 1869년에 헤이그의 화랑에서 일하기 위해 다시 고향을 떠났다.

빈센트와 테오 반 고흐 형제의 입상 (2019)
러시아 태생의 프랑스 조각가 오시프 자드킨의 1963년 작품이다.
오베르쉬르우아즈의 반 고흐 공원에도 자드킨이 제작한 빈센트의 입상이 세워져있다.

잘 닦인 네덜란드의 고속도로를 빠져나와 넓은 벌판을 가로질러 난 가로수길을 따라 달린다. 쥔더르트의 경계를 가리키는 이정표를 지나니 얼마 안 되어 도시의 중심부 광장에 닿는다. 그 한가운데 마치 한 몸인 듯이 손을 꼭 잡고 발맞추어 걸어가는 두 남자가 보인다. 빈센트 반 고흐와 테오 반 고흐 형제다. 평생 잘라낼 수 없는 단단한 끈으로 묶여 있던 형제의 운명을 러시아 태생의 프랑스 조각가 오시프 자드킨^{Ossip Zadkine}이 의미심장하게 표현해 놓았다. 이 동상의 대좌에는 테오에게 썼으나 부치지 못한 빈센트의 마지막 편지 한 구절이 쓰여 있다.

너는 나를 통해서
파국이 올지라도 평정함을 잃지 않는
그런 그림을 그리는 데 함께 해 온 거야

동상을 둘러싼 광장의 경계석에는 빈센트가 1853년 3월 30일 네덜란드의 쥔더르트에서 태어나 1890년 7월 29일 프랑스 오베르쉬르우아즈에서 생을 마쳤다고 새겨져 있다. 헤아려보니 그가 이 세상에서 산 기간은 단지 37년 4개월이다. 그는 이 짧은 생애의 여러 어려움 속에서도 많은 사람에게 감동을 주는 작품을 남기고 떠났다. 살아있는 동안 그는 한자리에 오래 머물지 않았다. 네덜란드에서 시작하여 영국, 벨기에 그리고 프랑스로 이어지는 인생의 여정에서 스무 곳 이상을 옮겨 다니며 끊임없이 새로운 무언가를 시도했다. 그는 자신을 코즈모폴리턴이라고 자처했다.

우리는 빈센트가 머물렀던 곳을 찾아 아직 그곳에 남아 있는 그의 체취를 느끼고 싶었다. 그리고 신화와 편견을 모두 걷어 낸 인간 빈센트 반 고흐 본연의 모습을 만나고 싶었다. 그가 이 세상에 있을 때 테오가 그랬듯이 이제는 우리가 그

의 손을 잡고 그의 길을 따라 떠나려 한다. 형제가 뛰어놀던 쥔더르트 한복판 빈센트 반 고흐 광장Vincent van Goghplein에서 우리도 긴 여정의 첫 발짝을 내딛는다.

아버지의 교회

광장의 한편에 벽돌로 지은 자그마한 교회가 있다. 빈센트의 아버지가 목사로 있던 네덜란드 개혁 교단의 교회당이다. 빈센트의 아버지 테오도뤼스 반 고흐 Theodorus van Gogh는 보통 '도뤼스Dorus' 목사로 불리는데, 1849년에 첫 임지인 쥔더르트의 이 교회로 부임했다.

당시는 네덜란드의 국가 체제에 커다란 변화가 있었던 직후였다. 1815년에 나폴레옹의 프랑스제국에서 독립하면서 지금의 네덜란드, 벨기에, 룩셈부르그는 네덜란드 연합왕국이라는 이름으로 빌럼 1세 왕이 통치하는 하나의 국가였다. 그러나 그 나라는 종교와 언어 그리고 문화적으로 매우 복잡하게 얽혀 있었다. 지금의 벨기에에 해당하는 지역에서 종교는 대개 가톨릭을 믿었으나, 언어는 남쪽의 왈로니아는 프랑스어를 썼고, 북쪽의 플랑드르에서는 소수의 부르주아 계급은 프랑스어를 사용한 반면 대다수의 일반 대중은 네덜란드어를 썼다. 지금의 네덜란드에 해당하는 지역에서 언어는 대개 네덜란드어를 사용하였으나, 종교는 홀란드를 비롯한 북쪽 지방은 개신교인 네덜란드 개혁교회를 믿었고 반면에 브라반트Brabant를 비롯한 남쪽 지방은 가톨릭이 절대 다수였다.

이런 상황에서 빌럼 1세는 프로테스탄트를 중시하는 국정을 펼쳤는데 이에 반감을 품은 가톨릭 진영은 1830년에 벨기에의 분리 독립운동을 시작했다. 이에 내전이 일어났고 영국과 프랑스 등 주변 강대국의 간섭 속에 마침내 벨기에와 룩셈부르크가 1839년에 네덜란드로부터 완전히 분리되어 현재와 같은 국경선을

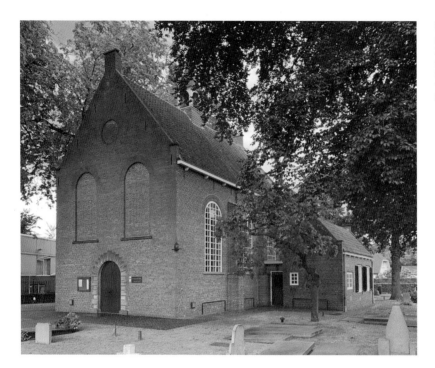

쥔더르트의 교회 (2019)
네덜란드 개혁교단에 속한
교회당이다. 빈센트의 아버지
테오도뤼스 반 고흐는 1849년에
이 교회의 목사로 부임했으며,
1871년에 헬보르트로 옮길 때까지
22년간 봉직했다.

그리게 되었다. 그때 네덜란드 연합왕국의 중간지역에 있던 브라반트 주는 양분
되어 네덜란드와 벨기에로 편입되었고, 네덜란드에 속한 지역은 이후 노르트브
라반트Noord-Brabant 주 즉 북 브라반트 주라 불리게 되었다.

쥔더르트는 이 노르트브라반트 주에 속한, 벨기에와 국경을 맞댄 작은 마
을인데 도뤼스 목사가 이 마을의 네덜란드 개혁교회로 부임한 1849년에도 이곳
사람들 대부분은 가톨릭 신자였다. 당시 네덜란드에 종교의 자유는 있었으나 가
톨릭 신자와 개신교 신자는 서로 거의 접촉 없이 별도의 공동체를 이루고 살았
다. 가톨릭이 절대다수인 작은 마을에서 20대 중반의 젊은 초임 목사가 여기저기
흩어져 있는 100명 남짓한 신자들의 공동체를 이끄는 일은 쉬운 일이 아니었다.
이런 상황은 목사가 나중에 홀보르트, 에턴, 뉘넌 등 브라반트 지방의 다른 마을

로 옮겼을 때도 별로 다르지 않았다.

하지만 젊은 도뤼스 목사는 대부분 가난한 농부인 신자들의 작은 공동체를 나름대로 잘 이끌었으며, 이 교회는 20년이 넘는 동안 목사관과 함께 반 고흐 가족의 중심에 있었다.

1806년에 세워진, 200년이 조금 넘은 아담한 교회는 지금도 단아한 모습을 그대로 간직하고 있다. 빈센트와 동생들은 모두 이 교회에서 세례를 받았는데, 그 당시 사용했던 세례반이 지금도 남아있다고 한다. 교회 게시판에는 일요일 오전에는 예배가 있고, 오후에는 일반에게도 교회를 공개한다고 써 있었지만 아쉽게도 우리는 시간이 맞지 않아 교회 내부를 둘러볼 수 없었다.

교회 오른쪽 잔디마당은 작은 비석과 묘석이 여기저기 흩어져 있는 교회 묘지이다. 이곳에 빈센트 반 고흐의 무덤이 있다. 빈센트가 여기에 묻혀 있었던가? 아니다. 우리가 아는 빈센트가 태어나기 정확히 1년 전인 1852년 3월 30일에 목사 부부의 첫 아이가 태어났다. 도뤼스 목사의 아버지인 빈센트 반 고흐 목사의 이름을 따서 빈센트라고 이름을 지었지만 사산이었다. 목사 부부는 큰 슬픔 속에서 아이의 장례를 치르고 작은 무덤을 마련했다.

우리는 검은 이끼로 뒤덮인 비석들 사이에서 한참을 살핀 뒤에야 교회 벽 바로 옆에서 작은 무덤을 찾았다. 묘석에는 이렇게 쓰여 있었다.

빈센트 반 고흐, 1852
고통받는 어린아이여 내게로 오라
그곳이 하느님의 나라이니라

목사 부부는 첫째 아이를 사산한 지 꼭 1년이 되는 1853년 3월 30일에 다시

사내아이를 낳았다. 이름은 먼저 아이에게 주었던 것을 그대로 다시 붙였다.

빈센트 반 고흐.

이러한 사실은 우리에게는 좀 기이하게 들린다. 빈센트를 다룬 전기 중에는 이 일로 빈센트가 분열된 자아의식을 갖게 되었으며, 나중에 정신 질환의 원인이 되었다고까지 주장하는 경우도 있다. 하지만 유아사망률이 매우 높았던 당시 네덜란드

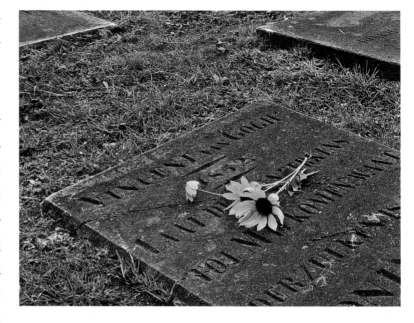

쥔더르트 교회에 있는 도뤼스 부부의 첫째 아이 빈센트의 묘지 (2019)
화가 빈센트 반 고흐는 이 첫째 아이가 죽은 지 정확히 1년 후에 태어났다.

에서 먼저 죽은 아이의 이름을 이어받는 것은 흔한 일이었다. 그러니 그런 주장은 좀 과해 보이지만, 태어난 날이 먼저 아이가 죽은 1년 뒤 같은 날이란 것 때문에 신화의 소재가 되었음 직하다.

어쨌든 빈센트는 16살까지 이곳에서 살았으니, 교회를 오가면서 이 무덤가를 수도 없이 지나쳤을 것이다. 그럴 때 어쩌다 자신의 이름이 새겨져 있는 묘석이 눈에 띄면, 자아의 혼란까지는 몰라도 자기 정체성에 대해 이런저런 생각이 들기는 했겠다 싶다.

우리는 꽃밭에서 노란 해바라기 몇 송이를 추려 무덤 위에 놓고 두 빈센트 모두를 위해 잠시 기도를 올렸다.

행복한 기억, 목사관

목사관은 교회 지척에 있었다. 빈센트가 태어난 당시의 목사관은 헐리고 그 자리에 다른 건물이 들어섰는데 지금은 빈센트 반 고흐 하우스Vincent van Goghhuis로 꾸며 빈센트에 관련된 자료를 전시하고 문화 활동을 하는 공간으로 사용한다.

도뤼스 목사는 1851년 5월에 헤이그에서 아나 코르넬리아 카르벤튀스Anna Cornelia Carbentus와 결혼한 후 교회의 목사관에 신혼살림을 차렸다.

그들은 1년 뒤에 여기에서 첫아이를 낳았으나 사산이었고, 그 1년 뒤인 1853년 3월 30일에 빈센트가 태어났다. 뒤를 이어 여동생 안나(1855), 남동생 테오(1857), 여동생 리스(1859), 여동생 빌레미나(1862), 그리고 막내인 남동생 코르(1867) 등 다섯이 더 태어나 모두 6남매가 이 집에서 나고 자랐다. 반 고흐 가족 모든 사람의 기억 속 목사관은 평생 그리움으로 남아있는 아름답고 행복한 그들의 천국이었다.

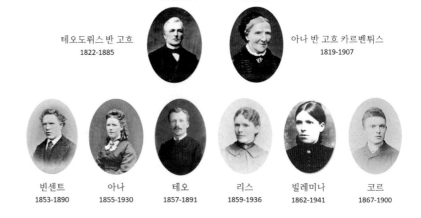

테오도뤼스 반 고흐
1822-1885

아나 반 고흐 카르벤튀스
1819-1907

빈센트의 가족

빈센트
1853-1890

아나
1855-1930

테오
1857-1891

리스
1859-1936

빌레미나
1862-1941

코르
1867-1900

아버지 도뤼스 목사의 수입이 많은 것은 아니었으나 안정적이었기 때문에 가정 생활은 중산층 수준을 유지할 수 있었다. 게다가 헤이그의 유복한 집안에서 자란 어머니 아나는 매우 가정적이고 사랑이 많은 사람이어서 아이들이 성장하는 데 부족함이 없는 환경을 만들어 주었다. 집안 분위기도 꽤 문화적이었다. 벽에는 그림이 걸려있고 피아노도 있었으며 엄마는 아이들에게 책을 읽어주고 그림을 가르쳐주었다. 빈센트가 쥔더르트에서 그린 스케치는 아직까지도 몇 점이 남아있다. 이런 문화적 환경은 나중에 아이들이 어른이 된 후 문학과 예술에 깊은 관심을 기울이는 계기가 되었다. 거기에 더해서 빈센트는 틈만 나면 들판에 나가 놀았으며, 이런 버릇은 그가 평생 자연과 가까이 지내고, 혼자 먼 길을 걷는 것도 주저하지 않도록 만들었다.

반 고흐 가족은 매일 낮에 부모와 아이들 모두 정장을 차려입고 한 시간 정도 마을을 산책했다. 가톨릭이 다수인 환경에서 비록 소수이지만 개신교 신자를 대표하는 목사로서 사회적 권위를 확보하기 위한 노력이었을 것이다.

빈센트는 여덟 살이 되면서 집 바로 건너편에 있는 마을 초등학교에 입학했다. 학급의 학생은 모두 150명 정도 되었는데, 여름에는 그 수가 많이 줄었다고 한다. 밭에서 일해야 했기 때문이다. 빈센트는 1년 만에 학교를 그만두었다. 나중에 테오의 아내 요 봉허르가 빈센트의

쥔더르트의 목사관 (사진의 가운데 건물, 지금은 다른 건물이 들어서 있음) 1900년에 쥔더르트 어느 주민의 100세 생일 기념 행사를 촬영한 사진이다. (Wikimedia Commons)

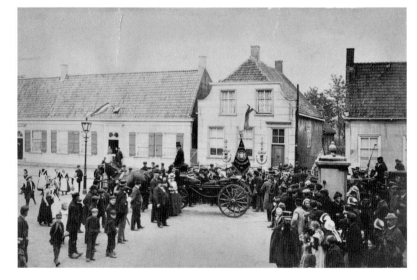

쥔더르트의 빈센트 반 고흐 하우스
(2019)
유리로 연결된 두 동의 벽돌 건물이
박물관으로 사용되고 있으며,
그 중 왼쪽 건물 자리에
빈센트가 태어난 목사관이 있었다.

어머니에게 들은 바에 따르면, 마을의 거친 아이들과 어울릴까 염려되어 그만두게 하였다고 한다. 집에서 가정교사와 부모에게 배우던 빈센트는 11살이던 해 가을에 처음으로 집을 떠나 제벤베르헌의 기숙학교에 들어갔다. 이어서 틸뷔르흐의 중등학교에 다녔지만, 학교를 다 마치지 않고 15살에 쥔더르트의 집으로 돌아왔다. 그 후 1년여 동안 집에서 지내다가 16살에 화랑의 견습직원으로 취직이 되면서 헤이그로 떠나게 되는데, 이후 다시는 쥔더르트의 집으로 돌아오지 못했다. 쥔더르트에서 보낸 빈센트의 어린 시절은 즐거웠고 가족 간의 유대는 깊었다. 그의 여동생 리스는 이렇게 회상했다.

　"쥔더르트에서는 정말 행복했어요! 그 뒤로는 그렇게 재미있고 즐거웠던 적은 없는 것 같아요."

빈센트에게도 행복이 가득했던 쥔더르트의 추억은 그가 살아있는 동안 언제나 그리움으로 다가왔다. 그는 뉘넌에 있던 1885년에 아쉬움과 회한이 가득한 편지를 테오에게 써 보냈다.

"쥔더르트와 그 뒤 몇 년 동안은 우리 집이 언제나 행복한 분위기였다는 생각이 들어. 이후에는 그렇게 좋은 느낌이 든 적이 없어. 쥔더르트에서 마냥 좋았다는 게 그냥 상상인지도 모르지. 아마 그럴지도 몰라. 그러나 어쨌든 지금은 어느 면으로 보나 좋은 기억으로 남을 만한 게 없어."

빈센트는 아를에 있던 1888년에 쥔더르트의 집에 있는 모든 방이 눈앞에 어른거린다고 했다.

"내가 아플 때 쥔더르트 집에 있는 방 하나하나, 정원의 모든 길이나 풀과 나무, 주변의 풍경, 들판, 이웃집들, 묘지, 교회, 뒷마당의 텃밭, 그리고 묘지의 키 큰 나무 꼭대기 까치집까지 모두 보였어."

그 뒤에 빈센트는 생레미 요양원에서 쥔더르트에 대한 절절한 그리움으로 '북쪽 지방의 기억'이라는 제목의 그림을 몇 점 그렸다.
　그중 하나인 '오두막과 사이프러스가 있는 북쪽 지방의 기억'이라는 작품에서는, 자기 눈앞에 보이는 사이프러스가 있는 남쪽의 풍경과 이끼 낀 초가지붕 오두막이 있는 북쪽의 풍경을 함께 섞어 그렸다. 그림에서는 마을을 가로지르는 큰길 한가운데 두 남자가 나란히 걷고 있는데, 마을 광장에 서 있는 동상에 새겨진 빈센트와 테오 두 형제의 모습이 연상된다.

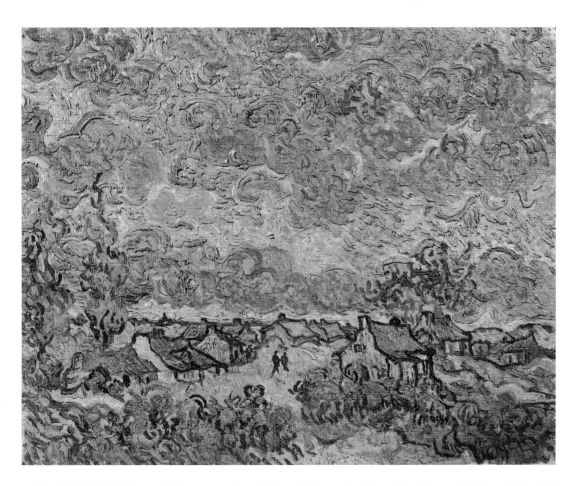

빈센트 반 고흐, 「오두막과 사이프 러스가 있는 북쪽 지방의 기억」, 1890 (생레미), 캔버스에 유채, 29 X 36.5cm, 반 고흐 미술관

쥔더르트 주변은 아직도 농촌 그대로이고 시가지라고 해봐야 큰길을 따라 2-300미터에 불과하다. 찬찬히 보아도 반나절이면 충분한 작은 마을이지만 우리는 빈센트의 고향인 이곳에서 그의 유소년 시절의 행복한 추억을 조금 더 느끼고 싶어 하룻밤 묵어가기로 했다. 그가 태어난 목사관 자리에서 길 건너 빤히 보이는 곳에 숙소를 정했는데, 여주인은 우리가 일주일 전에 왔으면 더 좋았을 거라고 한다. 매년 열리는 꽃차 퍼레이드 축제가 지난 일요일에 있었으며 무려

5만 명이 모였다고 했다. 이 작은 마을에 5만 명이라니! 그때를 비켜 오히려 썰렁한 느낌이 드는 지금 오길 정말 잘했다는 생각이 들었다.

그러나 알고 보니 쥔더르트 꽃차 퍼레이드Bloemencorso Zundert라고 불리는 이 행사는 이 분야로는 세계에서 가장 큰 규모의 축제였다. 이 행사에서 선보이는 거대한 꽃차는 쥔더르트의 스무 개 마을에서 주민들의 자원봉사로 두세 달에 걸쳐 마을단위로 제작되며, 마지막으로 형형색색의 달리아 꽃으로 치장된다. 행사를 치르려면 모두 6백만 송이가 쓰이는데, 이 엄청난 양의 꽃은 모두 마을 농가에서 직접 재배한 것이라고 한다. 축제는 매년 9월 첫째 일요일에 열리며, 이 때지역 전체에서 떠들썩한 잔치가 벌어진다.

지난 2015년에는 빈센트 반 고흐의 사거 150년을 맞아 그를 주제로 행사가 열렸는데, 최우수상은 빈센트 생애의 마지막 순간을 처절하지만 아름답게 표현한 작품에 돌아갔다고 한다. 이런 사정을 알고 나니 미리 알았다면 행사에 맞추어 가는 것도 좋았겠다 싶었다.

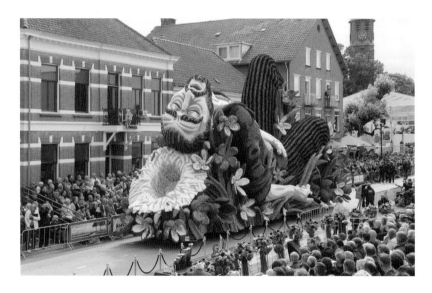

쥔더르트 꽃차 퍼레이드 축제 (출처 Bloemencorso Zundert 웹사이트)
2015년에는 빈센트 반 고흐 사거 150년을 맞아 그를 주제로 한 퍼레이드가 열렸다. 사진은 최우수상을 받은 꽃차 작품으로, 빈센트 생애의 마지막 장면을 연출했다.

어둠이 내린 거리로 나와 시가지에 있는 카페를 찾아 들어갔다. 맥주 한 잔을 앞에 두고 그를 생각하며 창밖을 내다보니 옛 모습과 별로 달라진 것이 없는 작은 거리에 어린 빈센트의 모습이 환영처럼 어른거린다.

누구에게나 고향은 아름답고 그리운 곳이다. 빈센트 역시 유소년 시절의 사랑이 가득한 행복한 집으로부터 멀어진 후 그것을 닮은 새로운 가정을 꾸리려고 무던히 애를 썼다. 하지만 그에겐 이룰 수 없는 꿈이었다. 이제 병고에 시달리는 생 레미에서 그의 마지막 꿈은 옛날 쥔더르트에서와 같이 테오와 함께 사는 것이었다. 그런 꿈을 쥔더르트의 마을 길을 나란히 걷는 형제의 모습으로 담아낸 것은 아닐까.

　다음 날 아침 우리는 동트는 새벽 거리로 나섰다. 텅 비어 있는 목사관 앞 거리를 마치 빈센트와 테오인 냥 서로에게 어깨를 기대고 서늘한 새벽 공기를 맞으며 나란히 걸었다.

02 어린 나그네

제벤베르헌 *Zevenbergen*

빈센트는 11살인 1864년 10월에 쥔더르트의 집을 떠나 제벤베르헌의 기숙학교에 입학했다. 그는 이곳에서 2년 동안 공부하면서 기초학력을 충실히 다진 후 13살인 1866년 9월에 틸뷔르흐의 중등학교로 옮겼다.

빈센트 반 고흐, 「염소지기」, 1862
(쥔더르트), 종이에 연필, 개인 소장
빈센트가 쥔더르트 시절에 그린 스케치는 4점이 남아있으며, 그중 하나이다.

제벤베르헌은 쥔더르트에서 북쪽으로 25km쯤 떨어진 작은 마을이다. 그리로 가는 동안 사방 어디를 둘러보아도 하얀 뭉게구름이 피어오르는 파란 하늘과 그 아래 멀리 보이는 지평선뿐이다. 심지어 '일곱 개의 산'이라는 뜻인 제벤베르헌에도 산은커녕 조그만 언덕 하나도 보이지 않는다. 11살의 빈센트도 부모님과 함께 조그만 노란색 마차를 타고 뭉게구름 아래 넓은 벌판을 지나 이곳 제벤베르헌의 기숙학교에 도착했을 터이다.

빈센트는 8살에 쥔더르트 목사관 바로 앞에 있는 마을 초등학교에 들어갔으나 1년 만에 그만두고 집에서 가정교사와 아버지에게 3년째 배우고 있었다.

그러던 중에 얀 프로빌리라는 사람이 1863년 7월에 제벤베르헌에 사립 기숙학교를 세웠다는 소식이 들렸다. 얀 프로빌리는 이미 다른 지역에서 기숙학교를 잘 운영하였고, 과학과 교육학 분야에서 책을 저술한 교육자로서 네덜란드 개혁교회 신도들 사이에 신망이 높았다. 게다가 당시 제벤베르헌의 주력 산업인

설탕 회사에 상당한 지분을 가진 재력가이기도 했다.

빈센트는 11살인 1864년 10월 초에 이 학교에 입학했다. 당시 빈센트가 속한 소년 학급의 학생은 20명이었는데 그 지역의 유복한 네덜란드 개혁교회 신자 가정 자녀들이었다. 한 교실에 150명이 함께 공부하던 쥔더르트의 마을 초등학교와는 비교할 수 없이 좋은 환경이었다. 하지만 빈센트에게는 이곳에서 보낸 2년간의 학교생활이 마냥 행복하기만 한 시간은 아니었다.

학기는 9월에 시작했지만 빈센트는 10월이 되어서야 들어갔기 때문에 처음에는 수업을 따라가기 쉽지 않았다. 또 반 친구들은 대부분 15살 전후여서 나이 차이가 제법 있는 데다 빈센트가 내성적이고 자기주장이 강해 다른 학생들과 어울리기 힘들었다.

빈센트는 생레미에 있던 1889년 7월 2일에 여동생 빌레미나에게 보낸 편지에 이곳에서 지낸 시기를 이렇게 표현했다.

"앞으로 나의 남은 인생은, 배운 게 정말 아무것도 없는 기숙학교에 다니던 12살 때처럼, 분명 형편없을 거야."

사실 그는 이 학교에 입학하던 날 부모님과 헤어지면서부터 버려진 것 같은 느낌이었다고 했다. 아이즐워스에 있던 1876년 9월 초에 동생 테오에게 보낸 편지에 그는 낯선 곳에 홀로 떨어진 어린아이의 막막한 심정을 이렇게 적어 보냈다.

"그날은 가을이었어. 나는 아빠와 엄마가 탄 마차가 쥔더르트를 향하여 멀리 사라져가는 것을 프로빌리 학교의 현관 계단에 서서 바라보고 있었어. 초원을 가로질러 가로수 사이로 길게 난, 비에 젖은 길 저 멀리 노란색 마차가 보였어. 그 위의 잿빛 하늘이 물웅덩이에 그대로 비쳐 보였어."

이런 외로움을 달래주는 것은 가족뿐이었다. 그는 같은 편지에 이렇게 써 내려갔다.

"그리고 보름쯤 지난 어느 날 저녁 운동장 한구석에 서 있는데, 누가 날 찾아왔다는 거야. 나는 그게 누구인지 알았기에 막 뛰어가 아버지 목을 끌어안았어."

빈센트가 가족과 떨어진 것은 이때가 처음이었다. 부모 역시 빈센트가 보고 싶고 걱정되는 건 마찬가지였다. 여동생 리스는 빈센트가 제벤베르헌의 학교에서 집에 돌아오면 언제나 잔치가 벌어지고 모두 함께 어울려 즐겁게 놀았다고 회고했다.

제벤베르헌 구도심의 한 가운데에 있는 기숙학교 건물은, 지금은 어느 회사의 사

무실로 쓰이고 있지만 당시의 모습 그대로 남아있다. 100년 전에 찍은 사진과 비교하면 단지 외벽에 자주색 칠을 했을 뿐이다. 건물 벽에는 1864년에서 1866년까지 빈센트 반 고흐가 이 학교에 다녔다고 쓰여 있는 안내판이 붙어있다.

우리는 멀어져 가는 아버지의 마차를 하염없이 바라보던 어린 빈센트를 생각하며 그가 서 있던 현관의 계단을 올랐다. 그의 시선을 따라 눈길을 옮기니 멀리 지평선 너머로 쥔더르트의 목사관이 보이는 듯하다. 때때로 이곳에 서서 그리움을 삼켰을 어린아이의 모습이 눈앞에 떠오른다.

고향의 목사관은 언제나 따뜻하고 행복한 보금자리였기에 그곳에서 떨어져 나온 지금은 불안하고 외로웠다. 어린 빈센트는 방학이 되면 언제나 달음박질하듯이 집으로 돌아갔다.

프로빌리의 기숙학교는 초등과정과 중등과정을 함께 운영하고 있었기 때문에 빈센트는 2년이 지났을 때 중등과정으로 올라갈 수 있었다. 하지만 그는 이곳에서 2년 공부한 뒤에 틸뷔르흐의 중등학교로 옮겨갔다. 그 이유에 대해 여러 가설이 있었으나 최근 발견된 자료에 따르면 프로빌리 기숙학교의 사정 때문으로 보인다. 프로빌리가 다음 해 봄학기부터 소년 학급은 문을 닫고, 소녀 학급을 증설할 예정이라고 통보했기 때문에 빈센트의 부모는 중등교육을 제공하는 다른 학교를 찾아야 했을 것이다. 실제로 소년 학급은 1867년에 중단되었고 소녀 학급은 1885년까지 운영되었다.

빈센트는 이 학교에 다닐 때 별로 즐거운 기억이 없다고 했지만, 실제로는 이곳에서 기초학력을 충실히 닦았다. 이는 틸뷔르흐의 중등학교에 입학할 때 예비과정을 거치지 않고 정규 과정으로 직접 입학한 것으로도 알 수 있다. 빈센트는 이 기숙학교에서 특히 영어와 프랑스어 같은 외국어의 기초를 탄탄히 다진 뒤, 13살인 1866년 9월에 틸뷔르흐로 떠났다.

03 수수께끼 소년

틸뷔르흐 *Tilburg*

빈센트는 13살인 1866년 9월에 틸뷔르흐의 중등학교에 입학했다. 이곳에서 1년 반 정도 공부한 뒤 학교를 그만두고 15살인 1868년 3월에 고향 쥔더르트로 돌아갔다. 이곳에서 습득한 외국어는 그에게 매우 중요한 자산이 되었다.

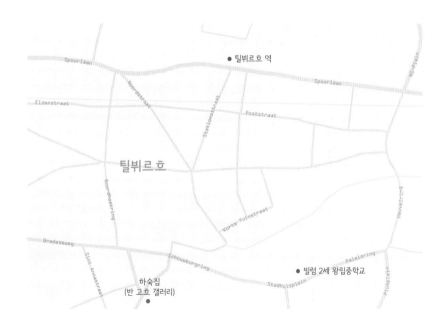

빈센트 반 고흐, 「삽에 기대어 선 남자」,
1867 (틸뷔르흐), 종이에 연필
빈센트가 틸뷔르흐 시기에 그린 스케치 중 유일하게 남아있는 것이다.

틸뷔르흐는 쥔더르트에서는 북동쪽으로, 제벤베르헌에서는 남동쪽으로 각각 40km 정도 떨어진, 삼각형의 꼭짓점에 해당하는 위치에 있는 도시이다. 빈센트가 머물던 시기에 이곳은 농촌에서 막 산업화의 초기 단계로 넘어가는 시점에 있었고, 방직업이 대표적인 산업이었다. 많은 가정에서는 직조기를 들여놓고 가내 수공업 형태로 직물을 생산했고, 규모가 큰 방직 공장도 막 들어서기 시작했다.

궁전학교

빈센트는 1866년 9월에 중등학교에 다니기 위해 틸뷔르흐에 왔다. 이 학교는 빌럼 2세 왕립 중등학교라고 불렸으며, 학교 건물은 원래 네덜란드의 빌럼 2세 왕이 궁전으로 사용하기 위해 지은 것이다. 그러나 준공 전에 왕이 사망했으므로 그 용도가 중등학교로 변경되었다.

틸뷔르흐의 빌럼2세 왕립중학교가 있던 건물 (2019)
지금은 시청 건물로 사용되고 있다.

네덜란드의 교육 체계는 우리 시각으로 보면 매우 복잡하다. 네덜란드에서 초등교육이 보편화한 게 19세기 초인데, 보통 4년인 이 과정을 마치면 대부분 일터로 나가고 대학에 갈 소수만 김나지움 또는 라틴어 학교로 불리는 상급학교로 진학했다.

19세기 중반에 접어들

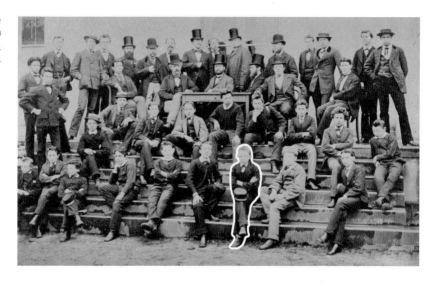

어 경제가 발전하고 사회가 변화하면서 여기에 맞는 인재를 길러내기 위해 교육 제도도 보완할 필요가 생겼다. 이에 따라 실용학습 위주의 중등학교^{Hogere} Burgerschool, HBS 제도가 1863년에 도입되었고, 이런 배경에서 틸뷔르흐의 왕립 중등학교가 브라반트 지역 최초로 1866년 9월에 문을 열었다. 제벤베르헌의 학교에 다니던 빈센트도 이 시점에 맞추어 이 학교에 입학했다.

빈센트의 아버지와 할아버지 모두 목사인데, 목사가 되려면 신학대학을 나와야 하고, 대학에 들어가려면 김나지움을 졸업해야 한다. 그러나 빈센트의 부모는 아들을 중등학교에 보냈고, 그것은 그가 목사가 되는 걸 바라지 않았다는 의미이겠다. 당시 이미 화상으로 성공한 삼촌들처럼 일찍 사회에 진출하는 것이 낫다는 판단이었을 것이다. 실제로 빈센트는 중등학교를 졸업할 나이인 16살에 화랑에 수습직원으로 들어갔다. 때문에 빈센트가 나중에 신학대학에 들어가려고 할 때, 비록 중간에 그만두기는 했으나, 김나지움에서 배우는 과목들 특히 라틴어와 그리스어를 따로 공부하지 않으면 안되었다.

수업 과목은 네덜란드어, 프랑스어, 영어, 역사, 지리, 대수, 기하, 생물, 쓰기, 체조 그리고 소묘 등이었다. 교사들은 자질이 우수했고 교육의 질도 높았다. 하지만 학생들은 공부할 양이 많아 늘 버거워했다. 빈센트의 학급은 학생이 10명이었는데, 1867년 7월에 치른 2학년 진급 시험에서 5명이 낙제 점수를 받았다. 빈센트는 비교적 좋은 성적으로 무난히 2학년으로 올라갔다. 이때 열심히 공부한 것이 평생 영어와 프랑스어 같은 외국어를 유창하게 구사하고 높은 지성을 갖추는 데 중요한 밑바탕이 되었을 것이다.

　당시 이 학교에서 미술 수업을 맡고 있던 사람은 콘스탄트 하위스만스 Constant Cornelis Huijsmans라는 사람으로 매우 유명한 화가이자 미술 교육자였다. 1주일에 4시간 있는 소묘 수업에서는 주로 석고 데생, 원근법, 미술 작품 모사 등을 배웠다. 하위스만스는 학생 개개인에게 초점을 맞추어 창의적이고 깊이 있게 가르친 것으로 유명했다. 그런데 빈센트가 나중에 동생 테오에게 쓴 편지에는, 어릴 때 학교에서 원근법과 색채 이론을 잘 배웠더라면 고생을 훨씬 덜 했을 거라고 불평하는 내용이 들어 있다. 하위스만스가 늙어 예전의 명성에 걸맞지 않게 부실하게 가르쳤는지, 아니면 빈센트가 딴소리하는 것인지는 알 수 없다. 빈센트가 학교에서 소묘 수업을 받으면서 그린 스케치 중 한 점이 남아있기는 하지만 당시에 특별한 재능을 나타낸 것으로 보이지는 않는다. 하지만 1880년에 본격적으로 화가의 길로 들어서기 이전에도 언제 어디서나 스케치하는 것을 즐기고 자신이 그린 것을 테오와 가족들에게 보낸 걸 보면 이때 소묘를 제대로 배운 덕분 아니었을까 싶다.

빈센트는 좋은 성적으로 2학년으로 올라갔지만, 한 학기가 지나 생일을 며칠 앞둔 1868년 3월 19일에 갑자기 학교를 그만두고 쥔더르트의 집으로 돌아갔다. 이렇게 된 이유에 대해서도 그동안 여러 가지 추측이 있었다. 부모의 경제적인 부

틸뷔르흐의 하숙집 자리 (2019)
지금은 그 자리에 반 고흐 갤러리라는
이름의 화랑이 들어서 있고,
2층 벽면에 빈센트의 얼굴 부조가
들어간 안내판이 붙어있다.

담이라든지, 심각한 질병이 있었다든지, 학교에서 말썽을 일으켰다든지 하는 것들이 원인으로 제시되지만, 그렇게 신빙성이 있어 보이지는 않는다. 도뤼스 목사가 큰 부자는 아니지만 큰아들을 학교에 보낼 정도는 되었고, 빈센트는 가족 누구보다 튼튼했으며, 학교 생활기록부에는 얌전한 모범생으로 기록되어 있기 때문이다.

나중에 파리의 화랑에서 일할 때, 빈센트는 회사가 가장 바쁠 때인데도 불구하고 성탄절을 가족과 함께 보내려고 말도 없이 네덜란드의 집으로 가버렸다. 이 일로 회사에서 해고되고 결국 오랫동안 떠돌게 되지만, 파리의 어느 누구도 자신을 이해하지 못한다는 생각은 그를 죽도록 외롭게 만들었고, 유일한 탈출구는 가족뿐이었다.

틸뷔르흐에서도 마찬가지 아니었을까. 한동안 잘해나갔으나 가족을 떠나 혼자 있는 시간이 길어지면서 외로움과 우울함이 더해지고, 태생적 기질 탓에 증폭되어 더는 버텨낼 수 없었던 것 아닐까.

하숙집

틸뷔르흐의 중등학교는 기숙학교가 아니었기 때문에 빈센트는 학교 가까이에서 하숙을 했다. 하숙집 주변의 환경도 좋고 주인 내외가 네덜란드 개혁교회 신자였기 때문에 빈센트의 부모는 안심하고 이 집에 아들을 맡겼다. 이 집은 원래 하숙을 전문으로 하지는 않았으나 학교와 교회를 통하여 빈센트와 연결이 되었고, 그가 틸뷔르흐를 떠난 뒤에는 더 이상 하숙을 받지 않았다.

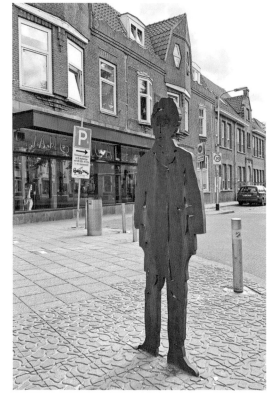

틸뷔르흐 하숙집 건물 앞에 서있는 어린 빈센트의 입상 (2019)

궁전학교에서 큰길을 따라 조금만 걸어가면 하숙집이 있던 곳에 닿는다. 당시의 건물은 아니지만, 네덜란드풍으로 지어진 건물 1층에는 반 고흐 갤러리라는 이름의 화랑이 들어서 있고, 2층 외벽에는 빈센트의 얼굴 부조가 새겨진 안내판이 붙어 있다. 1층 화랑에서는 빈센트의 영향을 받았음 직한 표현주의 분위기의 그림이 전시중이었다. 안내문을 보니 화가는 원래 프로 복서였는데 정규 미술교육을 받지 않고 스스로 배워 화가가 되었다고 소개하고 있다. 그런 연유로 이 장소에서 전시하고 있는지는 모르겠으나 작품은 내 눈에 그다지 끌리지 않았다. 집 앞에는 빈센트의 자화상과 해바라기를 모자이크로 장식한 의자가 놓여있고, 그 옆으로는 어린 빈센트의 입상이 밝은 표정으로 귀엽게 서 있다.

그가 틸뷔르흐를 떠나면서 결국 공식 학력은 쥔더르트 마을 초등학교 1년, 제벤

틸뷔르흐의 빈센트 하숙집 앞 거리 풍경 (2019)
자전거를 타고 길을 건너던 청년이 우리와 눈이 마주치자 손으로 V자를 그리며 반갑게 인사를 건넨다. 우리도 마주 손을 흔들어 답례를 보냈다.

베르헌 기숙학교 2년 그리고 틸뷔르흐 중등학교 1년 반 이렇게 모두 합쳐 4년 반 공부한 것이 전부가 되었다. 그런데도 그는 나중에 영어, 프랑스어, 독일어 등 외국어를 능숙하게 구사했으며, 미술은 물론이고 문학, 철학 등 여러 분야에 걸쳐 놀라운 지성을 보여주었다. 어릴 때부터 책을 많이 읽고, 경험과 생각을 정리하여 기록하는 좋은 습관을 가진 데 더해서, 짧은 기간이지만 질 좋은 교육을 받은 것이 그 바탕이 되었으리라 짐작된다.

빈센트는 틸뷔르흐를 떠나 쥔더르트로 돌아가 1년쯤 머문 뒤, 16살이던 1869년 7월에 헤이그의 미술품을 거래하는 화랑에 견습사원으로 일자리를 얻었다. 이로써 그의 어린 시절은 끝나고 사회인으로 첫발을 내딛게 되었다.

GOUPIL & Cie

Editeurs Imprimeurs

ESTAMPES FRANÇAISES & ÉTRANGÈRES

Tableaux Modernes

RUE CHAPTAL, 9, PARIS.

Succursales à la Haye, Londres, Berlin, New-York.

32

Paris, le 24 Juli 1875

Waarde Theo,

Een paar dagen geleden kregen wij een Sch⁴
van de Nittis, een gezicht in London op een
regendag, Westminster bridge & the house of
Parliament. Ik ging elken morgen & avond
over Westminsterbridge & weet hoe dat er uit
ziet als de zon achter Westminster abbey &
the house of Parliament ondergaat & hoe het
s'morgens vroeg is & s'winters met sneeuw & met
mist.—

Toen ik dit Sch⁴ zag voelde ik hoe ik van
London houd.

Toch geloof ik het goed voor mij is ik er van
daan ben.— Dit in antwoord op uw vraag.
Dat gij naar London gaat geloof ik zeker
niet.—

04 세상 속으로

런던 *London*

빈센트는 16살인 1869년에 구필 화랑 헤이그 지점에 견습사원으로 들어갔다. 그곳에서 4년간 근무한 후 20살인 1873년에 런던 지점으로 옮겨왔다. 그는 런던에서 도시 빈민들의 참상에 충격을 받고 사회적인 현안을 소재로한 문학작품과 삽화에 심취했다. 이에 관련된 사회주의 운동과 복음주의 신학은 그에게 깊은 인상을 남겼고, 이후 그의 인생관과 예술세계를 형성해 나가는 데 많은 영향을 주었다. 빈센트는 23살인 1875년에 런던을 떠나 구필 화랑의 파리지점으로 옮겼다.

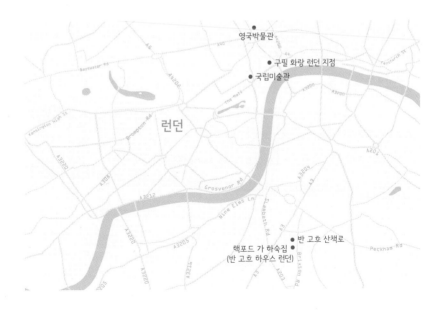

빈센트 반 고흐, 테오에게 보낸 편지,
1875. 7. 24, (파리), 종이에 잉크, 반 고흐 미술관
런던에서 파리로 옮긴 지 얼마 되지 않아 보낸 편지로, 런던 웨스트민스터 다리의 스케치가 그려져 있다.
구필 화랑 파리 본점의 편지지에 한자 한자 또박또박 써 내려간 모습이 이채롭다.

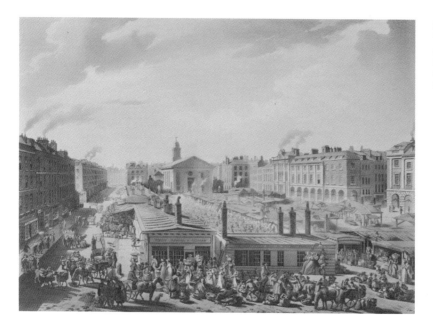

존 블럭, 「코번트가든 풍경」,
1811, 채색동판화
빈센트가 런던에 머물던 1870년대
에도 거의 같은 모습이었다.
구필 화랑 런던 지점은 왼쪽 큰 건물
바로 뒤에 있었다.

영국은 유럽대륙에서 떨어져 있으니, 우리는 일단 대륙의 답사 일정을 마친 뒤 영
국으로 가기로 했다. 프로방스의 몇몇 도시를 들른 다음 마르세유 공항에 렌터
카를 반납한 뒤 런던으로 가는 비행기에 올랐다.

　빈센트가 영국에 머무는 동안에는 작품 활동을 하던 시기가 아니어서, 취미
로 그린 스케치 몇 점 외에 제대로 된 그림이 없다. 게다가 그가 영국에서 지내던
당시의 이야기는 그다지 잘 알려지지 않았고 사람들의 입에 오르내리지도 않는
다. 하지만 빈센트에 대해 알아갈수록 그의 영국 시절이 그의 가치관과 작품 경
향에 상당한 영향을 주었음을 확인하게 된다.

　이제 영국의 런던과 람스게이트 그리고 아이즐워스에서 보고 느낀 것을 그
의 생애의 각 시점에 맞추어 살펴보기로 하자.

구필 화랑과 센트 삼촌

빈센트는 틸뷔르흐의 중학교를 중퇴하고 쥔더르트의 집으로 돌아갔다. 1년이 지나 16살이 되자 부모는 이제 그가 일할 나이가 되었다고 생각했다. 도뤼스 목사는 성공한 화상인 형 센트에게 부탁해서 빈센트의 일자리를 구해주었다. 국제적으로 유명한 미술품 거래상인 구필 화랑의 헤이그 지점에서 견습사원으로 일하게 된 것이다. 이는 빈센트가 공식적으로 그림과 관련된 일을 시작하는 중요한 계기가 되었다.

구필 화랑은 당시 유럽에서 매우 유명한 미술품 거래상으로 파리에 본점이 있었고 헤이그, 런던, 브뤼셀, 베를린 그리고 뉴욕에 지점이 있었다. 헤이그 지점은 원래 빈센트의 큰아버지인 센트가 설립한 독립된 미술품 거래 회사였다.

 센트 삼촌은 빈센트의 아버지 도뤼스 목사의 바로 위 형으로, 이름이 빈센트와 같은 빈센트 반 고흐였지만 집안에서는 보통 센트라고 불렀다. 센트 삼촌의 아내인 코르넬리아 카르벤튀스는 빈센트의 어머니 아나 카르벤튀스의 여동생이어서 반 고흐 집안과 카르벤튀스 집안은 겹사돈 관계였다. 그러니 센트는 빈센트의 큰아버지이자 작은 이모부이고 그의 아내 코르넬리아는 큰어머니이자 작은이모인 특별한 관계에 있었다.

 이후 센트 삼촌은 자신의 회사가 구필 화랑에 인수되면서 그 회사의 주주가 되고, 애초의 회사는 구필 화랑의 헤이그 지점으로 발족하였다. 이런 배경에서 빈센트는 센트 삼촌의 주선으로 화상의 길로 들어서게 되었다.

헤이그 구필 화랑의 새 일자리는 빈센트에게 많은 미술품을 직접 볼 수 있는 기회를 주었고 그는 이 새로운 역할에 기쁘게 빠져들었다. 이후 그는 그 곳에서

4년 동안 성공적으로 근무하였으며 이 때가 아마 빈센트의 일생 중에 쥔더르트의 고향 집을 나선 이후 가장 행복한 시기였을 것이다.

　　그러나 20세이던 1873년에 승진과 함께 구필 화랑의 영국지점으로 발령을 받아 헤이그를 떠나야 했다. 당시 헤이그의 인구가 9만 명 정도였던 데 비해 런던은 이미 300만 명에 달하는 크고 붐비는 도시였다. 그는 대도시 런던의 생활도 경험하고 영어 실력도 늘릴 수 있겠다고 기대 섞인 얘기를 하기도 했으나 헤이그를 떠나는 건 사실 몹시 아쉬운 일이었다.

빈센트는 헤이그에서 런던으로 갈 때 파리에도 들렀다. 당시 파리에 살고 있던 센트 삼촌의 고급스러운 아파트에 머물면서 구필 화랑의 본점도 방문하고 유명한 미술관도 구경했다. 파리에서 며칠 묵은 후 오랜 시간 여행한 끝에 도착한 런던은 당시 세계적으로 가장 크고 발전된 도시였다. 새로운 일터인 구필 화랑의 런던 지점은 대규모 청과물시장인 코번트가든 근처에 있었다.

　　빈센트는 바로 전에 근무했던 헤이그에서도 그랬지만 자신의 직장이 세계 최고의 도시 런던에, 그것도 가장 중심지의 버젓한 곳에 있다는 사실이 무척 자랑스러웠다. 하지만 당시 런던 지점에서는 유화작품은 거래하지 않았고, 판화와 복제화만 취급했다. 게다가 빈센트가 하는 일은 주로 행정 업무였으니 그는 일에 별로 흥미를 느끼지 못했다. 그래도 한 가지 좋은 점은 있었는데 출퇴근 시간이 정확하게 지켜져서 9시에 출근하고 6시에 퇴근할 수 있었다. 그 덕분에 그는 빅토리아 시대의 영국 생활에 깊이 빠져볼 여유가 있었다.

핵포드 가 87번지 하숙집

런던에 도착한 지 얼마 후 빈센트는 런던 남부의 브릭스턴 지역 핵포드 가 87번지에 있는 하숙집으로 거처를 옮겼다. 런던에서 처음 묵었던 집은 회사까지 너무 먼데다 하숙비도 비쌌기 때문이었다. 새로 옮긴 하숙집은 어설라 로이어라는 여인이 딸 유지니와 함께 작은 학교도 운영하는 집이었다.

이 집은 지금까지 예전 모습 그대로 남아있으며, 2012년부터 7년간에 걸친 복원 공사를 거쳐 지금은 런던 반 고흐 하우스^{Van Gogh House London}로 운영되고 있다. 이곳에서는 빈센트가 살았던 당시의 자료를 전시하면서 정기적으로 일반에게 공개하는 프로그램을 운영하고 있으며, 신진 작가를 입주시켜 그들의 예술 활동을 지원하는 사업도 한다. 최근에는 복원공사 과정에서 발견된 당시의 성경과 어설라 로이어의 보험증서가 공개되어 화제를 모으기도 했다.

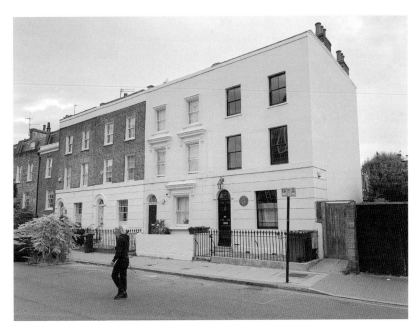

핵포드 가 87번지에 있는 빈센트의 하숙집 (맨 오른쪽 건물의 3층) (2019) 지금은 런던 반 고흐 하우스로 운영되고 있다.

빈센트는 새로 옮긴 하숙집이 무척 마음에 들었다. 그 는 로이어 모녀를 자신의 가족같이 생각해서 손수 나서 서 집안일도 돕고 유니지와 함께 정원도 가꾸었다. 고 향의 가족들도 빈센트가 그런 마음에 드는 숙소를 구 해서 외국에서 안정적으로 생활하게 된 것을 다행으로 생각했다.

　그즈음 바로 아래 여동생 아나가 일자리를 찾자 빈 센트는 영국으로 올 것을 권유했다. 당시 빈센트는 자신 감이 넘치고 가족 모두에게 신뢰받는 20대 초반의 청년 이었다. 사실 당시 빈센트의 급여는 1년에 90파운드였 는데 같은 또래 젊은이들과 비교해 4배나 되고 목사인 아버지의 봉급보다 많은 상당한 액수였다. 런던에 온 아 나는 오빠와 함께 로이어의 집에 묵었다.

　얼마 지나지 않아 빈센트는 유지니를 좋아하게 되 었다. 어렵게 청혼한 빈센트에게 유지니는 자신은 이미

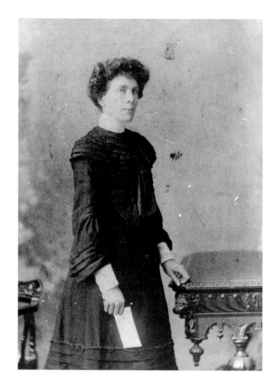

유지니 로이어 (Eugenie Loyer)
하숙집 여주인의 딸로, 빈센트는 19세 의 유지니에게 청혼했으나 거절당했다.

여기에 묵었던 다른 남자와 약혼한 사이라고 말했다. 첫사랑의 고백이 거절로 돌 아오자 빈센트는 몹시 당황했고 큰 실망에 빠졌다. 아나의 편지로 사정을 알게 된 가족은 그때부터 빈센트가 변해간다고 느끼기 시작했다. 그는 자주 우울한 기 분에 빠져 말수도 적어지고 낯선 행동을 해 부모를 걱정시켰다.

　결국 빈센트는 아나가 온지 한 달쯤 지난 뒤에 다른 집으로 이사했다. 그렇 지만 몇 년 뒤인 1876년에 빈센트가 람스게이트에서 런던까지 걸어왔을 때, 어설 라의 생일에 맞추어 그 집을 다시 방문한 것을 보면 로이어 가족에게 나쁜 감정 을 품고 있었던 것은 아닌 것 같다.

　몇몇 전기 작가들은 유지니에게 실연당한 충격으로 빈센트가 정신질환을

앓기 시작했고, 오랫동안 그녀에 대한 집착에서 헤어나오지 못했다고 서술하고 있지만, 그 역시 확인된 사실은 없다.

한편 빈센트는 당시 세계 최고의 도시인 런던에서 도시 빈민들의 생활을 목격하고 충격에 빠졌다. 구필 화랑이 있던 런던 도심에는 매춘부와 거지가 거리에 넘쳤는데, 그때까지 프티부르주아의 경계를 벗어난 적이 없는 그에게는 몹시 혼란스러운 경험이었다. 빈센트는 하숙집에서 직장까지 한 시간이 넘는 거리를 늘 걸어 다니면서 이들의 모습을 지켜보았고, 이런 문제를 지적한 찰스 디킨스나 조지 엘리엇 같은 작가들의 작품에 자연스럽게 심취했다. 특히 디킨스에 대한 애정이

일러스트레이트 런던 뉴스 (1873. 1. 18)
빈센트가 구독한 잡지 중 하나이며, 이 기사는 파업 사태 이후 노동자 가정의 암담한 모습을 그리고 있다.

깊었는데, 나중에 보리나주의 퀴에메에서 방에 틀어박혀 읽은 책도 그렇고, 생레미에서 그린 지누 부인의 앞에 놓인 책도 그의 소설이었다. 이 시기에 생긴 그의 가난한 사람들에 대한 따뜻한 시선과 관심은 평생 지속하였다.

또 빈센트는 당시 사회상을 고발하는 삽화로 유명한 '그래픽'이나 '일러스트레이티드 런던 뉴스' 같은 일러스트레이션 잡지를 열심히 구독했다. 이를 통해 사회 문제에 대한 안목을 키운 것은 물론이고 그 그림에 매료되어 따라 그리기도 했다. 나중에 보리나주에서 화가가 되기로 마음먹었을 때도 빈센트는 사실 이런 삽화를 그리는 화가를 꿈꾸었다.

이런 상태에서 당시 대중으로부터 큰 호응을 받던 복음주의 신앙에 관심을 두는 것은 당연한 일이었다. 그는 일부러 복음주의 목사들의 집회를 찾아다니며 참석하고, 토마스 아 켐피스의 '그리스도를 본받아'나 존 번

연의 '천로역정' 같이 기독교 신앙의 본질은 무엇인가를 되돌아보게 하는 책을 읽고 동생 테오에게도 꼭 읽어 보기를 당부했다.

그는 이런 과정을 통하여 자연스럽게 자본주의 사회의 빈부 문제를 포함한 여러 문제에 관심을 두게 되었다. 목사의 아들로 태어나 아버지로부터 주어진 종교에 대해서도 의문을 품게 되었고, 사회에서 소외된 가난한 사람들을 위하여 해야 할 자신의 사명에 관한 고민도 시작되었다.

빈센트의 우울함이 유지니에게 청혼을 거절당한 아픔에서 비롯되었다고 말하는 사람이 많지만, 그것보다는 그의 앞에 펼쳐진 사회 문제에 대해 더 큰 고민에 빠져 있던 것으로 보인다.

로이어의 하숙집 주변을 돌아다니던 우리는 이곳 사람들이 빈센트에게 각별한 애정을 가진 것을 알고 무척 놀랐다. 로이어의 집 바로 앞에 빅토리아 양식의 꽤 커다란 건물이 서 있는데, 알고 보니 반 고흐 초등학교^{Van Gogh Primary}라고 한다. 이 지역은 빈센트 당시에는 중산층 거주 지역이었지만 현재는 경제적으로 풍족하지 않은 유색인종의 비율이 높아 보였다.

그런 지역의 초등학교에 빈센트의 이름을 붙인 것은 단지 그가 한때 살던 집이 바로 앞에 있어서만은 아닐 것이다. 학교의 구호가 '탁월함을 창출하자^{Creating Excellence}'인데, 아마도 여러 가지 어려움을 딛고 높은 경지에 오른 빈센트를 롤모델로 삼은 듯싶다.

빈센트가 늘 걸어 다녔을 핵포드 거리를 따라 런던 특유의 안개비를 맞으며 천천히 걷는데 잘 꾸며진 공원이 눈에 들어온다. 간간이 벽에 붙어 있는 안내판에 '반 고흐 산책로^{Van Gogh Walk}'라고 쓰여 있다.

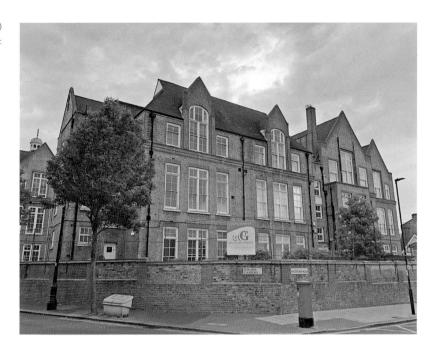

반 고흐 초등학교 (2019)
로이어의 하숙집 바로 길 건너편에 있다.

반 고흐 산책로

이곳에서부터 직장인 코번트가든 근처의 구필 화랑까지는 5km쯤 되는데, 빈센트는 매일 십 리가 넘는 이 길을 걸어서 출퇴근했다. 편도로 한 시간 좀 넘게 걸렸을 터인데 그는 이렇게 웨스트민스터 다리를 건너 걸어 다니는 것을 즐겼다.

　　외지 사람들이 많은 이 지역에서, 더 나은 공동체를 꿈꾸는 주민들에게 오래전에 자신들과 마찬가지로 이방인으로 이곳에 와서 이곳을 사랑했던 빈센트 반 고흐는 훌륭한 모델임이 틀림없다. 그런 뜻에서인지 표석 중 하나에는 빈센트가 테오에게 보낸 편지의 한 구절이 새겨져 있었다.

반 고흐 산책로 (2019)
이 공원에는 빈센트의 흉상이 세워져
있고, 그의 그림에 그려진 나무와 꽃
이 심어져 있다. 화단경계석에는 그가
쓴 편지에서 따온 구절이 새겨져있다.

"가능한 한 아름다운 것들을 많이 찾아보렴. 사람들은 아름다운 것을 잘 알
아보지 못해."

주민들은 뜻을 모아 버려진 공터를 다듬어 빈센트의 그림 속에 그려진 나무를
심고 그의 흉상을 세워 2013년에 아담하고 멋진 공원을 만들었다. 그리고 이 길
을 따라 걷기 좋아한 그를 기리며 '반 고흐 산책로^{Van Gogh Walk}'라는 어울리는
이름을 붙였다.

　그런데 이 이름은 공원에만 붙은 것이 아니고 마을 전체를 가리키는 이름이
기도 하며 온라인공동체 역시 같은 이름으로 운영되고 있다. 그들의 홈페이지에
는 공동체가 반 고흐 산책로를 통해서 이루고자 하는 목적이 이렇게 쓰여 있다.

"반 고흐가 이곳에 살 때 그랬듯이, 반 고흐 산책로를 통하여 사람들이 자

연, 산책, 예술, 책, 좋은 친구 그리고 재미있는 생각으로부터 기쁨을 느끼는 영감을 얻게 되기를 바랍니다."

우리는 예쁘고 사랑스러운 작은 공원을 천천히 걸으며 이번 여행길에서 우리도 그런 영감을 얻을 수 있기를 바랐다.

다른 길

런던으로 온 지 1년 반쯤 지난 1874년 10월에 빈센트는 구필 화랑의 파리 본사로 파견되었다. 그렇게 된 정확한 이유는 알 수 없지만, 우울해 보이는 빈센트를 걱정한 부모가 센트 삼촌과 상의해서 새로운 환경에서 지내도록 배려한 것이 아닐까 싶다. 다음 해 1월에 런던으로 돌아오긴 했으나, 5월에는 다시 아예 파리로 전근되었다. 파리 본사에서 근무하게 되었으나 빈센트는 회사 일에 대한 열정은 시들고 종교에 대한 생각에 깊이 빠졌다. 그는 근무 시간 외의 대부분의 시간을 성경을 읽거나 교회 가는 데 썼다.

　그러는 중에 성탄절이 다가오자 그는 상급자에게 아무런 말도 없이 네덜란드의 집으로 떠나버렸다. 가족들과 성탄절 휴가를 지내고 1876년 초에 회사로 돌아온 그는 사장으로부터 4월 1일 자로 해고한다는 통고를 받았다. 회사는 연중 가장 바쁜 성수기에 보인 불성실한 태도를 용납하지 않았다. 이로써 16살부터 시작하여 6년 넘게 지속한 화상으로서의 이력은 막이 내리고, 이제 스물두 살이 된 빈센트는 새로운 길을 찾아야 했다. 여러 모색 끝에 그가 찾아낸 일은 영국 동남부의 작은 항구도시 람스게이트에서 보조 교사로 일하는 것이었다.

　우리도 그를 따라 람스게이트로 발길을 옮겨야 하지만, 런던을 떠나기 전

에 꼭 들러야 할 곳이 있다. 빈센트의 그림이 있는 국립미술관^{National Gallery}이다.

국립미술관

미술관 앞의 트래펄가 광장은 늘 사람들로 북적이지만, 우리가 미술관을 찾은 날은 아직 이른 아침 시간이라 한산했다. 우리는 세계 최고 수준의 미술관 입장료가 무료라는 점에 새삼 감사하며 빈센트의 그림이 걸려 있는 곳으로 달려갔다.

빈센트는 런던에 있는 동안 이 미술관을 자주 찾았다. 미술관이 구필 화랑 런던 지점에서 아주 가까운 데다 이곳에 전시된 네덜란드 황금시대 대가들의 작품이나 존 컨스터블의 풍경화를 무척 좋아했기 때문이다.

우리도 런던을 방문할 때면 빼놓지 않고 이 미술관을 찾는다. 소장품의 수가 많은 것은 아니지만 각 시대를 대표하는 작가들의 걸작을 엄선하여 전시하고 있기 때문이다.

빈센트의 작품은 유화 일곱 점을 갖고 있으니 많다고는 할 수 없지만, 그 내용을 들여다보면 절대 만만치 않은 구성이다. 가장 유명한 작품으로는 '15송이의 해바라기'를 들 수 있는데 같은 주제를 그린 3점 중에 제일 먼저 그린 것이니 원본이라고 할 수도 있겠다. 이 그림은 폴 고갱의 마음을 사로잡았고, 그림을 물려받은 테오의 아내 요 봉허르가 빈센트 그림의 가치를 높이기 위하여 고심 끝에 눈물을 삼키며 영국에 넘겼다는 일화가 전해지기도 한다. 이 그림 외에도 뉘넌에서 그린 '농촌 여인의 두상', 아를의 노란 집에서 그린 '반 고흐의 의자', 아를의 병원에서 나와 바로 그린 '두 마리의 게', 생레미 요양원에서 그린 '사이프러스가 있는 밀밭'과 '나비가 있는 풀밭' 그리고 오베르쉬르우아즈에서 그린 '오베르 인근의 농촌 풍경' 등 모두 빈센트 작품의 시대별 특징을 그대로 확인

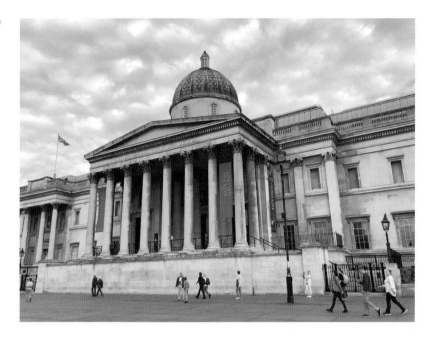

할 수 있는 걸작들이다.

　이 그림들은 이미 몇 차례 본 적이 있지만, 이번에는 '고흐의 의자'가 특히 마음을 붙들었다. 밀짚 좌판 위에 놓인 거칠게 그려진 담배쌈지와 파이프에 눈길을 두고 있자니, 귀를 붕대로 싸매고도 아무 일 없다는 듯이 태연하게 파이프를 물고 있는 자화상의 모습이 떠오르고, 뒤이어서 총상을 입은 후 침대에 누워 테오와 파이프 담배를 나누어 피우는 그의 마지막 모습이 그 위로 다시 겹쳐 보인다.

눈가가 촉촉해진 채로 미술관을 나오니 밝은 런던 날씨답지 않게 청명하다. 이제 마음을 추스르고 빈센트를 따라 람스게이트로 떠나자.

다른 길

람스게이트 *Ramsgate*

빈센트는 23세인 1876년 4월에 이곳에 와서 기숙학교의 보조 교사로 2개월간 일한 뒤 아이즐워스로 옮겼다.

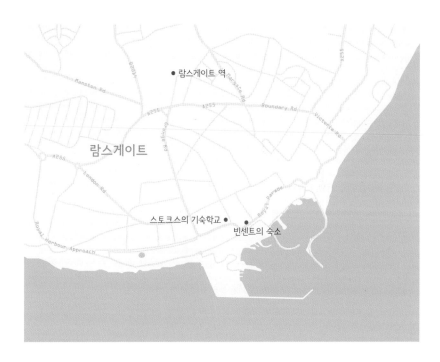

빈센트 반 고흐, 「로열로드 풍경」 (부분),
1876 (람스게이트), 종이에 연필, 펜과 잉크,
반 고흐 미술관

파리의 구필 화랑에서 해고 통보를 받은 빈센트는 화상으로서의 직업을 포기하고 영국으로 돌아가 가르치는 일을 하기로 마음먹었다. 그는 여러 곳에 이력서를 보냈지만 한 곳에서만 긍정적인 회신을 받았다. 윌리엄 스토크스^{William Port Stokes}라는 사람이 람스게이트에 있는 자신의 소년 기숙학교에서 보조 교사로 일할 것을 제안했는데, 숙식은 제공하지만 급여는 없었다.

당시 영국에서는 1870년에 일명 포스터 법으로 불리는 초등교육법이 제정되어 다섯 살에서 열두 살까지의 아이들이 의무교육을 받게 되었다. 이에 따라, 그 이전에 교육 기회를 얻지 못했던 저소득층 아이들에 대한 교육 수요가 급증하면서 새로운 학교가 속속 세워졌다. 이런 학교는 대부분 중앙과 지방 정부의 재정 지원을 받아 운영되었으며, 대체로 교육의 질이 낮고 교사에 대한 처우도 보잘것없었다.

빈센트는 영국 동남부의 작은 항구도시 람스게이트에 대해 아는 게 없었지만, 일자리를 찾은 것만도 다행으로 생각하며 그 자리를 수락했다.

스토크스 기숙학교의 정면 (2019)
지금은 일반 가정집으로 사용되고 있다. 문 옆에는 화가인 빈센트 반 고흐가 1876년에 이곳에서 가르쳤다는 표지판이 붙어있다.

파리를 떠난 빈센트는 우선 가족이 사는 에턴의 집으로 돌아갔다. 당시 그의 가족은 아버지의 전근에 따라 에턴으로 이사한 상태였다. 그는 집에서 며칠 머문 뒤 가족의 전송을 받으며 영국으로 떠났다. 에턴에서 로테르담까지는 기차로, 로테르담에서 영국의 하위치까지는 배로, 하위치에서 런던, 런던에서 람스게이트까지는 다시 기차로 이어지는 2박 3일의 긴 여정이었다.

영국으로 가는 배 위에서 빈센트는 석양 노을을 바라보며 끝없는 회한과 깊은 상념에 빠졌다. 자신에 대한 책망과 아버지에 대한 미안함으로 가슴이 무너

스토크스의 기숙학교가 있던 건물
(2019)
빈센트는 창문을 통해 자주
바다를 내려다보았다고 했다.

져 내렸다. 자신이 구필 화랑에서 일하는 것이 부모에게는 큰 자랑이었고 센트 삼촌같이 성공하여 유복하게 살 수 있는 길이었으며, 또 자녀가 없는 센트 삼촌의 후계자가 될 수도 있는 일이었다. 그런데 구필 화랑에서 쫓겨나면서 모든 것을 잃었다. 이제 바닥에서부터 다시 시작해야 했다.

빈센트는 런던에서 람스게이트까지 가는 기차 안에서 부모에게 보내는 편지를 썼다. 참담한 심정이었을 터이지만 그의 편지는 감성적이고 아름답기 그지없다. 누구에 대한 원망도 없이, 이별의 순간을 담담하게 되돌아보고 그동안 가족과 함께했던 시간을 회상하면서, 차창 밖으로 스쳐 지나가는 풍경을 놀랍도록 자세하고 아름답게 표현했다. 람스게이트로 가는 길은 이렇게 묘사했다.

"런던에 도착한 뒤 람스게이트 가는 기차는 2시간 뒤에 있었습니다. 거기까지는 다시 4시간 반 걸리는 기차 여행인데, 그건 구릉 지대를 지나가는 정말 아름다운 길이었습니다. 언덕 기슭에는 군데군데 파란 풀이 자라고 언덕 위에

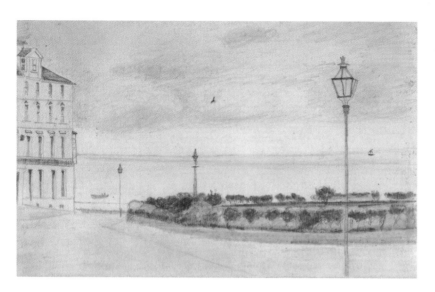

빈센트 반 고흐, 「로열로드 풍경」, 1876
(람스게이트), 종이에 연필, 펜과 잉크,
6.9X10.9cm, 반 고흐 미술관

는 참나무숲이 있었습니다. 우리 고향의 모래언덕과 아주 흡사했습니다. 언덕 사이에 회색의 교회가 있는 마을이 있었는데 교회나 다른 집들 모두 담쟁이로 덮여 있었습니다. 과수원에는 꽃이 흐드러지게 피었고, 연푸른빛의 하늘에는 흰 구름이 떠 있었습니다."

그가 4시간 반 걸린 길을 우리가 탄 기차는 단지 1시간 8분 만에 람스게이트 역에 도착했다. 밖으로 나오니 영국에도 이런 날이 있나 싶도록 눈부시게 화창한 가을 한낮이다. 역 광장을 벗어나자 바로 주택단지로 들어선다. 따가운 햇볕 아래 붉은 벽돌로 지은 연립주택이 길을 따라 끝도 없이 이어져 있다. 동네는 마치 시계를 고정해 놓은 듯 빈센트가 살던 옛 모습 그대로다.

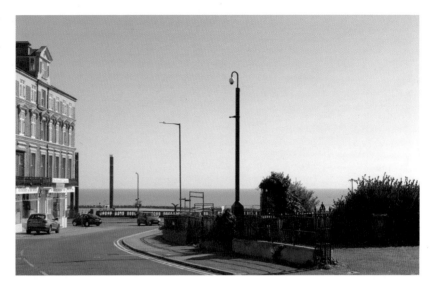

람스게이트의 로열로드 풍경 (2019)
기숙학교 건물 모퉁이에서
찍은 사진이다.

스토크스의 기숙학교

우리도 빈센트가 걸어간 마을 길을 부지런히 따라 걸어 그와 마찬가지로 오후
1시에 기숙학교 문 앞에 섰다. 바다를 굽어보는 위치에 있는 기숙학교는 열 살
에서 열네 살 사이의 소년 24명을 수용하고 있었는데 그들의 일상은 아침 6시에
일어나 저녁 8시에 잠자리에 드는 엄격한 규율에 따라야 했다. 빈센트는 그들에
게 프랑스어와 독일어를 가르쳤다. 방과 후에도 아이들을 돌보았기 때문에 자유
시간은 거의 없었다. 정규 교육이라고는 초중등과정 5년도 채 받지 않은 빈센트
가 어떻게 외국어인 영어로 다른 외국어를 가르칠 수 있었는지 의아스럽지만, 그
는 꽤 잘해 나갔다.

빈센트는 람스게이트 항구를 좋아해서 종종 학생들을 데리고 해변으로 나
갔다. 그곳에서 아이들이 모래성을 쌓으며 노는 모습을 보면서 고향 쥔더르트에

빈센트의 숙소가 있던 건물 (2019)
가운데 아파트의 2층 벽면에 빈센트가 1876년에 이곳에 살았다는 표지판이 붙어있다.

서 테오와 그렇게 놀던 때를 회상하기도 했다. 교사로서 새 일에 익숙해지는 데는 시간이 좀 걸렸지만 빈센트는 학교생활이 즐거웠고 걱정거리를 다 잊은 듯 보였다. 동생 테오에게는 편지에 이렇게 썼다.

"여기서 지내는 하루하루는 진짜 행복한 날들이야. 그렇지만 어떤 일도 또 달라질 수 있으니, 이 행복과 평화를 전적으로 믿는 것은 아냐."

빈센트의 숙소

빈센트의 숙소는 학교 앞 작은 광장의 건너편에 있었다. 그는 다른 보조 교사 그리고 4명의 학생과 함께 살았다. 이때도 그림에 대한 관심은 여전해서 테오에게 부탁해 얻은 판화를 방의 벽이 다 덮일 정도로 붙여 놓았고, 학교 창문 너머로 보이는 바다 풍경을 그리기도 했다.

빈센트는 아이들의 부모가 찾아왔다가 돌아갈 때, 창문에 붙어서 제 부모의 뒷모습을 바라보는 아이들의 심정을 잘 안다고 테오에게 말했다. 람스게이트 기숙학교의 이러한 광경은 그 자신이 제벤베르헌의 기숙학교에 있을 때 몹시 외로웠던 기억을 떠오르게 했다.

빈센트는 런던 북쪽의 웰윈에서 가정교사로 일하고 있는 여동생 아나를 만나고 싶었다. 그는 170km가 넘는 이 길을 온전히 걸어갔다. 편지에 쓰기를, 새벽에 람스게이트를 떠나 종일 걷고 밤에는 밤나무 아래에서 새우잠을 잤다고 했다. 다음 날 새벽 세 시 반에 새소리에 깨어나 다시 온종일 걸어 그날 저녁에 런던까지 간 다음, 또다시 런던에서 아나가 있는 웰윈까지 걸었다. 돈을 아끼려는 생각도 있었겠지만 이렇게 걷기를 좋아하는 그의 습성은 죽을 때까지 이어졌다.

빈센트가 람스게이트에 온 지 얼마 되지 않아서 스토크스는 기숙학교를 다른 도시로 이전할 계획이라고 말했고 두 달이 지난 6월에 실제로 학교를 런던 교외의 아이즐워스로 옮겼다. 빈센트는 다른 일을 찾아볼까 하는 생각도 있었으나, 결국 학교를 따라 아이즐워스로 갔다.

ei "heb geduld met my en ik zal u al
betalen" God helpe mij. — of liever sch
By Mr. Obach zag ik het schilderij van
Boughton: the pelgrimsprogress. — Als G
ens kunt krijgen Bunyan's Pelgrim
rers het is zeer de moeite waard om de
e lezen. Ik voor mij houd er dielsvee
Het is in den nacht ik zit nog wat te werke
voor De Gladwells te Lewisham, een en ande
e schrijven enz; men moet het yzer smede
het heet is en het hart des menschen als he
zandende in ons. — 'sMorgen weer naar d
voor Mr Jones. Onder dat vers van Thejourneyp
n the three little chairs zag men nog' moeter
chryven: Om in de bedeeling van de volher
yden wederom alles tot één te vergaderen, in
hristus, beide dat in den Hemel is en dat op
o. — Zoo zy het. — een handdruk en geduch
roet de Heer en Mevr. Terstuy voor my en allen by
i Huanebek en v Stockum en Mauve, à Dieu
 geloof my
 unvew liefh.
 r. Vincen

Petersham

Turnham Green

06 천로역정

아이즐워스 *Isleworth*

빈센트는 23세인 1876년 6월에 아이즐워스로 왔다. 그해 12월에 성탄절을 지내기 위해 에턴의 집으로 간 뒤 이곳으로 다시 돌아오지 않았다. 대신 아버지의 권유에 따라 도르드레흐트로 갔다.

빈센트 반 고흐, 테오에게 보낸 편지,
1876. 11. 25 (아이즐워스), 종이에 잉크, 반 고흐 미술관
편지는 하느님에 대한 찬양과 자신이 교회에서 설교한 내용으로 가득 차있다

스토크스의 기숙학교

아이즐워스는 런던 중심부에서 서쪽으로 16km 정도 떨어져 있는 작은 도시이다. 아이즐워스에 가까워질 무렵, 벌써 늦은 오후의 낮은 햇살이 우리가 탄 이층 버스 안으로 깊이 들어온다. 거리는 오래된 낮은 벽돌 건물이 줄지어 서 있는 빅토리아 시대 런던 교외의 모습 그대로이다.

구필 화랑을 그만둔 후 빈센트의 생활은 몹시 궁핍해졌다. 그러나 빈센트는 이전의 생활로 돌아가고 싶은 생각은 없었다. 그는 자기의 소명이 교육자와 목회자 사이 어디쯤 있을 거라고 확신하며 런던이나 심지어 남미에서라도 선교사로 일하게 되기를 바랐다. 종교가 삶의 가장 중요한 자리를 차지하게 된 것이다.

람스게이트에 있던 스토크스의 기숙학교가 아이즐워스로 옮기게 되면서 거취를 고민하던 빈센트도 결국 학교를 따라 이곳으로 왔다. 그러나 이곳으로 이사한 후에도 여전히 급여를 받지 못하는 상황이 이어지자 그는 보수가 좀 더 나은 직장을 알아보기 시작했다. 보름쯤 지난 어느 날 몇 블록 떨어진 곳에 있는 다른 기숙학교에서 보조 교사로 일해달라는 제안이 들어왔다. 이를 알게 된 스토크스가 급여를 얼마간 지급하겠다고 하며 남아주기를 요청했지만 빈센트는 결국 다른 학교로 옮겼다.

슬레이드 존스의 기숙학교

빈센트에게 함께 일하자고 제안한 사람은 토마스 슬레이드 존스Thomas Slade-Jones 목사였다. 슬레이드 존스의 기숙학교에서도 빈센트의 일과는 꽉 차 있었다. 오전에는 아이들을 깨워 성경과 함께 여러 과목을 가르치고, 오후에는 존스 목사

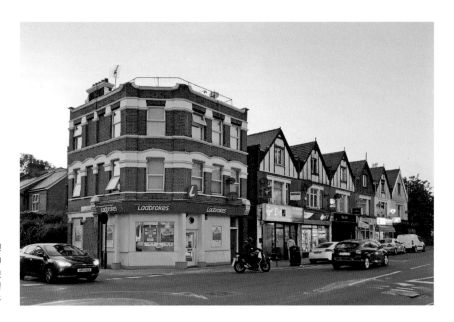

**스토크스의 기숙학교가 있던
아이즐워스의 거리** (2019)

사진 전면의 건물은 당시에도 있었
으나, 오른쪽 끝 근처에 있던
스토크스의 학교는 남아 있지 않다.

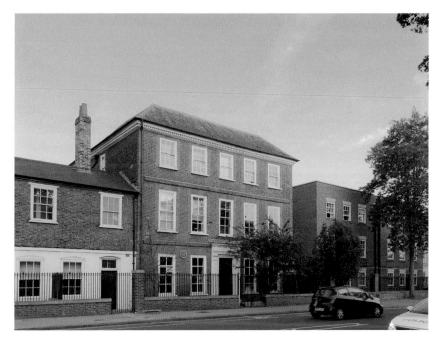

**슬레이드 존스의 기숙학교가
있던 건물** (2019)

당시의 건물이며 1층 전면에 빈센트가
이곳에서 가르쳤다는 안내판이 붙어
있다. 지금은 임대 매물로 나와있다.

가 시키는 심부름을 하러 나가거나, 존스 목사의 아이들을 돌보았다. 저녁에는 잠자리에 들 때까지 기숙학교 아이들에게 이야기를 들려주었다. 긴 하루의 일과가 끝나면 빈센트는 가족에게 편지를 쓰고, 나중에 교회에서 설교하게 된 뒤에는 그 준비도 해야 했다.

빈센트의 방은 학교 건물의 2층 뒤쪽에 있었는데, 람스게이트와 마찬가지로 벽에는 종교적인 내용의 판화를 잔뜩 걸었다. 그리고 판화의 여백에는 성경 구절을 빼곡히 적어 넣었다.

사실 아이즐워스는 빈센트가 열정적인 기독교 신앙에 본격적으로 빠지기 시작한 곳이라고 할 수 있다. 이곳에 온 지 얼마 되지 않아 빈센트는 슬레이드 존스 목사의 권유에 따라 학교에서 5km쯤 떨어진 곳에 있는 존스 목사의 턴햄 그린 교회에서 주일학교 교사로 일하기 시작했다. 당시 빈센트는 교리에 있어서는 초교파적인 입장을 취했다. 그래서 그는 리치몬드의 웨슬리언 감리교회의 예배에도 참석했으며, 몇 주 후에는 그곳에서 평신도설교자의 역할을 맡게 되었다. 그는 설교를 맡게 된 게 무척 기쁘고 자랑스러웠다. 첫 번째 설교 뒤에 테오에게 보낸 편지에 이렇게 썼다.

"설교단에 섰을 때 나는 어두운 지하 동굴에서 낯익은 햇빛 아래로 빠져나온 것 같은 느낌이 들었어. 이제부터는 어디를 가든지 복음을 전할 수 있으리라는 멋진 생각을 하게 된 거야."

그의 첫 번째 설교는 지금도 그 내용을 정확히 알 수 있다. 1876년 11월 3일 금요일에 테오에게 보낸 편지에 설교 내용을 첨부하여 보낸 것이 남아있기 때문이다. 첫 번째 설교였지만 편지지 여섯 장을 작은 글씨로 빽빽하게 채울 정도로 상당한 분량이다.

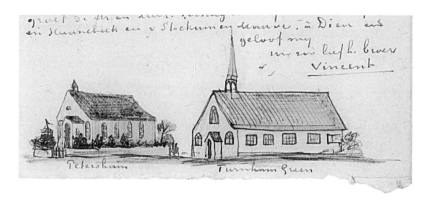

설교의 내용은 사람의 일생을 순례자의 여정에 비유한 것으로, 듣는 사람들에게 격려와 위로를 건네는 설교였다. 설교는 이렇게 시작된다.

"우리에게는 옛날부터 내려와 지금까지도 여전히 소중한 믿음이 있는데 그것은 우리의 삶은 천로역정이라는 것, 다시 말하면 우리는 이 세상의 나그네라는 인식입니다. 우리는 순례자이고 우리의 삶은 이 땅으로부터 천국에 이르는 긴 여정이라고 할 수 있습니다."

그리고는 신에 대한 믿음과 이웃에 대한 사랑에 대해 여러 성경 구절을 인용하면서 그것이 가장 중요한 것임을 강조한 뒤에, 자신이 영감을 얻은 조지 버튼의 '캔터베리로 떠나는 순례자들에게 하느님이 축복이!'라는 그림의 의미에 대해 이렇게 언급한다.

"순례자는 근심하지만, 사실은 기뻐합니다. 가야 할 길이 멀고 험해 근심하지만, 저녁 빛을 받아 반짝이며 빛나는 그 영원한 나라를 바라볼 수 있기 때문에 희망을 품습니다. 순례자는 오래전에 들었던 이런 말을 기억합니다.

당해야 할 많은 고통을 당하고, 당해야 할 많은 어려움을 당하고, 드려야 할 많은 기도를 드리면 마침내 평화가 올 것이니라."

그리고는 이렇게 설교를 마쳤다.

"우리는 다시 일상으로 돌아가야 하지만 삶은 보이는 것이 전부가 아닙니다. 하느님은 우리의 일상을 통해 진리를 가르쳐 주신다는 걸 잊지 맙시다. 즉 우리는 이 땅의 나그네일 뿐이고 우리의 삶은 순례자의 길이라는 것을, 그러나 또한 나그네를 보호해 주는 아버지 하느님이 계시고 우리 모두 형제라는 것을 잊지 맙시다. 아멘."

그의 첫 번째 설교에 대한 호응이 괜찮았던지 다음 달에는 리치몬드의 남쪽 템즈 강변에 있는 피터샴의 감리교회에서도 설교를 맡게 되었다. 그는 테오에게 보낸 편지에 자신의 설교에 대한 내용에 덧붙여 턴햄그린과 피터샴 교회의 스케치를 그려 보냈다.

빈센트는 아이즐워스에 머무는 동안 런던을 자주 찾았는데, 대개 도시의 어둡고 가난한 지역을 둘러보았다. 이러한 경험은 가난한 사람들에 대한 연민을 불러일으켰으며 후일 그의 그림에서 볼 수 있는 사회적 인식을 키웠다고 할 수 있다.

이렇게 학교에서 아이들을 가르치고 교회에서 설교하는데 열심이었지만 그의 마음속 깊은 곳에 자리 잡은 허전함을 다 채울 수는 없었다. 성탄절을 지내러 에턴의 집에 왔을 때 그의 부모는 아들이 심한 우울감에 빠져 있다고 생각하고 아이즐워스로 돌아가지 말고 네덜란드에 남아있으라고 종용했다.

빈센트는 그 충고를 받아들이고 슬레이드 존스 목사에게 아이즐워스로 돌

아가지 못하게 되었다고 알렸다. 갑작스러운 일이었지만 목사는 사정을 이해해
주었으며, 이후에도 빈센트 뿐 아니라 반 고흐 가족과 좋은 관계를 유지했고, 나
중에 빈센트가 브뤼셀의 전도사 학교에 입학하는데도 많은 도움을 주었다.

빈센트의 새로운 일자리는 이번에도 아버지가 나서서 친척들과 상의를 한 끝에
센트 삼촌이 다시 도르드레흐트의 서점에 자리를 만들어 주었다. 이로써 빈센트
는 영국을 완전히 떠나게 되었고 생전에 다시 돌아가지 못했다.

 빈센트가 영국에서 지낸 기간은 런던에서 2년, 람스게이트에서 2개월 그리
고 아이즐워스에서 6개월 등 모두 합쳐 3년이 채 되지 않는다. 하지만 그가 사회
문제에 눈을 뜨고 한편으로는 종교적 심성을 다지는데 매우 중요한 역할을 한 시
기였다. 빈센트의 부모는 아들이 종교에 너무 열중하기 보다는 세속적인 일에 관
심을 기울여 건실한 사회인이 되기를 바랐다. 그래서 그를 집에서 멀지 않은 도
르드레흐트의 서점에 일자리를 만들어 주었으나 빈센트는 다른 생각이 있었다.

07 소명에 따라

도르드레흐트 *Dordrecht*

빈센트는 24세인 1877년 1월에 서점에서 일하기 위해 이곳에 왔다. 그러나 신
앙에 심취하여 그해 5월 목사가 되는 공부를 하기 위해 암스테르담으로 떠났다.

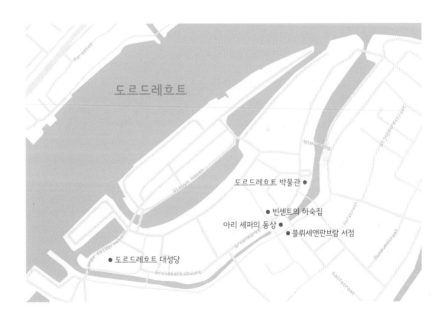

빈센트 반 고흐,
「도르드레흐트의 오라녀봄 풍차」 (부분),
1881 (에턴), 종이에 연필과 분필, 크뢸러뮐러 미술관

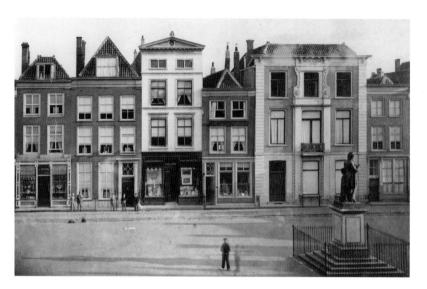

도르드레흐트는 홀란드에서 가장 오래된, 강과 운하로 둘러싸인 아름다운 도시
이다. 한때는 홀란드 남부의 경제 중심지였지만 18세기 이래로 그 자리를 로테르
담에 넘겨주었다. 도시 개발이 상대적으로 더디게 진행된 덕분에 옛 모습을 비
교적 많이 남겨두고 있어 여행자의 입장에서 보면 고풍스러운 정취를 느끼기에
그만이다. 우리는 차를 구도심 입구에 있는 주차장에 세워 두고 19세기 분위기
가 물씬 풍기는 골목길을 걸어 빈센트가 일하는 서점이 있던 셰퍼 광장으로 들
어섰다. 눈앞에 나타난 광장의 모습은 놀랍게도 빈센트가 있던 시절에 찍은 사
진 속 풍경 그대로여서 백 년 전의 시간이 멈추어 선 것 같았다. 광장을 성벽처
럼 에워싼 건물이 오후의 햇빛을 받아 금빛으로 물들고 노천카페에 모여 앉은
사람들의 얼굴에는 여유로움이 묻어난다. 테이블마다 놓인 황금빛 맥주가 낭만
을 더해준다.

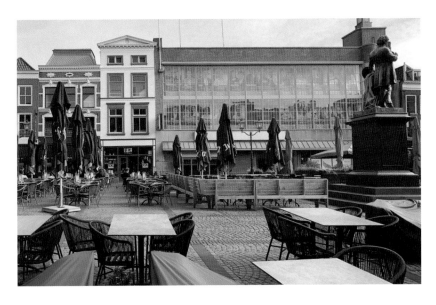

블뤼세엔판브람 서점

빈센트가 일했던 블뤼세엔판브람Blussé & Van Braam 서점은 광장 남쪽 면의 가운데
쯤에 있는 건물의 1층에 있었다. 지금은 서점 대신 루카라는 오이스터 바가 들어
서 있지만, 건물 자체는 옛날의 모습을 거의 그대로 유지하고 있다.

빈센트는 센트 삼촌이 주선해준 서점에서 1877년 1월 초부터 견습사원으로
일하기 시작했다. 이곳은 책뿐만 아니라 문방구와 카드, 판화 같은 것도 팔았다.
빈센트는 상품이 들어오고 나가는 것을 장부에 기록하는 일 외에 다른 여러 가
지 잡다한 일도 처리해야 했다. 아침부터 늦은 밤까지 일했지만 사실 그의 주된
관심은 딴 데 있었다. 바쁜 와중에 잠시 책상에 앉게 되면 네덜란드어로 된 성경
구절을 영어와 독일어 그리고 프랑스어로 번역하는 데 열중했다.

시간이 갈수록 아버지와 같은 목사가 되려는 빈센트의 결심은 굳어갔다. 사

실 쥔더르트 이후 이때만큼 빈센트가 아버지를 진심으로 존경하고 그와 같이 진
실한 목회자가 되겠다고 생각한 적은 없었다.

셰퍼 광장과 도르드레흐트 박물관

서점 앞 셰퍼 광장에는 광장 이름의 주인공인 아리 셰
퍼Ary Scheffer의 동상이 우뚝 서 있다. 아리 셰퍼는 도
르드레흐트에서 태어나 만년에는 파리에서 활동한 낭
만주의 화가로서 종교화를 많이 그렸다. 빈센트는 셰
퍼의 종교화를 좋아해서 그의 판화 여러 장을 늘 방
벽에 걸어 두었다.

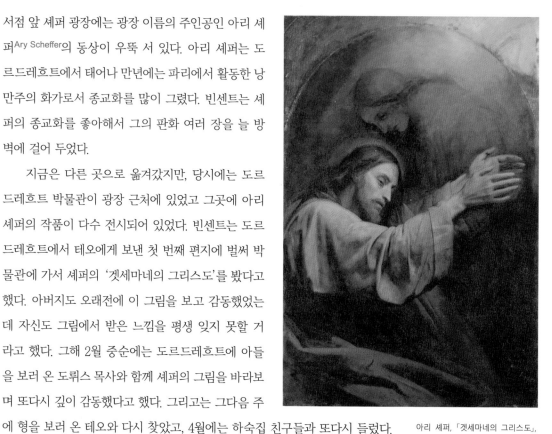

지금은 다른 곳으로 옮겨갔지만, 당시에는 도르
드레흐트 박물관이 광장 근처에 있었고 그곳에 아리
셰퍼의 작품이 다수 전시되어 있었다. 빈센트는 도르
드레흐트에서 테오에게 보낸 첫 번째 편지에 벌써 박
물관에 가서 셰퍼의 '겟세마네의 그리스도'를 봤다고
했다. 아버지도 오래전에 이 그림을 보고 감동했었는
데 자신도 그림에서 받은 느낌을 평생 잊지 못할 거
라고 했다. 그해 2월 중순에는 도르드레흐트에 아들
을 보러 온 도뤼스 목사와 함께 셰퍼의 그림을 바라보
며 또다시 깊이 감동했다고 했다. 그리고는 그다음 주
에 형을 보러 온 테오와 다시 찾았고, 4월에는 하숙집 친구들과 또다시 들렀다.

아리 셰퍼, 「겟세마네의 그리스도」,
1839, 캔버스에 유채, 36.5 X 25.2cm

하숙집

빈센트는 서점에서 마주 보이는 광장 건너편 골목 안에 있는 식료품 가게 위층에서 하숙했다. 도시재개발로 당시의 건물은 남아있지 않고 대신 골목 입구 건물의 벽에 그가 이곳에 살았음을 알려주는 작은 안내판이 붙어 있다.

　그는 더러 하숙집 친구들과 어울려 이야기하거나 함께 산책하러 나가기도 했으나 대개는 방에 들어앉아 밤이 깊도록 성서를 읽었다. 방의 벽에는 아리 셰퍼의 것과 같은 종교적인 주제의 판화가 가득 걸려 있었다. 판화의 여백에는 성경 구절을 빼곡하게 써넣었는데, 대부분 "슬퍼 보이지만 실은 늘 기뻐한다"는 '코린토 신자들에게 보낸 둘째 편지' 6장 10절의 일부분을 적어 넣었다. 이 구절은 이후에도 그가 항상 되뇌는 말이기도 했다.

도르드레흐트 대성당

도르드레흐트는 도뤼스 목사가 속해 있는 네덜란드 개혁교회의 입장에서는 매우 중요한 역사적 의미가 있는 도시이다. 종교 개혁 이후 네덜란드의 개신교 내부에서 신학적 논쟁이 가열되었을 때 이곳에서 종교회의가 열렸고 그 결과 네덜란드 개혁교회의 교리가 정립되었는데 이곳의 이름을 따서 도르트 신조라 불린다. 이런 일련의 과정에서 많은 일이 도르드레흐트 대성당Grote Kerk에서 이루어졌다. 대성당은 원래 11세기에 브라반트 고딕 양식으로 지어진 가톨릭 성당이었지만 종교개혁 이후 개신교의 교회당으로 사용되었다.

종교에 심취한 빈센트는 일요일이면 세 곳 이상의 교회에서 예배를 보았다. 그중

에서도 대성당을 가장 좋아해서 예
배를 볼 때뿐 아니라 시간이 나면 언
제나 그 주변을 산책했다. 그곳의 목
사는 아버지의 지인이기도 했는데,
한 번은 아버지가 찾아가서 빈센트
가 목사가 되는 일에 대해 상의했다.
목사는 빈센트가 신학대학에 입학
하는데 필요한 예비학습을 마치지
못한 상태이므로 그렇게 하지 않는
것이 좋겠다고 조언했다.

　사실 빈센트가 목사가 되겠다
고 했을 때 아버지 도뤼스 목사도 그
렇고 다른 삼촌들과 친척들 모두 회
의적이었다. 정규 교육과정을 제대
로 마치지 못했기 때문에 목사가 되
기 위해서는 최소 7, 8년을 매달려
공부해야 했지만, 누구도 그 가능성
을 믿지 못했다. 하지만 8년 동안 꾸
준히 공부할 수 있겠느냐는 아버지

도르드레흐트 구도심 풍경 (2019)
길의 끝에 보이는 건물이 대성당이다.

의 물음에 그렇게 하겠다고 확고하게 대답하는 빈센트의 결심을 누구도 되돌리
지 못했다. 결국, 그는 그해 5월에 암스테르담으로 떠나기 위해 서점을 그만두었
다. 공부 뒷바라지는 부모와 암스테르담에 있는 친척들이 나누어 맡기로 했다.
하지만 지금까지 앞장서서 빈센트를 이끌어 주었던 센트 삼촌은 크게 실망하여
다시는 그의 일에 관여하지 않겠다고 분명하게 선을 그었다.

우리는 대성당 앞 벤치에 앉아 오후의 햇살이 운하의 물결 위에서 잘게 부서지는 정경을 바라보며, 외곬으로 치닫는 아들을 바라보는 부모의 마음을 헤아려보았다. 빈센트의 부모는 그가 종교에 대한 집착에서 벗어나 보통 청년의 꿈을 꾸고 그렇게 살아가기를 간절히 바랐을 터이다. 하지만 그는 다른 일에는 아무런 관심을 보이지 않고 오직 복음서에 그려진 구세주의 모습대로 살겠다는 결심을 굽히지 않았다. 우리가 빈센트의 부모라면 어떻게 했을까? 도뤼스 목사와 다르게 할 수 있었을까?

08 목회자의 꿈

암스테르담 *Amsterdam*

빈센트는 24세인 1877년 5월에 신학대학 입학에 필요한 공부를 하러 암스테르담에 왔다. 그러나 중도에 그만두고 이듬해 7월에 에턴의 집으로 돌아간 뒤 전도사가 되기 위하여 곧 브뤼셀로 떠났다. 그 후 여러 곳을 전전한 뒤 28세인 1881년 11월에 사촌인 케이 포스를 만나러 이곳에 왔고, 32세인 1885년 10월에 새로 개관한 국립박물관을 관람하러 친구와 다시 들렀다.

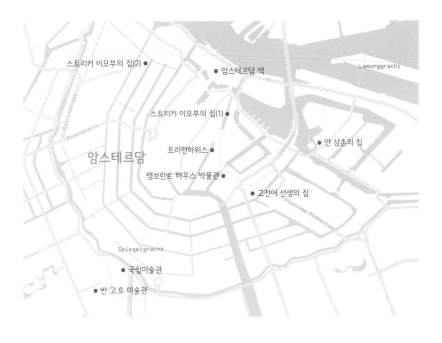

빈센트 반 고흐, 「암스테르담의 부두」(부분),
1885 (뉘넌), 패널에 유채, 20.3 X 27cm, 반 고흐 미술관
친구와 함께 국립미술관을 관람하러 왔을 때 중앙역 뒤의 부두를 그린 것이다.

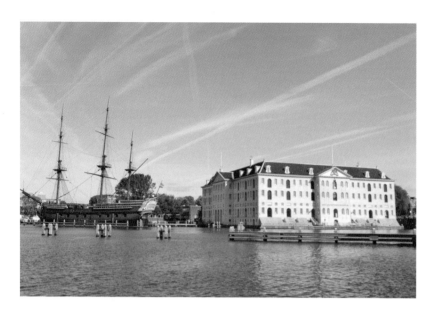

암스테르담에는 빈센트의 친척이 많았다. 도뤼스 목사의 두 번째 형인 얀Johannes "Jan" van Gogh 삼촌은 해군 제독 출신으로 암스테르담 해군조선소의 소장으로 재직하고 있었다. 얀 삼촌은 빈센트가 머물 집을 맡았다. 도뤼스 목사의 동생인 코르Cornelius "Cor" van Gogh 삼촌은 암스테르담에서 책과 미술품을 거래하는 일을 하고 있었는데, 빈센트에게 약간의 경제적 지원과 자문을 맡기로 했다. 이모부인 요하네스 스트리커Johannes Paulus Stricker는 암스테르담에서 존경받는 목사이자 학자였다. 스트리커 이모부는 빈센트의 학습 과정을 감독하고 지원하는 중요한 역할을 맡았다. 그동안 빈센트를 가장 아끼고 이끌어주었던 센트 삼촌은 공언했던 대로 이 일에 일절 관여하지 않았다.

　이렇게 암스테르담에 있는 두 삼촌과 이모부가 나서서 빈센트의 암스테르담 생활을 돕기로 했으나, 사실 대부분의 부담은 부모의 몫이었다.

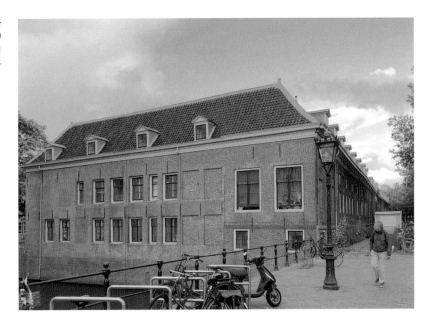

얀 삼촌의 집

빈센트는 암스테르담에서 얀 삼촌의 관저에 살았다. 관저는 당시 암스테르담 동
북부 카턴뷔르흐 섬의 해군조선소 안에 있었는데 지금도 여전히 해군이 관리하
는 영역 안에 남아있다.

　　얀 삼촌은 당시 해군조선소의 소장이었으므로 조선소 내에 있는 관저를 넓
게 쓰고 있었다. 얀 삼촌은 빈센트에게 방 하나를 내주어 거기에서 공부하고 잠
잘 수 있도록 해주었다.

암스테르담 중앙역에서 걷기 시작한 우리는 해군조선소는 어렵지 않게 찾았다.
아직도 군대가 관리를 하는 곳이라 담장이 높게 쳐져 있었으나 출입문은 열려 있
어 경내로 들어갈 수 있었다. 군부대라고 해서 조금은 긴장을 했는데 알고 보니

해양박물관으로 사용되고 있어 누구나 출입할 수 있는 곳이었다.

그런데 경내를 다 돌았는데도 막상 빈센트가 머물렀던 얀 삼촌의 관저는 어디인지 찾을 수가 없었다. 시간이 지체되어 할 수 없이 포기하고 밖으로 나와 운하 쪽으로 걸어가다 보니 해양박물관 건물 맞은편에서 관저를 확인할 수 있었다. 빈센트의 방은 조선소를 마주하고 있는 저 창문 안쪽 어디에 있었을 텐데 아쉽지만 밖에서 보는 걸로 만족해야 했다.

빈센트는 아침 일찍 일어나 창 너머로 수많은 노동자가 조선소로 밀려들어 오는 모습을 흥미롭게 바라보았고, 조선소의 활기찬 분위기는 그를 매료시켰다. 그는 이른 아침부터 늦은 밤까지 공부했는데, 매일 정해진 시간에 고전어 선생의 집까지 걸어가서 그리스어와 라틴어를 배웠다. 집에서는 고전어를 복습하고 성서에 대한 지식을 심화시키는 데 도움이 되는 글을 썼다. 교회 개혁의 역사에 관한 논문을 쓰고, 사도 바울의 전도 여행 지도를 그렸으며, 성서의 비유와 이적에 대한 목록을 만들기도 했다. 다른 한편으로는 대수학과 기하학도 공부하면서 영어와 프랑스어를 연마하는데도 노력을 기울였다.

여기서도 이전에 머물던 곳과 마찬가지로 시내 서점에서 산 판화로 자신의 방을 꾸미고 성서에서 영감을 받아 그림을 그리기도 했다. 그때 그린 '막펠라의 동굴'이라는 스케치는 지금까지 남아있다.

그러면서도 동생 테오에게 쓴 편지에는 매번 공부가 어렵다고 하소연하며 할 수 있다면 몇 년은 건너뛰고 싶다고 말했다.

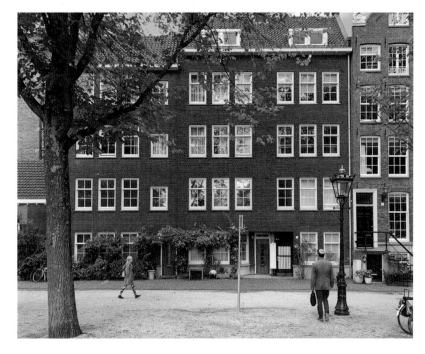

고전어 선생 멘데스의 집이 있던 건물
(키파를 쓴 남자가 향하는 곳) (2019)
빈센트는, 지금도 유대인들이 사는 이
곳에 매일 찾아와서 고전어를 배웠다.

고전어 선생의 집

빈센트가 암스테르담에 있는 동안 그의 공부는 스트리커 이모부가 감독을 맡았다. 스트리커 이모부는 빈센트에게 유대인 고전학자인 마우리츠 멘데스 다 코스타Maurits Benjamin Mendes da Costa를 붙여주어 그리스어와 라틴어를 배우게 했다. 멘데스는 빈센트보다 두 살 더 많았는데 두 사람은 만나자마자 곧 가까워졌다. 빈센트는 멘데스를 대단히 존경했으며 여러 가지 사안에 대해 조언을 구했다.

자신이 원하는 신학대학에 입학하는데 필요한 자격을 갖추기 위해서는 반드시 그리스어와 라틴어를 제대로 할 줄 알아야 했다. 멘데스는 진도가 제대로 나가고 있다고 말하긴 했으나, 빈센트는 사실 고전어 공부에 별로 흥미가 없었다.

동생 테오에게 그때의 심정을 이렇게 써 보냈다.

> "이 뜨겁고 찌는 여름날 오후에, 암스테르담의 한복판, 유대인 구역의 한가운데서, 학식이 많고 노회한 교수들이 낸 여러 어려운 시험을 치러야 한다는 사실이 짓누르는 가운데 그리스어 수업을 듣는 것은, 바닷가나 아니면 지금 한창 아름다울 브라반트의 밀밭을 걷는 것보다는 분명 더 숨 막히는 일이야. 그래도 우린 얀 삼촌이 말씀하셨듯이 모든 걸 뚫고 나가야 해."

빈센트는 매일 얀 삼촌의 관저에서 10분 남짓 걸리는 유대인 구역으로 걸어와서 공부했다. 우리가 멘데스의 집 앞을 서성이며 이리저리 살피고 있으려니 마침 키파를 머리에 얹은, 꼭 멘데스 나이로 보이는 유대인 청년이 우리를 보고는 씩 웃으며 문을 열고 집 안으로 들어간다. 붉은 벽돌집 그 안 어디엔가 빈센트가 멘데스 선생을 기다리며 앉아있을 것만 같다.

비좁고 답답해 보이는 멘데스의 집을 보고 나니 빈센트의 말이 괜한 푸념으로만 들리지 않는다. 멘데스의 집 바로 뒤로는 포르투갈 회당Portugal Synagogue이라 불리는 유대교 회당이 있다. 회당 안으로 들어서니 밖에서 보는 것보다 훨씬 넓고 장식이 많은 고풍스러운 분위기이다. 암스테르담의 유대인 공동체는 1600년대에서 1800년대에 이르기까지 이베리아 반도에 살던 유대인들이 대거 이곳으로 이동해오면서 형성되었다. 이 회당은 이 유대인 공동체의 구심점 역할을 했는데, 이곳의 유대인 중에는 대단한 재산가와 당대 최고의 학자들도 많았다고 한다. 멘데스도 분명히 이 공동체의 중요한 일원이었을 터이다.

이곳에서 하는 공부에 숨 막혀 했던 빈센트는 아무래도 라틴어와 그리스어 수업

을 제대로 따라갈 수 없었다. 결국 멘데스도 희망을 접고 빈센트의 가족에게 그가 공부를 그만두도록 권고했다. 아버지가 그 권고를 받아들이면서 빈센트는 암스테르담에 온 지 1년 2개월 되는 1878년 7월에 다시 에턴의 집으로 돌아갔다.

넉넉하지 않은 형편이지만 큰아들이 진정으로 원하는 것을 어렵사리 지원한 빈센트의 부모나 곁에서 도운 친척들 모두 실망이 컸다.

빈센트는 나중에 테오에게 고전어 공부를 그만둔 것은 그게 어려워서가 아니라 쓸데없는 데에 너무 많은 시간을 들여야 하기 때문이라고 했다. 처음에는 빈센트의 변명이라고 치부했으나, 그를 조금씩 더 알아갈수록 그 말이 사실이라는 생각이 든다. 그는 이미 독일어와 프랑스어 그리고 영어 같은 외국어를 유창하게 구사하고 있던 터에 그 언어의 뿌리인 고전어를 배우지 못할 이유가 없기 때문이다. 오히려 고전어는 어렵고 가난한 사람들에게 하느님의 복음을 전하는 일에 전혀 쓸데없는 일이니, 차라리 그들에게 빨리 달려갈 수 있는 길을 찾아야 한다고 판단했던 것이 아닐까 싶다.

스트리커 이모부의 집

암스테르담에서나 빈센트의 그 이후의 행적에서 스트리커 이모부 가족과의 관계를 빼놓을 수는 없다. 멘데스의 집에서 암스테르담 중앙역 쪽으로 10분쯤 걸어가면 운하 옆으로 스트리커 이모부가 살던 집이 나타난다.

스트리커 이모부는 빈센트 어머니의 여동생인 미나^{Willemina Catharina Gerardina} ^{Carbentus} 이모의 남편인데 당시에 암스테르담에서 존경받는 영향력 있는 목사였다. 스트리커 이모부는 빈센트가 암스테르담에 머무는 동안 후견인 역할을 했다. 빈센트는 이모부를 무척 존경하여 자주 찾아와 조언을 구했고, 일요일이면 그의

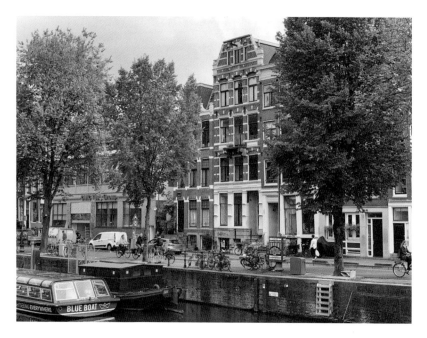

스트리커 이모부 가족이 살던 집
(가운데 5층집) (2019)
빈센트는 자주 이 집에 놀러 와서
차를 마시고 담소를 나눴다.
1881년 11월에 케이 포스를 찾아왔을
때는 다른 곳으로 이사한 후였다.

설교를 들으러 시내의 여러 교회를 돌며 예배에 참석했다. 빈센트의 공부가 뒤처질 때는 스트리커 목사가 직접 그를 가르치기도 했다.

빈센트는 이모부 가족을 무척 좋아해서 예배 뒤에는 이모부 집에서 커피를 마시며 담소를 나누고, 자주 저녁도 먹었다. 이 무렵 이종사촌 누나인 케이 포스Kee Vos와 그녀의 남편과도 가까워졌다. 케이 포스 부부는 가까운 곳에 살면서 친정집에 자주 들렸는데, 빈센트는 때때로 그들 부부의 집에 찾아가 어울리기도 했다.

몇 년 후 빈센트가 보리나주에서 돌아와 에턴의 집에 머물 때인 1881년에 케이 포스가 아이를 데리고 에턴의 집을 방문했다. 케이의 남편은 젊은 나이임에도 건강이 좋지 않아 얼마 전에 병으로 죽었다. 케이가 에턴에 머무는 동안 빈센트는 그녀를 깊이 짝사랑하게 되어 청혼까지 헸으나 케이는 단호하게 거절했다.

이러한 상황은 유대가 깊은 친척 간에 민망한 일이었으나, 빈센트는 부모의 간곡한 만류도 뿌리치고 짝사랑하던 사촌 케이 포스를 만나기 위해 그해 11월에 암스테르담으로 스트리커 이모부의 집을 찾아갔다. 스트리커 이모부는 시내 서쪽에 있는 다른 집으로 이사한 상태였다. 불편해하는 이모부에게 케이를 만나게 해달라고 조르며 촛불에 손을 집어넣기까지 했으나, 결국 다시는 케이를 만날 수 없었다. 보리나주에서 이미 몸과 마음이 피폐해진 빈센트는 이 일로 또 큰 상처를 입게 되었고, 가족이나 친척들과의 관계도 되돌릴 수 없을 정도로 나빠졌다.

트리펀하위스

빈센트는 암스테르담에 머무는 동안 신학 대학 입학에 필요한 공부에 집중하여야 했으나, 기회만 되면 트리펀하위스나 다른 미술관을 찾아다니고 운하를 따라 무작정 걸어 다니며 그 아름다움에 푹 빠지곤 했다.

트리펀하위스Trippenhuis는 지금의 암스테르담 국립미술관이 건설되기 이전에 그 역할을 하던 미술관이었는데, 스트리커 이모부의 집에서 운하를 따라 남쪽으로 조금만 걸어 내려가면 만나게 된다. 당시 트리펀하위스는 렘브란트나 프란스 할스 같은 거장들을 비롯한 네덜란드 화가들의 작품을 소장하고 있었으며 관람료는 무료였다.

빈센트는 트리펀하위스를 몹시 좋아해 파리의 구필 화랑에서 같이 근무한 영국인 친구 해리 글래드웰이 네덜란드에 왔을 때 이 미술관을 보지 않고는 네덜란드를 떠날 수 없다고 설득할 정도였다. 한편 빈센트는 이 미술관의 전시실이 너무 좁아 그림을 제대로 볼 수 없다고 불평하면서, 당시에 새로 짓고 있던 국립미술관이 빨리 완공되었으면 좋겠다고 테오에게 적어 보내기도 했다. 새 국립미술

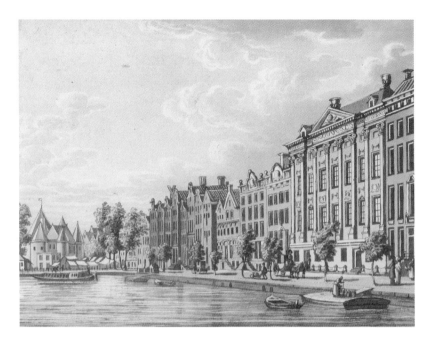

관은 빈센트의 바람대로 1885년에 완공되었고, 당시 뉘넌의 집에 머물던 서른두 살의 그도 친구와 함께 암스테르담으로 와서 막 개관한 국립미술관을 관람했다.

암스테르담 국립미술관

암스테르담 국립미술관^{Amsterdam Rijksmuseum}은 빈센트 반 고흐의 미술 세계를 이해하는 데 매우 중요한 곳이다. 빈센트가 언제나 경외했던 렘브란트^{Rembrandt Harmenszoon van Rijn}를 비롯한 황금시대 거장뿐 아니라 빈센트를 직접 가르친 안톤 마우베^{Anton Mauve} 등 헤이그 화파 화가들의 작품을 직접 보면서 그들이 빈센트의 그림에 미친 영향을 확인할 수 있기 때문이다.

미술관으로 가는 길에 마주친 운하에 밝은 아침 햇살이 기분 좋게 찰랑거린다. 미술관 1층을 관통하여 뚫린 통로로 자전거가 무리 지어 오고 간다.

빈센트가 암스테르담에 있을 때도 건축 중이던 국립미술관은 10년 간의 공사 끝에 드디어 1885년 7월에 개관했다. 그가 자주 찾았던 트리펀하위스에 있던 네덜란드 거장들의 작품도 모두 새 미술관으로 옮겨졌다. 현재 국립미술관에는 렘브란트와 할스Frans Hals, 페르메이르Johannes Vermeer 같은 네덜란드 황금시대 대가들의 작품을 비롯하여, 르네상스에서 현대에 이르기까지 네덜란드와 플랑드르의 예술 작품들이 망라되어 있다.

그때 뉘넌의 집에 머물고 있던 빈센트는 개관 소식을 듣고 렘브란트와 프란스 할스의 그림이 몹시도 보고 싶다며 그해 10월에 친구와 함께 다시 암스테르담을 찾았다.

미술관 건물은 그 자체가 예술작품이다. 네덜란드 건축가 피에르 카위페르스Pierre Cuypers가 네덜란드 예술의 신이 머무는 신전이라는 개념으로 설계하였으며, 그 모습이 운하를 따라 줄지어 서 있는 캐널 하우스와 대성당을 합쳐 놓은 것 같이 보이기도 한다.

중정을 거쳐 중앙 현관을 통해 들어가면 가장 먼저 '영광의 전시관'에 들어선다. 이곳은 미술관의 정신이 깃들어 있는 곳으로, 대성당의 내부 같은 공간에 17세기 네덜란드 황금시대를 빛낸 위대한 화가들의 대표적인 작품을 엄선하여 전시하고 있다. 여기에 있는 작품은 렘브란트를 비롯하여, 할스, 페르메이르, 라위스달Jacob van Ruisdael, 아베르캄프Hendrick Avercamp, 스테인Jan Havickszoon Steen 등 인물화와 풍경화, 정물화 그리고 장르화를 대표하는 작가들의 작품으로, 박물관의 안내서에 '시간이 바쁜 관람객은 이 전시실의 작품만 감상해도 된다'라고

쓰여 있을 정도로 박물관의 소장품 중에 정수를 모아 놓았다. 이 전시실의 가장 깊은 안쪽, 마치 대성당의 감실과 같은 곳에는 렘브란트의 '야경'을 전시한 별도의 공간이 마련되어 있다.

황금시대 화가들 특히 렘브란트는 빈센트의 그림에 커다란 영향을 미쳤다. 반 고흐 미술관이 정리하여 펴낸 빈센트가 주고받은 편지 902건 가운데 렘브란트를 언급하거나 참조한 편지가 105건이나 되는 걸 보면, 그가 렘브란트로부터 얼마나 많은 영향을 받았는지 쉽게 짐작할 수 있다. 마찬가지로 할스, 페르메이르, 라위스달도 각각 수십 번에 걸쳐 언급되었다.

빈센트는 이 미술관을 관람한 후 1885년 10월 13일에 동생 테오에게 보낸 편지에 이렇게 썼다.

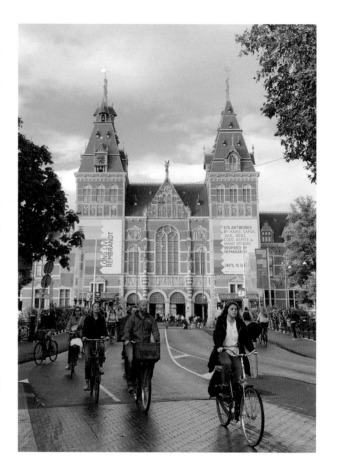

암스테르담 국립미술관 (2019)

"오래전 네덜란드 그림들을 다시 보았는데 대부분 아주 빠른 속도로 그려졌다는 점에 감명받았어. 할스나 렘브란트, 라위스달 같은 거장들은 대개 처음 단 한 번의 붓질로 그려내고 그다음에는 거의 붓을 대지 않았어. 이쯤 되었다 싶으면 곧바로 붓을 내려놓았지. 나는 특히 렘브란트와 할스가 그린 손을 보면서 감탄했는데, 손이 살아있었어. 그들은 요즘 사람들이 그래야 한다고 하는 식으로는 그리지 않았어."

전시실에 걸린 작품 하나하나 감동적이지 않은 것이 없지만, 그중에서도 내가 가장 관심을 가진 그림은 렘브란트의 '유대인 신부'이다. 이 작품은 1885년에 미술관을 찾은 빈센트가 이 그림 앞에서 넋을 잃었다는 일화로 유명하다.

이 그림에는 다정하게 끌어안고 있는 한 쌍의 연인이 등장하는데, 구약성경에 나오는 이삭과 레베카의 이야기를 그린 것으로 해석된다. 그들은 서로 사랑하는 사이임을 남에게 들키지 않으려고 일상에서는 오빠와 여동생으로 행동하고, 보는 눈이 없을 때는 사랑하는 마음을 표현했다. 그림에서 이삭은 사랑하는 연인의 목에 금목걸이를 걸어주면서 그녀의 왼쪽 가슴을 살짝 건드렸다. 이러한 다정한 행동에 레베카는 그의 손등에 손가락을 살포시 포개어 응답한다. 렘브란트는 이렇게 다정하고 부드러운 분위기를 대가의 손길로 창조해냈다.

빈센트는 1885년 10월 10일에 동생 테오에게 보낸 편지에서 이 그림에 대해 이렇게 썼다.

"렘브란트의 '유대인 신부'는 얼마나 다정하고 공감이 가던지. '직물조합 이사들'은 이미 더할 수 없는 최고의 경지에 오른 작품이지만 현실 세계를 그리고 있지. 그러나 렘브란트는 할 수 있는 게 아직 더 있었어. 사람의 초상을 꼭 사실대로 그려야 하는 것은 아니잖아. 그는 시인이 되어 시를 쓴 거야. 창조자가 된 거지. 이게 '유대인 신부'에서 그가 한 일이야. 다른 사람은 여러 번 죽었다가 살아난다고 해도 이런 그림은 그릴 수 없을 거야. 렘브란트는 어떤 말로도 표현할 수 없는 깊은 신비를 그려냈어. 그러니 사람들이 렘브란트를 마술사라고 하는 거겠지."

이 미술관은 '야경'을 비롯하여 렘브란트의 수많은 그림을 전시하고 있다.

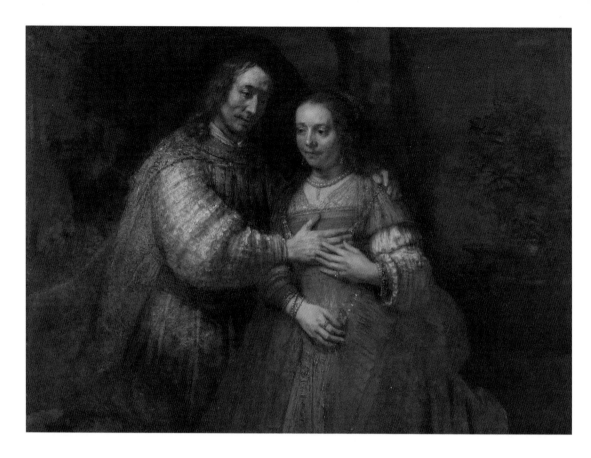

렘브란트 판 레인, 「유대인 신부
(또는 이삭과 레베카)」, 1665-1669,
캔버스에 유채, 121.5 X 166.5cm,
암스테르담 국립미술관

암스테르담 시내에는 렘브란트가 살던 캐널 하우스를 렘브란트하우스라는 박물
관으로 잘 만들어 놓았다. 렘브란트의 작품이 탄생한 분위기와 배경을 이해하는
데 도움이 되도록 세심하게 기획된 전시가 인상적이었다.

프란스 할스도 빈센트가 매우 존경한 화가였다. 프란스 할스는 렘브란트보다도
20여 년 나이가 많았는데, 그의 대담하고 활달하면서도 자연스러운 붓놀림은 당
시로써는 놀라울 정도로 혁신적이었다. 그는 붓 자국이 그대로 드러나도록 그림

94

을 그렸으며, 이러한 특징은 빈센트의 그림에서도 그대로 나타난다. 빈센트는 테오에게 보낸 편지에 이렇게 썼다.

"한 번의 붓놀림으로 그려내라. 할 수 있다면 한 번만으로. 모두 똑같이 세심하고 매끈하게 그려진 다른 그림들과 너무나도 다르게 그려진 프란스 할스의 그림을 보는 것은 얼마나 큰 기쁨인지 몰라"

'즐거운 술꾼' 역시 할스의 걸작 중 하나이다. 남자의 발그스레한 얼굴과 그의 표정을 보면 한잔 적당히 걸치고 기분 좋게 취해 있는 것을 알 수 있다. 이 그림의 과감한 붓질은 당시로써는 그 누구도 흉내 낼 수 없는 프란스 할스만의 특징

프란스 할스, 「즐거운 술꾼」,
1628-1630, 캔버스에 유채,
81 X 66.5cm, 암스테르담 국립미술관

이다. 전통적인 기법으로 그리는 화가들과는 달리 할스는 마음이 가는 대로 캔버스에 물감을 찍어 바르며 인물의 순간적인 인상을 빠르게 잡아냈다. 그래서 그의 그림 속 인물은 마치 숨쉬고 움직이며 살아있는 존재처럼 느껴진다는 평을 듣는다.

빈센트가 존경한 네덜란드 황금시대의 대표적인 풍경화가로 야코프 판 라위스달이 있다. 그는 하를럼의 유명한 풍경화가 집안 출신으로, 광대한 하늘과 평원, 울창한 삼림, 폐허 등을 즐겨 그렸다. 그의 풍경화에는 시적인 우수가 깃들어 있어서, 유럽의 낭만주의 풍경화에 커다란 영향을 주었다고 평가받는다.

빈센트는 한때 라위스달의 판화 두 점을 벽에 붙여 놓고, 그의 작품을 숭고하다고 표현하며 그에게서 많은 영향을 받았다고 인정했다. 또 프랑스 농촌에서 그린 자신의 그림은 라위스달의 작품을 기억하며 그렸다고 말한 바 있다.

　라위스달의 '베이크 베이 뒤르스테더의 풍차'라는 그림에서 풍차는 검은 비구름에 당당히 맞서면서 성과 교회에 어두운 그림자를 드리우고 있다. 전경에는 렉강이 흐른다. 이 인상적인 구성에서 라위스달은 낮은 땅, 풍부한 물, 광활한 하늘 같은 전형적인 네덜란드풍의 요소를 결합하여 네덜란드의 또 다른 특징인 풍차를 중심으로 모여들도록 했다.

우리에게 '진주 귀걸이를 한 소녀'로 유명한 요하네스 페르메이르 역시 빈센트가

존경한 황금시대 거장이다. 빈센트가 아를에 있을 때 테오에게 보낸 편지를 보면
그에 대한 존경심을 알 수 있다.

"지금까지 이런 행운은 없었어. 여기 자연은 어디에서나 무엇이나 정말 아름
다워. 창공은 신비한 파란색이고 태양은 연한 유황빛의 햇살을 비추고 있는
데, 페르메이르의 델프트 그림에서 하늘색과 노란색이 절묘하게 어우러지는
것 같이 부드럽고 매력적이야. 나는 그렇게 아름답게 그릴 수 없어. 하지만 이
것저것 생각하지 않고 그 속으로 뛰어들어."

요하네스 페르메이르
「우유를 따르는 여인」,
1660, 캔버스에 유채, 46 X 41cm,
암스테르담 국립미술관

페르메이르의 '우유를 따르는 여인'
은 자기 일에 몰입해 있다. 흘러내리
는 우유 외에 모든 것이 정지되어 있
다. 페르메이르는 이런 단순한 매일
매일의 일상을 주제로 매우 인상적
인 작품을 창조했으며, 주로 왼쪽의
창을 통해 바깥으로부터 들어오는
빛이 실내를 은은하게 밝히도록 그
렸다. 빛으로 인해 살짝 바랜 느낌이
지만 그녀가 입고 있는 옷의 노랑과
파랑, 그리고 빨강이 서로 어우러지
며 신비한 분위기가 만들어진다. 빈
센트도 이러한 색채의 조합에 눈길
이 끌렸을 것이다.

암스테르담 국립미술관에는 황금시

대의 거장들 이외에도 빈센트를 따라가는 우리가 눈여겨 보아야 할 네덜란드 화가들이 더 있다.

헤이그 화파에 속하는 화가들인데 그중에서도 안톤 마우베와 요제프 이스라엘스Jozef Israëls를 찬찬히 들여다보았다. 이 둘은 빈센트의 편지에도 자주 언급되었고 실제로 빈센트 그림의 주제나 화풍에 적지 않은 영향을 미쳤기 때문이다.

안톤 마우베는 소년 시절에 하를럼에서 그림을 배우고 1871년부터 헤이그에서 활동했다. 빈센트는 1881년 11월에 마우베의 집으로 찾아가 그림을 배우기 시작했는데, 마우베는 빈센트의 사촌 매부이다. 마우베는 네덜란드의 정서가 느껴지는 풍경화를 주로 그렸으며, 당시에 네덜란드는 물론 외국에까지 꽤 널리 알려진 화가였다. 미국에서는 그가 그린 양떼가 있는 풍경화가 특히 인기였다. 마우베의 향수가 깃든 풍경화가 인기를 얻으면서 그는 헤이그 화파 내에서 확고한 위치를 차지했다. 그 덕분에 풋내기 화가에 불과한 빈센트를 헤이그 화가들의 모임인 풀치리 클럽에 준회원으로 가입시켜 다른 화가들과 교류할 수 있도록 주선해 줄 수 있었다.

헤이그 화파에 속한 화가들은 스헤베닝언 바닷가의 어부들처럼 혹독한 환경에서 살아가는 가난한 사람의 모습을 많이 그렸다. 그러나 마우베는 '아침 해변의 승마'처럼 가난한 어촌의 다른 면, 즉 잘나가는 부르주아의 밝은 세계도 그렸다. 이 그림에 사용된 색채의 조합은 여름날 바닷가의 소금기 어린 분위기를 잘 표현하고 있다는 평을 들었다.

한편 요제프 이스라엘스는 어떤 그림을 그려야 할지 고민하는 빈센트에게 영감을 준 화가이다. 이스라엘스 역시 헤이그 화파의 중요한 화가로서, 19세기 후반에 가장 존경받는 네덜란드 화가로 꼽히기도 했다. 그는 종종 장 프랑수아 밀레Jean-François Millet에 비견되었는데, 두 사람 모두 가난하고 보잘것없는 사람들의 삶에서 느껴지는 인간의 연민을 표현하고자 하는 예술가였다.

안톤 마우베, 「아침 해변의 승마」, 1876, 캔버스에 유채, 43.7 X 68.6cm, 암스테르담 국립미술관

그러나 밀레가 전원생활을 평온한 모습으로 그린 화가라고 한다면, 이스라엘스의 그림에는 가슴 깊이 스며드는 슬픔이 담겨 있다. 이스라엘스의 그림 '바닷가의 아이들' 역시 가슴 찡한 여운을 남긴다. 바다에서 아버지를 잃은 가난한 집의 큰아이는 어린 나이에 벌써 삶의 무게를 잔뜩 짊어지고 있다. 바다에 떠 있는 작은 장난감 배는 그들의 미래가 어떻게 될지 암시하는 듯하다. 이스라엘스가 1863년에 이와 비슷한 주제의 그림을 처음 발표했을 때 그림이 주는 메시지가 당시의 사회적 이슈와 맞물려 대단한 관심을 끌었으며, 그는 이후에도 비슷한 주제를 여러 차례 더 그렸다.

빈센트는 이스라엘스의 이러한 그림에 크게 감동하고 자신도 이와 같은 그림을 그리겠다고 다짐했다. 실제로 그의 네덜란드 시기의 그림은 이스라엘스로부터 많은 영향을 받았다.

빈센트의 네덜란드 시기 대표작으로 꼽히는 '감자 먹는 사람들' 역시 이스라엘스의 영향을 많이 받았다. 이스라엘스는 1882년에 '식탁에 둘러앉은 농민

가족Peasant Family at the Table'이라는 그림을 그렸는데, 빈센트는 같은 해 3월에 테오에게 보낸 편지에 이 그림을 언급하고 있다. 두 그림을 비교해 보면 구성과 색조에 많은 유사성이 있음을 쉽게 알 수 있다. 이 그림은 현재 암스테르담 반 고흐 미술관이 소장하고 있다.

국립미술관에는 빈센트의 그림도 3점 전시되어 있다. 많지는 않지만, 네덜란드의 문화적 전통의 맥락 속에서 그가 그 이전의 거장들과 어떻게 이어져 있는지 살펴볼 수 있었다.

국립미술관이 있는 미술관 광장 바로 건너편에는 빈센트의 생애를 결집하여 놓은 반 고흐 미술관이 있다. 이곳은 나중에 따로 이야기하려고 한다.

빈센트는 신학대학에 입학에 필요한 공부를 하러 암스테르담에 왔지만, 그 공

요제프 이스라엘스,
「식탁에 둘러 앉은 농민 가족」, 1882,
캔버스에 유채, 71 X 105cm,
반 고흐 미술관

부가 자신의 소명인 가난한 사람들에게 복음을 전하는 일에 아무런 도움이 되지 않는다고 생각했다. 오히려 아버지의 반대에도 불구하고 복음주의파 목사들과 두루 사귀었고, 다른 한편으로는 여러 미술관을 찾아다니며 그림에 대한 관심의 끈을 놓지 않았다.

결국 빈센트는 고전어 공부를 포기하고 암스테르담에 온 지 14개월이 지난 1878년 7월에 에턴의 집으로 돌아갔다. 그리고는 가난한 사람들을 위한 전도사가 되기 위해 곧바로 벨기에의 브뤼셀로 떠났다.

09 갱생의 도시

브뤼셀 *Brussels*

빈센트는 25세인 1878년 8월에 전도사 교육을 받으러 이곳에 온 후 11월에 보리나주로 떠났다. 2년 후인 1880년 10월에 새내기 화가가 되어 돌아와서 6개월간 머문 후 에턴의 집으로 돌아갔다.

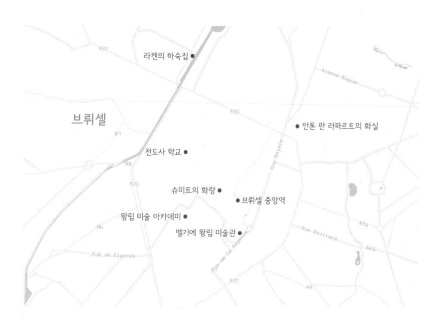

빈센트 반 고흐, 「오샤르보나주」 카페
(부분), 1878 (라켄), 종이에 연필, 펜과 잉크,
14 X 14.2cm, 반 고흐 미술관

네덜란드의 농촌 풍경이 반듯하게 펼쳐진 고속도로를 타고 여유롭게 달려왔는데, 언제부터인가 도로 상태가 말끔하지 않고 바깥 풍경도 어딘가 달라진 느낌이 들었다. 내비게이션을 확인하니 국경을 넘어 벨기에로 들어서 있었다. 두 나라 모두 알아주는 선진국이니 국력의 차이는 아닐 테고, 프로테스탄트와 가톨릭 문화의 차이 때문이 아닐까하는 생각이 든다.

사실 두 나라는 원래 하나였지만 빈센트가 태어나기 얼마 전인 1839년에 벨기에가 떨어져 나갔다. 가톨릭이 대다수인 플랑드르나 왈로니아 사람들이 네덜란드의 프로테스탄트 이념을 바탕으로 한 통치를 더는 받아들이지 않았기 때문이다. 분리될 때 전쟁까지 한 사이지만 빈센트가 이곳에 왔을 때는 이미 40년이 지난 후이니 그런 앙금이 많이 남아있지는 않았을 터이다.

주차장에 차를 대고 밖으로 나오니 9월의 브뤼셀에 따가운 가을 햇살이 눈부시게 쏟아진다. 시내 한복판 그랑 광장에는 때마침 열린 맥주 축제를 즐기는 사람들로 발 디딜 틈이 없다. 가뜩이나 갈증이 나던 차에 하얀 거품의 상큼한 벨기에 맥주가 유혹해왔지만, 차를 운전해 보리나주까지 가야 하는 일정을 앞둔 터라 아쉬움을 뒤로 하고 광장을 빠져나왔다.

플랑드르 전도사학교

빈센트는 암스테르담에서 신학대학에 들어가기 위한 공부를 제대로 마치지 못한 채 에턴의 집으로 돌아왔다. 아버지처럼 목사가 되려는 꿈은 접었지만 가난한 사람들에게 복음을 전하겠다는 생각은 여전했으므로 브뤼셀에 있는 플랑드르 전도사학교에 들어가 훈련을 받기로 했다.
그 과정은 암스테르담에서 목사가 되는 데 필요한 기간에 비하여 훨씬 짧았고

빈센트가 공부한 플랑드르 전도사 학교가 있던 건물 (2019)
지금은 반 고흐 가든이라는 음식점으로 사용되고 있다.

자격 요건도 덜 엄격했다. 빈센트는 스물다섯 살인 1878년 8월에 이곳 전도사학교의 예비과정에 입학했다. 3개월의 예비과정을 마치면 다시 본 과정으로 올라가 3년을 더 공부하게 된다.

이렇게라도 입학하게 된 데에는 아이즐워스에서 함께 일했던 슬레이드 존스 목사의 지원이 크게 힘이 되었다. 빈센트는 입학하기 한 달 전에 아버지와 슬레이드 존스 목사를 따라 이곳에 와서 학교 관계자들을 만났었다. 그때 만난 사람들은 빈센트에 대해 호감을 느꼈고 결국 입학이 허가되었다.

빈센트는 이 학교에 입학하게 된 것을 기뻐하면서 테오에게 보내는 편지에 이렇게 썼다.

"우리는 플랑드르 전도사학교에 갔었어. 네덜란드에서는 적어도 6년을 공부해야 하는데 여기는 3년 과정이야. 게다가 전도사 자격을 얻기 위한 시험은 훈련 과정을 모두 마치지 않아도 응시할 수 있어. 사람들에게 강의나 연설을 할 때는 온화하면서도 쉽고 재미있게 잘 전달하는 재능이 필요해. 많이 아는 것을 드러내면서 길게 하는 것보다는 요점을 잡아 짧게 하는 것이 좋아. 그러니 고전어를 잘할 줄 알고 신학적 지식을 풍부하게 갖추는 것도 좋은 일이기는 하지만, 거기에 집중하기보다는 좀 더 본질적이고 자연스러운 신앙에 더 관심을 기울여야만 해."

3개월간의 예비과정을 마친 후 같이 공부한 4명의 벨기에 학생은 모두 본 과정으로 올라갔지만 빈센트는 진급하지 못했다.

플랑드르 전도사학교는 복음주의적 교리를 가르쳤는데, 모든 수업은 네덜란드어의 플랑드르 방언인 플라망어로 진행되었다. 빈센트는 플라망어를 알아듣기는 했지만 유창하게 말하지는 못했는데, 이 점이 플랑드르 지방에서 복음주의 개신교를 전파하는데 적합하지 않다고 판단한 것으로 보인다.

플랑드르 전도사학교는 그랑 광장에서 걸어서 10분 거리에 있는 생트카트린느 광장의 대성당 바로 옆에 있었다. 당시 벨기에에 종교의 자유는 있었지만, 복음주의 개신교단의 전도사학교가 가톨릭교도가 대부분인 브뤼셀 한복판의 대성당 바로 앞에 있었다는 사실이 꽤 흥미롭다. 당시 전도사학교가 사용하던 건물은 그대로 남아 있고 관리도 잘되어 있는 듯 보였다. 게다가 외벽을 흰색으로 칠해 밝은 분위기가 느껴졌다.

하지만 닫힌 2층 창문 너머로, 고개를 숙인 채 축 늘어진 어깨로 위원회의 문을 나서는 빈센트의 모습이 떠오르면서 안타까움이 일었다. 커크 더글러스가 빈센트 역을 맡은 영화 '열정의 랩소디Lust for Life'는 그가 이곳에서 열린 심의위원회에서 탈락을 통고받는 장면으로 시작하는데 그때 민망함과 실망감이 교차하던 그의 표정을 잊을 수 없다.

지금 그 건물 1층에는 반 고흐 가든Jardin Van Gogh이라는 음식점이 들어와 있다. 가게 이름으로 이 장소가 빈센트와 관련되어 있다는 것을 알려주고 있으니 일단 고마운 마음이 들었다. 마침 수염을 기르면 꼭 탐정 포와로 같았을 웨이터가 가게 앞에 서 있길래 몇 마디 나누었다. 우리 여행에 대해 얘기해주자 몹시 흥미로운 표정이다. 그런데 빈센트가 이곳에서 지낼 때의 얘기를 묻자 어깨를 으쓱하며 자기는 잘 모르겠다고 한다. 조금 실망스럽지만 그래도 가게 안쪽에 빈센트

빈센트의 하숙집이 있던 라켄의 운하
(1900년대초의 사진엽서)
이 운하를 따라 보리나주의 석탄이
브뤼셀로 운반되어 왔다.

의 그림을 현대적으로 재구성한 작품 몇 점이 멋지게 걸려 있으니 이름값은 하는 걸로 봐주어야겠다.

빈센트는 브뤼셀 교외의 라켄이라는 동네에서 하숙했다. 그는 하숙집 근처 큰 운하를 따라 걷던 산책길에 있는 카페를 그려 1878년 11월 중순에 테오에게 편지와 함께 넣어서 보냈다. '오샤르보나주 카페Au Charbonnage Café'라는 스케치인데 우리말로 하면 '탄광 카페'라고 할 수 있겠다. 카페는 창고 건물 한쪽 귀퉁이에 자리를 잡고 운하를 따라서 오고 가는 사람들을 상대로 영업을 했다.

창고에는 바지선에 실려 온 남쪽 보리나주의 탄광에서 캐낸 석탄이 쌓여 있었다. 빈센트는 석탄을 싣고 온 광부들에게 보리나주의 이야기를 전해 듣고 그곳이 자기가 있어야 할 곳이라는 생각을 점차 굳혀갔다.

전도사학교에서 공부를 계속할 수 없게 되고 전도사 자격도 얻지 못했지만 빈센트는 가난한 사람들에게 복음을 전하겠다는 의지를 꺾지 않았다. 마침내 그

빈센트 반 고흐, 「'오샤르보나주' 카페」,
1878 (라켄), 종이에 연필, 펜과 잉크,
14 X 14.2cm, 반 고흐 미술관

는 아무런 준비없이 브뤼셀을 떠나 보리나주 탄광지대로 갔다. 다행히 현지에서
6개월 동안 평신도 전도사로 활동할 기회를 얻었다. 그는 경건한 뜻을 품고 헌신
적으로 봉사했으나, 현지의 교회 당국은 6개월 후 활동 기간을 연장해 주지 않
았다. 보리나주 탄광 지대의 혹독한 생활 환경에서 몸과 마음이 피폐해진 빈센
트는 결국 자신의 마음이 이끄는 대로 화가의 길을 가기로 한다. 그리고 다른 화
가들과 어울리며 그림 공부를 제대로 하려는 희망을 품고 보리나주를 떠나 2년
만에 다시 브뤼셀로 돌아왔다.

토비아스 슈미트의 화랑

브뤼셀로 돌아온 그는 초라한 행색으로 토비아스 슈미트를 제일 먼저 찾아갔다. 슈미트는 이전에 구필 화랑 브뤼셀 지점의 책임자였으며, 빈센트의 동생 테오가 1873년에 수습직원으로 그곳에 입사했을 때는 한동안 슈미트의 집에 묵기도 했다.

빈센트가 찾아간 당시에 그는 시내 중심부에서 번듯하게 자신의 화랑을 운영하고 있었다. 그는 심신이 지쳐 있던 빈센트를 따뜻이 맞아주었으며 그가 화가로서 첫발을 뗄 수 있도록 여러 화가를 소개해 주고 또 소묘 작업을 할 수 있도록 지원해주었다. 빈센트는 그의 화랑에서 장 프랑수아 밀레 작품의 복제 사진을 보고 몇 장을 빌려서 모사하기도 했다.

토비아스 슈미트의 화랑이 있던 건물
(가운데) (2019)
빈센트는 보리나주를 떠나 남루한
차림을 하고 이곳을 찾아왔다.

현존하는 소묘 작품인 '땅 파는 사람들'도 그때 그린 것 중 하나이다. 그는 그렇게 그린 그림을 고향의 아버지에게 보냈는데 자신이 노력하는 모습을 보여주고 싶어서 그리 했을 것이다.

빈센트가 찾아간 슈미트의 화랑이 있던 그랑 광장 인근의 건물은 지금도 그대로 남아있다. 화려한 건물에 둘러싸인 광장에는 많은 사람이 모여들어 법석거리는데, 그 사이에 남루한 행색으로 슈미트의 화랑이 있던 건물을 물끄러미 바라보는 사람이 눈에 들어온다. 그의 모습에 슈미트를 찾아온 빈센트의 모습이 겹쳐지며 가슴이 먹먹해졌다.

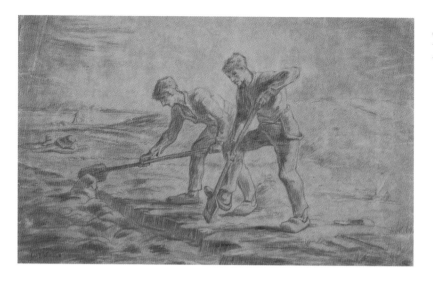

왕립 미술 아카데미와 안톤 판 라파르트

빈센트는 슈미트의 권고에 따라 1880년 11월 초에 브뤼셀 왕립 미술 아카데미의 소묘 과정에 등록했다. 수강료는 무료였으며 겨울에도 따뜻하고 조명이 잘 되어있는 작업실을 이용할 수 있었다. 빈센트는 목표가 분명했다. 최대한 빨리 소묘 작품을 그려서 그것을 팔아 수입을 얻을 계획이었다. 그러나 그는 한 달쯤 지난 후에 아카데미를 그만두었다.

빈센트가 브뤼셀에서 가장 잘한 일을 꼽는다면 안톤 판 라파르트Anthon Gerhard Alexander van Rappard를 비롯한 화가들을 알게 된 것이다. 테오와 슈미트 모두 빈센트에게 라파르트와 가깝게 지내라고 권유했고, 당시에 라파르트 역시 왕립 미술 아카데미에 다니고 있어서 두 사람은 곧 알고 지내게 되었다.

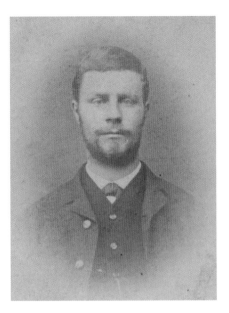

안톤 판 라파르트 (1858-1892)

라파르트는 매우 유복한 집 아들이어서 시내에서 가까운 곳에 화실도 갖고 있었다. 라파르트가 빈센트보다 다섯 살이 어렸지만 그림에 대한 견해가 비슷해서 바로 친해졌고 두 사람은 라파르트의 화실에서 함께 작업했다. 그러나 봄이 되어 라파르트가 다른 지방으로 그림 여행을 떠나면서 그의 화실을 더는 쓸 수 없게 되었고, 빈센트는 1881년 4월에 에턴의 집으로 돌아갔다.

그 이후에도 두 사람은 오랜 기간 지속해서 교류했다. 현재 남아 있는 빈센트의 편지 중에 라파르트와 주고받은 편지가 59통으로 테오를 제외하고는 가장 많다. 이들은 빈센트가 뉘넌에 있던 1885년 여름까지 5년 가까운 기간 동안 그림에 대한 견해와 조언을 서로 주고받으며 친하게 지냈다. 하지만 '감자 먹는 사람들'에 대한 라파르트의 비판적 견해에 빈센트가 격분하면서 결국 관계가 틀어져 버렸다. 그 뒤로 두 사람은 다시 만나지 못했지만 라파르트는 빈센트가 화가로 입문한 초기에 빠르게 성장해 나가는 데 많은 도움이 되었다.

한편 테오는 1881년 1월에 구필 화랑의 몽마르트르 지점장으로 임명되었다. 이를 계기로 빈센트에게 재정적 지원을 할 수 있는 여력이 생겨 실제로 4월부터 매달 100프랑을 보내기 시작했다. 이로써 빈센트가 본격적으로 그림에 전념할 수 있는 최소한의 조건이 갖추어졌다. 이렇게 브뤼셀은 지치고 힘든 빈센트에게 위로를 건네고 다시 일어설 힘을 준 고마운 도시였다.

우리는 이제 시간을 조금 거슬러 보리나주 탄광 지대로 발길을 옮긴다. 까닭 모를 긴장감이 발걸음보다 앞선다.

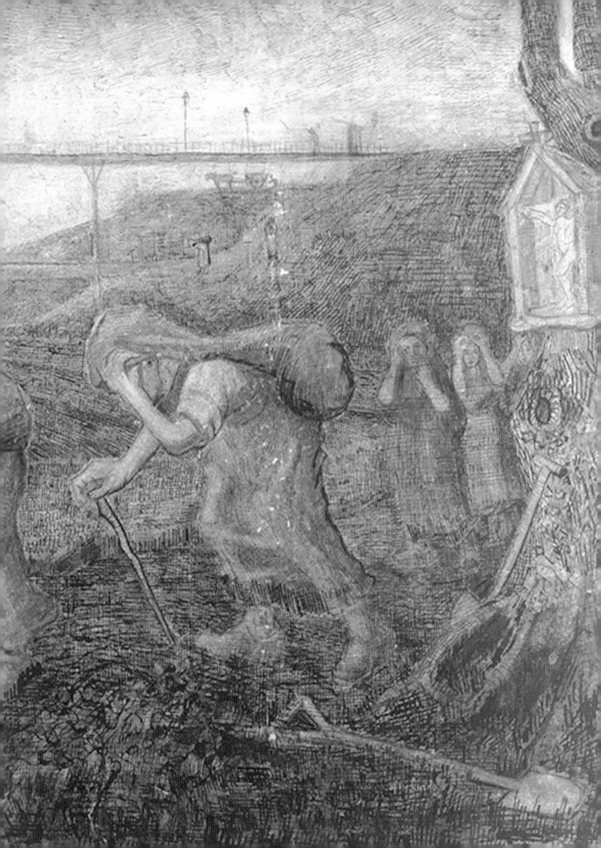

10 제르미날

보리나주 *Borinage*

빈센트는 25세인 1878년 12월에 브뤼셀을 떠나 이곳에 왔다. 평신도 전도사로 일했으나 여섯 달 만에 해직되었다. 궁핍한 생활을 하던 중에 화가가 되기로 마음먹고 1880년 10월에 브뤼셀로 돌아갔다.

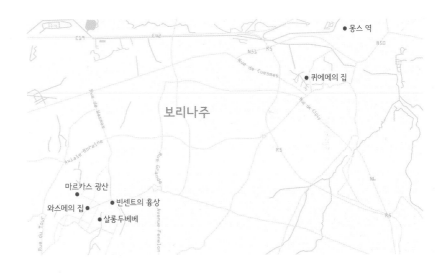

빈센트 반 고흐, 「짐을 짊어진 사람들」
(부분), 1881 (브뤼셀), 종이에 연필,
펜과 잉크, 43 X 60cm, 크뢸러뮐러 미술관

보리나주는 프랑스와 국경을 맞대고 있는 벨기에 남서부
왈로니아 지방의 넓은 탄광 지역을 이르는 말인데, 프랑
스어로 탄전이나 광부를 뜻한다. 벨기에는 이 지역에서
생산되는 막대한 양의 석탄을 바탕으로 산업혁명의 대
열에 일찍 합류할 수 있었다. 그러나 그 이면에는 수많은
광산노동자의 열악한 노동 환경과 비참한 처우가 많은
사회 문제를 일으켰다. 이에 따라 탄광 노동자들의 투쟁
이 끊임없이 이어졌으며 사회주의 이념이 널리 퍼지면서
1885년에는 이곳에서 벨기에 사회당이 창당되기도 했
다. 당시의 상황은 에밀 졸라의 소설 '제르미날'에 생생
하게 묘사되어 있는데, 같은 이름의 영화로도 여러 차례
만들어졌다. 제르미날의 무대는 프랑스였지만 사실은 국
경 너머로 빤히 바라다보이는 같은 탄전 지대로서 이곳
벨기에의 보리나주와 하나도 다르지 않았다.

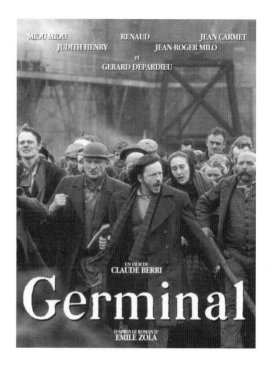

**에밀 졸라의 동명의 소설을 영화로
만든 '제르미날'의 포스터**
빈센트 당시 보리나주의 상황과
매우 흡사한 사회 문제를 그렸다.

빈센트가 있던 지역은 지금은 콜폰테인Colfontaine 행정 구역에 속하지만 편의 상
그대로 보리나주로 부르려고 한다. 고속도로에서 빠져나와 보리나주 지역으로
들어가는 길로 접어드니 이제까지 유럽의 어느 도시에서도 본 적이 없는 생경한
풍경이 나타난다. 높고 낮은 언덕을 오르내리며 구불구불 난 좁은 길 양옆으로
아직도 탄광촌의 검은 때를 지우지 못한 작은 집들이 서로 꼭 붙은 채 이어져 있
다. 우리나라 태백의 탄광촌과 흡사하다. 빈센트가 살던 프티와스메Petit Wasmes
마을로 들어서니 입구의 로터리에서 빈센트가 우리를 맞는다.

프티와스메의 '반 고흐의 집'

브뤼셀의 전도사학교를 그만둔 빈센트는 어려움에 처한 광부들을 돕고 하느님의
말씀을 전하겠다는 일념으로 제대로 된 준비도 없이 1878년 12월에 보리나주로
왔다. 그리고 얼마 뒤에 장 밥티스트 드니의 집에 숙소를 정했다.

　이 집은 거의 폐허 상태로 남아 있었는데 최근에 복원하고 단장하여 '반 고
흐의 집Maison van Gogh de Wasmes'으로 문을 열었다.

　빈센트는 이곳에 온 지 한 달이 조금 지난 1879년 1월에 지역의 복음전도위
원회로부터 평신도전도사로 임명되었다. 우선 6개월 동안 한시적으로 일하고 그
이후에 다시 연장하는 형태였다. 평신도전도사는 병들거나 다친 사람들을 방문

하여 기도하며 위로해주고 공동체 모임에서 성경 말씀을 설교하는 역할을 했다. 빈센트는 이 일에 열광적으로 매달렸다. 편안한 잠자리와 얼마간의 보수도 받았으나 이곳의 가난한 사람들이 살아가는 모습과 비교하며 그러한 대우를 모두 사치스러운 것으로 간주했다.

자신의 옷을 병든 사람들에게 모두 줘버리고 음식

보리나주 프티와스메에 있는 빈센트가 살던 집 (2019)
지금은 '반 고흐의 집'이라는 이름의 전시관으로 사용되고 있다.

도 당장 굶어 죽지 않을 정도로만 먹었다. 하숙집도 너무 호사스럽다고 생각해 더 작고 허름한 숙소를 구하고 있었는데 마침 그를 보러 보리나주까지 찾아온 아버지가 만류해서 겨우 그만두는 일도 있었다.

그런 중에도 빈센트는 그곳의 사람과 풍경에 매료되어 그림을 그리기도 했다. 때때로 드니 가족의 일상을 스케치하여 그들에게 줬다고 하는데, 아쉽게도 지금까지 남아 있는 것은 없다. 빈센트는 드니의 집에서 가족의 사랑을 느꼈고 그곳에서 살던 때를 오랫동안 그리워했다. 1888년에 아를에 있을 때 친구인 화가 외젠 보흐가 보리나주에 간다고 하자 이렇게 편지를 썼다.

"자네가 혹시 프티와스메에 가게 된다면 농부인 장 밥티스트 드니와 조셉 퀴네스가 모두 거기에 아직 살고 있는지 알아보게. 그리고 내가 보리나주를 절대로 잊지 않고 있으며 다시 보고 싶어 한다고 나 대신 얘기 좀 전해주지 않

겠는가?"

새로 복원된 '반 고흐의 집'은 요즘 게스트하우스 같은 분위기여서 빈센트가 이곳에서 겪은 어려운 시절을 상상하기는 쉽지 않다. 그래도 벽에는 '반 고흐 풍'으로 그려진 원색의 그림이 많이 걸려 있어서 이곳이 빈센트와 인연이 이어진 장소라는 것은 누구나 알 수 있도록 꾸며 놓았다. 벽에 걸린 영화 포스터 한 점이 눈길을 끈다. 커크 더글라스가 빈센트 역을 맡았던, 1956년에 미국에서 만들어진 'Lust for Life'라는 영화인데 우리나라에서도 '열정의 랩소디'라는 이름으로 상영되었다. 영화의 몇 장면을 이 집에서 촬영했던 모양이다.

'반 고흐의 집'에 복원된 빈센트의 방
(2019)
'열정의 랩소디' 촬영을 위해 이곳에 왔던 커크 더글러스의 사진이 이채롭다.

언덕 위에 있는 이 집의 뒤쪽 창문으로는 멀리 마르카스 탄광이 내려다보인다. 언뜻 보면 푸른 숲이 우거진 동산으로 보이지만 사실은 탄광에서 버린 폐석이 산더미같이 쌓여 있는 광경이다. 그 앞에 저택으로 보이는 건물 역시 거대한 탄광 건물의 폐허이다. 드니의 집은 복원되어 '반 고흐의 집'으로 새롭게 태어났지만, 주변 골목에는 탄광촌의 때를 벗지 못한 낡고 오래된 집들이 아직 그대로 많이 남아 있다.

빈센트는 매일 아침 창가에 서서 집 앞 골목을 지나 탄광으로 일하러 가는 사람들을 지켜보았다. 그는 이 광경을 기억하며 나중에 퀴에메에서 '눈길을

걷는 광부들Miners in the Snow'이라는 그림을 그렸다.

　　이 그림을 처음 보았을 때 그림에 그려진 사람들이 내 눈에는 마치 유령처럼 보였다. 그러나 이곳의 삶이 어떠했는지 알게 되면서 한 사람 한 사람이 에밀 졸라의 소설 제르미날의 랑티에, 마외와 그의 아내 마외드 그리고 딸 카트린으로 보이기 시작했다. 그림 속의 사람들 역시 며칠 전에 여러 사람이 죽어간 그 갱도로 다시 들어갈 수밖에 없는 처지라 어쩔 수 없이 고개를 숙인 채 무거운 발길을 옮기고 있는 것인지도 모른다. 아니면 빵을 달라는 노동자들의 간절한 외침을 외면하고 되려 핍박하는 가진 자들에 대한 분노의 발걸음일 수도 있다. 어느 쪽이든 이들이 향하는 곳은 뒤로 보이는 마르카스 탄광이다.

빈센트 반 고흐,
「눈길을 걷는 광부들」,
1880 (퀴에메), 종이에 연필,
분필, 수채물감, 44 X 55cm,
크뢸러뮐러 미술관

마르카스 탄광

우리는 언덕길을 조금 내려와 마르카스 탄광Charbonnage de Marcasse으로 다가갔다. 우리 발소리를 들었는지 인적이 없던 건물 폐허 안에서 갑자기 개가 짖어 대기 시작했다. 맑은 날인데도 폐허 안쪽에서 스며 나오는 음산한 기운과 개 짖는 소리가 합쳐지니 공포 영화 속으로 끌려 들어간 듯한 두려움이 스친다.

　빈센트는 1879년 4월에 이 마르카스 탄광에 왔다. 평신도전도사인 그는 탄광 노동자들이 어떻게 살아가는지 알고 싶었다. 그러기 위해서는 자신이 직접 탄광을 보아야 한다고 생각했다. 바구니를 타고 무려 700m에 이르는 무서운 수직 갱도를 내려간 그의 눈앞에 충격적인 지하의 세계가 펼쳐졌다.

그는 나중에 이 일을 회고하며 테오에게 보내는 편지에 이렇게 적어 내려갔다.

"이 탄광은 다섯 개의 층이 있는데, 맨 위 세 개 층은 이미 석탄을 다 파내 버려서 지금은 채굴하지 않는 폐광이야. 만약 누군가가 막장의 그림을 그린다면 지금까지 들어본 적도 없고 본 적도 없는 정말 새로운 무엇이 될 거야.

거친 통나무로 받쳐진 좁고 낮은 통로에 줄지어 있는 작은 칸을 떠올려봐. 각 칸에는 굵은 마로 짠 옷을 입은 노동자 하나가 굴뚝 청소부같이 거무튀튀한 흙 묻은 얼굴로 희미한 등불 옆에서 석탄을 캐내고 있어. 어떤 칸에서는 노동자가 똑바로 서 있고, 다른 칸에서는 땅바닥에 누워서 일하고 있어. 이러한 모습은 벌집의 모습 같기도 하고, 지하감옥의 어둡고 으스스한 복도 같기도 한데, 베틀이 죽 늘어선 모습 같기도 해. 또 어떻게 보면 실제로 농가에서 쓰는 화덕같이 보이기도 하고, 지하납골당의 유골저장소 같기도 해. 수직 갱도는 브란반트 농가의 큰 굴뚝 같아 보여."

빈센트는 탄광에서 일하는 사람들의 힘겨운 모습을 그림으로 남겼다. 이 그림은 보리나주를 떠난 뒤에 브뤼셀에서 완성한 것이지만 탄광에서 일하는 여자들의 혹독한 처지를 잘 표현하고 있다.

무거운 짐 때문에 허리가 휘어 버린 여인들 뒤로 나무줄기에 매달린 예수의

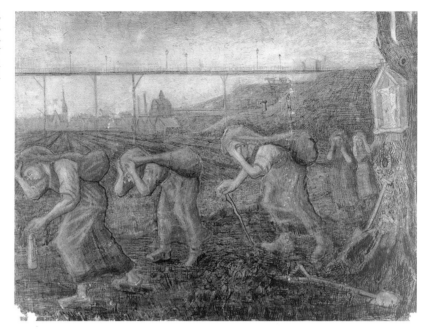

빈센트 반 고흐,
「짐을 짊어진 사람들」, 1881 (브뤼셀),
종이에 연필, 펜과 잉크, 43 X 60cm,
크뢸러뮐러 미술관
'자루를 나르는 광부의 여인들'이라고
부르기도 한다.

십자가가 의문을 던진다. 그는 자신을 십자가에 매달린 예수로 그린 것일까? 빈센트는 복음 전도사로서 나사렛 예수가 갈릴리에서 가르쳐 준 대로 여기에서 가난한 사람들에게 자기 것을 내어 주고 고통받는 사람들을 위해서 일했다. 그러나 이곳 사람들과 교회는 빈센트를 받아주지 않았다. 2천 년 전에 예수가 그가 구원하고자 했던 사람들에게 배신당하고 십자가에 못 박힌 것처럼.

이 탄광에서는 빈센트가 보리나주를 떠난 뒤 얼마 안 되어 또 다시 커다란 폭발 사고가 일어나 수많은 사람이 죽거나 다쳤다. 이러한 사고는 그 뒤에도 끊이지 않았고 1954년에 또 한 번 대참사가 일어난 뒤에 이 탄광은 결국 문을 닫았다. 그러나 건물과 설비는 부서지고 녹슨 채 남아 탄광 뒤에 우뚝 솟아 있는 슬래그 산과 함께 자리를 지키고 있다.

쇠창살 너머 안쪽 벽에는 탄광의 참사로 숨진 사람들의 이름이 적혀 있고 성모
상이 굽어보는 기도처에는 그들을 위로하는 꽃다발이 놓여있다. 누군가는 아직
도 마을의 오래된 슬픈 역사를 기억하고 기리는 모양이다.

 굳게 닫힌 철문에는 빈센트의 초상화가 걸려 있다. 이제라도 그가 자신들의
진정한 친구였다는 것을 알게 된 것일까?

살롱두베베

'반 고흐의 집'에서 마르카스 탄광의 반대편 언덕 아래쪽에 빈센트가 설교를 하
던 집이 남아있다. 연립주택 같은 2층 건물인데 두 집이 만나는 1층과 2층 사이
에 살롱두베베Salon du Bebe라는 명판이 붙어 있는 것으로 보아 당시에는 이 두 집

을 함께 사용한 것으로 보인다. 살롱두베베는 원래 우리나라 탄광촌에서도 흔히 볼 수 있듯이 무도장을 겸한 아가씨를 둔 술집이었다. 그것을 복음주의 개신교단이 인수해서 그 지역에 교회가 정식으로 세워지기 전에 임시 집회소로 쓰게 된 것이다.

옛 모습 그대로 세월의 흔적을 안고 있는 '살롱두베베' 앞에 섰다. 집 안에서 어린아이 재잘거리는 소리가 텔레비전 소리에 섞여 밖으로 흘러나온다. 레이스 커튼이 걸린 창문으로 얼핏 집안 풍경이 보이는데, 지금이야 광부의 집은 아니겠지만 옛날 저녁마다 지친 몸을 이끌고 살롱두베베에 모여든 가난한 광부들의 삶이 겹쳐 보인다.

당시 벨기에는 가톨릭이 절대다수였지만, 이 지역의 탄광 노동자들이 비참한 생활을 할 때 사회주의 세력과 복음주의 개신교회가 탄광 노동자들과 연대하여 그들의 권리를 위한 투쟁에 동참했다. 그러면서 광부 중에 가톨릭을 떠나 개신교에 합류하는 사람들이 늘어났다. 우리가 이곳을 찾아간 당시에도 빈센트가 소속되었던 와스메의 개신교회는 활발하게 운영되고 있었지만 바로 앞에 있는 거대한 가톨릭 성당은 폐허로 변해 있었다.

살롱두베베는 개신교의 와스메 지역 전도 집회소라고 할 수 있으며 보통 100여 명이 모였다. 빈센트의 설교는 열정적이었으나 한가지 문제가 있었다. 이곳 사람들은 대개 프랑스어의 보리나주 지방 방언인 보랭어를 사용했는데 빈센트는 그들이 빠르게 말하면 잘 알아듣지 못했고 마찬가지로 그들은 빈센트의 독특한 억양의 프랑스어를 알아듣기 힘들어했다. 결국 복음전도위원회는 그가 헌신적으로 활동한 점은 인정하면서도 설교에 능하지 않다는 이유로 계약을 연장하지 않았다.

그러나 실제로는 별난 행동을 하는 외고집장으로 보이는 그가 제르미날의 에티엔느 랑티에처럼 이곳의 노동자들을 선동하여 자본주의와 부르주아에 저항하여 투쟁하는 일이 벌어질까 우려한 때문은 아니었을까 하는 생각도 든다. 실제

로 당시 그 지역에서는 사회주의 노동운동이 격렬하게 벌어지고 있었다.

그러나 빈센트는 노동자들의 입장을 누구보다 잘 이해하면서도, 정치적이고 폭력적인 투쟁보다 복음의 실천을 통하여 구원을 얻는 것이 더 중요하다고 생각했다.

퀴에메의 '반 고흐의 집'

이제 평신도전도사의 역할도 더는 할 수 없게 되었으나 빈센트는 에턴의 집으로 돌아가지 않고 살던 곳에서 10km 정도 떨어진 퀴에메Cuesmes라는 마을로 거처를 옮겼다. 마땅한 수입도 없으니 아버지와 테오가 얼마쯤 보내주는 돈으로 근근이 살았는데, 온종일 책을 읽거나 그림을 그리거나 하면서 가끔 에턴의 집에

보리나주 퀴에메에 있는 빈센트가 살던 집 (2019)

지금은 '반 고흐의 집'이라는 이름의 전시관으로 사용되고 있다.

다녀오기도 했다.

아버지는 그런 모습을 지켜보며 깊은 절망에 빠졌고 급기야 아들을 헤일Geel에 있는 정신병원에 입원을 시켜야 할지 고민을 하는 정도에 이르렀다. 이즈음 동생 테오가 빈센트를 찾아왔다. 그를 위로하러 찾아온 것이었으나 둘이 대화하는 중에 격렬한 말다툼으로 번졌다. 이제는 가족에게 얹혀살지 말고 인쇄공이나 목수라도 해서 돈을 벌라는 테오의 말에 빈센트는 격분했다. 이후 그들은 열 달이 넘는 동안 편지도 주고받지 않았다.

그 무렵에는 아직 화가가 되려는 생각은 없었지만, 화상을 하면서 갖게 된 그림이나 화가에 대한 관심이 사라진 것은 아니었다. 한번은 먼 길을 걸어서 당시 그가 존경하던 프랑스의 유명한 화가 쥘 브레통Jules-Louis Breton을 만나러 간 적도 있었다. 80km나 떨어진 프랑스의 작은 시골 마을까지 걸어서 찾아갔으나 막상 브레통을 만나는 게 두려워 그냥 돌아와 버렸다.

빈센트는 마침내 1880년 6월 22일경에 열 달 동안의 침묵을 깨고 테오에게 편지를 보냈다. 큰 편지지 여덟 장에 새 출발의 다짐을 상징하듯 처음으로 프랑스어로 빽빽하게 적어 내려간 이 긴 편지에는 빈센트를 이해하는 데 중요한 여러 가지 단서가 담겨있다. 현재 자신의 입장을 변호하고, 앞으로 하고자 하는 일에 관한 생각을 내비치면서 테오에게 우애의 손길을 내밀어 줄 것을 청하는 이른바 '빈센트 반 고흐의 변명'일 수도 있고, 화가라는 새로운 세계로 첫발을 내딛는 각오를 다짐하는 간절한 '출사표'라 할 수도 있겠다.

지난 열 달 동안과 마찬가지로 편지를 쓸 생각은 없었는데, 얼마 전 에턴 집에 들렀을 때 테오가 자신 모르게 아버지를 통하여 50프랑을 지원한 것을 알게되어 고맙다고 말하려고 펜을 들었다고 했다.

이어서 지금의 처지를 새들의 털갈이 시기에 비유하며 자신이 새로 거듭날것을 다짐하고, 한동안 가족과 떨어져 있기로 한 것이지만 아버지 그리고 테오와의 관계가 회복되기를 바란다고 했다. 그러면서 우울감에 빠진 자신을 가족들이걱정하는 데 대해 이렇게 항변했다.

"그래서 절망에 빠지는 대신 내게 움직일 기운이 있는 한 활동적인 우울함을택하기로 한 거야. 달리 말하면 체념하고 슬퍼하며 침체되어 있는 우울함이아니라 희망을 품고 갈망하며 탐구하는 우울함이 낫다는 거지."

이 구절은 앞으로 빈센트가 화가로서 활동해 나가는 모습을 이해하는 데 중요한실마리이다. 이러한 자세는 그가 고통 속에서도 끝없이 작업을 이어갈 수 있는버팀목이 되었다. 그리고는 자신이 그림의 길로 들어서려 한다는 것을 암시했다.

"그러면 너는 나의 궁극적인 목표가 무엇인지 묻겠지. 그 목표는 천천히 그러

나 확실하게 점점 분명해질 거야. 크로키가 스케치가 되고 그 스케치가 그림으로 완성되듯이, 처음에는 곧 사라질 스쳐 지나가는 모호한 생각이라도 진지하게 다루면서 점점 더 파고들면 확실해질 거야."

그러면서 자신이 추구하는 그림은 문학 그리고 더 나아가서 신앙과 결코 다르지 않다는 것을 분명히 했다.

"셰익스피어에는 렘브란트적인 것, 미슐레에는 코레조나 사르토적인 것, 빅토르 위고에는 들라크루아적인 것, 그리고 비처 스토우에는 아리 셰퍼적인 것이 있어. (…) 그리고 복음서에는 렘브란트적인 것, 그리고 렘브란트에는 복음서적인 것이 있어. 말하자면 많든 적든 모두 같은 결과에 이르게 된다는 거야. 다만 비교 대상을 똑같이 대하는 마음으로 그 사람의 참된 가치를 깎아내리지 않고 그릇된 방향으로 비틀지 않으면서 제대로 이해할 때만 가능한 일이지."

빈센트가 말한 이 구절은 그의 전 생애를 관통하는 주제어이며, 그의 삶과 예술을 이해하는 데 가장 중요한 핵심이 아닌가 싶다. 그 아래로 지금 절실하게 무언가를 해야 하는데 형편이 되지 않아 아무것도 할 수 없음을 한탄한 뒤에, 마침내 테오에게 어렵사리 도움의 손길을 청했다.

"다만 네가 내 안에서 나쁜 게으름뱅이가 아니라 다른 뭔가를 볼 수 있으면 좋겠어. (…) 네가 준 것을 내가 받았으니, 너에게 도움이 되는 일이라면 뭐든지 내게 말해줘. 그렇게 해준다면 나도 기쁘고 믿음의 표시로 여기겠어. (…) 언젠가는 서로에게 도움이 될 수 있을 거야."

에티엔느 랑티에는 모든 것을 잃고 떠나는데, 해가 뜨는 들판에서는 농부가 밭을 갈고 있다.

빈센트는 뒤이어 1880년 8월 20일에 다시 테오에게 편지를 보냈다. 이 편지에 서 그는 본격적으로 그림을 그리고 있다고 알리면서, 보고 따라 그릴 수 있도록 밀레와 브레통의 그림을 보내 달라고 요청했다. 그리고 테오는 얼마 뒤부터 빈 센트에게 정기적으로 돈을 보내주기 시작함으로써 그가 화가의 길로 들어갈 수 있도록 해주었다. 마침내 보리나주는 빈센트가 화가로서 새롭게 태어난 탄생지 가 되었다.

　이후 보리나주에 있는 동안 그는 데생 교본을 보고 수없이 따라 그리면서 한편으로는 탄광 노동자와 탄광 지역의 풍경을 스케치하며 화가로서의 길을 걷 기 시작했다.

당시 그가 묵었던 집은 아직 남아있으며, 보수를 거쳐 현재는 '퀴에메의 반 고흐 의 집Mason van Gogh de Cuemes'으로 단장해 그의 보리나주 시절의 생활을 보여주는 자료를 전시하고 있다. 이 집은 빈센트가 그동안 이어진 방황을 끝내고 화가의 길 로 들어선 곳이라는 큰 의미를 지닌다.

빈센트는 전적으로 화가의 삶을 살기로 마음먹은 지 두어 달 되는 1880년 10월에 다른 화가들과 교류하며 그림을 제대로 배우겠다는 생각을 품고 보리나주에 오기 전에 머물렀던 브뤼셀로 갔다. 그곳에서 여섯 달 정도 머물며 그림을 그린 뒤 마침내 에턴의 집으로 돌아갔다.

보리나주를 떠나는 빈센트의 모습이 영화 '제르미날'의 마지막 장면처럼 머릿속에 그려진다.

에티엔느 랑티에는 일자리를 구하러 탄광 지역으로 흘러들어왔다. 그는 그곳에서 마외 가족을 만나 함께 생활하면서 탄광 노동자들의 혹독한 실상을 경험하게 된다. 열악한 환경에서 묵묵히 일하던 탄광 노동자들은 쥐꼬리만 한 급료를 깎으면서 더 많은 일을 시키고, 탄광 사고로 많은 사람이 죽고 다쳐도 책임지지 않으려는 자본가에게 분노한다. 이 상황에서 에티엔느와 마외는 이들을 규합하여 파업을 일으킨다. 그러나 마외는 파업을 진압하기 위해 파견된 군대에 의해 목숨을 잃는다. 그리고 에티엔느가 사랑하는 마외의 딸 카트린도 그의 품 안에서 숨을 거둔다. 생존에 필요한 최소한의 것을 찾으려는 투쟁은 이렇게 커다란 희생을 낳으며 끝이 나고 에티엔느는 이 모든 비극을 초래한 당사자라는 비난을 받으며 모든 것을 잃은 채 이곳을 떠난다. 영화는 태양이 떠오르는 새벽에 엔티엔느가 뒷모습을 보이며 멀어져 가는데 저 멀리 들판에서는 농부가 밭을 갈고 있는 장면으로 막을 내린다.

에티엔느는 성공하지 못했으나 '제르미날'이 뜻하듯이 그가 밭을 갈아 거기에 뿌린 씨앗은 싹을 틔워 언젠가 크게 자라날 것이다. 그것이 모든 것을 잃었지만 그의 뒷모습이 아직 당당한 이유이다.

빈센트 역시 보리나주에서 혹독한 시련을 겪었으나, 자신의 삶에 화가의 길이라는 새로운 희망의 씨앗을 뿌릴 밭을 갈기 시작했다.

11 새내기 화가

에턴 *Etten*

빈센트는 27세인 1880년 보리나주를 떠나 브뤼셀로 간 뒤 6개월 후 1881년 4월에 에턴의 집으로 돌아왔다. 본격적으로 그림을 그리기 시작했으나 아버지와의 갈등으로 1881년 12월에 헤이그로 떠났다.

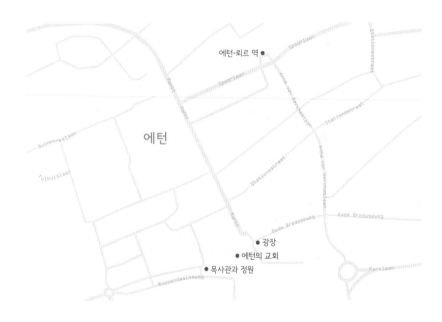

빈센트 반 고흐, 「에턴의 가로수 길」 (부분),
1881 (에턴), 종이에 연필, 분필, 파스텔과 수채물감,
39.4 X 57.8cm, 로버트 리만 컬렉션 소장

빈센트는 보리나주에서 화가가 되기로 마음먹은 후 곧 브뤼셀로 갔다. 그곳에서 라파르트와 친구가 되어 그의 화실에서 함께 작업했으나 그가 다른 곳으로 떠나는 바람에 브뤼셀에서의 생활이 불안정해졌다. 스물여덟 살이 된 1881년 부활절을 앞두고 아버지는 테오도 오기로 했다며 빈센트에게 부활절에 집에 다녀가면 좋겠다고 일렀다. 부활절이 아직 닷새나 남았지만 빈센트는 기다렸다는 듯이 짐을 꾸려 바로 에턴으로 가는 기차에 올라탔다. 테오에게는 미리 가서 들판에 나가 스케치를 하겠다고 했다. 빈센트는 이렇게 거의 3년 만에 집으로 돌아왔다.

빈센트의 가족은 도뤼스 목사가 에턴의 교회에서 목회하게 됨에 따라 1875년에 이곳으로 이사해서 교회에 딸린 목사관에서 살고 있었다.

빈센트는 외국에 나가 살고 있을 때도 성탄절이나 부활절 같은 명절에는 에턴의 집으로 돌아와 가족과 함께 지냈다. 뿐만 아니라 에턴의 집은 빈센트에게 피난처이기도 했다. 1877년에 파리의 구필 화랑에서 해고되었을 때 영국의 람스게이트로 떠나기 전까지 이곳에 머물렀고, 6개월 후에 영국의 아이즐워스에서 돌아왔을 때도 도르드레흐트로 떠날 때까지 여기에서 가족과 함께 지냈다. 그리고 이제 보리나주의 혹독한 환경을 경험한 후 브뤼셀의 불안정한 생활에서 벗어나 휴식과 재충전을 위해 다시 에턴의 집으로 돌아왔다.

우리가 이곳에 오기 전에 에턴에 대해 가진 인상은 오롯이 빈센트가 아를 시절에 그린 '에턴 정원의 기억'이라는 그림에서 얻은 것이다. 고갱으로부터 사물을 보고 그리지 말고 머릿속의 기억과 상상을 통하여 그리라는 충고를 받은 그가 고갱의 화풍을 따라 그린 것이 이 그림이다. 빈센트는 왜 하필 에턴을 떠올렸을까? 빈센트가 여동생 빌레미나에게 보낸 편지에 따르면 그림의 배경은 에턴 교회 목사관 앞의 정원이며, 앞쪽의 두 사람 중에 나이 든 부인은 어머니 그리고 젊은 여인은 빌레미나로 짐작된다. 그러나 혹자는 그 젊은 여인은 빈센트가 짝사랑한 사

촌누나 케이 포스이며 그때까지 그녀를 못 잊어서 그림에 그려 넣었다고 주장한
다. 뒤의 해석이 더 로맨틱해서 그런지 나도 그 쪽이 더 솔깃하다.

원래 목사관 정원이 있던 자리는 옛 모습 그대로는 아니어도 여전히 아담한 정
원으로 남아있어 목사관이 없어진 아쉬움을 조금은 달래준다. 정원 한가운데 잘
자란 해바라기 사이로 낯익은 젊은이가 보인다. 화구통을 짊어지고 걸어가는 빈
센트의 동상이다. 문득 영화 제르미날에서 에티엔느 랑티에가 떠오르는 아침 햇
살을 받으며 농부가 밭을 갈고 있는 들판을 걸어가던 장면이 떠오른다. 그가 바
라보고 있는 쪽으로 가족이 살던 목사관이 있었으나 지금은 재개발되어 커다란
복합문화센터가 들어섰다.

목사관

늘 객지 생활을 하던 빈센트는 명절이면 에턴의 집에 돌아와 가족과 함께 지내는 것을 무척 좋아했다. 본격적으로 그림을 공부하기 이전에도 틈나는 대로 가족이 사는 목사관과 주변 풍경을 스케치했다. 그가 영국에 있을 때인 1876년에 집에 다니러 와서 그린 목사관의 모습을 담은 드로잉이 아직 남아있는데 그의 다른 그림들과는 달리 단아하고 섬세하다.

빈센트가 집으로 돌아오자 그의 부모는 목사관의 뒤쪽에 있는 별채를 개조해 작업실을 만들어 주었고, 그는 난생처음 자신의 화실을 갖게 되었다. 빈센트는 이 작업실을 매우 좋아해서 아예 침대를 옮겨와 이곳에서 지냈다. 빈센트는 보리나주에서 공부하던 데생학습서의 그림이나 사진을 보고 따라 그리는 연습을 했다. 또 들로 나가 브라반트의 시골 풍경을 그리면서 실제 모델을 보고 그리는 인물 데생도 시작했다. 작업실의 벽은 그의 브라반트 그림으로 채워졌다. 화실 창문으로는 마당이 내다보였다. 그는 이 정

에턴의 정원 (2019)
빈센트의 동상이 바라보고 있는
앞의 건물 자리에 목사관이 있었다.

경을 편안한 휴식이 느껴지는 드로잉으로 그렸는데 '목사관 정원의 모퉁이'라는 이름으로 남아있다. 이 그림을 예전에 그린 목사관 그림과 비교해보면 그림 공부를 시작한 지 얼마 되지 않았는데도 그림 실력이 부쩍 향상된 것을 알 수 있다.

　이 무렵에 빈센트는 헤이그에 있는 사촌 매부 안톤 마우베를 찾아갔다. 당시 헤이그 화파의 유명한 화가

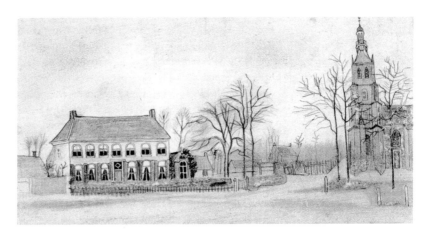

빈센트 반 고흐,
「에턴의 교회와 목사관」,
1876 (에턴), 종이에 연필,
펜과 잉크, 9.5 X 17.8cm,
반 고흐 미술관

인 마우베는 이후 빈센트가 화가로 성장하는 데 결정적인 역할을 했다.

　　빈센트가 보리나주에서 화가가 되겠다고 했지만, 실제로 그가 꿈꾼 것은 회화를 그리는 화가라기보다는 잡지나 책의 삽화를 그리는 삽화가였다. 요즘 용어로는 일러스트레이터라고 할 수 있다. 숙련된 삽화가가 되어 돈을 벌어 하루빨리 자립하는 것이 그가 진정으로 바라는 것이었다. 그러나 마우베는 그를 회화의 길로 인도했다. 우리는 마우베에 대해 헤이그에서 조금 더 가까이 들여다보려고 한다.

목사관은 빈센트의 피난처이기도 했지만, 찾아오는 사람마다 목사 부부가 따뜻하게 맞아주었기 때문에 손님이 끊이지 않았다. 빈센트가 브뤼셀에서 사귄 친구 안톤 판 라파르트도 1881년 여름에 이곳에 와서 2주일가량 머물며 빈센트와 함께 주변의 풍경과 인물을 그렸다. 반 고흐 가족은 귀족의 풍모를 가진 그를 손님으로 맞은 것을 큰 자랑으로 여겼고, 그는 목사 부부의 환대를 오랫동안 기억했다. 도뤼스 목사가 뉘넌에서 사망했을 때 빈센트는 그 사실을 라파르트에게 제대로 알리지 않았다. 뒤늦게 이를 알게 된 라파르트는 빈센트에게 편지를 보내 자기를 남같이 취급하고 제대로 알려주지 않은 데 대해 크게 나무랐다. 그리고 그

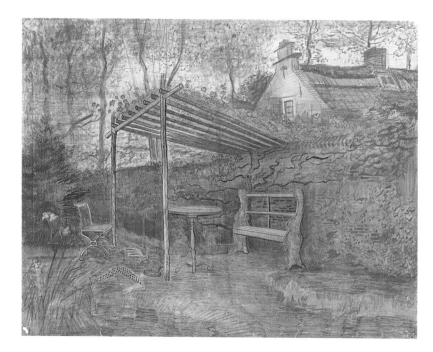

빈센트 반 고흐,
「목사관 정원의 모퉁이」,
1881 (에텐), 종이에 잉크,
44.5 X 56.5cm,
크뢸러뮐러 미술관

아래로 '감자 먹는 사람들'에 대한 그 유명한 비판이 이어졌다. 라파르트는 빈센트에게 무시당한 것 같아 감정이 무척 상했던가 보다.

라파르트의 뒤를 이어 암스테르담에 사는 사촌 누나 케이 포스Kee Vos가 어린 아들을 데리고 이곳에 왔다. 케이는 빈센트가 암스테르담에서 신학대학에 들어가는데 필요한 공부를 하는 동안 후견인 역할을 해 준 이모부 스트리커 목사의 딸이다. 케이의 남편인 크리스토펄 포스는 원래 좀 병약했는데 얼마 전에 아들 하나 남기고 세상을 떠났다. 빈센트는 암스테르담에 있을 때 이들 부부와 종종 만나 함께 시간을 보냈었다. 이제 혼자되어 이모 집에 다니러 온 케이를 빈센트는 따뜻하게 대했고 이런 감정은 곧 불같은 열정으로 발전했다. 마침내 그는 케이에게 청혼했으나 그녀는 단호하게 거절하고 암스테르담으로 돌아가 버렸다.

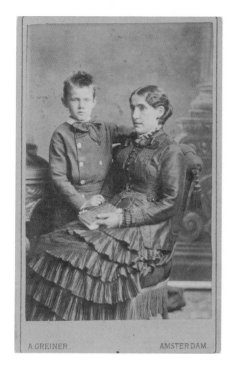

케이 포스와 아들 얀
(1879-1880)

일곱 살이나 아래인 빈센트를 철부지 사촌 남동생으로만 보아 온 케이에게 빈센트의 청혼은 도저히 받아들일 수 없는 일이었다. 그러나 빈센트는 포기하지 않고 집요하게 편지를 보내고는 얼마 뒤 암스테르담의 이모부 집으로 찾아갔다. 거친 언사와 행동을 보이며 케이를 만나게 해 달라고 졸랐지만 케이를 만날 수는 없었다. 이런 과정에서 친척들과의 관계는 물론이고 부모와의 관계도 몹시 나빠졌다. 이제 목사관은 그가 편안히 안식을 취할 수 있는 곳이 아니었다.

케이 포스를 찾아 암스테르담에 다녀온 빈센트는 탈출구를 찾아 안톤 마우베를 만나러 다시 헤이그로 갔다. 마우베는 빈센트를 따뜻하게 맞아주면서 화구도 챙겨주고 그림에 대해 조언도 아끼지 않았다. 빈센트는 그곳에 3주일간 머물며 마우베의 지도에 따라 난생처음으로 유화를 그리기도 하면서 화가로서의 역량을 키우는 중요한 시간을 가졌다.

에턴의 교회

목사관 가까이 있던 에턴의 교회는 지금도 그대로 남아 '반 고흐 교회'로 불린다. 그러나 예배를 보는 교회의 기능은 하지 않고 빈센트와 관련된 전시와 행사를 진행하는 공간으로 쓰인다. 교회 부속 건물의 커다란 흰색 외벽은 빈센트의 자화상과 그가 에턴 시절에 그린 드로잉이 크게 확대되어 빼곡하게 그려져 있다.

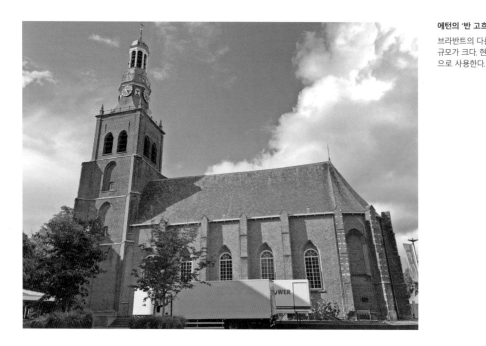

에턴의 '반 고흐 교회' (2019)
브라반트의 다른 교회당에 비해
규모가 크다. 현재는 반 고흐 기념관
으로 사용한다.

도뤼스 목사는 1875년부터 1882년까지 7년간 이 교회에서 봉직하였는데, 이 시
기에 주로 외국에 있던 빈센트도 명절이면 돌아와 교회에서 아버지의 설교를 들
었다.

　헤이그에서 마우베의 집에 머물던 빈센트는 성탄절이 다가오자 에턴의 집으
로 돌아왔다. 그러나 케이 포스의 일로 아버지와 틀어져 있던 빈센트는 성탄절
예배에 참석하지 않겠다고 고집을 부렸다. 이어서 아버지와 큰 언쟁이 벌어졌고
마침내 아버지에게서 집을 나가라는 얘기를 들었다. 사실 보리나주 이후로 빈센
트는 기성 교회에 더는 애정도 미련도 없었다. 다만 아버지에 대한 예의로 예배
에 참석해왔는데, 그걸 강요한다면 다시는 교회에 갈 수 없다고 강변했다. 빈센
트는 이때의 일에 대해 동생 테오에게 보내는 편지에 이렇게 썼다.

"내가 기억하는 한 내 인생에서 그때 가장 화가 많이 났어. 아버지에게 교회

의 모든 것이 혐오스럽다고 말했어. 교회에 깊이 빠져 있을 때 내 인생이 가장 비참했기 때문에 그곳에서 어떤 것도 더는 하고 싶지 않다고 했어. 나를 파괴하는 것으로부터 나를 지켜야 한다고 말했어.”

그 언쟁 이후 빈센트는 바로 짐을 꾸려 아버지의 집을 나와 무작정 다시 헤이그로 갔다.

100여년이 지난 지금 아버지 교회의 예배는 없어지고 그 자리에 빈센트의 예술이 들어섰다. 네덜란드 개혁교회의 교회당은 사라지고 빈센트 반 고흐 교회가 남았다.

반 고흐 교회 앞 넓은 광장에는 햇살 좋은 가을날을 만끽하는 축제가 한창이다. 맥주 향기와 바비큐 연기가 가득한 광장 건너편 건물 벽에 걸린 빈센트의 초상화가 광장을 내려다보고 있다.

에턴의 '반고흐교회' 부속건물 벽에 그려진 빈센트의 자화상과 그의 드로잉 (2019)

12 성장통

헤이그 *The Hague*

빈센트는 16세인 1869년에 이곳 구필 화랑에 취직이 되어 4년간 근무한 후 런던으로 옮겼다. 이후 28세인 1881년 성탄절 무렵 에턴의 집을 나와 이곳으로 온 뒤거의 2년간 머무른 후 1883년 9월에 드렌터로 떠났다.

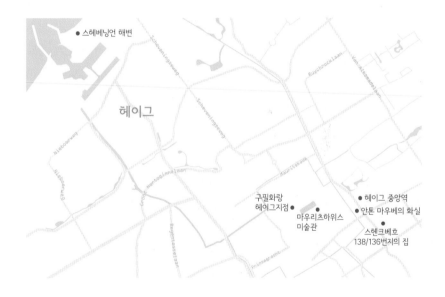

빈센트 반 고흐,
「요람 옆에 무릎 꿇고있는 소녀」, 1883 (헤이그),
종이에 연필, 분필, 수채물감, 48.0 X 32.3cm, 반 고흐 미술관

내륙의 브라반트에서 북해 바닷가의 헤이그까지 이르는 고속도로는 네덜란드의 여느 곳과 마찬가지로 흠잡을 데 없이 잘 정비되어 있었다. 해가 막 떨어질 무렵에 도착한 숙소는 에어비앤비를 통해 예약해 두었는데 시내에서 좀 떨어진 외곽의 연립주택 단지에 있었다. 반갑게 맞아주는 주인아주머니를 따라 3층으로 올라가니 지붕 아래 다락방이 깔끔하게 꾸며져 있었다

헤이그는 빈센트에게 낯선 곳이 아니었다. 그의 어머니 아나 카르벤튀스는 이 도시의 꽤 유명한 가죽 제본업자의 딸이었고 유복한 환경에서 자랐다. 아버지 도뤼스 목사와 이곳에서 결혼한 뒤 두 사람은 브라반트의 쥔더르트에서 신혼살림을 꾸렸지만, 빈센트 친가와 외가의 다른 친척들은 헤이그와 그 인근에 많이 살았다.

특히 센트 삼촌은 빈센트 어머니의 동생인 코르넬리아와 결혼한 뒤 헤이그에 정착해서 미술품을 거래하는 일을 하면서 크게 성공했다. 빈센트는 바로 이 센트 삼촌이 경영하던 구필 화랑 헤이그 지점에 견습사원으로 들어가면서 사회생활을 시작했고 그 후 4년간 그곳에서 성실하게 일했다. 나중에 몇 년간의 방황 뒤에 돌아간 에턴의 집에서 아버지와 다투고 헤이그로 온 뒤에 다시 2년 정도 머물렀으니 그가 이곳에 있던 기간은 모두 6년이나 된다. 그의 짧은 생애에서 쥔더르트를 제외하고는 가장 오래 살았던 곳이다.

이렇듯 헤이그는 그의 외가와 친척들이 있는 곳이자 사회생활을 시작한 곳이고, 또 나중에는 그림 공부를 제대로 시작한 곳이자 나름대로 가정을 꾸려 살던 곳이기도 하다. 이렇게 빈센트의 삶에 큰 의미가 있는 도시인데도 그를 헤이그와 연관 지어 언급하는 경우는 별로 없다. 우리는 빈센트가 헤이그에서 보낸 6년이 그의 삶과 그림을 이해하는데 중요한 길잡이가 될 것이라는 생각이 들어서 시간이 허락하는 데까지 찬찬히 살펴보기로 했다. 먼저 어린 빈센트가 견습사원으로 들어간 구필 화랑으로 간다.

구필 화랑

구필 화랑은 헤이그의 중심인 의사당에서 바로 광장 건너편에 있다. 서울로 보자면 광화문 네거리이다. 지금은 비록 다른 용도로 쓰이고 있지만, 당시 구필 화랑이 있던 건물은 아직 그대로 남아있다. 틸뷔르흐의 중학교를 중퇴하고 고향인 쥔더르트로 돌아와 지내던 빈센트가 16살이 되자 아버지는 그가 센트 삼촌이 경영하던 구필 화랑의 헤이그 지점에서 견습사원으로 일할 수 있도록 주선해 주었다.

1829년에 파리에서 창립된 구필 화랑은 당시 유럽에서 매우 유명한 미술품거래상으로서 파리에 본점이 있고, 런던, 브뤼셀, 베를린 그리고 뉴욕에 지점이 있었다. 헤이그 지점은 센트 삼촌으로 불리는 도뤼스 목사의 형 빈센트 반 고흐가 1861년에 설립했다. 미술품 수집가이자 화상인 센트 삼촌은 1840년부터 헤이그의 다른 장소에서 성공적으로 사업을 하고 있었다. 그러던 중에 구필 화랑의 창업자인 아돌프 구필이 협업을 제안해 옴에 따라 자신의 사업을 구필에 매각하고 사업파트너로서 새롭게 구필의 헤이그 지점을 개설한 것이다.

빈센트는 1869년부터 구필 화랑 헤이그 지점에서 근무했다. 회사에서 가장 어렸는데, 처음에는 사진이나 판화 사이에 간지를 끼우거나 화물을 보내고 받는 일을 했다. 매우 바빴지만 즐겁게 일했고 자신이 다니는 회사를 좋아하고 자랑스러워했다. 1873년에 동생 테오가 구필 화랑의 브뤼셀 지점에서 일하게 되자 빈센트는 동생이 '좋은 회사'에서 일하게 되었다며 축하해 주기도 했다.

　시간이 지나며 많은 미술품을 직접 보고 다룰 기회를 얻으면서 빈센트는 이 일에 점점 깊이 빠져들었다. 빈센트가 자기 일을 매우 만족스러워 한 것은 당시 헤이그 지점의 책임자인 헤르만 테르스티흐Hermanus Gijsbertus Tersteeg가 빈센트의

아버지에게 보낸 편지에 잘 나타나 있다.

"빈센트는 열정적이어서, 화랑을 찾아오는 손님이나 화가 누구나 빈센트와 상담하는 것을 좋아합니다. 그는 분명 훨씬 더 성장할 겁니다."

빈센트는 헤이그에서 착실하게 4년간 근무한 뒤 승진하면서 구필 화랑의 런던 지점으로 발령받았다. 당시 세계에게 가장 번화한 도시인 런던에서 살면서 영어 실력도 늘릴 수 있겠다는 기대도 있었지만, 정든 도시 헤이그를 떠나는 아쉬운 마음을 감추지 못했다. 테오에게 그때의 심정을 이렇게 써 보냈다.

"여기 있는 모든 분이 내게 얼마나 잘 대해 주셨는지 너는 모를 거야. 그런 분들과 헤어져서 너무 섭섭해."

빈센트가 런던 지점으로 옮긴 지 몇 달 후에, 브뤼셀지점에서 일하던 테오가 그
가 떠난 헤이그 지점으로 옮겨갔다.

형제애의 출발점

헤이그는 빈센트가 테오와 편지를 주고받기 시작하고 형제애를 굳건히 다져 나
간 곳이기도 하다. 현재 남아있는 빈센트의 편지 중 최초의 것은 1872년 9월 29
일에 헤이그에서 테오에게 보낸 짧은 편지이며 전문은 이렇다.

　　테오에게,
　　편지 보내주어 고맙다. 잘 돌아갔다니 다행이야. 네가 돌아간 뒤 며칠 동안은 많이

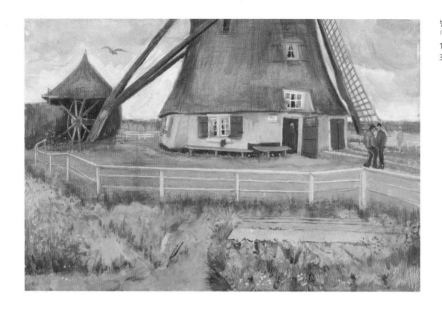

빈센트 반 고흐,
「헤이그 근처의 라크 풍차」,
1882 (헤이그), 종이에 수채와 펜,
37.7 x 56cm, 개인 소장

보고 싶었어. 오후에 집에 돌아와도 네가 없으니 무척 허전하더구나. 우리가 함께 지낸 며칠 동안은 정말 즐거웠어. 산책도 하고 이런저런 구경도 하면서 말이야. 무슨 날씨가 이러니, 네가 오스터베이크 학교까지 걸어 다니려면 짜증도 나겠다. 어제 전람회에서는 이륜마차경주가 열렸어. 하지만 조명행사나 불꽃놀이는 날씨 때문에 뒤로 미루어졌어. 네가 그걸 보려고 남아있지 않길 잘했어. 하네베크와 로스 가족의 안부도 전한다.

사랑해

빈센트

이 짧은 편지에서 테오를 아끼는 빈센트의 다정하고 살가운 마음결이 느껴진다. 이때 19살의 빈센트는 헤이그의 구필 화랑에서 3년째 일하고 있었고, 15살의 테오는 오스터베이크의 중등학교에 다니고 있었다. 이 편지 이후로 빈센트는 모두

651통에 달하는 편지를 테오에게 보내게 된다.

동생이 헤이그에 있는 형을 찾아와 며칠 함께 지낸 이 시기에 그들의 생애를 통해 이어진 지극한 형제애가 비롯되었다. 형제는 비 오는 날 헤이그 교외의 레이스베이크 운하를 따라 걷다가 풍차에 들려 우유를 나누어 마셨다. 형제는 이 길을 걸으며 자신들이 꿈꾸고 있는 미래와 형제의 우애에 대해 많은 대화를 하고 다짐도 하였을 것이다. 이날의 소풍은 빈센트와 테오 모두에게 오랫동안 아름다운 기억으로 각인되었고 두 사람이 주고받은 편지에 형제애를 환기시키는 장면에서 여러 차례 언급되었다. 또 빈센트가 보리나주의 퀴에메에서 실의에 빠져 지낼 때, 테오는 이때 맺은 형제의 약속을 상기시키며 그대로 실천하라고 촉구하기도 했다.

빈센트는 화가가 되어 헤이그로 돌아온 1882년 여름에, 테오와 함께 우유를 마셨던 풍차를 다시 찾아 서정적인 색조의 수채화로 그렸다. '헤이그 근처의 라크 풍차'라는 제목의 그림이다.

「19세의 빈센트 반 고흐」, 1883. 1 (헤이그), 반 고흐 미술관

레이스베이크로 형제가 소풍을 다녀온 지 두 달쯤 되었을 때, 빈센트는 테오가 새해부터 구필 화랑의 브뤼셀 지점에서 일하게 되었다는 소식을 들었다. 빈센트는 형제가 좋은 회사에서 함께 일하게 된 것을 진심으로 기뻐하며 축하하는 편지를 보냈다. 그리고 테오가 1873년 1월에 브뤼셀에 도착하자 곧바로 자신의 초상 사진을 보내면서 형제의 우애를 다시 한번 확인했다. 테오가 받아 간직한 열아홉 살의 빈센트를 담은 이 사진은 현재 남아있는 그의 유일한 초상 사진이다.

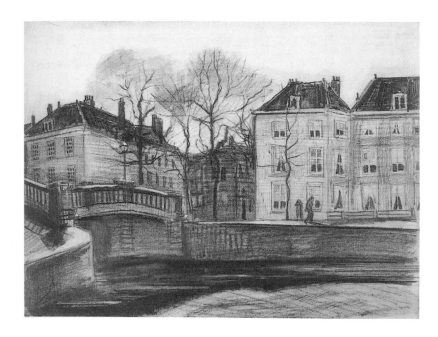

마우베의 화실

우리가 지금까지 빈센트의 여정을 따라오면서 알게 되었듯이, 그는 헤이그에서
런던으로 간 뒤, 파리로 옮겼다가 이어서 람스게이트, 아이즐워스, 도르드레흐
트, 암스테르담, 브뤼셀, 보리나주를 떠돌아다닌 후 마침내 새내기 화가가 되어
에턴의 집으로 돌아왔다. 그리고는 얼마 안 있어 유명한 화가이자 사촌 매부인
안톤 마우베에게 그림을 제대로 배워야겠다는 생각이 들었다. 안톤 마우베는 당
시 헤이그 화파를 이끌던 화가로서 이미 국내외에 널리 알려져 있었다.
마우베는 빈센트의 외사촌 여동생인 아리에테 카르벤튀스와 결혼하면서 빈센트
와는 외사촌 처남 매부 사이가 되었다.

빈센트는 에턴에 있던 1881년 8월에 마우베를 찾아갔는데 그 방문에 대해

빈센트의 드로잉에 그려진 운하의 다리와 집 (2019)
이 다리와 집들은 남아있으나 근처에 있던 마우베의 화실은 남아있지 않다.

테오에게 보내는 편지에 이렇게 썼다.

"나는 오후 내내 저녁때까지 마우베의 화실에서 멋진 것들을 많이 보았어. 마우베는 내가 그린 소묘에 많은 관심을 보였어. 또 내게 아주 많은 조언을 해주었는데, 나는 그게 기뻐. 습작이 좀 더 많이 모이는 대로 곧 다시 찾아가기로 했어."

빈센트는 실제로 그해 12월에 마우베의 화실에서 3주 동안 매일 그림을 배우면서 함께 작업했다. 마우베는 빈센트가 처음으로 유화를 그릴 수 있도록 도와주었고 유화를 그리는데 필요한 여러 도구와 재료도 준비해 주었다.

이때 빈센트가 작업했던 마우베의 화실은 남아있지 않다. 그 집은 지금의 헤이그 중앙역 근처에 있었는데, 빈센트는 그곳에서 아주 가까운 운하의 다리와

주변 풍경을 드로잉으로 남겼다. 놀랍게도 그 그림 속의 풍경은 지금도 옛 모습 그대로 그 자리에 남아 있다.

짧은 기간이지만 마우베의 화실에서 많은 기량을 익혀 에턴의 집으로 돌아간 빈센트는 곧 성탄절에 교회 예배에 참석하는 문제로 아버지와 심한 언쟁을 하고 무작정 집을 나왔다. 그리고 다시 마우베 앞에 나타났다. 마우베는 이때에도 빈센트를 따듯하게 맞아주었다. 빈센트는 테오로부터 돈을 받아 마우베의 화실에서 멀지 않은, 중앙역 건너편에 있는 한적한 동네인 스헨크베흐^{Schenkweg}에 작업실로 쓸 수 있는 작은 방을 구했다. 마우베는 이때에도 빈센트가 가구를 사고 방을 꾸밀 수 있도록 얼마간의 돈을 보태 주었다. 게다가 헤이그 화가들의 모임인 풀치리스튜디오^{Pulchiri Studio}에 준회원으로 가입시켜 다른 화가들과 교류할 기회를 만들어 주었다. 마우베는 빈센트가 화가로 출발하는 데 결정적으로 도움을 준 사람이다.

그러나 빈센트가 헤이그에 정착한 지 오래되지 않아 두 사람은 사이가 벌어졌고 끝내 이전의 관계로 돌아오지 못했다. 이러한 불화는 그림에 대한 관점의 차이와 빈센트의 고집스러운 행동에서 비롯되었고 특히 그가 매춘부 시엔 호르닉과 동거를 시작한 이후 급격히 나빠져 파탄에 이르렀다. 빈센트는 관계를 회복하기 위해 마우베에게 여러 차례 접근하였으나 소용없는 일이었다. 그런데도 빈센트는 평생 마우베를 훌륭한 화가이자 자신을 키워준 은인으로 존경했다. 나중에 아를에 있는 빈센트에게 마우베가 세상을 떠났다는 기별이 왔을 때, 그는 마우베를 추모하는 뜻으로 꽃이 활짝 핀 복숭아나무를 그려 유족에게 전달했다.

빈센트 반 고흐,
「스헨크베흐의 집들」, 1882 (헤이그),
종이에 연필, 분필, 세피아, 개인 소장
빈센트는 처음에는 오른쪽 건물
2층에 살았고 나중에 왼쪽
건물로 옮겼다.

스헨크베흐 138번지의 집

우리가 헤이그에서 가장 보고 싶은 곳은 빈센트가 살던 두 곳의 집이었다. 첫 번째 집이 있던 스헨크베흐 138번지는 지금은 헨드릭하멜스트라트로 주소가 바뀌었다. 내비게이션에서 알려주는 대로 따라가니 헤이그 시내에서 중앙역을 지나 도시 외곽의 저층 연립주택단지로 들어선다. 첫인상이 낯설지 않았는데, 아마도 동네 분위기가 빈센트의 그림 속 풍경과 닮아 있어 그런 듯하다. 빈센트는 자신이 살던 이 동네의 풍경을 수채화와 드로잉으로 여러 장 남겼다. 지금은 도시재개발로 당시의 집들은 다 사라지고 그 자리에 새 아파트가 들어섰지만, 이곳에서는 여전히 옛 스헨크베흐의 고즈넉한 분위기가 느껴진다.

**스헨크베흐의 빈센트의
집이 있던 자리** (2019)
도시재개발로 당시의 건물은 남아
있지 않으나 분위기는 매우 비슷하다.

사실 이 동네는 빈센트가 평생 소원했지만 끝내 이루지 못한 꿈, 아내와 아이가
있는 가정을 잠시나마 맛보았던 곳이다. 그는 모든 사람의 반대에도 불구하고 시
엔과 함께 이곳에 보금자리를 만들고 행복한 가정을 꿈꾸었다.

하지만 돈에 쪼들리는 살림은 오래지 않아 그가 헤이그를 떠나는 것으로 끝맺는
다. 아파트 벽에는 빈센트의 얼굴 부조가 들어 있는 안내판이 붙어있다. 서른 살
빈센트의 희망과 절망을 함께 읽는다.

빈센트가 헤이그에 오면서 처음 자리 잡은 스헨크베흐 138번지의 집은 안톤 마
우베의 화실에서 몇 블록 밖에 떨어져 있지 않았으며, 1882년 정초부터 7월 초
까지 6개월 정도 여기에 살았다. 빈센트는 이곳으로 이사하면서 바로 테오에게
편지를 썼다.

"나도 이제 나만의 화실을 갖게 되었어. 벽감이 있는 원룸인데 창이 크고 남
향이라 방이 아주 밝아. 화실을 빌리고, 가구를 사고, 창을 내고, 전등을 사

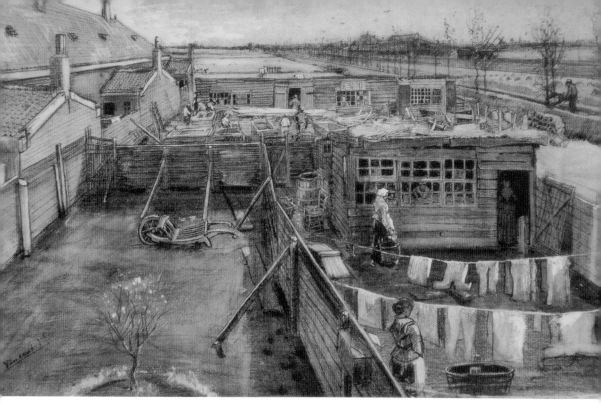

빈센트 반 고흐,
「목수의 뜰과 세탁장」, 1882 (헤이그),
종이에 연필, 분필, 잉크, 수채물감,
28.6 X 46.8cm, 크뢸러뮐러 미술관
원룸의 뒤쪽 창문너머로
내려다보이는 풍경이다.

는데 마우베 매부가 100길더를 빌려주었어. 이제 나도 화실이 생겼으니, 내가 그냥 게으르게 빈둥거리고 있다고 생각하던 사람들도 다르게 생각하겠지. 모델을 놓고 인물 작업을 좀 더 지속해서 하려고 해. 그렇게 하면 물론 돈은 많이 들지만, 사실은 가장 싸게 하는 길이야.

지금 나는 사는 게 즐거워. 특히 나만의 화실을 갖고 있다는 게 말로 다 할 수 없이 좋아."

집의 임대료는 한 달에 7길더였다. 테오가 한 달에 100프랑^{약 50길더}을 보내주었는데, 수입이 따로 없으니 종종 집세가 밀리곤 했는데 그럴 땐 자신의 그림으로 집세를 대신하기도 했다.

그 무렵 처음으로 그림이 팔렸다. 도시 풍경을 드로잉으로 그린 작품으로 구필 화랑에서 그의 상사였던 테르스티흐가 한 점을 사주었고 암스테르담에서 화상을 하는 코르 삼촌이 열두 점을 샀다. 코르 삼촌은 여섯 점을 더 주문했는데 그 뒤로 주문이 더 이어지지는 않았다. 코르 삼촌은 헤이그와 주변의 아름다운 풍경을 그려 주기를 바랐으나 빈센트는 흔한 그림엽서 속의 그림보다는 자신만의 그림 세계를 표현하고자 했다. '목수의 뜰과 세탁장'이라는 드로잉에서 당시 빈센트가 추구했던 그림이 무엇이었는지 짐작할 수 있다.

빈센트는 이 집으로 모델을 불러 그림을 그렸다. 비용 때문에 양로원에 있는 노인이나 거리의 여인을 주로 모델로 썼는데 보통 '시엔Sien'이라고 불리는 클라시나 마리아 호르닉Clasina Maria Hoornik도 그중 하나였다. 빈센트보다 두 살이 많은 시엔은 매춘으로 생계를 꾸려갔는데 다섯 살짜리 딸이 있고 둘째 아이를 임신한 상태였다. 아이의 아버지가 누구인지도 몰랐다. 건강도 좋지 않아서 병원에 누워있을 때가 많았다.

빈센트는 이 여인이 살아가는 모습을 보고 깊은 연민을 느꼈고 그 느낌을 '슬픔'이라는 그림에 담았다.

시엔과 지내는 시간이 많아지면서 빈센트는 그녀와 아이들을 데리고 행복한 가정을 꾸리고 싶어졌다. 그는 시엔의 아기가 건강히 태어날 수 있도록 성심껏 돌봐 주었고 그녀가 레이던의 산부인과에 입원하던 날에는 함께 가서 남편 역할

빈센트 반 고흐, 「슬픔」, 1882 (헤이그),
종이에 연필, 펜과 잉크, 44.5 X 27.0cm
영국 뉴 아트 갤러리 월설

을 자청하기도 했다.

그런데, 빈센트도 갑작스럽게 병원에 입원하게 되었다. 성병으로 3주간 고통스러운 치료를 받아야 했는데, 이번엔 시엔이 먹을 것을 가져다주었고, 빈센트의 부모는 옷과 담배 그리고 돈을 보내주었다. 어느 날 빈센트가 입원해 있는 병원으로 아버지가 갑자기 찾아왔다. 빈센트는 무척 고맙긴 했으나 혹시 시엔과의 관계가 탄로나지 않을까 몹시 걱정하기도 했다.

여러 가지로 아들을 염려한 아버지는 에턴의 집으로 돌아오라고 설득했으나 이미 시엔과 가정을 꾸릴 생각에 빠져 있던 빈센트는 그 권유를 받아들이지 않았다. 얼마후 시엔은 사내아이를 낳았고 빈센트의 가운데 이름을 따서 빌럼이라고 이름 지었다. 빈센트는 너무나 행복해서 눈물이 난다고 말했다.

빈센트 반 고흐, 「지친 사람」,
1882 (헤이그), 종이에 연필,
50.4 X 31.6cm, 반 고흐 미술관

스헨크베흐 136번지의 집

시엔이 아이를 낳을 때가 가까워져 오자 빈센트는 그녀와 아이들을 자기 집에 데려와 함께 살기로 했다. 그러기 위해서는 더 넓은 집이 필요했고 또 지금 집이 너무 낡기도 해서 마땅한 집을 알아보았는데 마침 바로 옆 스헨크베흐 136번지에 괜찮은 집이 있었다.

빈센트는 때마침 폭풍우가 몰아쳐 사는 집이 파손되자 그것을 이유로 테오에게 집을 옮기겠다고 알렸다.

"사흘 밤 동안 계속 심한 폭풍우가 몰아쳤어. 내가 사는 집은 아주 많이 낡아서 유리창 4개가 깨지고 창틀은 덜렁거려. 이게 다가 아냐. 아래로 보이는 담장도 무너졌는데 드로잉은 벽에서 다 떨어지고 이젤도 방바닥에 뒹굴어. 나는 이웃의 도움을 받아 창문을 꽉 붙들어 매고 모직 담요로 창문을 못질해 막았어. 밤에 한잠도 못 잤어. 집주인이 가난한 행상인이라 주인은 유리를 주고 나는 품삯을 냈어. 옆집으로 이사 가야 한다고 생각하는 이유야. 거기도 여기와 마찬가지로 아파트 위층이야."

빈센트는 재정적인 문제를 모두 테오에게 의존하고 있었으므로 매달 5.5 길더를 더 주고 옆집으로 이사하려면 테오의 동의가 있어야 했다. 테오는 이사에 동의하고 빈센트에게 매달 보내는 돈을 150프랑으로 올려주었다. 빈센트는 마침내 7월 초에 스헨크베흐 136번지로 이사했다.

빈센트는 새 가족을 맞을 준비에 여념이 없었다. 시엔이 편히 쉴 수 있도록 안락의자도 들여놓고 아기를 위한 요람도 갖추어 놓았다. 그리고는 아기가 잠들어 있는 요람 곁에 사랑스러운 여인과 함께 있는 자신을 상상했다. 나중에 테오에게 보낸 편지에는 이렇게 쓰기까지 했다.

"아기와 엄마는 건강하고 점점 더 좋아지고 있어. 나는 그들 모두를 사랑해. 나는 저 조그만 요람을 수없이 그릴 거야."

빈센트는 시엔과 결혼하겠다는 생각을 굳히고 테오에게도 알렸으나 동생은 단호

빈센트 반 고흐, 「요람 옆에 무릎 꿇
고 있는 소녀」, 1883 (헤이그),
종이에 연필, 분필, 수채물감,
48.0 X 32.3cm, 반 고흐 미술관

하게 반대했다. 그러나 빈센트는 자기가 버리면 그녀는 반드시 죽고 말 거라고 호소했다. 결혼함으로써 그녀를 살릴 수 있고 예전의 그 끔찍한 상태로 되돌아가지 않게 할 수 있다고 주장했다.

그러나 테오 역시 결혼에 대해서는 완강했다. 그녀와 결혼한다면 지원을 끊겠다고도 했다.

새로운 가족과도 불화가 시작되었다. 나아지지 않는 가난과 외로움은 시엔을 점점 공격적으로 만들었다. 빈센트는 시엔의 게으름과 단정치 못한 행실 그리고 폭력적으로 변해가는 성질을 그녀의 어머니 탓이라고 여겼다. 그는 시엔에게 그녀의 가족과 상종하지 말라고 일렀으나 시엔은 듣지 않았다. 더는 견디기 힘들어진 빈센트는 도시에서 멀리 떨어져 자연 속에 홀로 있고 싶었다. 그리고 마침내 그녀에게 헤어지자고 말했다.

그는 친구 안톤 라파르트가 네덜란드 북쪽의 황량한 땅인 드렌터를 다녀왔다는 얘기를 듣고 자신도 그쪽으로 가기로 했다. 떠나는 걸 시엔에게는 알리지 않았는데 그녀는 빌럼을 안고 그를 배웅하려고 기차역에 나타났다. 그는 아기를 받아 기차가 떠날 때까지 무릎 위에 앉혀 놓았다. 두 사람 모두 헤어지는 게 너무 슬펐다. 빈센트가 탄 기차는 이제 일곱 시간 뒤엔 드렌터의 호헤베인에 도착한다. 그는 다시 절대 고독 앞에 홀로 서게 될 것이다.

우리는 동네를 떠나지 못하고 서성이다가 '반 고흐 파크'라는 간판이 붙은 조그만 공원을 발견했다. 공원은 제 이름에 걸맞게 빈센트의 낯익은 작품 몇 점을 이

곳저곳에 세워 놓았다. 타일 조각을 모자이크하여 해바라기 그림으로 꾸민 벤치가 있어 거기에 잠시 앉았다.

마침 마주 보이는 아파트 벽에서 빈센트가 우리를 바라보고 있다. 검게 변한 그의 동판 초상에 빗물이 흘러 눈물 자국이 만들어졌다. 그 때문에 심상한 표정에 비감함 마저 흐른다.

그는 헤이그에서 처음 제대로 된 그

빈센트가 살던 집의 위치에 붙어 있는 기념 명판 (2019)

네덜란드어로 '빈센트 반 고흐가 1882-1883에 이곳에 살면서 일했다'고 쓰여 있다.

림 공부를 했고, 드로잉을 넘어 채색화를 시작했다. 이 시기에 그린 다양한 주제의 수많은 습작은 그가 화가로 살아갈 앞날의 행보에 튼튼한 기초가 되었다.

그러나 그림을 팔아 스스로 생계를 해결하겠다는 그의 바람은 이루어지지 않았다. 또 주변의 모든 비난과 조롱을 무릅쓰면서도 이루려고 애썼던 가정도 결국 서로에게 커다란 상처를 남기고 해체되었다. 이곳에서 남긴 작품 '슬픔'과 '지친 사람'은 결국 두 사람의 자화상이 되었다.

마우리츠하위스 미술관

우리는 마음을 좀 추스른 후, 마우리츠하위스^{Mauritshuis} 미술관으로 발길을 옮겼다. 마우리츠하위스 미술관은 거대하고 화려한 의사당 건물 옆에 작은 몸집으로 연못가에 다소곳이 서 있다. 하지만 이 조그마한 미술관에 플랑드르를 포함한 네덜란드 17세기 거장을 망라하여 그들의 주옥같은 작품을 소장하고 있으니 말 그대로 네덜란드 황금시대 미술의 보고라고 할 수 있다.

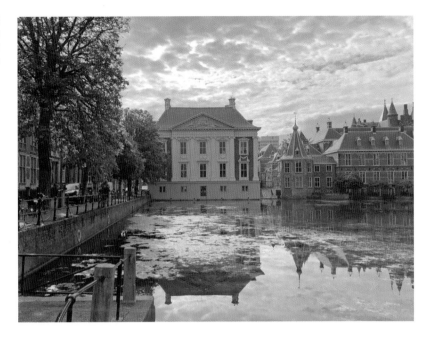

먼저 암스테르담 국립미술관에서 살펴보았던 렘브란트, 프란스 할스, 라위스달 그리고 페르메이르는 물론이고 얀 스테인^{Jan Steen}, 카렐 파브리티우스^{Carel Fabritius}, 파울루스 포테르^{Paulus Potter}, 헨드릭 아베르캄프^{Hendrick Avercamp} 같은 네덜란드의 대가들과 페테르 파울 루벤스^{Peter Paul Rubens}, 안토니 반 다이크^{Anthony van Dyck} 같은 플랑드르 화단의 대가들을 대표할 수 있는 작품이 망라되어 있다.

이 미술관은 당초 18세기 네덜란드의 총독인 빌럼 5세의 수집품에서 비롯되었다. 1795년에 나폴레옹이 네덜란드를 침공했을 때 빌럼 5세의 수집품은 파리로 옮겨져 루브르박물관에 소장되었다. 그러나 네덜란드로는 다행스럽게 20년 뒤인 1815년에 헤이그로 되돌아온 후 그 이듬해에 당시 국왕 빌럼 1세가 국가에 헌납함으로써 지금의 미술관이 만들어졌다.

루브르에 모나리자가 있다면 이곳에는 페르메이르의 '진주 귀걸이를 한 소

요하네스 페르메이르,
「델프트 풍경」, 1660-1661,
캔버스에 유채, 96.5 X 115.7cm,
마우리츠하위스 미술관

녀'가 있다. 빈센트가 이 그림을 언급한 적은 없지만 페르메이르의 다른 작품에 대해서는 자주 언급했다. 그중에서 테오에게 보낸 편지에 이렇게 말한 부분이 관심을 끈다.

"페르메이르가 델프트 그림에서 빨강, 초록, 회색, 갈색, 파랑, 검정, 노랑, 흰색 등 일련의 색상을 강한 색조로 어떻게 그렇게 멋지게 잡아냈는지 신기하지 않아?"

미술관에서 본 그림의 인상은 강렬했다. 그러면 델프트의 실제 풍경은 어떤 모습일까? 해는 이미 서쪽으로 기울고 있었다. 우리는 바삐 차를 몰아 해가 떨어

델프트의 실제 풍경 (2019)

지기 직전에 델프트에 닿았다.

운하의 제방에 서니 그곳이 페르메이르가 자리를 잡고 그림을 그린 곳이라는 걸 바로 알 수 있었다. 운하 너머 델프트 시내는 신교회의 높은 첨탑을 제외하고는 모든 것이 변했지만 프레임에 들어온 풍경은 그가 그린 그림에서 내가 받은 느낌과 조금도 다르지 않았다.

빈센트는 헤이그에서 당대의 거장 마우베 뿐 아니라 미술관의 황금시대 거장들에게 배우며 화가로서 빠르게 성장해 갔다. 하지만 소박한 가정을 이루려는 꿈은 깨지고 가까운 사람들에게 외면당하는 아픔을 겪어야만 했다. 성장통이었다.

13 광야에서

드렌터 *Drenthe*

빈센트는 30세인 1883년 9월 11일에 헤이그를 떠나 드렌터의 호헤베인에 도착했다. 이어 10월 초에 뉴암스테르담으로 옮긴 후에 12월 초에 가족의 집이 있는 브라반트의 뉘넌으로 돌아갔다.

빈센트 반 고흐,
「이탄 운반선에서 일하는 두 사람」 (부분),
1883 (드렌터), 캔버스에 유채, 37 X 55.5cm, 네덜란드 드렌츠 미술관

드렌터에 들어서니 황량한 벌판일 거라는 예상과는 달리 도로 양쪽으로 나이가 백 년은 되어 보이는 플라타너스 가로수가 줄지어 늘어섰고 그 너머로 목초지가 끝없이 펼쳐졌다.

드렌터는 네덜란드의 북쪽에 있는 지역인데 특유의 황량한 풍광으로 많은 화가가 즐겨 찾았던 곳이다. 빈센트의 사촌 매부이자 스승인 안톤 마우베도 이곳에 머물며 그림을 그렸고 친

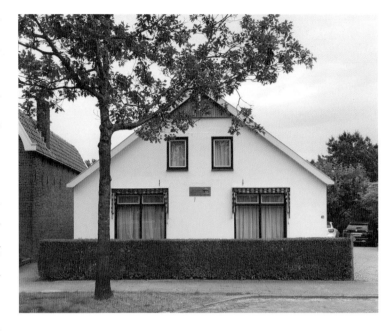

호헤베인의 빈센트가 살던 하르트사위커의 여인숙이 있던 곳
(2019)
빈센트의 명판이 붙어 있으며 지금은 심리학 아카데미로 사용되고 있다.

구인 안톤 라파르트도 이곳에 있다가 헤이그에 있는 빈센트를 찾아왔었다. 빈센트는 그들에게 이곳 이야기를 전해 들은 뒤 줄곧 드렌터를 마음에 두었다. 게다가 도시보다 생활비가 적게 들 거라는 계산도 한몫 거들어 마침내 드렌터로 떠나기로 했다.

호헤베인의 집

기차로 헤이그를 떠난 빈센트는 늦은 저녁에 드렌터의 호헤베인Hoogeveen역에 도착해서, 우선 역 앞에 있는 하르트사위커의 여인숙에 짐을 풀었다.

우리도 그의 발길을 따라 호혜베인 역 근처 한적한 마을 외곽에 있는 나지막한 흰색 단층건물 앞에 섰다. 당시의 건물은 아니겠지만 빈센트가 묘사한 대로 다락방도 보이고 여인숙의 모습과 비슷한 모양새다. 길가 쪽 벽면 한가운데에는 빈센트가 여기에 살았다는 것을 알려주는 표지판이 붙어있다.

이 건물 앞에는 심리학 아카데미Academie Voor Psychologica라는 간판이 서 있는데, 잠시 들여다보니 심리치료 전문가를 양성하는 교육기관으로 보인다. 빈센트가 머물던 곳에 심리치료기관이 들어서 있는 게 우연한 일로만 보이지 않는다. 그의 심리상태나 정신질환에 대해 지금도 많은 얘기가 오가고 있지만, 당시에 그가 요즘과 같은 심리상담과 치료를 받았더라면 어땠을까 하는 안타까움이 스쳐 간다.

그는 이곳에 있는 동안 온종일 밖으로 쏘다녔다. 이탄 지대의 늪지와 거친 벌판, 오래된 낡은 집과 뗏장을 얹은 초가집, 그리고 가난한 현지인들과 그들이 열악한 환경에서 생활하는 모습에 주목하고 그 모든 것을 그렸다.

그는 현장에서 그림을 그리고 싶었지만, 그가 모델로 세운 지역 주민들은 다른 사람들이 보는 데서는 포즈 취하기를 꺼린 탓에 적당한 화실이 필요했다. 하지만 묵고 있는 여인숙의 다락방은 빛이 잘 들지 않고 좁았다. 빈센트는 작업하기에 좀 더 나은 곳이 필요했다.

한편, 빈센트는 헤이그를 떠나올 때 여러 가지 미술 재료를 챙겨왔으나 곧 다 써버렸다. 호혜베인에서는 필요한 재료를 구할 수 없었으므로 빈센트는 헤이그의 화방에 주문하여 받아썼다. 그러나 이마저 다 써버리고 나니 그의 기분에 변화가 생겼다.

"내 곁을 둘러보면 너무 열악하고 아무것도 없어. 여기는 매일 우울한 비가

계속 오고 있어. 내 다락방의 한 귀퉁이로 더 들어가면 거긴 진짜 우울해. 천장의 작은 유리창을 통해 한 줄기의 빛이 들어와 텅 빈 물감 상자 위로, 성한 털이 별로 남지 않은 붓 한 묶음 위로 떨어질 때면, 울적하다기보다는 오히려 웃기는 것 같은 신비한 우울감이 들어."

빈센트 반 고흐,
「광야에서 일하는 두 여인」,
1883 (드렌터), 캔버스에 유채,
27.8 X 36.5cm, 반 고흐 미술관

뉴암스테르담의 반 고흐 하우스

호헤베인에 두 주일 정도 묵으며 그 지역이 좀 익숙해지자 빈센트는 드렌터의 좀 더 깊은 곳으로 들어가기로 했다.

그는 운하를 따라 운항하는 이탄 운반선을 타고 동쪽으로 30킬로미터쯤 떨어져 있는 뉴암스테르담Nieuw-Amsterdam으로 가기로 했다. 그는 말이 끄는 배 안에서 이탄 지대의 독특한 풍광을 즐기며 배에 탄 사람들을 그렸다. 뉴암스테르담에 도착해서는 헨드릭 쉬홀터의 하숙집에 숙소를 정했다.

우리도 옛날 빈센트처럼 운하를 따라가는데 끝없이 펼쳐진 벌판에 그나마 간간이 보이는 농가 주택이 광야의 적막함을 덜어준다. 뉴암스테르담은 작기는 하지만 생각보다는 단아하고 깨끗한 마을이다. 빈센트가 묵었던 쉬홀터의 집은 운하의 도개교 바로 앞에 있었다. 건물의 앞부분은 당시의 것이 아직 그대로 남아 있고, 별채는 철거되어 남아있지 않다.

뉴암스테르담의 빈센트가 살던 쉬홀터의 하숙집 자리 (2019)
당시의 건물이며 지금은 반 고흐 기념관으로 사용되고 있다. 2층 가운데 발코니가 있는 곳이 빈센트가 살던 방이다.

이 건물은 지금은 반 고흐 기념관 Van Gogh Huis으로 사용하고 있으며, 2층에 빈센트가 머물던 방을 재현해 놓았고, 옆의 별관에는 그의 드렌터 시절에 관한 자료를 전시해 놓았다. 전시관 벽에 카페를 그린 유화 한 점이 걸려있는데, 이곳의 안내인은 이것이 빈센트가 헤이그에서 그린 진품이라고 설명한다. 사실 나도 이 그림에 관한 얘기는 이미 알고 있었다. 이 그림의 소장자가 2019

년에 이곳에 그림을 기증했다는 내용이 유럽의 매스컴에 소개된 적이 있기 때문이다.

 그러나 그 뒤에 암스테르담의 반 고흐 미술관에서 감정한 결과 진품이 아닌 것으로 판정이 났다. 안내인에게 그 내용을 확인하니 싫은 눈치가 역력하다. 어쨌거나 아무리 보아도 빈센트의 그림으로는 보이지 않는다.

 하숙집의 2층 발코니가 있는 가운데 방이 빈센트가 두 달 동안 살던 곳이다. 지금 그 방에는 침대와 작은 탁자, 물항아리 그리고 난로를 갖추어 놓았다. 발코니에서는 그가 그린 도개교와 그 주변의 풍경이 바로 내려다보였다. 빈센트는 드렌터의 풍경에 깊이 빠져 테오에게 보내는 편지에 이렇게 썼다.

 "여기서 내가 창문으로 보고 있는 적막한 황야를 너도 보았으면 좋겠어. 이런 것은 사람의 마음을 풀어주면서 더 진실하고 더 겸손하며 더 차분하게 작업을 하게 해줘."

빈센트에게 드렌터 전원의 풍경은 고향인 브라반트보다 더 아름다워 보였다. 이곳에는 조용하고 단순한 풍경과 그 안에서 열심히 일하는 사람밖에 없었지만 모든 게 아름답게 느껴졌다. 테오에게 다시 이렇게 썼다.

"내가 앉아서 오두막집을 그리는데, 양과 염소가 나타나서 지붕으로 올라가더니 풀을 뜯어 먹기 시작했어. 염소는 꼭대기까지 올라가더니 굴뚝 안을 들여다보는 거야. 지붕에서 무슨 소리를 들었는지 한 여자가 밖으로 뛰어나와 염소에게 빗자루를 흔들어댔어. 염소는 마치 산양처럼 아래로 뛰어내리더구나."

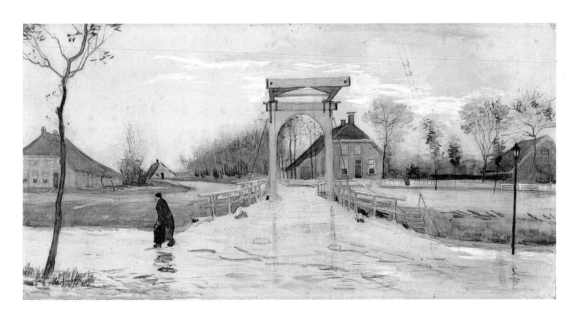

빈센트 반 고흐,
「뉴암스테르담의 도개교」,
1883 (뉴암스테르담),
종이에 수채물감, 38.5 X 81cm,
흐로닝어 미술관
하숙집의 2층 발코니에서 본 풍경이다.

빈센트는 11월 초에 하숙집 주인이 시장에 갈 때 마차를 얻어 타고 20킬로미터쯤 떨어진 즈베일로Zweeloo 마을에 갔다. 이곳은 독일 화가 막스 리베르만Max Liebermann이 머물며 그림을 그리던 곳인데 빈센트는 그를 만나고 싶었다.

즈베일로의 교회

빈센트는 그날의 여행이 마치 꿈같았다며 동생에게 이렇게 썼다.

> "멋진 청동 조각상 같은 참나무 사이에 있는 이곳의 집은 꽤 넓어. 이끼는 금빛 어린 녹색인데, 땅은 붉고 푸르고 노란 색조를 띤 어두운 라일락 회색이고, 작은 밀밭은 더할 수 없이 순수한 녹색이야. 포플러, 자작나무, 보리수 그리고 사과나무에 몇 군데 마지막 남은 잎새 사이로 하늘은 빛나는데, 바람결에 금빛 소나기같이 휘돌며 떨어지는 낙엽 뒤로 젖은 나무의 검은색 줄기가 우뚝 서 있어."

리버만은 이미 그곳을 떠난 뒤라 만날 수 없었지만, 빈센트는 이곳에서 여러 점의 드로잉을 그렸다. 리버만이 그렸던 사과 과수원을 그린 다음 마을의 교회당도 그렸다. 마침 교회당 앞으로 지나가던 양 떼와 양치기도 그려 넣었다. 이 드로잉은 지금까지 '즈베일로 작은 교회 앞 양 떼를 몰고 가는 목자'라는 이름으로 남아 있다.

즈베일로로 가는 길이 아름다워 중간중간 멈추었다 가느라 우리는 해질 무렵이 되어서야 교회 문 앞에 도착했다.

그런데 작은 대문이 벌써 닫혀 있다. 아쉬운 대로 밖에서 교회의

초가 지붕을 얹은 시골집 (2019)
빈센트의 그림에 자주 등장하는 이런 시골집은 드렌터에 아직도 많이 남아있다.

모습을 살펴보기로 했다. 낮은 담 너머로 보이는 조그만 마당을 지나 작은 언덕 위에 붉은 벽돌로 지은 아담한 교회당이 보인다. 빈센트의 그림 속에 들어 있는 그 교회다. 그림 속의 풍경을 현실에서 마주할 때면 기시감을 강하게 느낄 때가 있는데 이곳이 그랬다.

사진을 몇 장 찍고 막 돌아서는데 교회 앞 좁은 길 건너 편에서 노인 한 분이 우리를 향해 바쁜 걸음으로 다가왔다. 반 고흐를 찾아왔느냐고 묻더니 교회 목사인데 문을 열어주겠다고 했다. 막 퇴근한 참인데 언뜻 교회 앞에서 서성이는 사람이 보여 되돌아왔다고 한다. 이렇게 고마울 수가. 환한 미소를 띤 목사의 얼굴에 도뤼스 목사의 얼굴이 겹쳐 보인다. 교회는 겉모습도 그렇지만 내부도 브라반트의 다른 교회와 다름없이 작으면서도 단아한 기품이 있었다. 요즘 우리나라에서 회자되는 작은 결혼식에 딱 어울리겠다는 생각이 든다.

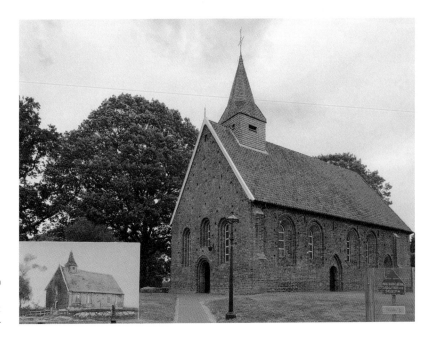

즈베일로의 교회당 (2019)
당시의 건물 그대로 남아있으며
입구에 빈센트가 그린
이 교회의 그림이 걸려있다.

즈베일로의 농가 풍경 (2019)
지금도 빈센트가 편지에 묘사한
정경과 매우 흡사하다.

교회 주변 마을은 빈센트가 편지에 묘사한 그대로 무척 아름답다. 교회 앞으로
지나가는 양 떼는 보이지 않았지만, 동네 농가 마당에는 각양각색의 호박이 저마
다 화려한 빛깔을 뽐내며 놓여 있다. 말 편자 장인의 집 마당에는 노란 사과 수십
개가 나무에서 떨어진 채로 뒹군다. 여기저기 기웃거리고 있는데, 마침 초가지붕
을 얹은 앞집에서 나온 중년 남자가 웃음 띤 얼굴로 우리에게 다가왔다. 빈센트
이야기며, 마을이 아름답다는 이야기며 몇 마디 나누는데 그의 신발이 눈에 들
어온다. 나막신이다! 그림으로만 보았는데 지금도 이렇게 신고 다니는 사람이 있
다니. 불편하지 않으냐고 물었더니 천만에 이렇게 편한 게 없다고 한다. 앞집 편
자 장인이 나막신도 잘 만드니 한 켤레 사서 갖고 가라고 한다. 하긴 나막신이나
편자나 발에 신는 건 마찬가지겠다.

빈센트가 드렌터에 머물던 시기의 편지에는 자신의 일상생활이나 그림 작업에 대한 내용은 많지 않다. 대신에 그에게는 테오가 구필 화랑에서 계속 일을 할 것인지가 관심사였다. 테오는 이때 구필 화랑에서 지사장으로서의 의사결정권과 급여 문제로 회사 경영자들과 갈등을 겪고 있었다.

빈센트는 구필 화랑에 대해 부정적으로 말하면서 동생도 이제 화상을 그만두고 이곳 드렌터로 와서 자신과 함께 화가가 되어야 한다고 주장했다. 그러나 테오는 화가가 되고 싶은 생각은 없다며 결국 파리에 남기로 했다.

늦은 가을이 되자 비도 많이 오고 추워져서 더는 밖에서 그림을 그릴 수 없었다. 빈센트는 몹시 외롭고 아팠다. 12월이 되자 그는 홀연히 하숙집을 떠나 빗속을 걸어 호헤베인으로 가서 뉘넌으로 향하는 밤 기차에 올랐다. 밖에는 폭풍이 몰아치고 진눈깨비가 내렸다.

**즈베일로의 주민이
신고 있는 나막신** (2019)
그는 이 나막신이
가장 편하다고 했다.

14 감자 먹는 사람들

뉘넌 *Nuenen*

빈센트는 30세인 1883년 12월에 드렌터를 떠나 뉘넌의 집으로 돌아왔다. 이후 2년 동안 이곳에 머물며 그림을 그린 후 32세인 1885년 11월에 벨기에의 안트베르펜으로 갔다.

빈센트 반 고흐,
「뉘넌의 교회를 나서는 신도들」, 1884 (뉘넌),
캔버스에 유채, 41.5 X 32.2cm, 반 고흐 미술관

저녁 무렵에 드렌터를 떠난 우리는 뉘넌 가는 길 중간에 있는 아른험에서 하룻 밤을 묵었다. 그곳은 호혜벨뤼베^{Hoge Veluwe} 국립공원에 붙어있는 곳이라 숙소 주변은 숲의 정기로 가득했다. 다음 날 울창한 가로수 사이로 쏟아지는 기분 좋은 아침햇살을 받으며 뉘넌으로 향했다.

빈센트는 폭풍우 속에 기차에 몸을 싣고 밤새 달려 아이트호벤에 도착한 후 20여 리 떨어진 집을 향해 걷기 시작했다. 그의 가족은 아버지 도뤼스 목사가 뉘넌의 교회로 발령을 받으면서 1년 4개월 전에 에턴을 떠나 뉘넌의 목사관에서 살고 있었다. 두 시간쯤 걸어 집이 가까워질수록 그는 무슨 말을 하면서 집에 들어서야 할지 고민에 고민을 거듭했을 터이다.

　　주차장에 차를 대고 목사관을 찾아가는 우리 발걸음에도 그의 무거운 마음이 얹힌다.

목사관

빈센트는 목사관에 도착해서 굳게 닫혀 있는 검은 문을 두드렸다. 아버지와 큰 말다툼을 하고 에턴의 목사관을 떠난 게 1881년 크리스마스 때이니 2년 만에 돌아온 집이다.

　　그는 문이 열리면 마치 렘브란트의 '돌아온 탕아'에서와 같이 아들은 무릎을 꿇고 아버지의 품에 안겨 회한의 눈물을 흘리고 아버지는 아들을 두 팔로 꼭 안고 한없이 자애로운 눈으로 내려다보는 장면이 재현되기를 바랐는지도 모른다. 그러나 그런 극적인 장면은 일어나지 않았다.

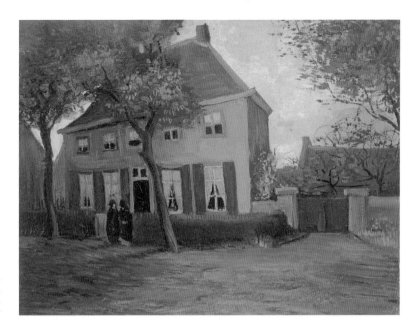

빈센트 반 고흐,
「뉘넌의 목사관」, 1885 (뉘넌),
캔버스에 유채, 33.2 X 43.0cm,
반 고흐 미술관

뉘넌의 목사관 (2019)
빈센트의 그림에 그려진 그대로 남아
있다. 지금도 목사관으로 사용되지만
일반에게 공개되지는 않는다.

빈센트의 부모는 집을 나가 떠돌던 아들을 따뜻하게 맞아주었다. 마치 아무 일도 없었던 것처럼. 그러나 빈센트는 자신이 집을 떠나게 된 상황에 대해서 부모는 아직 아무것도 이해하지 못하고 변한 게 전혀 없다고 하면서 자기가 방랑할 수밖에 없었던 책임을 부모에게 돌리며 원망했다.

빈센트가 돌아온 뉘넌의 목사관은 더는 쥔더르트나 에턴 같이 가족이 모여 따뜻한 정을 나누는 그런 곳이 아니었다. 집에는 아버지, 어머니 그리고 빌레미나만 남아 있었으나, 가족 특히 이미 62세로 노년에 접어든 아버지와 빈센트 사이에는 항상 긴장이 감돌았다.

그런 중에도 그의 부모는 그가 돌아온 지 며칠 되지 않아 뒷마당에 있는 헛간에 마루를 깔고 난로와 침대를 들여놓아 빈센트가 작업실로 쓰도록 해주었다. 그러나 빈센트는 별로 마음에 들어 하지 않고 그날 테오에게 보내는 편지에 이렇게 적었다.

"나는 아빠와 엄마가 나를 본능적으로 어떻게 생각하는지 느낄 수 있어. 나를 집에 들여놓는 걸 크고 텁수룩한 강아지 한 마리 들여놓는 것 같이 꺼리셔. 그 강아지는 젖은 발로 방에 막 들어가는데 아주 지저분해. 사람들을 성가시게 하고 큰소리로 짖어대지. 한마디로 더러운 짐승이야."

크리스마스가 다가오자 빈센트는 집에 있을 수가 없었다. 위트레흐트에 있는 라파르트를 찾아가 함께 하루를 보낸 후 헤이그로 가서 맡겨 두었던 그림을 찾았다. 그리고 시엔을 만났다. 그 일에 대해 테오에게 이렇게 말했다.

"정말 오랫동안 그러고 싶었는데 마침내 그 여자를 다시 만났어. 그래도 다시 시작하기는 정말 어렵겠다고 느꼈어. 하지만 그 여인을 알지 못했던 것처럼 행

동하지는 않을 거야. 내 연민의 범위가 세상 사람들이 생각하는 것과 항상 똑같지는 않다는 것을 집에 계신 분들이 아셨으면 좋겠어. 여기에 대해 너는 결국 나를 이해해 주었지만. 그 여자는 그때 이후로 그런 상황에서도 훌륭하게 처신해서 그녀에 대해 가졌던 걱정은 잊기로 했어. 이제는 그 여자에게 더 해 줄 수 있는 게 아무것도 없으니 적어도 내 마음이라도 주어서 그 여자가 강해질 수 있도록 해야 되겠지. 그 여자 안에서 한 사람의 여인, 한 사람의 엄마를 보았어. 남자로서 무언가 할 수 있다면 그런 사람을 보호해야만 한다고 믿어. 나는 내가 그렇게 한 게 부끄럽지 않았고, 앞으로도 부끄러워하지 않을 거야."

그러나 빈센트는 경제적인 면에서 테오에게 전적으로 의존할 수밖에 없는 자신의 처지가 몹시 부끄러웠다. 마침내 그는 뉘넌으로 돌아온 지 한 달쯤 되었을 때 테오에게 매우 중요한 제안을 했다.

"내 작품을 모두 네게 보낼게. 거기에서 원하는 것은 네가 가져. 대신에 3월 이후에 너에게서 받는 돈은 내가 번 돈이라고 분명히 할 거야. 처음에는 내가 지금 받는 것만큼 많지 않아도 관계없어. 지금까지 내가 너에게 받은 돈은 네가 어떻게 생각하든지 간에 다시 갚아야 할 것으로 생각하고 있어. 일이 잘되면 분명히 갚을 거야. 지금으로서는 의문의 여지가 없으니 그 얘기는 더 하지 말자."

테오가 형에게서 돈을 되돌려 받겠다고 생각하지 않았다는 것을 제외하면 이후 형제의 관계는 이와 같은 모습으로 진행되었다.

목사관은 외벽의 색깔만 달라졌을 뿐 빈센트가 그린 모습 그대로 남아있었다.

그 건물은 지금도 목사관으로 사용하기는 하지만 일반에게 공개하지는 않는다. 목사관 옆 골목으로 들어가 뒷문 틈새로 들여다보니 빈센트가 화실로 쓰던 헛간도 마당 한 편에 그대로 남아있다. 빈센트는 이 마당과 이어져 있는 넓은 정원을 여러 차례 그렸는데, 멀리 중세교회의 탑을 배경으로 어머니가 정원에 서 있는 모습을 그리기도 했다.

교회

빈센트의 어머니 아나는 1884년 봄에 기차에서 내리다가 넘어져 대퇴골이 부러지는 사고를 당했다. 그 바람에 꽤 오래 누워있어야 했는데, 아버지보다 세 살이 많은 어머니는 이미 65세의 노인이라 회복이 느렸다. 어머니가 자리에 눕자 빈센트는 어머니 곁에 붙어서 정성으로 간호에 매달렸고, 그의 정성스러운 간호 덕분에 가족들과의 관계도 좋아졌다.

빈센트는 어머니의 기분이 좀 좋아지기를 바라면서 아버지가 목사로 일하는 교회를 그려 어머니에게 드렸다. '뉘넌의 교회를 나서는 신도들'이라는 그림이다. 이 그림의 교회 앞쪽에는 원래 삽으로 땅을 파는 사람이 그려져 있었다. 그런데 다음 해인 1885년 봄에 아버지가 갑자기 세상을 떠나자 그 부분을 지우고 추도예배를 마치고 교회를 나서는 신도들로 고쳐 그렸다고 전해진다.

이 그림은 암스테르담의 반 고흐 미술관에 전시되어 있었는데, 2002년 12월에 '폭풍 속의 스헤베닝헌 해변'이라는 그림과 함께 도난당했다. 그 후 전혀 행방을 알 수 없었는데 뜻밖에 2016년 1월에 이탈리아의 나폴리 근처에서 발견되었다. 자세한 경위야 알 수 없지만, 이 그림도 빈센트와 마찬가지로 우여곡절을 겪은 것이 분명해 보인다. 반환된 두 점의 그림은 모두 반 고흐 미술관에서 특별

히 따로 전시하고 있다.

이 교회는 목사관에서 가까운 곳에 당시의 모습 그대로 남아있다. 빈센트의 아버지 도뤼스 목사는 1882년 8월에 이곳에 부임했는데 당시 신도 100여 명 정도의 작은 교회였다.

우리가 그곳에 찾아간 날 마침 결혼 예식이 있어 교회 마당에는 하객들이 하나둘 모여들기 시작하고 안쪽에선 예식 준비가 한창이다. 잠시 후 나타난 잘생긴 신랑의 얼굴에서 빈센트의 모습이 스쳐 지나간다. 하기야 같은 브라반트 청년이니 닮았다고 이상한 일은 아니겠다.

빈센트는 이 교회의 예배에 참석한 적이 없다. 그러나 뉘넌에서 그에게 찾아온 사랑이 열매를 맺었더라면

뉘넌의 교회 (2019)
결혼식에 참석한 하객들이 예식이
시작되기를 기다리고 있다.

그도 분명히 이곳에서 축복을 받으며 결혼식을 올렸을 것이다. 하지만 그 사랑은 다시 아픔으로 끝났다.

뉘네빌

빈센트가 목사관에서 어머니를 보살피고 있을 때, 어머니를 돌보는 또 한 사람이 있었다. 마르홋 베헤만Margaretha "Margot" Begemann이라는 이웃집 여자인데 빈센트의 어머니를 대신해서 바느질 강습도 맡아주었다.

마르홋의 집은 뉘네빌Nune Ville이라고 불렸는데 뉘넌 교회의 전임 목사인 그녀의 아버지가 퇴임하면서 목사관 옆에 지은 집이다. 그곳에는 목사의 자녀 중 결혼하지 않은 딸 4명이 함께 살고 있었고 마르홋은 그중 막내였다.

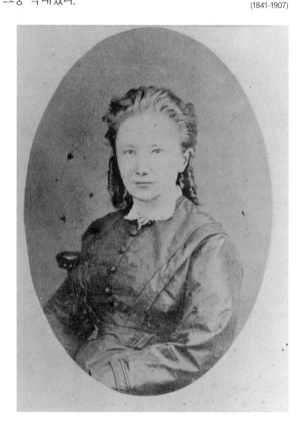

마르홋 베헤만
(1841-1907)

이 집에는 목사관 마당으로 바로 통하는 문이 있어서 마르홋이 목사관으로 가려면 빈센트의 작업실 앞을 지나가야만 했다. 마르홋은 정성을 다해 어머니를 보살피는 한편 열정적으로 그림에 몰두하는 빈센트에게 호감을 느꼈고 그도 교양이 있고 친절한 그녀를 좋아했다. 마르홋이 빈센트보다 12살이나 많았지만 두 사람은 빠르게 가까워지면서 결혼을 약속하기에 이르렀다. 그러나 그 결혼은 양쪽 집 모두 탐탁지 않게 여겼지만 특히 마르홋의 언니들이 심하게 반대했다. 그러던 9월 어느 날 두 사람이 산책하는 도중에 마르홋이 갑자기 쓰러졌다. 당시 마르홋은 신경과민과 조울증을 앓고 있었는데 결혼이 좌절되자 극약을 삼킨 것이다. 급히 토하게 하고 의사에게 데려가 목숨은 건졌지만 두 사람은 결국 헤어지고 말았다.

하지만 빈센트는 마르홋을 오래도록 잊지 못

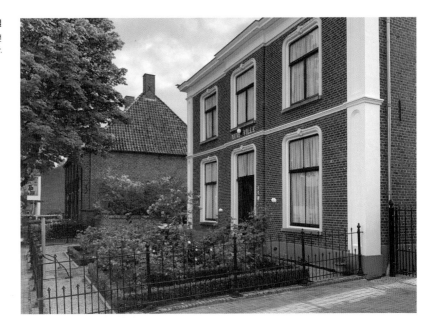

마르홋 베헤만이 살던 뉘네빌
왼쪽으로 보이는 집이 빈센트가 살던
뉘넌의 목사관이다.

했다. 세상을 떠나기 9개월 전 생레미 요양원에 있을 때도 그는 여동생 빌레미나
에게 마르홋에게 그림을 전해달라고 부탁했다.

마르홋은 빈센트가 뉘넌에서 그린 '오두막집'과 '쟁기질하는 사람이 있는
오래된 교회 탑'이라는 그림 두 점을 오랫동안 간직했다.

오래된 교회 탑과 아버지의 무덤

목사관의 정원 너머로 멀리 우뚝 솟은 탑이 보였다. 중세교회의 탑인데 교회는
허물어지고 탑만 남아있었다. 빈센트는 이 탑을 매우 좋아해서 유화와 드로잉으
로 열 번도 넘게 그렸다.

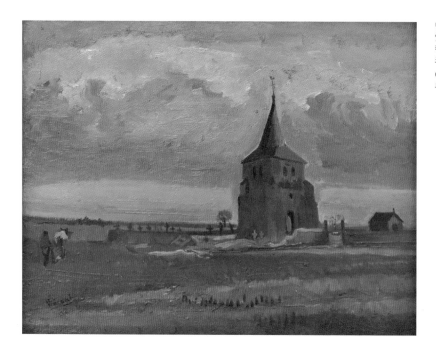

빈센트 반 고흐, 「쟁기질하는 사람이 있는 오래된 교회 탑」, 1884 (뉘넌), 캔버스에 유채, 34.5 X 42.0cm, 크뢸러뮐러 미술관
이 그림은 마르훗이 간직하고 있던 두 점 중 하나이다.

그러나 이 탑은 너무 낡아 위험했으므로 결국 빈센트가 아직 뉘넌에 있을 때인 1885년 여름에 철거되었다. 빈센트는 이 탑이 사라지는 걸 무척 안타깝게 여겨 꼭대기 첨탑이 철거된 허전한 모습을 그리기도 했다.

탑 옆에는 오래된 교회 묘지가 있다. 빈센트는 이곳에 종종 들러 여기에 묻혀 있는 농부들의 삶과 죽음에 대해 사색하며 여러 점의 그림을 그렸다. 빈센트는 이 묘지에 대해 테오에게 이렇게 썼다.

"나는 농부들이 평생 일구던 바로 그 땅에 누워 어떻게 여러 세기 동안 안식을 누리고 있는지 이 폐허를 통해 보여주고 싶었어. 그리고 사람이 죽어 묻히는데 마치 낙엽이 떨어지듯이 너무나도 쉽게 한 줌의 땅을 파내고 작은 나무 십자가 하나 세우는 걸로 끝나도 되는 건지 말하고 싶었어.

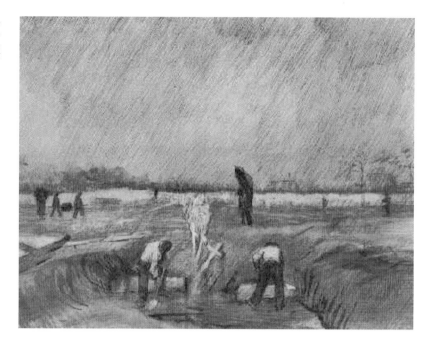

빈센트 반 고흐, 「빗속의 교회 묘지」,
1883 (뉘넌), 종이에 연필, 펜,
붓과 잉크, 분필, 수채물감,
36.9 X 48.3cm, 크뢸러뮐러 미술관

빈센트가 '빗속의 교회 묘지'라는 드로잉을 그리고 1년이 조금 지난 1885년 3월에 도뤼스 목사가 갑자기 숨을 거두었다. 외출에서 돌아오자마자 목사관 문턱에서 정신을 잃고 쓰러진 것이다. 너무 다급했던 빈센트는 테오에게 "급작스럽게 사망, 바로 올 것, 반 고흐"라고 전보를 보내고는 곧 "아버지 치명적인 뇌졸중. 바로 올 것. 그런데 늦은 것 같음"이라고 다시 고쳐 보냈다. 도뤼스 목사는 빈센트의 생일이자 그보다 1년 먼저 태어난 또 다른 빈센트가 땅에 묻힌 날인 3월 30일에 오래된 교회 묘지의 농부들 옆에 나란히 안장되었다.

지금 교회 탑은 사라지고 커다란 기초만 남아있으나 교회 묘지는 옛 모습 그대로 잘 보존되어 있다. 하지만 둘레에 철조망을 쳐 놓아서 안쪽에 있는 도뤼스 목사의 무덤에는 가까이 다가갈 수 없었다. 철조망 사이로 어렵사리 목사의 무덤

을 찾아낸 우리는 풀밭에서 들꽃 몇 송이를 꺾어 다발로 엮은 후 목사의 무덤이 보이는 철조망에 걸어 놓았다. 그리고 어쩌면 아들보다 더 힘든 삶을 살았을 그의 노고에 위로를 보내며 잠시 머리를 숙였다.

도뤼스 목사의 무덤에 바친 몇 송이의 들꽃 (2019)

성경이 있는 정물

아버지가 사망한 후 그해 가을에 빈센트는 정물화 한 점을 그렸다. 꺼진 촛불 옆에 커다란 성경책이 펼쳐져 있고 그 앞에 손때가 묻은 밝은색의 작은 소설책이 놓인 '성경이 있는 정물화'라는 그림이다. 빈센트는 테오에게 이 그림을 하루 만에 그렸다고 하면서 다른 설명 없이 이제 어떤 형태나 색상이라도 망설임 없이 그릴 수 있게 되었다고 자신의 기량에 대해서만 짧게 언급했다.

이 그림에서 커다란 성경책은 아버지이고 작은 소설책은 빈센트 자신을 상징적으로 표현했다는 것을 쉽게 짐작할 수 있다. 게다가 성경을 비추던 촛불은 꺼져 있어 아버지의 죽음을 암시하고 있다. 전문가들은 성경에 갇혀 있는 억압적인 아버지와 당대 작가들의 자유로운 작품에서 오히려 진리를 발견할 수 있다고 믿는 빈센트의 대립 관계를 표현했다고 설명한다.

나도 처음에는 이 견해를 그대로 받아들였으나, 빈센트와 그의 아버지를 알아갈수록 그렇지 않을 거라는 생각이 든다.

빈센트의 아버지 도뤼스 목사는 흔히 종교적 독선에 빠진 완고한 아버지로

묘사된다. 빈센트가 테오에게 보낸 편지에 아버지를 그런 사람으로 표현했기 때문이다. 하지만 빈센트가 그런 말을 하게 된 맥락을 함께 살펴보아야 한다.

도뤼스 목사가 속한 네덜란드 개혁교회가 엄격한 칼뱅주의를 기본 교리로 하고 있기는 하지만, 그는 세속적인 생활의 중요성을 강조하며 상대적으로 온건한 입장에 있는 흐로닝언 교파에 속했다. 그리고 무엇보다 도뤼스 목사 자신이 매우 온화한 성품을 지니고 자녀들에 대한 사랑이 깊어, 빈센트에게도 자신이 할 수 있는 모든 것을 다 해주려 애썼다.

빈센트도 이런 아버지의 고마움을 잘 알았고, 한때는 그를 세상에서 가장 존경한다고 했다. 그러나 아버지의 희생적인 지원에도 불구하고 실패가 이어지면서 심한 자괴감에 빠져들었고 결국 자기를 가장 사랑하는 아버지를 공격함으로써 자신의 실패를 합리화하려고 했던 것으로 짐작된다.

빈센트 반 고흐,
「성경이 있는 정물화」,
1883 (뉘넌), 캔버스에 유채,
65.7 X 78.5cm, 반 고흐 미술관

뉘넌에서도 도뤼스 목사는 빈센트가 원하는 것은 모두 들어주었지만 빈센트는 아버지에 대한 원망을 멈추지 않았다. 하지만 아버지가 갑자기 쓰러져 숨지자 빈센트를 감싸고 있던 보호막이 순식간에 사라졌고 그제야 아버지의 권위와 보호가 얼마나 자신의 인생에서 중요했는지 깨닫기 시작했다. 누이들은 아버지의 죽음을 빈센트 탓으로 돌렸고 친척들은 그를 외면했다. 결국 빈센트는 아버지 유산에 대한 자신의 몫도 포기해야 했다.

아버지를 묻은 후 7일째 되는 1885년 4월 6일 빈센트는 테오에게 쓴 편지에서 루나리아 꽃병 앞에 아버지의 파이프와 담배쌈지가 놓인 유화를 그렸다고 하면서 그 그림의 채색 스케치를 동봉하여 보냈다.

빈센트 반 고흐, 「파이프와 담배쌈지가 있는 루나리아 꽃병」, 1885 (뉘넌), 종이에 잉크, 수채물감, 과슈물감, 7.7 X 5.8cm, 반 고흐 미술관

빈센트는 나중에 아를에서 자신을 밀짚 의자 위에 파이프와 담배쌈지를 올려놓은 모습으로 표현했다. 마찬가지로 아버지의 파이프와 담배쌈지는 곧 아버지였고 빈센트는 그것을 영정으로 그리면서 아버지를 추모한 것이다.

시간이 지나면서 뉘넌에서의 입지는 점점 어려워졌다. 가톨릭 신부의 방해와 마을 사람들의 냉대가 심해질수록 아버지의 부재는 절실하게 느껴졌고, 이제는 아버지에게 용서와 화해를 구하고 싶었을 것이다. 빈센트의 '성경이 있는 정물'은 이런 배경에서 그가 뉘넌을 떠나기 한 달쯤 전에 그려졌다. 그림 속의 성경책은 이사야서 53장이 펼쳐져 있는데 그중 몇 구절을 인용하면 이렇다.

"그는 우리의 병고를 메고 갔으며 우리의 고통을 짊어졌다. 그런데 우리는 그를 벌받은 자, 하느님께 매맞은 자, 천대받은 자로 여겼다. 그러나 그가 찔린 것은 우리의 악행 때문이고 그가 으스러진 것은 우리의 죄악 때문이다. 우리의 평화를 위하여 그가 징벌을 받았고 그의 상처로 우리는 나았다. (…) 그러므로 나는 그가 귀인들과 함께 제 몫을 차지하고 강자들과 함께 전리품을 나누게 하리라. 이는 그가 죽음에 이르기까지 자신을 버리고 무법자들 가운데 하나로 헤아려졌기 때문이다. 또 그가 많은 이들의 죄를 메고 갔으며 무법자들을 위하여 빌었기 때문이다."

여기에서 '그'를 도뤼스 목사, '나'와 '우리'를 빈센트로 놓으면 아버지에 대한 아들의 절절한 추도사에 다름아니다.

노란색의 작은 소설책은 에밀 졸라의 '삶의 기쁨La joie de vivre'이다. 졸라는 소설의 주인공인 폴린 케뉘가 비록 모든 것을 빼앗겼지만 자신을 극복하고 타인을 사랑함으로써 그녀의 해맑은 웃음에서는 언제나 행복이 울려 퍼졌다고 말한다.

빈센트는 당대의 작가들이야말로 소설을 통하여 그 시대를 살아가는 사람들에게 복음의 진정한 의미를 알려준다고 생각했다. 그러면서 성경에서 말하는 것과 문학가들이 말하는 것이 다르지 않으며, 자신의 그림도 마찬가지라고 했다.

이제 그는 아버지가 성경을 통해 이루려 했던 것이, 자신이 문학을 사랑하고 그림을 그리는 이유와 다르지 않다는 것을 인정하면서 아버지에게 화해와 용서를 구한 뒤, 곧 다른 나라로 떠나야만 하는 자신을 보살펴 달라고 기도하는 심정으로 이 그림을 그렸을 것이다.

감자 먹는 사람들

빈센트가 뉘년의 집으로 돌아오자 아버지는 마당의 헛간을 수리하여 작업실로 만들어 주었다. 그러나 빈센트는 작업실의 주변 환경도 마음에 들지 않았고 특히 모델을 불러 작업하는 데 불편함을 느꼈다. 다섯 달쯤 지났을 때 인근 가톨릭 성당 관리인의 집을 빌려 작업실로 쓰기 시작했다.

이 시기에 그는 밭에서 일하는 농부나 직조기 앞에서 일하는 사람같이 브라반트의 정서를 잘 보여주는 인물과 풍경을 많이 그렸다. 친구인 안톤 라파르트도 이곳에 찾아와 함께 그림을 그리기도 했다. 또 미술 재료를 사기 위해 인근의 큰 도시인 에인트호번에 자주 갔는데 그곳에서 몇몇 사람에게 그림 그리는

빈센트 반 고흐, 「오두막집」,
1885 (뉘년), 캔버스에 유채,
65.7 X 79.3cm, 반 고흐 미술관
'감자 먹는 사람'의 모델이 된
더 흐로트 가족의 오두막으로 추정된다.

걸 가르치기도 했다. 빈센트의 그림은 아직 팔리지 않았지만 생활은 그런대로 안정되어가는 듯 보였다.

그러나 1885년 3월에 아버지가 갑자기 사망하자 가족 특히 여동생 아나는 아버지의 죽음이 빈센트의 책임이라고 몰아붙였다. 그 때문에 가족과의 불화는 절정에 달했고 빈센트는 마침내 거처도 작업실로 옮겼다.

그 무렵 빈센트는 넓은 밀밭의 풍차 방앗간 가까이 있는 허름한 농가에 자주 들렀다. 더 흐로트^{de Groot} 가족의 집으로 엄마 코르넬리아, 아들 헨드리쿠스와 페터르 그리고 딸 호르디나와 그녀의 아들 코르넬리스 이렇게 모두 다섯 명이 살고 있었다. 빈센트는 그 집 사람들과 가깝게 지냈고 그들의 초상을 많이 그렸는데, 그중에서도 호르디나^{Gordina}의 그림은 스무 점이 넘게 남아있다.

빈센트는 밖에서 종일 그림을 그린 어느 날 저녁 더 흐로트 가족의 집으로

**더 흐로트 가족의 오두막집이 있던
자리에 들어선 농가** (2019)

가서 좀 쉬고 싶었다. 마침 그 가족은 등불 아래 모여 앉아 막 저녁을 먹기 시작한 참이었다. 빈센트는 그 장면이 너무나 감동적이어서 그것을 주제로 작품다운 작품을 만들어 보겠다고 다짐했다. 이렇게 해서 탄생한 작품이 '감자 먹는 사람들'이다.

뉘넌 시내를 조금 벗어나니 이미 다 베어버린 넓은 밀밭 가운데 풍차 방앗간이 당시의 모습 그대로 우뚝 서 있다.

바로 그 옆으로 더 흐로트 가족의 집이 있던 자리에는 지금도 여전히 허름한 농가가 한 채 서 있다. 옛날에는 감자밭이었는지도 모를 넓은 황토 마당을 가로질러 농가로 다가갔다. 호기심에 창문 너머로 안을 들여다보았더니 인기척을 느꼈는지 초로의 남자가 밖으로 나왔다. 우리가 빈센트 반 고흐를 따라서 온 것을 이미 다 알고 있다는 듯이 경계하기보다는 반기는 내색이다. 다행히 영어로 조금은 소통이 되어서 더 흐로트 가족의 후손인지 물어보니 그렇지는 않다고 한다. 1910년쯤에 아버지가 다른 지방에서 이 집으로 이사 왔는데, 자기는 지금까지 예순 살이 넘도록 이곳에 살고 있다고 했다. 그리고 아버지 뒤를 이어 자신도 집 근처 밭에서 평생 농사를 짓고 산다며 편안한 웃음을 짓는다.

이런저런 얘기 끝에 함께 사진을 찍자고 했더니 한사코 손사래를 친다. 대신에 자기가 우리 사진을 찍어주겠다며 휴대폰을 달라고 한다. 그런데 휴대폰 사용이 익숙하지 않은 아저씨는 우리 사진에 자신의 손가락을 살짝 넣어서 찍었다. 손가락이 렌즈를 가린 것이다. 결국 아저씨는 우리와 함께 사진을 찍은 셈이 되었고, 우리는 아저씨의 흔적이 들어 있는 이 사진을 특별한 기념사진으로 간직하기로 했다.

'감자 먹는 사람들'은 빈센트가 그때까지 그린 수많은 습작과는 달리 제대로 된

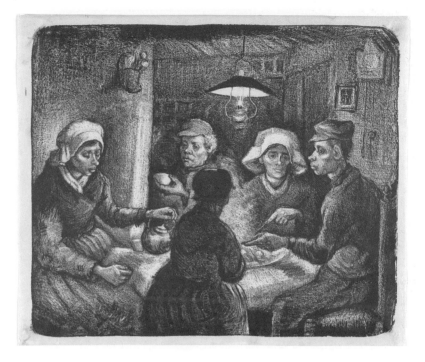

작품을 만들겠다고 의도한 첫 번째 작품이다. 스케치는 문제가 없었으나 실제 유
화 작품으로 만드는 일은 당시 빈센트의 실력으로 봐서는 그렇게 만만한 작업이
아니었다. 각 인물의 디테일에 대한 수많은 연습은 물론이고 여러 차례에 걸쳐
습작을 만들어 가면서 그림을 다듬어 나갔다. 초기 버전이 완성되자 빈센트는 그
림을 석판화로 만들어 테오와 라파르트에게 보내면서 그들의 의견을 구했다. 빈
센트는 자기가 오래전부터 그리고 싶었던 농민을 주제로 한 그림을 훌륭하게 만
들어 냈다고 자부하면서 편지에 이렇게 썼다.

"자네가 보듯이, 나는 작은 등불 아래에서 감자를 먹는 이 사람들이 접시에
얹은 그 손으로 스스로 땅을 일구어, 말하자면 육체노동을 통해서 정직하게

양식을 얻는다는 것을 다른 사람들이 알도록 하고 싶었어."

그러나 테오는 이 그림을 별로 탐탁하게 여기지 않았다. 게다가 라파르트는 빈센트를 힐난하는 답장을 보내왔다.

"그 작품이 진정성을 갖고 그린 게 아니라는 내 생각에 자네도 동의할 것으로

생각하네. 다행히도 자네는 이보다 훨씬 더 잘 할 수 있다네. 그런데 왜 그렇게 모든 것을 피상적으로 관찰하고 처리하였는가? 뒤에 있는 여자의 우아한 손은 전혀 사실적이지 않아! 왼쪽 여자의 코가 있어야 할 자리에 담뱃대 끝에 주사위를 붙여 놓은 까닭은 뭔가?"

석판화는 좌우가 바뀌었으므로 유화에서는 오른쪽 여자이겠다. 이러한 라파르트의 혹평에 빈센트는 불같이 노해서 그의 편지를 돌려보내며 그런 말도 되지 않는 평가를 취소하고 사과할 것을 요구했다. 그렇지 않으면 4년 넘게 이어 온 친구 관계를 끊겠다고 선언했다. 그 이후 이들의 관계는 급격히 소원해지고 다시는 만나지 않았다.

빈센트 반 고흐, 「여자의 머리」, 1885 (뉘넌), 캔버스에 유채, 42.7 X 33.5cm, 반 고흐 미술관 호르디나 더 흐로트로 추정된다.

빈센트는 다른 사람들의 평가와는 상관없이 몇 년이 지나 그가 파리에 있던 1887년까지도 '감자 먹는 사람들'을 그가 그린 작품 중 최고로 꼽았다. 사실 이 그림은 지금도 그의 네덜란드 시기의 최고작으로 여겨진다.

그런데 이 그림을 그린 후 얼마 지나지 않아 빈센트는 스캔들에 휘말렸다. 여러 초상화의 모델이 되어준 호르디나 더 흐로트는 '감자 먹는 사람들'을 그릴 때 임신 중이었다. 그런데 출산한 뒤에 그 아이가 빈센트의 아이라는 소문이 돌았다. 빈센트가 부인했음에도 마을 가톨릭교회의 신부는 신자들에게 다시는 빈센트의 모델을 서지 말라고 금지령을 내렸다.

반 고흐 공원에 조성된
'감자 먹는 사람들' 입체 조각 (2019)

불미스러운 소문도 돌고 실제로 모델을 서주는 사람도 구할 수 없게 되자 빈센
트는 대도시인 벨기에의 안트베르펜으로 가서 제대로 된 그림 공부도 하고 작품
도 팔겠다고 마음먹었다. 빈센트는 1885년 11월에 뉘넌을 떠났다. 그리고는 고향
브라반트와 조국 네덜란드에 다시 돌아오지 못했다.

지금 뉘넌은 말 그대로 반 고흐 마을^{Van Gogh Village}이 되었다. 시내 중심의 커다란
공원에는 '감자 먹는 사람들'의 입체조각상을 만들어 놓아 뒤로 돌아앉아 있는
소녀의 오랫동안 궁금했던 얼굴도 확인할 수 있었다!

　　목사관으로 다시 돌아온 우리는 바로 건너 편에 있는 빈센터^{Vincentre}에 들렀
다. 예전에 시청사로 쓰던 건물인데 빈센트에 관련된 정보를 제공하고 지역 가
이드의 활동을 지원하는 안내소로 새롭게 꾸며 놓은 곳이다. 둘러보니 제법 규

모가 크다. 우리는 테이블마다 노란 해바라기를 꽂아 놓은 카페에 자리를 잡았다. 자원봉사하는 마을 노인들이 직접 내려 가져온 커피에서 브라반트의 흙냄새가 피어올랐다.

유리창 너머로 목사관과 바로 옆의 뉘네빌이 눈에 들어온다. 빈센트는 가난한 농가의 소박한 밥상에 둘러앉은 가족의 모습에서 행복은 물론 성스러움마저 느꼈다고 말했다. 그러나 운명은 정작 그에게는 그런 작은 행복조차 주지 않았다. 찻잔을 마주 놓고 우리 사이에 얘기가 오간다.

"빈센트가 마르홋하고 잘 살게 그냥 놔두면 얼마나 좋았겠어?"
"그러면 우리가 여기에 올 일도 없었겠지, 뭐."

15 메멘토모리

안트베르펜 *Antwerp*

빈센트는 32세인 1885년 11월에 뉘넌을 떠나 안트베르펜으로 왔다. 미술 아카데미에서 짧게 공부한 후 1886년 2월에 동생 테오가 있는 파리로 떠났다.

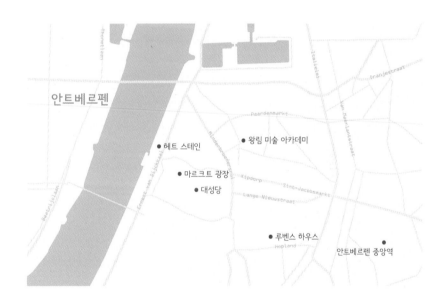

빈센트 반 고흐,
「눈 속의 오래된 안트베르펜 뒷골목」,
1885 (안트베르펜), 캔버스에 유채, 44.0 X 33.5cm, 반 고흐 미술관

빈센트는 뉘넌을 떠나 미술 아카데미에서 공부하면서 그림을 그려 팔겠다는 희망을 품고 안트베르펜으로 왔다. 불과 100km 밖에 떨어져 있지 않았지만 안트베르펜은 시골인 뉘넌과는 너무도 달랐다. 당시 안트베르펜은 유럽에서 가장 큰 항구도시였는데 끊임없이 밀려드는 뱃사람들로 항구는 매우 소란스러웠다. 한편으로 안트베르펜은 페테르 파울 루벤스Peter Paul Rubens나 안토니 반 다이크 Anthony van Dyck 같은 17세기 플랑드르의 거장들이 활동했던 풍성한 문화적 유산을 갖고 있었다.

빈센트는 기차역과 구도심 사이에 집을 구했다. 눈이 오는 날 그 집 뒤쪽으로 보이는 골목의 풍경을 그린 그림이 있다. 나란히 들어선 건물의 창에서 불빛이 흘러나오고, 눈 덮인 지붕의 굴뚝에서 피어오르는 연기는 안개처럼 도시를 감싸는

고요한 겨울 풍경이다. 빈센트는 테오에게 눈 속의 도시가 참 아름답다고 했다.

방에는 여러 장의 일본 판화를 걸어 놓고 매우 흡족해했다. 당시 안트베르펜은 일본의 무역선이 드나드는 항구였기 때문에 일본 판화는 쉽게 구할 수 있었다. 그는 일본 판화의 색다른 주제와 강렬한 색상 그리고 과감하게 잘린 이미지에 매혹되기 시작했다. 뒤에 그의 그림에 커다란 영향을 미친 일본 미술에 대한 관심도 이곳에서 싹텄다고 할 수 있다.

빈센트는 대성당의 종탑이 우뚝 서 있고 오래된 건물의 파사드가 멋지게 줄지어 선 마르크트Markt 광장이나 고성Het Steen 같은 안트베르펜의 명소가 들어 있는 도시의 풍경을 여러 점 그렸다. 그는 이런 그림이 안트베르펜을 찾은 여행자들에게 잘 팔릴 것으로 생각했으나 그림을 사는 사람은 아무도없었다.

대성당

대성당은 우리가 안트베르펜에 가면 가장 먼저 들르겠다고 생각한 곳이다. 어릴 때 읽은 동화 '플란더스의 개'의 무대이기 때문이다. 주인공 네로는 안트베르펜 대성당에 있는 루벤스의 성화를 몹시 보고 싶어 했다. 마침내 파트라슈를 끌어안고 그림을 바라보며 죽어가던 장면이 어린 우리들 뇌리에 깊이 박힌 탓에 그 그림은 우리에게도 꼭 봐야 할 그림이 되었다.

빈센트도 이 성당에 와서 루벤스의 성화를 보았다. 대성당에는 루벤스가 그린 성화가 3점이 있다. 네로는 중앙 제단 뒤에 걸려 있는 '성모 마리아의 승천Assumption of the Virgin Mary'이라는 그림을 바라보며 숨졌는데, 빈센트는 테오에게 보낸 편지에서 '십자가를 세움The Raising of the Cross'과 '십자가에서 내려짐The Descent from the Cross' 등 두 점의 그림을 언급했다.

"'십자가를 세움'에는 특이한 점이 있어 놀랐는데 그림에 여자들이 없다는 거야. 그래서 그다지 좋아하지는 않아. 나는 '십자가에서 내려짐'이 좋아. 렘브란트와 들라크루아 그리고 밀레의 그림에서 볼 수 있는 깊은 정서와는 다르지만, 인간의 슬픔을 표현한 데 있어서 루벤스보다 더 감동적인 것은 없어. 내 말뜻은 아름답게 그려진 흐느끼는 여인들의 얼굴에서조차 성병을 앓고 있는 예쁜 창녀의 눈물이나 인생의 굴곡진 삶이 언제나 떠오른다는 거야. 그 걸작에서 다른 것을 더 찾을 필요는 없어."

문득 그가 헤이그에 남겨 놓고 떠나온 시엔이 떠오른다.

페테르 파울 루벤스, 「십자가에서 내려짐」 (세 폭 제단화의 가운데 부분), 1612, 패널에 유채, 420 X 320cm, 안트베르펜 성모 마리아 성당

요즘 대성당은 네로와 파트라슈의 이야기를 따라 일본에서 온 단체관광객이 '성모 마리아의 승천' 제단화 앞에 장사진을 치고 있기도 하지만, 엄숙하고 성스러운 중세교회라기보다는 다양한 설치작품과 영상작업을 전시 중인 현대미술관이라고 하는 편이 더 어울려 보인다.

왕립 미술 아카데미

우리는 성당을 나와 빈센트의 그림에서 본 듯한 좁은 골목길을 지나 왕립 미술 아카데미에 도착했다. 정문을 지나쳐 안으로 들어가는데 벽에 붙어있는 큰 표지판이 눈에 들어왔다. 빈센트 반 고흐가 1886년 1월 18일부터 3월 30일까지 아카데미의 학생이었다고 쓰여 있다. 실제로는 2월 말에 파리로 떠났으니 겨우 한 달 남짓 다니고 좋은 평가를 받지 못해 이곳을 그만두었는데도 아카데미로서는 가장 기념할 만한 동문이라고 내세우는 게 아이러니하다.

빈센트는 안트베르펜으로 온 이듬해 1월에 미술 아카데미에 등록했다. 빈센트는 누드모델을 그리고 싶었다. 브라반트에서는 주로 옷을 입은 사람들을 그렸는데, 누드를 많이 그려 봐야 인체의 해부학적 구조도 잘 이해하고 자신의 그림 실력도 나아질 거라고 확신했다. 하지만 누드 모델 구하기가 쉽지 않았으므로 아카데미에서 공부하면 이 문제는 해결될 것으로 생각했다. 그러나 현실은 그의 뜻대로 되지 않았다. 입학은 허가되었지만 빈센트는 1년간은 고전 인물의 석고상을 보면서 소묘를 해야 했다. 유화 수업도 2주 동안 들었지만, 소묘에 좀 더 많은 시간을 들여 집중하라는 조언을 듣고 그만두었다.
　빈센트가 그린 소묘는 아카데미 안에서 화제가 되었다. 이제껏 본 누구의 것

과도 달랐다. 빈센트는 테오에게 이렇게 썼다.

> "나는 사람들이 제일 잘 그렸다고 하는 소묘작품을 봤어. 바로 뒤에 앉았거든. 맞아. 사람들이 좋아할 만해. 그렇지만 그건 죽은 그림이야. 내가 본 그림 모두 다 마찬가지야."

그의 아카데미 생활은 처음에는 즐거웠고 그림 실력도 나아지고 있다고 느꼈다. 그러나 시간이 지나면서 아카데미의 동료 학생은 물론 교수들과도 관계가 나빠지며 그들 모두를 혐오하기에 이르렀다. 그는 시험 과제물로 고전 인물 석고상의 소묘를 제출했는데 일반적인 소묘법을 따르지 않았다. 이 때문에 그 자신도 평가에서 꼴찌를 할 거라고 예상했는데 실제로 그렇게 되었다.

빈센트는 아카데미와 그곳의 교수 방법에 비판적이었다. 수업 기간은 원래 1886년 3월 말까지인데, 중도에 그만두고 2월 말에 파리로 떠났다.

빈센트는 안트베르펜에서 항상 돈에 쪼들렸다. 테오에게 받은 돈은 그림 재료를 사고 모델료를 주는데 먼저 다 써버려서 먹을거리 살 돈이 남지 않았다. 테오에게 좀 더 보내 달라고 사정해서 돈을 받으면 배를 곯으면서도 다시 모델료로 썼다. 제대로 먹지 못하고 빵과 물로만 연명하는 날이 이어지면서 위가 망가지고, 담배를 너무 자주 피워 기침을 심하게 했다. 더구나 치아의 상태가 엉망이 되어 열 개 넘게 빠지거나 빠질 지경이 되어버렸다.

빈센트 반 고흐,
「불붙은 담배를 물고 있는 해골」,
1886 (안트베르펜), 캔버스에 유채,
32.3 X 24.8cm, 반 고흐 미술관

아카데미에 다닐 때 그린 것 중에 '불붙은 담배를 물고 있는 해골'이라는 그림이 있다. 아카데미에서는 인체 모델 작업에 들어가기 전에 해부학적인 지식을 갖출 수 있도록 먼저 해골을 놓고 공부하도록 했다. 그런데 이 그림은 빈센트가 아카데미의 보수적인 행태를 조롱하려고 그린 것으로 여겨진다.

　　학자 중에는 당시 빈센트의 건강이 매우 좋지 않았던 것을 고려하면, 인생은 무상한 것이라는 생각에 네덜란드 미술의 전통에서 흔히 볼 수 있는 바니타스Vanitas를 그린 것이라고 해석하기도 한다. 그걸 받아들여 이 그림의 제목을 다시 붙인다면 아마 메멘토모리Memento Mori가 어울리지 않을까?

빈센트는 원래 안트베르펜에서 아카데미를 제대로 마친 다음 6월에 파리로 가서 테오와 함께 지내기로 되어있었다. 테오가 사는 집이 좁아서 둘이 살 만한 조금 넓은 집을 구해야 했기 때문이다. 하지만 빈센트는 아카데미를 중간에 그만두자 바로 약속된 날짜보다 4개월이나 이른 2월 말에 테오에게 기별도 하지 않고 파리로 가는 기차에 올라탔다.

우리도 그를 따라 파리로 향하는 고속열차 탈리스에 몸을 실었다.

16 보헤미안 랩소디

파리 *Paris*

빈센트는 1873년과 1874년에 파리를 짧게 다녀간 이후, 22세인 1875년 5월에 구필 화랑 파리 본점에서 근무하기 위해 이곳에 왔다. 다음 해 3월 말에 구필 화랑에서 해고되면서 이곳을 떠나 여러 곳을 전전했다. 그 후 33세인 1886년 2월에 화가가 되어 돌아와 2년 동안 활동한 뒤 1888년 2월에 아를로 떠났다

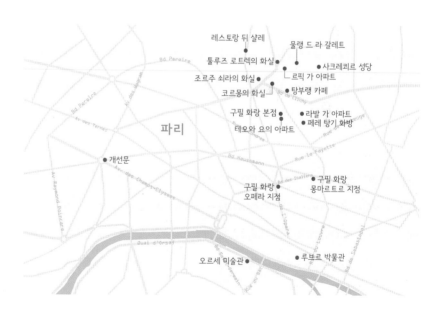

빈센트 반 고흐, 「르픽 거리 테오의 아파트에서 바라 본 파리 풍경」,
1887 (파리), 캔버스에 유채, 46 X 38cm, 반 고흐 미술관

우리가 탄 탈리스 고속열차는 예정보다 두 시간이나 늦게 파리 북역에 도착했다. 대규모 파업을 앞두고 기관사들이 태업하는 것 같았다. 우리나라 같으면 여기저기서 큰 소리가 날 법도 한데 승무원이건 승객이건 모두 아무 일도 아니라는 표정이다.

우리는 에어비앤비를 통해 몽마르트르에 있는 작은 아파트를 예약해 두었다. 아파트는 빈센트가 살던 르픽 거리에서 지척이고 파리의 보헤미안을 자처하던 예술가들의 유산이 몰려 있는 몽마르트르 언덕의 발치에 있었다. 떠들썩한 카페가 늘어선 골목을 지나 작고 낡은 아파트의 문을 열고 들어서려니 마치 백여 년 전에 이곳에 살던 빈센트의 아파트라도 되는 듯 마음이 설렌다.

빈센트가 처음 파리에 온 것은 스무 살인 1873년에 구필 화랑의 헤이그 지점에서 일하다가 런던 지점으로 옮겨 가는 길에 센트 삼촌 내외와 함께 왔을 때이다. 그때 며칠 머무르는 동안 구필 화랑의 본점에도 들르고 여러 군데의 미술관도 관람했다.

런던 지점에 근무할 때인 다음 해 가을에는 다시 파리 본사에서 두 달간 파견근무를 하였고 결국 1875년 5월부터 파리 본사에서 정식으로 근무하게 되었다.

그 시기에 빈센트는 몽마르트르 지역에 방을 빌려 영국인 회사 동료 해리 글래드웰과 함께 살았다. 이미 런던에서 복음주의 기독교를 접했던 빈센트는 점점 종교에 심취하여 집에서는 글래드웰에게 큰소리로 성경을 읽어주었고, 일요일이면 이른 아침부터 저녁때까지 파리의 이 교회 저 교회를 전전하며 예배에 참석했다. 한편으로는 매주 정기적으로 글래드웰과 함께 루브르나 뤽상부르 같은 미술관을 찾았다.

**파리 샵탈 가 9번지의
구필 화랑 본점이 있던 건물** (2019)
빈센트는 이곳에서 일했다.

빈센트의 화상 경력은 파리에서 끝났다. 구필 화랑이 1876년 4월 1일 자로 그를 해고했기 때문이다. 표면적인 이유는 지난해 크리스마스 성수기에 상사의 승낙을 받지 않고 결근한 것이 문제였지만, 고객에 대한 그의 불친절한 태도도 어느 정도 사유가 되었다. 그때 파리를 떠난 이후 그는 람스게이트, 아이즐워스, 도르드레흐트, 암스테르담, 브뤼셀, 드렌터, 뉘넌 그리고 안트베르펜에 이르기까지 10년 동안의 긴 방랑 끝에 이번엔 화가가 되어 다시 파리로 돌아왔다.

구필 화랑

구필 화랑은 빈센트의 생애에서 매우 중요한 자리를 차지한다. 그곳은 그가 사회에 첫발을 들여놓은 곳이자 본격적으로 그림을 접한 곳이다. 게다가 그는 동생 테오가 그곳에서 일하며 번 돈으로 그림을 그리면서 생활했다. 그러나 한편으로는 자신을 해고한 회사에 대해 감정이 좋을 리 없었고 테오 역시 회사가 자신을 제대로 인정하고 배려해 주지 않는 데 대해 경영진과 갈등을 겪었다.

구필 화랑은 당시 국제적인 미술품거래상으로서 파리에 본점과 두 개의 영업점이 있었다. 우리에게는 구필 화랑으로 잘 알려졌지만 1884년 이후로는 창업자인 구필의 후계자 이름을 따서 부소발라동 화랑Boussod, Valadon & Cie으로 이름을 바꾸었다. 본점은 파리의 샵탈 가 9번지에 있었다. 이곳은 몽마르트르 지역에서 가장 큰길인 클리시 대로에서 가깝고 주변에 다른 화랑과 미술용품점도 많았다.

우리가 찾아갔을 때 그곳에는 여전히 웅장하고 아름다운 신고전주의 양식의 건물이 서 있었는데, 당시에도 상당한 가격이었던 미술품을 거래했을 만한 품격이 남아있었다. 바로 옆 건물에 화랑이 있길래 혹시 구필 화랑과 인연이 있나 싶어 이리저리 기웃거렸다. 우리가 눈에 띄었는지 화랑의 여주인이 문을 열고 나와 말을 건넨다. 빈센트 반 고흐의 자취를 찾아 여행 중이라 했더니, 자신들이 구필 화랑과 관계는 없다면서도 몹시 반가워하며 화랑 구경도 시켜주고 자신들의 도록도 챙겨주었다.

23살인 1875년 5월에 이곳으로 부임해온 빈센트는 이미 런던에서부터 화랑 일에 흥미를 잃어버린 터라 이곳에서도 업무에는 열의를 보이지 않고 종교에 대한 생각에 깊이 빠져 있었다. 결국 그해 크리스마스에 상사에게 허락도 받지 않고 집

에 가느라 무단결근을 했다는 이유로 그는 1876년 4월 1일 자로 해고되었다. 이렇게 실직한 후 바로 영국의 람스게이트로 떠나면서 그의 인생유전이 시작된다.

구필 화랑의 영업점 하나는 오페라 광장 2번지에 있었다. 그곳은 오페라 가르니에를 정면으로 마주 보는 길 건너편 요지에 있었는데 구필 화랑의 여러 지점 중에서도 가장 크고 화려했다. 지금 그 자리에 남아있는 웅장하고 화려한 건물을 보니 당시의 모습이 어렴풋이 그려진다.

빈센트의 동생 테오는 파리에 처음 왔을 때 이 영업점에서 일했다. 어린 나이인 16살에 구필 화랑의 브뤼셀지점에 들어간 뒤로 헤이그 지점을 거쳐 이곳에서 일하게 되었다. 그는 화상으로서 뛰어난 능력을 인정받아 높은 급여와 수당을 받았고 이것이 형인 빈센트가 화가로 살아갈 수 있도록 경제적으로 도울 수 있는 바탕이 되었다.

구필 화랑의 경영자들은 화단의 새로운 경향을 알아보는 테오의 안목을 높이 사 1881년 초에 24세에 불과한 그를 몽마르트르 영업장의 책임자로 임명했다. 이 영업장은 파리의 몽마르트르 대로 19번지에 있었다. 오페라 광장의 영업장이 카미유 코로나 샤를 프랑수아 도비니 같은 당대의 유명한 화가들의 비싼 작품을 취급하는 데 비하여 이곳 몽마르트르 영업장은 당시 새로운 경향으로 받아들여지던 인상주의를 비롯한 신진 화가들의 작품에 관심을 기울였다.

테오가 빈센트를 헌신적으로 지원한 것은 잘 알려져 있지만, 그가 화상으로서 미술사적으로 중요한 기여를 한 점은 흔히 간과된다. 실제로 그는 당대의 프랑스와 네덜란드의 미술을 대중에게 알리는데 큰 공헌을 한 것으로 평가받는다.

테오는 신세대 화가들이 좀 더 잘 알려질 수 있도록 화랑의 2층에 인상주의 작품을 전시하였으며, 빈센트도 파리로 돌아와 테오와 함께 살 때는 이곳에 자주 들렀다. 빈센트가 파리를 떠나 아를로 가기 얼마 전인 1887년 12월에는 폴 고갱과 아르망 기요맹 그리고 카미유 피사로의 작품이 이곳에 전시되었다.

그러나 테오의 커다란 공헌에 힘입어 회사의 매출이 크게 늘었음에도 불구하고 이젠 이름이 바뀐 부소발라동 화랑의 경영자들은 그의 성과에 걸맞은 보상을 해주지 않았다. 그런 회사에 대해 테오도 불만이 생겼다. 그는 빈센트에게 이렇게 썼다.

> "그 쥐새끼 같은 부소와 발라동은 나를 마치 갓 들어온 신입사원 취급을 하고 아무 것도 못 하게 해."

테오는 부소발라동 화랑을 떠나 자신이 직접 화랑을 세워 경영하겠다고 여러 차례 다짐했지만 실행하지 못했다. 그가 빈센트를 따라 너무 일찍 세상을 떠났기 때문이다.

구필 화랑의 몽마르트르 영업점이 있던 몽마르트르 대로 19번지에는 지금은 현대적인 주상복합건물이 들어서 있어서 당시의 모습은 알 수 없다. 그렇기는 해도 옛날 언젠가 빈센트와 테오가 나란히 앉았을지도 모를 가로공원의 벤치에 앉아 길 건너 구필 화랑 자리를 바라보았다. 두 형제의 우애와 갈등 그리고 헌신으로 점철된 삶과 함께했던 구필 화랑의 존재감이 생생히 느껴졌다.

빈센트의 귀환

> "내가 갑자기 왔다고 너무 화내지 마. 네가 좋다면 정오 무렵이나 더 일찍이라도 루브르에 가 있을게. 네가 언제쯤 살롱 카레로 올 수 있는지 답장 좀 해줘."

주세페 카스틸리오네,
「루브르의 살롱 카레」, 1861,
캔버스에 유채, 69 X 103cm,
루브르 박물관

동생과 상의한 것 보다 석 달이나 이른 1886년 2월 말에 안트베르펜을 떠나 파리에 도착한 빈센트는 스케치북을 뜯어 이렇게 급하게 적은 메모를 심부름꾼에게 들려 테오에게 보냈다.

살롱 카레는 루브르가 1793년에 박물관으로 개관할 때 가장 먼저 공개한 공간으로 혁명 이전에 왕실에 속해 있던 수백 점의 그림을 전시하여 일반 대중이 무료로 관람할 수 있도록 한 기념비적인 장소였다.

내게는 특별히 에밀 졸라의 소설을 바탕으로 만든 영화 '목로주점Gervaise'에서 여주인공 제르베즈가 함석장이 쿠포와 결혼식을 올린 뒤 가난한 동네 친구들과 이곳으로 몰려와 왁자지껄 떠들썩하게 놀던 장면이 떠오르는 곳이다.

비록 10년 만이긴 해도 파리는 빈센트에게 낯설지 않은 도시였고 그는 루브르에 대해서도 잘 알고 있었다. 혁명 정신을 상징하는 미술관인 데다가 무료인 이곳이 지금 자신이 테오를 느닷없이 찾아와 만나는 데는 가장 적절한 장소라 여겼을 것이다.

빈센트를 만난 테오는 형을 라발Laval 거리 25번지에 있는 자신의 작은 아파트로 데려갔다. 테오는 빈센트와 파리에서 함께 지낼 생각은 있었으나, 이 아파트는 너무 좁아 두 사람이 함께 살기 어려

테오가 살았던 라발 거리 25번지의 아파트 (2019)

우니 계약 기간이 끝나는 6월 1일까지 기다려 주면 좋겠다고 말했었다. 그러나 안트베르펜에서 더는 버틸 수 없었던 빈센트는 그런 사정에도 불구하고 동생에게 달려온 것이다.

아파트는 테오가 말한 대로 너무 좁아 빈센트는 그곳에서 그림을 그릴 수 없었다. 그래서 원래 예정된 것보다 일찍 코르몽의 화실에 들어가 그림을 그리기로 했다.

테오의 아파트가 있던 라발 거리는 지금의 빅토르 마세 거리이다. 당시 이미 유명해진 인상주의 화가 르누아르를 비롯한 많은 화가가 살고 있었고 구필 화랑의 몽마르트르 영업장도 가까이 있어 그로서는 가장 이상적인 위치에 있었다.

라발 거리 옆으로는 클리시 대로가 나란히 지나가는데, 이 큰길은 당시 유

명한 카바레인 샤누아르^{Le Chat Noir}나 물랭루즈^{Moulin Rouge} 같은 유흥업소가 즐비한 환락가였다. 물랭루즈는 지금까지도 파리의 명물로 남아 있으며 현재도 이 길 양쪽으로는 바와 카페 그리고 성인용품 상점이 줄지어 있다.

이곳에서 산 지 몇 년 된 테오는 이미 그런 환경에 익숙해져 있었고, 빈센트도 자연스럽게 당시 파리 예술가들의 보헤미안적인 삶에 젖어 들어가게 될 터였다.

르픽 거리의 아파트

르픽 거리 54번지에 있는 테오와 빈센트의 아파트 (2019)
형제는 파란 대문 위 4층에 살았다.

테오와 빈센트는 예정대로 6월 초에 몽마르트르 지역에 있는 르픽^{Lepic} 거리 54번지의 아파트로 이사했다. 새 아파트는 라발 거리의 아파트에 비해서 꽤 넓었다. 빈센트는 뒤쪽의 작은 창문이 있는 방을 화실로 쓰고 옆쪽 작은 방을 침실로 썼다. 아파트의 앞쪽으로는 테오의 방과 거실이 있었다.

몽마르트르 아파트 4층에서는 시내가 내려다보였다. 빈센트는 그 전경도 몇 번 그렸지만, 거리로 나가서 길에 걸어 다니는 사람이나 언덕 위의 풍차 그리고 카페 같은 풍경을 즐겨 그렸다. 아

파트의 화실에서는 초상화나 자화상 그리고 꽃 정물화를 많이 그렸다. 한편으로는 고전 조각상을 앞에 놓고 소묘 연습도 게을리하지 않았다. 차츰 아파트로 빈센트를 찾아오는 방문자가 늘었고 빈센트도 다른 화가들의 화실을 찾아다니며 그들과 교류했다. 하지만 시간이 흐를수록 아파트의 분위기는 냉랭해져 갔다. 두 형제의 판이한 개성과 성격이 그들 관계에 긴장을 초래했고 둘 사이의 다정하고 친밀한 유대감은 사라져 갔다. 빈센트가 파리에 온 지 1년 조금 더 지났을 때 테오는 여동생 빌레미나에게 이렇게 적어 보냈다.

"언제나 언쟁으로 이어지기 때문에 아무도 우리 집에 다시는 오려고 하지 않아. 그리고 형은 너무 더럽고 지저분해서 집안 꼴이 엉망이라 누구를 부를

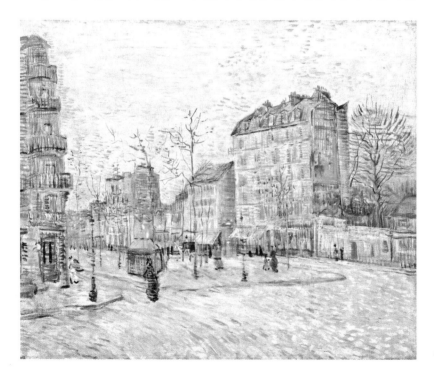

빈센트 반 고흐, 「클리시 대로」,
1887 (파리), 캔버스에 유채,
46 X 55.5cm, 반 고흐 미술관

수도 없어. 형이 나가서 혼자 살면 정말 좋겠어. 형은 그러겠다고 오래전부터 얘기를 하지만, 내가 그런 얘기를 하면 그건 형이 여기 눌러 앉기 딱 좋은 구실이 돼."

하지만 테오가 여자 문제로 괴로워할 때 빈센트가 진심 어린 위로를 건네주고 많은 시간을 함께하면서 둘의 관계는 점차 회복되었다.

우리는 이 아파트에 들어가 보고 싶었으나 아쉽게도 일반에 공개하지는 않는다고 한다. 낮에 덧창이 닫혀 있는 것으로 보아 사람이 안에 있는 것 같지는 않은데, 일본 사람이 소유하고 있으며 어쩌다 들른다는 소문도 있다.

이 아파트는 클리시 대로와 몽마르트르 언덕이 만나는 지점에 있다. 우리는 빈센트의 자취를 찾아 클리시 대로로 내려갔다.

코르몽의 화실

빈센트가 그린 '클리시 대로'라는 그림에서 가운데를 관통하는 큰길이 클리시 대로다. 큰길 건너 한 블록 뒤에 테오의 라발 거리 아파트가 있고, 큰길을 따라 오른쪽으로 더 가면 르픽 거리의 아파트가 나온다.

왼쪽으로 조금 더 가면 클리시 대로 104번지에 코르몽의 화실이 있고 거기서 몇 집 건너엔 지금도 물랭루즈의 빨간색 풍차가 요란한 자태로 서 있다.

페르낭 코르몽Fernand Cormon은 당시 유명한 역사 화가였다. 코르몽은 파리 살롱전에 여러 차례 입선하고 레지옹도뇌르 훈장까지 받은 영향력 있는 화가여서 그가 가르치는 화실에는 젊은 화가들이 많이 모여들었다. 코르몽의 화실은 이곳에 적을 둔 화가들이 언제든 찾아와 자유롭게 작업하는 형식이었다.

빈센트가 들어갈 당시 앙리 툴루즈 로트렉Henri de Toulouse-Lautrec, 루이 앙크탱Louis Anquetin, 에밀 베르나르Émile Bernard 그리고 호주에서 온 존 피터 러셀John Peter Russell 같은 화가들이 그곳에서 작업하고 있었다. 화실의 분위기는 엄격하지 않았고 정기적으로 누드모델도 그릴 수 있었다. 코르몽은 일주일에 한 번 들러 지도를 했다. 빈센트는 다른 수강생들에 비하여 매우 빠른 속도로 여러 점의 그림을 그렸는데 현재 '어린 소녀의 누드 습작'이 남아있다.

당시의 수강생 중 한 사람은 빈센트의 성격에 대해 이렇게 회상했다.

"그는 뛰어난 동료였지만 혼자 놔두어야 했습니다. 북쪽 나라에서 온 사람이라 그는 파리 사람들의 정서를 좋아하지 않았어요. 화실의 장난꾸러기들도 그에게는 장난을 잘 걸지 않았고 좀 무서워했습니다. 함께 미술을 주제

로 토론할 때 누군가 그의 의견에 동의하지 않고 따지면 그는 위협적인 태도로 맞서곤 했습니다."

빈센트는 시작한 지 3개월쯤 지난 후에 코르몽 화실을 그만두었다. 이 화실에 다니면서 작업하는 게 기대했던 만큼 도움이 되지 않고, 마침 새로 이사한 아파트의 작업실에서 그림을 그려도 될 거라는 생각이 들어서였다.

그러나 코르몽의 화실은 그림 실력보다도 빈센트가 화가로 성장해 나가면서 서로 도움과 영향을 주고받을 같은 시대의 화가들을 친구로 사귈 수 있었다는데 큰 의미가 있다. 특히 에밀 베르나르, 툴루즈 로트렉 그리고 존 피터 러셀 같은 화가들은 오랫동안 빈센트와 친밀한 관계를 유지했다.

존 피터 러셀,
「빈센트 반 고흐의 초상」, 1886,
캔버스에 유채, 60.1 X 45.6cm,
반 고흐 미술관

존 피터 러셀은 호주에서 온 화가였다. 우리에게는 비교적 덜 알려져 있지만, 당시에 모네 같은 유명한 화가들의 인정을 받았고 빈센트 역시 그의 그림을 좋아했다. 그는 큰 부자이면서 여러 작가의 그림을 사주기도 해서 모두 그에게 호감을 느꼈다. 빈센트도 아를에 있을 때 자신의 그림을 그에게 보내 구매 의사를 타진한 적이 있고 폴 고갱의 작품을 사도록 추천하기도 했다.

빈센트가 자화상을 많이 그렸으나 그 그림에서 그의 실제 모습을 알아내기란 쉬운 일이 아니다. 그런데 러셀이 빈센트의 실제 모습과 가장 닮은 초상화를 그렸다. 불타는 듯한 붉은 머리와 수염도 잘 표현되어 있고 상대의 마음을 꿰뚫는 강렬한 눈빛도 느낄 수 있다.

빈센트도 이 그림이 몹시 마음에 들어 자신이 그린

그림과 맞바꾸었고, 지금은 반 고흐 미술관이 소장하고 있다. 그림에는 원래 큰 붉은 글씨로 '빈센트. J.P.러셀 그림. 우정으로. 파리 1886'이라고 쓰여 있었다고 하는데 지금은 흐려져서 알아볼 수 없다.

툴루즈 로트렉의 화실

앙리 드 툴루즈 로트렉은 프랑스 남부 유력한 귀족 가문의 맏아들로 태어났다. 그는 유전병을 갖고 있어 어릴 때 대퇴골이 부러진 후에 하체가 더는 자라지 않았다. 상체는 성인으로 성장하였으나 결국 키는 140cm 남짓에서 멈추었다.

그는 신체적인 제약 때문에 그림에 몰두하기 시작했는데 어릴 때부터 뛰어난 그림 실력을 보여주었다. 이후 후기인상주의를 대표하는 화가로서뿐만 아니라 물랭루즈의 포스터에서 보듯이 아르누보 예술가로서도 독보적인 경지에 올랐다.

그는 18살인 1882년에 파리에 와서 코르몽의 화실에 들어가 그림을 그렸는데 4년 후에 빈센트가 같은 화실에 들어왔다. 당시 화실에서 로트렉은 반장 같은 역할을 하였는데 11살이 많은 외국인인 빈센트에게 친절하게 대해 주었다.

로트렉은 부유했기 때문에 파리 시내에 화실을 겸한 집을 갖고 있었다. 그 화실은 콜랑쿠르 거리와 투르라크 거리가 만나는 모퉁이에 있어 빈센트와 테오가 사는 르픽 거리의 아파트와 아주 가까웠다. 빈센트는 로트렉의 집에서 매주 열리는 화가들의 모임에 자주 참석했다. 당시 로트렉과 연인 사이였던 화가 수잔 발라동 Suzanne Valadon은 이렇게 회상했다.

앙리 드 툴루즈 로트렉,
「빈센트 반 고흐」, 1887, 종이에 분필,
54.2 X 46cm, 반 고흐 미술관

"나는 로트렉의 집에서 열린 우리 주례 모임에 반 고흐가 왔던 것을 기억해요. 그는 팔에 무거운 캔버스를 끼고 들어와서 구석에 놓고는 밝은 데에 자리를 잡고 우리가 자기에게 주의를 기울여 주기를 기다렸어요. 그런데 아무도 그를 주목하지 않았어요. 그는 우리 맞은 편에 앉았지만 대화에 잘 끼어들지 못했죠. 피곤해지면 자기 작품을 들고 자리를 떴지만 다음 주면 다시 찾아왔고 늘 그랬어요."

우리가 찾아갔을 때 로트렉의 화실이 있던 건물은 관리를 잘해서 그런지 외관이 꽤 고급스러워 보였다. 우리는 마주 보이는 길 건너 노천카페에 자리를 잡고 앉아 시원한 맥주 한 잔 앞에 놓고 로트렉의 모임에 와있는 빈센트의 모습을 떠올렸다.

로트렉과의 관계에 대해 자세히 알려지지는 않았지만 그가 1887년에 파스텔로 빈센트의 초상을 그린 것으로 보아 두 사람은 꽤 가까웠던 것으로 짐작된다. 로트렉의 그림에서 보면 빈센트는 카페에서 압생트 잔을 앞에 놓고 마주 앉은 사람의 얘기를 경청하고 있는데, 이곳이 카페 탕부랭이라고 말하는 사람도 있다. 당시 빈센트는 몽마르트르를 무대로 보헤미안을 자처하는 로트렉 같은 화가들

과 어울리면서 카페나 카바레에 들어앉아 압생트와 브랜디를 끝없이 들이켰다.

빈센트가 이런 생활에 염증을 내고 아를로 내려간 뒤 연락은 뜸했지만 두 사람은 서로를 인정하고 도왔다.

1890년에 빈센트가 생레미의 요양원에 있을 때 브뤼셀에서 열리는 '20인전'에 초대를 받았다. 그러자 벨기에 화가 앙리 드 그루는 빈센트 반 고흐와 나란히 그림을 걸 수 없다면서 그를 제외할 것을 요구하며 자기 그림을 철수시켰다. 이때 함께 초대받은 로트렉이 나서서 앙리 드 그루의 태도를 비판하고 빈센트를 옹호하면서 결투를 신청하기까지 했다. 결국 로트렉의 주장이 주최자와 참여작가들의 호응을 얻었고 앙리 드 그루는 사과와 함께 '20인전'을 떠나야 했다. 빈센트는 이 '20인전'에서 아를에서 그린 '붉은 포도밭'을 생애 처음이자 마지

막으로 외젠 보흐의 누나인 화가 아나 보흐^{Anna Boch}에게 400프랑에 팔았다.

오베르쉬르우아즈에 머물던 빈센트가 테오의 집에 들르려고 파리에 왔을 때 가장 먼저 만난 사람도 로트렉이었다.

몽마르트르의 보헤미안으로 살던 로트렉은 그와 같은 삶의 후유증으로 병을 얻어 안타깝게도 36세인 1901년에 세상을 떠났다.

조르주 쇠라의 화실

로트렉의 화실에서 조금 내려가 클리시 대로와 만나는 곳에 조르주 쇠라의 화실이 있었으나 지금은 남아있지 않다.

빈센트는 쇠라가 점묘 기법의 그림을 처음 발표한 1886년의 전시회에서 그의 그림을 보고 감탄하면서 자신보다 여섯 살이나 어린 그를 존경한다고 했다. 어떻게 하면 그림의 색상을 더 뚜렷하게 표현할 것인가를 늘 고심하고 공부해온 빈센트에게 점묘 기법은 획기적인 돌파구로 비쳤고 빈센트는 자신의 그림에도 점묘 기법을 적용하기 시작했다.

하지만 그는 그림을 작은 색점으로 채우려면 많은 시간이 필요하고 자신의 스타일과도 맞지 않는다고 여겨 다른 방식을 시도했다. 그렇게 그려진 그림 중 초기의 것으로 '몽마르트르 공원의 연인들'이 있다. 점묘법에서는 일반적으로 작은 색점을 찍어 사물을 표현하는 것과는 달리 빈센트는 가는 색선을 병치하여 자신만의 독특한 방식으로 표현했다. 이러한 방식은 아를과 생레미 그리고 오베르쉬르와즈 시대를 거치며 빈센트의 화풍을 특징짓는 중요한 요소가 되었다. 빈센트는 아를로 떠나기 바로 전에도 쇠라의 화실을 찾아와 '그랑자트 섬의 일

요일 오후'를 보았는데 나중에 테오에게 보낸 편지에서 쇠라의 화실에서 얼마나 크게 감동하였는지 회상하면서 그의 안부를 묻기도 했다. 편지에는 이렇게 쓰여있다.

"나는 그가 작업하는 방식에 대해 자주 생각해 보는데, 나는 그렇게 따라 하지는 않지만, 그는 독창적인 색채주의자야. 시냐크도 마찬가지지만 좀 달라. 점묘파는 새로운 무엇을 발견했고, 나는 그게 언제나 참 좋아."

빈센트는 점묘파의 또 하나의 기둥인 폴 시냐크와도 가깝게 지냈고 아니에르의 센 강변에서 함께 그림을 그리며 서로 의견을 주고받았다. 시냑은 아를에서 빈센트가 귀를 자르는 행동을 하고 병원에 들어가 있는 동안 그곳으로 찾아와 그를 도와주기도 했다. 인상주의 화가 중에서도 점묘법을 못마땅하게 생각하는 사람이 많았으나 빈센트는 그들의 기법을 자신의 그림에 창조적으로 도입하고 발전시켰다.

레스토랑 뒤 샬레

쇠라의 화실에서 클리시 대로를 따라 센강 방향으로 조금 더 가서 레스토랑 뒤 샬레Restaurant du Chalet가 있었다. 노동자 계급이 주로 이용하던 그 레스토랑에서는 비싸지 않은 간단한 음식을 먹을 수 있었다. 빈센트도 그 집의 단골이었고 직접 메뉴판을 그려 주기도 했다.

빈센트는 레스토랑 주인 에티엔느 뤼시앵 마르탱과 얘기가 잘 되어 몽마르트르 친구들의 그림을 모아 그곳에서 전시회를 열었다. 자신을 비롯한 앙크탱, 베르나르, 코닝, 툴루즈 로트렉이 전시에 참여했는데, 그들은 모두 몽마르트르 지역에서 활동하는 아직 이름이 알려지지 않은 화가들로서 빈센트는 이들을 '작은 길petit boulevard' 화가라고 불렀다. 이들과 달리 드가, 모네, 르누아르, 시슬리, 피사로 같은 화가들은 이미 확고한 명성을 얻은 상태였고, 그들의 작품은 오페라 광장에 있는 뒤랑뤼엘이나 부소발라동 같은 대형 화랑에 전시되어 팔렸기 때문에 '큰길grand boulevard' 화가로 불렸다.

하지만 당초 두 달 동안 열기로 한 전시회는 화가들의 기대와는 달리 단지 며칠 만에 막을 내리고 말았다. 손님들이 벽에 걸린 그림 때문에 밥맛이 떨어진

다고 한다며 레스토랑 주인 마르탱이 불평하자 빈센트가 그림을 모두 떼어내 손수레에 실어 철수해 버렸기 때문이다. 빈센트는 이 다툼이 있기 전에 마르탱에게 감사를 표시하기 위해 그의 초상화를 그렸으나 결국 주지 않았다. 이 그림은 현재 반 고흐 미술관이 소장하고 있다.

그런데도 빈센트는 이 전시회가 나름 성공적이라고 자평했고, 1888년 7월 15일 테오에게 보낸 편지에 이렇게 썼다.

> "이 전시에서 베르나르는 처음으로 유화를 팔고, 앙크탱은 습작을 팔았으며, 나는 고갱과 그림을 교환했으니, 우리 모두 뭔가를 얻은 거야."

이 전시회에서 빈센트는 자신의 '씨가 맺힌 해바라기' 그림 두 점을 고갱이 마르티니크에서 그린 '호숫가에서' 그림 한 점과 교환했다. 불공평한 거래였지만 빈센트는 오히려 당시 스타로 떠오르고 있는 고갱이 자신의 그림을 인정해 준 것이 자랑스러웠다. 고갱은 이때부터 반 고흐 형제와 가깝게 교류하기 시작했고 마침내 아를에서 빈센트와 합류하게 된다.

빈센트는 자신의 기획에 따라 여러 명의 '작은 길 화가'가 참여한 이 전시회를 거치며, 자신이 구상하는 화가공동체를 실현할 수 있다는 희망을 품었다. 여유가 있는 '큰길 화가'들이 작품을 몇 점 출연해 주면, 그것을 기반으로 가난한 화가들이 공동체 생활을 하면서 다른 걱정 없이 그림을 그릴 수 있다고 믿었다.

탕부랭 카페

탕부랭 카페가 있던 건물 (2019)
가운데 문 오른쪽 기둥에는 이곳에 탕부랭 카페가 있었다는 안내판이 붙어있다.

코르몽의 화실에서 물랭루즈를 지나 클리시 대로를 따라 100m쯤 더 가면 탕부랭 카페Café du Tambourin가 있던 곳에 이른다.

주변엔 지금도 다른 카페와 카바레가 즐비하지만 탕부랭 카페 자리엔 여성 속옷 가게와 케밥 식당이 들어서 있어 당시의 모습을 상상하기는 어렵다. 다만 대문 옆에 크게 붙어 있는 표지판에 이 자리에 인기가 높은 모델인 아고스티나 세가토리Agostina Segatori가 운영하는 탕부랭 카페가 있었고 장 밥티스트 코로, 에두아르 마네, 빈센트 반 고흐 등 유명한 화가들의 단골집이었다고 쓰여 있어 옛날의 유명세를 짐작하게 해준다.

아고스티나는 나폴리 출신의 전직 모델로 1885년에 이 이탈리아풍의 카페

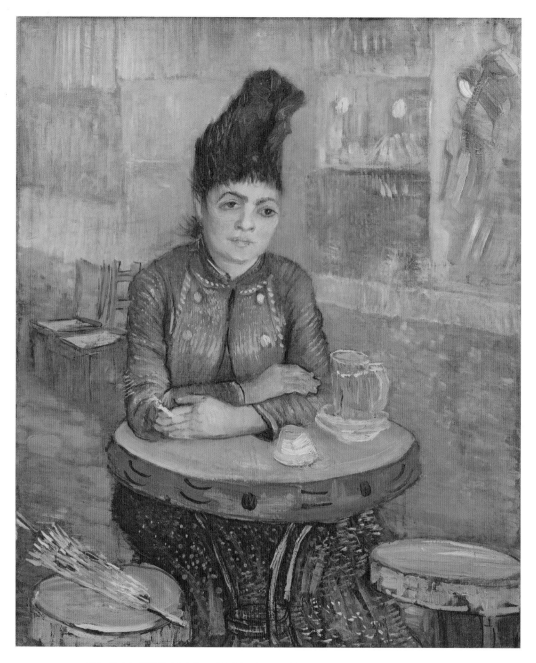

빈센트 반 고흐, 「탕부랭 카페의 아고스티나 세가토리」, 1887 (파리), 캔버스에 유채, 55.5 X 47cm, 반 고흐 미술관

를 열었는데 화가들이 자주 드나들었다. 빈센트도 집에서 가까운 이곳에 자주 들러 밥을 사 먹고 가끔 그림으로 밥값을 대신했다. 아고스티나가 12살이나 더 많았음에도 어느 사이 두 사람은 연인 사이로 발전했다.

빈센트는 이곳에서 자기가 가진 일본 목판화를 전시하기도 했고 손님들에게 팔아볼 생각으로 자신이 그린 꽃 정물화를 여러 점 걸어 두었다. 하지만 얼마 지나지 않아 아고스티나가 병을 앓고 부채와 법적인 문제로 카페가 파산하게 되면서 빈센트의 그림은 회수할 틈도 없이 채권자들이 헐값으로 팔아버렸다. 이런 와중에 그들의 사랑도 끝이 났지만 빈센트는 끝까지 아고스티나를 옹호했다. 그는 테오에게 이렇게 말했다.

"세가토리에 관한 한 그건 완전히 다른 얘기야. 나는 지금도 그 사람을 좋아하고 있고 그 사람도 조금은 그렇게 느꼈으면 좋겠어."

빈센트가 아고스티나를 그린 그림은 두 점이 남아있다. 그중 카페 탕부랭에서 그린 그림에서 그녀의 머리 모양이나 의상과 화장으로 보아 상당한 멋쟁이였음을 알 수 있다. 카페의 이름에 맞추어 테이블과 의자 모두 탬버린 모양인 것도 재미있다. 벽에는 일본 목판화가 걸려있는데 빈센트는 실제로 1887년 2월부터 몇 달 동안 자신이 가진 목판화를 팔려고 이곳에 전시했었다. 그런데 그림 속 아고스티나의 두 눈이 참으로 특이하다. 왼쪽 눈은 약간 고개를 기울여 그린 얼굴에 맞는 모양인데, 오른쪽 눈은 고개를 들고 앞을 똑바로 바라보는 형태다. 빈센트를 바라보면서도 또 다른 곳으로 기울어 가는 그녀의 흔들리는 마음을 표현한 건 아닌지 모르겠다.

이 그림에서 빈센트가 파리에 오기 전에 그린 그림에 비해 색상이 밝아지고 주제

를 대담하게 표현한 것을 알 수 있다. 얼마 뒤에 그린 탕기 아저씨의 그림에서는 색상이 더 선명해지고 일본 목판화의 영향이 뚜렷이 나타난다.

빈센트는 처음에는 네덜란드 거장들의 영향을 많이 받았으나 파리에서 인상주의와 점묘법 그리고 일본 목판화를 접한 뒤 이런 여러 양식과 기법을 나름대로 해석하고 종합하여 누구도 표현하지 못한 자신만의 양식을 창조했다.

페레 탕기 화방

카페 탕부랭에서 클리시 대로를 건너 10분쯤 걸어가면 테오의 라발 거리 아파트에서 가까운 곳에 페레 탕기Pere Tanguy 화방이 있었다. 지금도 당시의 건물은 그대로 남아 있고 화방이 있던 가게 자리에는 같은 이름의 공예품점이 들어와 있다. 건물 안쪽으로 들어가는 대문 위에는 이곳에 페레 탕기가 살았다는 표지판이 붙어 있다.

페레 탕기는 줄리앙 탕기Julien Tanguy의 별명으로 탕기 아저씨쯤 되겠다. 탕기는 인상주의의 역사에서 중요한 역할을 한 사람이지만 원래는 노동자였다. 파리로 와서 철도노동자를 거쳐 물감을 파는 가게에서 일하다가 1870년에 화방을 차렸다.

사회주의자인 탕기는 파리 코뮌에도 참여했고 이후에도 무정부주의 성향이 있는 사회주의자의 입장을 견지했으며 이 점에서 견해가 같았던 카미유 피사로와 매우 가깝게 지냈다.

탕기의 작은 화방은 1880년대의 파리 미술계에 널리 알려져 있었다. 많은 화가가 이 가게에서 물감과 캔버스를 샀는데, 사람들은 그를 탕기 아저씨라고 불렀

페레 탕기 화방이 있던 건물 (2019)
지금은 같은 이름의 공예품점이 들어와 있다. 탕기는 유리창에 화가들의 작품을 걸어 놓고 팔아 주기도 했다.

다. 이 가게는 활기 넘치는 만남의 장소였기 때문에 빈센트에게도 매우 중요한 곳이었다.

빈센트보다 28살 더 많은 탕기는 그에게 후견인 같은 역할을 해주었다. 사람 좋은 탕기는 빈센트뿐 아니라 피사로를 비롯하여 모네, 르누아르, 고갱, 기요맹 같은 화가들의 그림을 가게에 전시하고 팔아주기도 했다. 나중에는 폴 세잔도 이 대열에 합류하게 되어 빈센트도 이곳에서 세잔을 만났다. 탕기는 뒤에 오베르쉬르우아즈에서 빈센트를 보살핀 의사 폴 가셰와도 잘 아는 사이였다.

탕기는 화가들의 그림을 창문과 가게 안쪽 벽에 걸어 두고 팔았는데 빈센트의 작품도 걸려있었다. 여기에서 유화 한 점이 팔렸다고 전해지긴 하지만 확실하지는 않다. 빈센트는 아를에 있을 때 테오에게 보내는 편지에서 자주 탕기의 안부를 물었다.

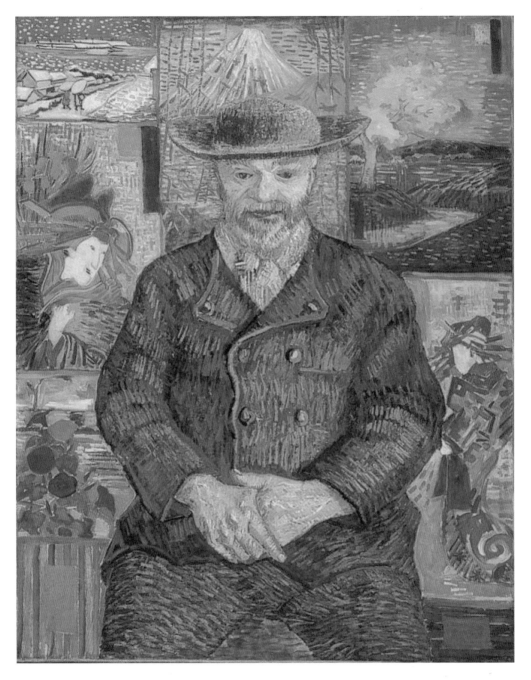

빈센트 반 고흐, 「페레 탕기의 초상화」, 1887 (파리), 캔버스에 유채, 92 X 75cm, 로댕 미술관

빈센트는 탕기를 좋아해서 그가 파는 물감이 다른 화방의 것보다 품질이 조금 떨어지더라도 가능하면 그의 것을 사려고 했다. 이런 빈센트의 지극한 마음을 탕기도 잘 알았던지 빈센트가 오베르쉬르우아즈에서 세상을 떴을 때 그는 급하게 달려와 장례식에 참석했다. 빈센트가 남긴 많은 그림은 대부분 탕기의 가게에 보관되었다가 테오마저 죽은 뒤에 그의 아내 요 봉허르에게 넘겨졌다.

빈센트는 탕기의 초상화 세 점과 그의 아내의 초상화 한 점을 그렸다. 세 점의 초상화를 비교해 보면 파리 시절 그의 화풍이 변해가는 모습이 보인다. 맨 뒤에 그린 초상화를 보면 인상주의를 비롯한 당시 파리 화단의 여러 경향과 일본 목판화의 기법을 모두 통합하여 색상이나 양식 면에서 뛰어난 기량으로 표현했다. 그림 속의 탕기는 마치 부처와 같은 모습이다. 그의 차분하고 평온한 표정을 통하여 빈센트는 자신이 그로부터 받는 위안과 지지의 느낌을 표현하고자 한 것 같다.

이 그림의 배경에는 빈센트가 탕기의 화방에 걸어 놓은 일본 목판화가 여러 점 들어 있다. 목판화에는 후지산이나 가부키 배우 그리고 활짝 핀 벚꽃 따위가 들어 있는데 빈센트는 이런 목판화의 대담한 구도와 밝고 이국적인 색상을 좋아했을 뿐만 아니라 이들을 따라 그리기도 했다.

몽마르트르 언덕

19세기 파리 벨 에포크 시대에 예술가들이 몰려들었던 몽마르트르 일대에는 카페나 바 그리고 카바레가 즐비했다. 그러나 원래 파리 교외의 변두리 지역이었던 몽마르트르 언덕은 빈센트 당시에도 여느 시골의 모습과 크게 다르지 않았다. 언덕을 따라 포도밭과 채소밭이 이어졌고 심지어 채석장도 이 동네 풍경 중 하나였다. 꼭대기에는 몇 개의 풍차 방앗간이 남아있었다.

르픽 거리의 아파트는 언덕으로 올라가는 들머리에 있어서 빈센트는 몽마르트르 언덕을 자주 찾았고 그 풍경을 여러 점의 그림으로 남겼다. 지금 언덕 꼭대기

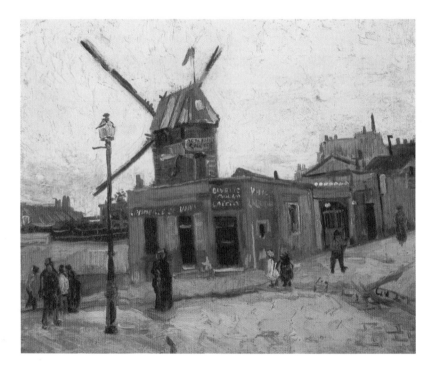

빈센트 반 고흐,
「물랭 드 라 갈레트」, 1886 (파리),
캔버스에 유채, 38.5 X 46cm,
크뢸러뮐러 미술관

에 아름다운 모습으로 서 있는 사크레쾨르 대성당은 당시에 건설 중이었고 빈센트는 그 앞에서 시내를 내려다보며 파리의 전경을 그렸다. 빈센트가 몽마르트르 언덕에서 가장 사랑한 것은 아마 풍차가 아니었을까. 풍차가 들어 있는 그림은 지금 남아있는 것만 해도 양손으로 다 꼽을 수가 없다. 그중에서도 그는 물랭 드 라 갈레트^{Moulin de la Galette} 라는 풍차에 특별한 애정을 쏟았다. 원래는 밀 방앗간이었지만 이 집에서 만든 갈레트라는 갈색 빵이 크게 유명해지면서 풍차의 이름이 되었다. 나중에 풍차 마당에 일반 대중을 상대로 한 무도장을 열면서 사람이 몰리는 파리의 명소가 되었는데 르누아르가 그린 '물랭 드 라 갈레트의 무도회'의 무대도 이곳이다.

　빈센트는 이곳의 풍차를 여러 차례 그렸다. 덕분에 같은 주제를 그린 여러 작품을 통해 처음에는 고향 네덜란드 화풍이, 다음엔 인상주의의 경향이 두드러

물랭 드 라 갈레트 (2019)
르픽 거리를 따라 언덕길을 조금 내려가면 빈센트와 테오의 아파트가 있다.

지다가 그다음에 점묘법이 수용되는 모습까지 그의 그림이 변해가는 과정을 흥미롭게 살펴볼 수 있다.

물랭 드 라 갈레트는 지금은 대중적인 레스토랑으로 영업 중이며 비록 작동은 하지 않지만 지붕 위에 당시의 풍차가 원래의 모습 그대로 남아있다. 원래 이 집을 유명하게 만든 갈색 빵 갈레트는 이 집 메뉴에

몽마르트르 언덕의 그림 가게 (2019)
빈센트와 툴루즈 로트렉 등 이곳에서 활동한 화가들의 그림과 포스터를 팔고있다.

서 볼 수 없어 아쉬웠는데 거리의 화가들이 몰려 있는 테르트르 광장 근처 '풍차의 갈레트la Galette des Moulins'라는 빵집에서 찾을 수 있었다.

몽마르트르 언덕에는 빈센트뿐 아니라 19세기 아방가르드 예술가들의 체취를 느낄 수 있는 곳이 많이 남아 있다. 우리는 골목길 사이로 불어오는 에릭 사티의 짐노페디 같은 가을바람을 맞으며 파리의 보헤미안이 되어 라팽 아질에서 수잔 발라동의 집을 거쳐 바토 라부아르에 이르는 언덕길을 천천히 걸었다.

오르세 미술관

파리에서 빈센트를 찾아가는 길에서 오르세 미술관Musée d'Orsay을 빼놓을 수는 없다. 현대에 문을 연 이 미술관은 빈센트의 발걸음이 닿은 곳은 아니지만 그를

가까이 마주하고 느낄 수 있는 특별한 곳이다. 오르세 미술관은 빈센트의 유화 작품을 20여 점 갖고 있으니 그렇게 많다고는 할 수 없으나 소장품 목록이 만 만치 않다. 파리 시절의 '자화상'과 '아고스티나 세가토리의 초상', 아를에서의 '침실'과 '론강의 별이 빛나는 밤', 생레미에서의 '생폴 요양원 앞의 소나무와 사 람' 그리고 오베르쉬르우아즈에서 그린 '의사 가셰의 초상'과 '오베르의 성당' 까지 그가 거쳐 간 여러 곳을 대표할 수 있는 작품들로 탄탄한 포트폴리오를 갖 추고 있다. 하나하나가 대단한 작품이기도 하지만 그의 생애 전체를 관통하여 각 시대에 따른 작품의 변화를 살펴보기에 좋다.

더욱이 빈센트에게 큰 영향을 끼친 들라크루아Eugène Delacroix 등의 낭만주의 와 밀레Jean-François Millet를 비롯한 바르비종 화파 그리고 모네Claude Monet와 같은 인상주의 대가들의 그림과 함께, 동시대에 활약하며 영향을 주고받은 폴 고갱, 에밀 베르나르, 툴루즈 로트렉 등의 그림을 한자리에서 모두 함께 볼 수 있어서, 그들의 경향적 특징이 빈센트의 그림에 시대적으로 어떻게 반영되었는지 알아보 는 데 더없이 좋은 환경이다.

빈센트는 파리에 온 지 2년쯤 되자 다시 떠나고 싶었다. 파리에서 화가로서 많은 경험을 하고 크게 성장하였으나 보헤미안 같은 생활에 빠져 지내면서 자신은 물 론이고 동생 테오도 망가져 버릴 것 같은 두려움을 느꼈다. 그는 그곳을 하루바 삐 떠나야 한다고 생각했다. 그는 일본 판화 속에 밝고 강렬한 색채로 그려진 일 본을 이상향으로 여겼으며, 남쪽으로 내려가면 그곳과 마찬가지로 밝은 햇빛과 선명한 색채가 자신을 기다리고 있을 거라 기대했다.

결국 그는 1888년 2월 19일에 아를로 떠나는 기차에 올라탔다.

17 노란 집

아를 *Arles*

빈센트는 35세인 1888년 2월에 밝은 빛을 찾아 아를로 왔다. 그해 성탄절 무렵 발작을 일으켜 자신의 귀를 자른 후 병원에 입원했으며 이듬해 5월에 생레미의 요양원으로 떠났다.

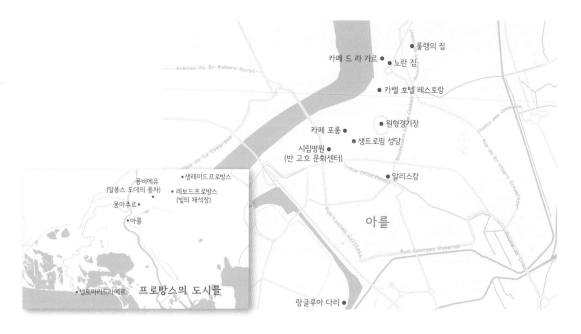

룰랭의 집
카페 드 라 가르 ● 노란 집
카렐 호텔 레스토랑
원형경기장
카페 포룸 ● 생트로핌 성당
시립병원
(반 고흐 문화센터)
알리스캉
풍비에유
(알퐁스 도데의 풍차) ● 생레미드프로방스
몽마주르 ● 레보드프로방스
(빛의 채석장)
● 아를
아를
생트마리드라메르
프로방스의 도시들
랑글루아 다리

빈센트 반 고흐, 「노란 집」(부분),
1888 (아를), 캔버스에 유채, 72 X 91.5cm,
반 고흐 미술관

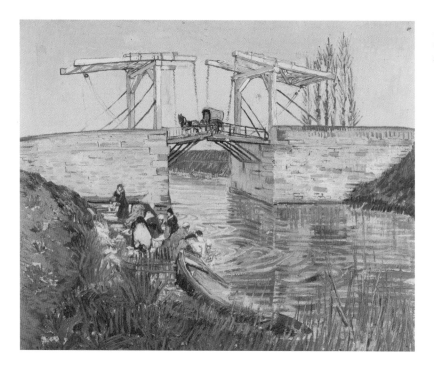

빈센트 반 고흐, 「빨래하는
여인들이 있는 랑글루아 다리」,
1888 (아를), 캔버스에 유채,
54 X 64cm, 크뢸러뮐러 미술관

기차를 타고 아를에 도착한 빈센트는 카발리 문을 지나 성안으로 들어가 카렐
호텔에 짐을 풀었다. 따뜻한 햇볕이 내리쬐는 남쪽 나라를 동경하며 찾아왔지
만, 아를의 2월은 몹시 추웠고 큰 눈까지 내려 밖에서는 그림을 그릴 엄두가 나
지 않았다. 대신 호텔 창 너머로 보이는 정육점을 그리거나 잠시 밖에 나가 봄의
전령사인 아몬드 가지를 꺾어와 막 피기 시작한 꽃을 그리며 어서 따뜻한 봄이
오기를 기다렸다.

3월이 되자 과수원에는 아몬드꽃뿐만 아니라 살구꽃, 복숭아꽃, 배꽃이 앞
다투어 터지듯이 피어났고 빈센트는 이들을 신들린 듯이 재빠른 손놀림으로 화
려하고 아름답게 캔버스에 담았다. 이 무렵 헤이그에서 그에게 그림을 가르쳐준
스승이자 사촌 매부인 마우베가 사망했다는 소식을 듣고 분홍색 꽃이 활짝 핀

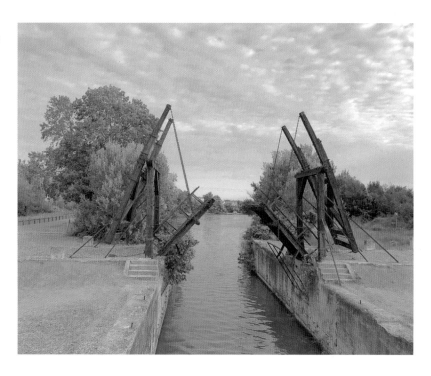

커다란 복숭아나무를 그려 마우베의 부인에게 보내주었다.

따뜻한 계절로 들어가면서 빈센트는 아를 주변 마을을 두루 돌아다녔는데 그곳에는 운하와 도개교가 많아 네덜란드의 고향 마을과 같은 친근감을 느꼈다. 실제로 그곳의 운하와 그것을 가로지르는 도개교는 네덜란드 기술자들이 설계한 것이니 빈센트가 고향의 모습을 연상하는 건 당연한 일이었다. 아를 인근에는 도개교가 여러 개 있었는데 그중에서 빈센트가 가장 좋아한 다리는 아를 시내에서 남쪽의 지중해로 이어지는 길에 놓인 랑글루아 다리였다.

빈센트가 그린 원래의 다리는 전쟁 중에 파괴되었다. 나중에 인근의 비슷한 다리를 랑글루아 다리가 있던 곳보다 조금 남쪽에 옮겨 설치하고 '반 고흐 다리'

빈센트 반 고흐, 「몽마주르의 폐허가 있는 언덕」, 1888 (아를), 종이에 잉크, 47.5 X 59cm, 암스테르담 국립미술관

라는 이름을 붙였다. 우리 눈에는 아주 평범한 구조물에 불과한 이 다리를 빈센트는 밝은 색상과 강렬한 대비를 통하여 자신이 꿈꾸는 이상향의 모습으로 표현했다. 빈센트는 자기 그림을 통해서 사람들이 세상을 아름답게 보는 눈을 갖게 되길 바란다고 했는데, 아닌 게 아니라 눈앞의 풍경 위로 그림 속의 랑글루아 다리가 오버랩되어 나타난다.

아를에서 생레미 가는 길로 5km 즈음에 몽마주르Montmajour 언덕이 있다. 언덕 마루에 폐허가 된 중세수도원이 남아있는데 아를에 온 지 얼마 안 되어 우연히 이곳을 알게 된 빈센트는 이후 혼자서나 친구들과 함께 이곳을 자주 찾아 그림을 그렸다.

수도원 유적은 생각보다 그 규모가 거대하다. 지금은 프랑스의 중요 사적으로 관리되고 있으며, 더 붕괴하지 않도록 최소한으로 보수하여 관람할 수 있도록 해놓았고 몇몇 공간에는 예술작품도 전시해 놓았다. 11세기에서 17세기에 걸쳐 오랜 기간 건설된 중세 수도원 건물도 웅장하고 고풍스러운 멋이 있으나 압권은 수도원 앞 낭떠러지에서 내려다보이는 광활한 크로^{Crau} 평야다.

넓게 펼쳐진 들판 너머로 왼쪽으로는 알피유 산맥의 등줄기가 보이고 오른쪽으로는 아를 시내가 아련히 눈에 들어온다. 빈센트는 테오에게 자신은 쉰 번이 넘게 이 자리에 서서 크로 평야를 내려다보았다고 하고는 이렇게 말했다.

"이 광대한 풍경은 내게 큰 감동으로 다가와. 미스트랄이 불고 모기도 있어서 좀 성가실 때도 있지만 별문제는 아냐. 그런 걸 다 잊게 해주는 풍경이라면 거기엔 분명 뭔가 있는 거야."

몽마주르 수도원에서
바라본 크로 평야 (2019)

그렇지만 미스트랄이 심하게 불 때는 이젤을 세울 수가 없어서 유화를 그리기 어려웠다. 그래서 몽마주르 언덕의 풍경을 그린 유화는 현재 한 점만 남아있는 대신 주로 갈대 펜으로 그린 드로잉이 여러 점 전해온다. 빈센트는 색채의 마술사라고 불리지만 그의 단색 드로잉 역시 깊은 울림을 준다.

빈센트 반 고흐, 「알퐁스 도데의
풍차가 있는 풍경」, 1888 (퐁비에유),
종이에 연필, 갈대 펜, 펜과 잉크,
25.8 X 34.7cm, 반 고흐 미술관

몽마주르에서 생레미 쪽으로 언덕을 몇 개 더 넘어가면 퐁비에유^{Fontvieille}가 나온다. 당시 이곳에는 러셀을 통해 알게 된 미국인 화가 다지 맥나이트가 머물며 그림을 그렸는데, 빈센트는 이곳에서 벨기에 화가 외젠 보흐를 처음 만났다. 보흐와 친해지면서 이곳을 자주 오갔고, 이때 퐁비에유 남쪽 언덕에 있는 풍차를 그린 드로잉 두 점이 전해진다.

알퐁스 도데의 풍차라고 불리는 이 풍차 방앗간은 프랑스의 작가 알퐁스 도데가 살면서 글을 쓴 곳이다. 여기에서 우리에게도 잘 알려진 '아를의 여인'이나 '별' 같은 주옥같은 단편소설이 태어났고 도데는 이런 작품을 묶어 '풍찻간에서 띄우는 편지'라는 단편집으로 펴냈다. 빈센트도 당연히 이 소설집을 읽었다.

빈센트는 노란 집에서 카페 드 라 가르의 여주인 지누 부인의 초상을 두 점 그렸

는데 모두 '아를의 여인'이라는 제목을 붙였다.

그 뒤 생레미의 요양원에 있을 때, 고갱의 스케치를 바탕으로 지누 부인의 초상을 다시 여러 점 그리고 이때도 모든 작품에 똑같이 '아를의 여인'이라는 제목을 붙였다. 빈센트는 지누 부인에게서 알퐁스 도데가 소설에서 그려낸 '아를의 여인'을 발견한 것이 틀림없다. 이 이야기는 뒤에 좀 더 자세히 살펴보기로 하자.

빈센트는 도데의 다른 소설 '타라스콩의 타르타랭'에도 푹 빠졌다. 알제리로 사자를 잡으러 떠나는 타라스콩 사람 타르타랭의 희극적 이야기인데, 도데는 이 인물이 돈키호테와 산초 판자를 한 몸에 갖고 있다고 했다. 빈센트는 당시 아를에 머물던 알제리인 주아브 병사를 모델로 세워 북아프리카로 떠난 타르타랭이 연상되는 그림을 그렸다.

빈센트 반 고흐, 「생트마리드라메르 바닷가의 어선」, 1888 (아를), 캔버스에 유채, 65 X 81.5cm, 반 고흐 미술관

빈센트는 초여름이 되자 푸른 바다와 파란 하늘을 보면서 그림을 마음껏 그리고 싶다며 아를의 남쪽에 있는 지중해 연안 어촌 마을 생트마리드라메르^{Saintes Maries de la Mer}에 갔다.

예수의 빈 무덤을 처음 발견한 세 명의 마리아 중 마리아 막달레나를 뺀 두 명의 마리아가 전도를 위해 지중해를 건너 이곳에 당도했다는 전설에서 이 마을 이름이 비롯되었다. 배에서 내린 이들 일행을 맞이한 것은 사라라는 집시 여인이었다. 나중에 이들 모두 성인품에 오르면서 성녀 마리아와 성녀 사라는 자연스럽게 뱃사람과 집시의 수호성인이 되었다.

주민이 2천여 명에 지나지 않는 이 마을에 매년 5월이면 수만 명의 인파가 몰린다. 집시의 수호성인 사라의 기념일이 5월 24일이고 이 때 전 유럽의 집시들

이 모여들어 퍼레이드를 벌이기 때문이다. 이런 모습은 100여 년 전에도 똑 같았고 빈센트는 이 시기를 피해 6월 초에 이 마을에 들어섰다.

아를에서 그곳으로 가는 백 리 길은 프랑스에서 가장 큰 습지인 카마르그 자연 보호구역을 지나가야 한다. 습지에 들어서니 사방으로 탁 트인 광활한 지대에 지평선과 수평선이 번갈아 나타나고 차창으로는 소금 호수와 갈대밭이 끝없이 스쳐 지나간다. 길은 이내 바닷가에 닿는데, 왼쪽으로는 빈센트가 그린 원색의 고깃배가 올라와 앉았던 모래밭이 그 모습 그대로 펼쳐져 있다. 이곳에서 풍랑이 이는 날 그린 바다 풍경화에는 바람에 날려 캔버스에 붙은 모래알이 아직도 묻어 있다.

　　오른쪽으로는 수많은 요트가 정박해 있는 항구가 있고 빨간색 지붕을 얹은 하얀 집이 바닷가 길을 따라 늘어서 있다. 강렬하게 대비되는 색상으로 그린 빈

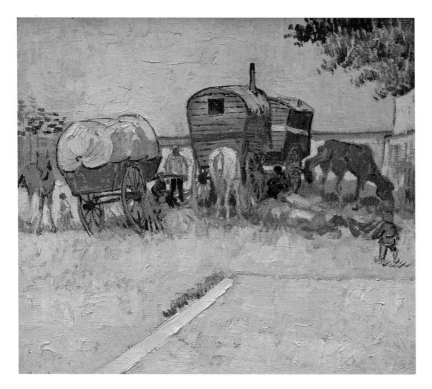

센트의 방갈로가 떠오르는 풍경이다. 백 년이란 긴 시간이 흐르며 사람의 문명
이 많이 들어오긴 했지만, 마을의 분위기는 여전히 빈센트가 표현한 대로 선명
한 원색의 남쪽 바닷가 도시 풍경 그대로이다. 게다가 시내 곳곳에는 집시 문화
의 현란한 정취가 아직도 남아있다.

　　빈센트는 바닷가에서 돌아온 후 8월에 아를 근처에서 유숙하는 집시 일가
와 마주치자 그들을 생트마리드라메르의 느낌이 물씬 풍기는 진한 원색으로 그
려냈다.

밤의 카페

빈센트는 5월 어느 날 그동안 묵고 있던 카렐 호텔이 식사와 포도주는 형편없는데도 돈은 비싸게 받는다고 불평하며 그곳을 나왔다. 대신에 잠은 라마르틴 광장에 있는 카페 드 라 가르 Café de la Gare의 위층에서 자고 식사는 카페 옆집인 베니삭 식당에서 해결하기로 했다. 그리고 가까이에 있는 '노란 집'의 일부를 빌려 그림을 보관하면서 화실로 쓰기로 했다.

카페 드 라 가르는 우리 말로 하면 '역전 카페'라고 할 수 있는데 당시 지누 Ginoux 부부가 운영하고 있었다. 이 카페는 아를 역에서 가깝고 시내로 들어오는 길목에 있어서 꽤 붐볐고 24시간 열려 있었기 때문에 근처의 노숙자나 매춘부들이 밤새 술을 마시거나 테이블에 엎드려 자는 장소였다.

아를 역 (2019)
사진 오른쪽으로 100여 미터
되는 곳에 카페 드 라 가르와
베니삭 식당이 있었다.

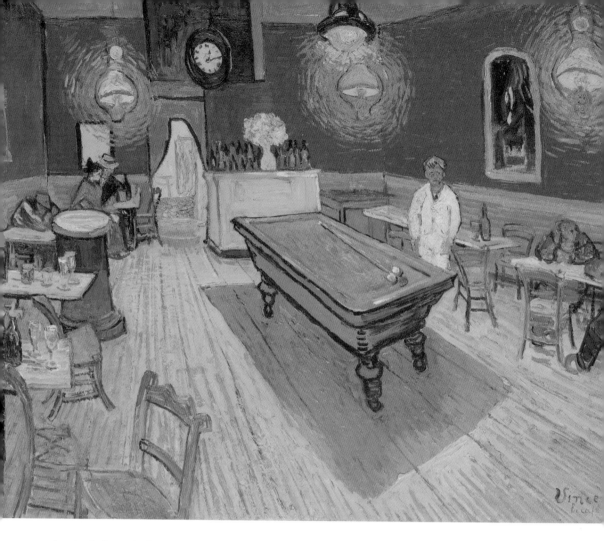

지금은 카페 드 라 가르와 빈센트가 식사를 하던 바로 옆의 식당 모두 없어지고 그 자리에 학교건물이 들어섰다. 라마르틴 광장과 공원 그리고 주변의 건물 대부분이 빈센트 당시의 모습을 그대로 보존하고 있는데, 안타깝게도 빈센트가 머물던 카페와 식당 그리고 노란 집은 사라져 버렸다.

빈센트는 아를의 눈 부신 태양 아래 밝게 펼쳐진 풍경을 그리는 것을 좋아

빈센트 반 고흐, 「밤의 카페」,
1888 (아를), 캔버스에 유채,
72.4 X 92.1cm, 예일대학교 미술관

했으나, 별이 빛나는 밤하늘이나 가스등 불빛 아래 신비한 분위기를 자아내는 밤 풍경도 그리고 싶었다. 그는 우선 자신이 묶고 있는 집 아래층의 카페를 그렸는데, 이 그림이 '밤의 카페Le Café de Nuit'다. 빈센트는 카페 한구석에 자리를 잡고 꼬박 사흘 밤을 새우며 이 그림을 그렸다.

빈센트는 이 카페가 사람의 몸과 마음을 병들게 하고 밑바닥 인간들이 모여드는 범죄의 온상임을 나타내려 했으며, 추잡한 인간의 욕정을 표현하기 위해 보색인 빨강과 녹색을 사용했다고 했다. 전형적인 사실주의의 색채 표현과는 다르지만 괴기스러운 감정을 강렬하게 표현하는 색이라고 했다. 빈센트는 이 그림의 과장된 색채와 두꺼운 질감을 들어 자신의 그림 중에서 가장 괴상한 그림이라고 꼽았다. 이어서 희미한 등불 아래 모인 사람들이 아무것도 가진 게 없다는 점에서 '감자 먹는 사람들'과 같은 처지에 있다고 덧붙였다.

하지만 사실 이 그림을 보면 공포감이 들기보다는 당구대 옆에 흰 가운을 입고 우뚝 서 있는 지누를 중심으로 다양한 모습으로 그려진 군상 모두 고독한 빈센트의 말벗이자 가까운 친구로 보인다. 빈센트의 가장 가까운 친구인 아를 역의 우체국 직원 룰랭도 이곳에서 만났으니 말이다.

별이 빛나는 밤

이 시기에 빈센트는 하늘에서 빛나는 별에 이끌렸다. 테오에게는 편지에 이렇게 적어 보냈다.

"화가들은 죽어 묻히면 작품을 통하여 다음 세대나 그 아래 세대와 대화를 하지. 그게 다일까, 아니면 다른 무엇이 더 있을까? 화가의 삶에 있어서 죽음

은 그렇게 어려운 일이 아닐지도 몰라. 나는 거기에 대해서는 아무것도 아는 게 없어. 하지만 별을 바라다보면 도시와 마을이 점점이 그려진 지도를 들여다볼 때처럼 그냥 꿈을 꾸게 돼. 창공에 빛나는 점들은 왜 프랑스 지도 위에 있는 점들보다 더 다가가기 어려운지 나 자신에게 묻고는 해. 타라스콩이나 루앙에 가려면 기차를 타듯이 우리가 별에 가려면 죽음을 받아들여야 해. 분명한 것은 살아있는 동안에는 별에 갈 수 없고, 기차는 여러 번 탈 수 있다는 거지. 그러니 증기선이나 합승 마차나 철도가 이 지상에서의 운송수단인 것과 마찬가지로 콜레라나 결석, 폐결핵 그리고 암이 천상세계에서의 운송 수단일 수도 있겠다 싶어. 늙어서 편안하게 죽는 것은 거기까지 걸어서 가는 거야."

이렇게 별은 빈센트를 다른 세상으로 이어주는 창이었다.

별을 그린 빈센트의 그림은 모두 네 점인데 아를에서는 '밤의 카페 테라스'와 '론강의 별이 빛나는 밤' 그리고 '외젠 보흐의 초상' 등 세 점을, 생레미에서는 '별이 빛나는 밤'을 그렸다

아를의 골목골목을 돌아 찾아간 포룸 광장은 전혀 낯설지 않았다. 여러 해 동안 우리 집 벽에 걸려있는 '밤의 카페 테라스' 그림 그대로였기 때문이다.

빈센트 당시에는 그냥 포룸 광장의 카페였는데 지금은 반 고흐 카페라는 이름을 달았다. 빈센트는 가스등 불빛 때문에 벽과 차양이 노랗게 보인다고 했지만 지금은 아예 그림의 색에 맞추어 온통 노란색 칠을 해 놓았다.

카페 주변을 기웃거리며 이리저리 사진을 찍는 사람은 꽤 있는데 막상 카페 안으로 들어가는 사람은 별로 없다. 트립어드바이저 같은 여행 정보 사이트에서 이 집의 음식이나 종업원들의 서비스에 대한 평가가 별로 좋지 않은 것도 이유인 듯싶다. 우리는 아를의 따가운 가을 햇볕 아래 돌아다니느라 갈증을 느끼던 터

빈센트 반 고흐, 「밤의 카페 테라스」, 1888 (아를), 캔버스에 유채, 80.7 X 65.3cm, 크뢸러뮐러 미술관

라 카페의 테라스에 자리를 잡고 앉아 시원한 맥주 두 잔을 청했다. 객쩍은 농담을 건네는 종업원의 수작을 가볍게 받아넘기고 시원한 로컬 맥주 한 모금을 들이켜니 그제야 아를의 정취를 천천히 느낄 여유가 생긴다.

천문학자들은 '밤의 카페 테라스' 그림에 그려진 별자리를 보고 1888년 9월 16일이나 17일에 그렸을 것으로 추측한다. 우리가 이곳에 있던 날이 9월 18일이니 이날 밤하늘은 그림과 똑 같을 터였다. 하지만 일정상 그날 밤에 포럼 광장에 다시 들를 수가 없었기에 아직도 아쉬움이 남는다.

빈센트는 '밤의 카페 테라스'를 완성한 후 여동생 빌레미나에게 이렇게 편지에 써 보냈다.

"이제 검은색을 쓰지 않고 그린 밤 풍경 그림이 완성되었어. 모두 파란색과 보라색과 녹색인데 불빛이 비친 광장은 옅은 유황색과 레몬 녹색이야. 나는 밤에 현장에서 그림 그리는 걸 참 좋아해. 과거에 다른 사람들은 밤에는 소묘만 하고 채색화는 그 소묘를 바탕으로 대개 낮에 그렸어. 하지만 나는 그 자리에서 바로 채색화를 그리는 게 나에게 맞는다는 것을 알아. 어두운 데서는 색조를 제대로 알아볼 수 없기 때문에 녹색을 쓸 곳에 파란색을 칠하고 핑크 라일락색이 쓰일 곳에는 파란 라일락색을 칠하게 될 수도 있다는 건 맞는 말이야. 그렇더라도 촛불 하나만으로도 노란색과 오렌지색을 잘 나타내 주니 희미하고 희뿌연 빛밖에 없는 검은 밤의 모습이 되지 않으려면 그게 유일한 방법이야."

그리고 이어서 이렇게 썼다.

"난 네가 기 드 모파상의 소설 벨아미를 읽었는지 또 그 작가의 재능에 대

해 어떻게 생각하는지 들은 적이 없구나. 소설 벨아미는 별이 빛나는 밤 파
리 큰 길가 불이 환하게 켜진 카페의 묘사로 시작하는데 그게 내 그림의 주
제와 같아.”

모파상의 소설 벨아미Bel-Ami는 ‘가난’이라는 제목의 장으로 시작한다. 얼마 전
에 군대를 제대한 주인공 조르주 뒤루아의 주머니 속에는 3프랑밖에 남아있지
않다. 파리의 6월 하순 무더운 밤의 열기 속에서 지쳐버린 조르주는 속으로 다
짐한다. “나는 저 앞 카페에서 맥주 한 잔 들이켤 거야. 너무나 목이 말라.” 그런
데 막상 큰 길가 카페에 이르자 고민에 빠진다. 여기서 맥주를 마시면 내일 저녁
은 굶어야 한다. 마침내 그는 카페에 앉아있는 사람들을 향해 “제기랄!”이라고
내뱉은 후 발길을 옮긴다.

빈센트 반 고흐,
「론강의 별이 빛나는 밤」,
1888 (아를), 캔버스에 유채,
72 X 92cm, 오르세 미술관

빈센트도 우리가 맥주잔을 앞에 놓고 바라보는 광장 오른쪽에서 이쪽을 응시하며 그림을 그렸을 텐데, 혹시 우리도 맥주 한 잔이 간절했을 그에게 한마디 들어야 하는 건 아닌지 모르겠다.

포룸 광장의 카페에서 골목길을 따라 북쪽으로 조금 걸어가면 곧 론강이 나타난다.

빈센트는 이 강에 놓여있는 다리나 부두에서 하역작업을 하는 사람들의 모습을 여러 점 그렸지만 가장 널리 알려진 것은 '론강의 별이 빛나는 밤'일 것이다. 우리는 빈센트가 그 그림을 그린 강둑에 섰다. 그는 별빛이 총총한 밤에 이곳에 서서 트랭크타유 다리가 있는 남쪽을 바라보며 그림을 그렸다. 왼쪽은 생트로핌 성당 첨탑이 보이는 아를 시내이고 저 멀리 강 아래쪽으로 트랭크타유 다리가 있다. 하늘에는 북두칠성이 마치 불꽃놀이 하듯이 섬광을 내뿜고 있고 강둑을 따라 가스등의 노란 불빛이 선명한데 흐르는 강물 위에는 하늘과 땅에서 내뿜는 빛이 길게 잔상으로 남아 일렁거린다. 무척 환상적인 분위기 속에 그림 앞쪽으로 한 쌍의 남녀가 다정하게 팔짱을 끼고 서 있다.

이 그림에는 짚고 갈 것이 한 가지 있다. 아를의 9월에 북두칠성은 원래 북쪽 하늘에 떠 있어야 한다. 하지만 빈센트는 북두칠성을 걷어와 보란 듯이 남쪽 하늘에 걸어 놓았다. 그는 이렇게 한 이유를 설명하지 않았다. 다만 그해 9월 29일에 테오에게 쓴 편지에 이렇게 언급했을 뿐이다.

"청록색의 넓은 하늘을 배경으로 큰곰자리의 별들이 초록색과 분홍색으로 반짝이는데 가스등의 거친 황금빛에 비하면 희미해서 눈에 잘 띄지 않아."

북쪽에서 꿈과 이상을 좇아 남쪽으로 내려왔지만, 눈에 보이는 아름다움과는 달리 이곳 역시 자신의 꿈을 펴 나가는 게 쉽지 않다고 얘기하는 것인지도 모른다. 그런 그에게 진정으로 필요한 것은 서로 몸을 기대고 체온을 나누며 위로의 말을 건네 주는 여인이 아니었을까.

　빈센트가 연인을 그린 것이라고 밝힌 그림 속의 두 사람은 어쩐지 빈센트와 지누 부인으로 보인다. 당시 빈센트는 지누 부인의 카페 2층에서 지내고 있었는데, 빈센트와 이 여인의 관계에 대해서는 뒤에서 좀 더 자세히 살펴보기로 하자.

노란 집

우리가 라마르틴 광장의 길 건너편에 섰을 때 또 다시 기시감이 나를 놀라게 했다. 빈센트의 그림에 그려진 모습 그대로 같은 풍경이 눈앞에 펼쳐져 있었기 때문이다. 단 노란 집만 빼고는.

　노란 집은 2차 세계대전 중에 그림의 왼쪽 분홍색 베니삭 식당과 그 옆의 카페 드 라 가르와 함께 연합국의 폭격으로 파손되어 사라졌다.

　빈센트는 5월 초에 그림에서 볼 때 건물의 오른쪽 두 층을 빌렸다. 아래층에 있는 두 개의 방은 곧바로 작업실과 부엌으로 쓰기 시작했고, 2층의 녹색 덧창이 있는 방 두 개는 시간을 두고 침실로 꾸며 9월 중순에 이사했다.

　2층 녹색 덧창이 있는 창문 중 왼쪽이 빈센트의 방이고 오른쪽이 손님방이다. 손님방에 들어가려면 빈센트의 방을 거쳐서 들어가야 했는데, 나중에 고갱

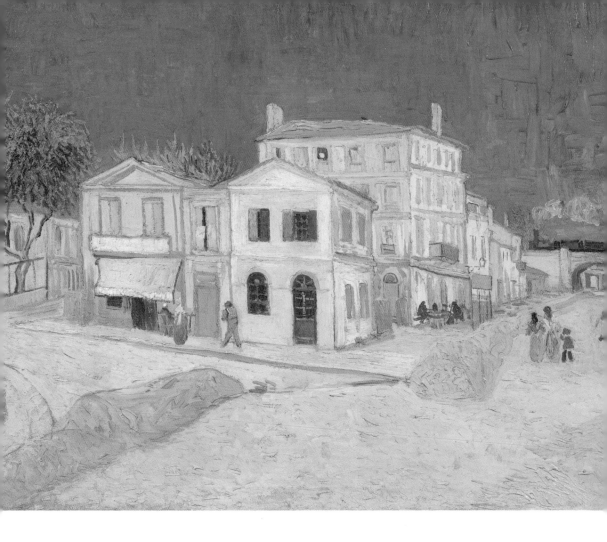

이 여기에 묵을 때 이 점을 불편해했다고 전해지기도 한다.

빈센트는 이 집을 '노란 집Yellow House'이라고 이름 붙이고 실내는 자신의 그림으로 멋지게 장식하기로 마음먹었다. 빈센트는 이 집을 화가들이 함께 살며 공동으로 작업할 수 있는 '남쪽의 화실'로 만들고 싶었다. 그는 우선 친구가 필요했고

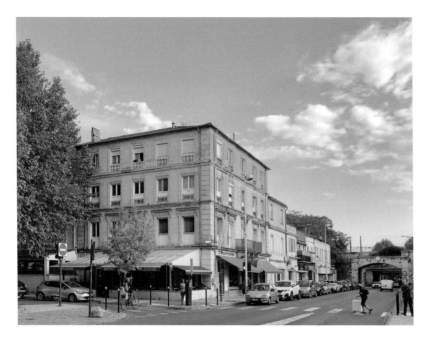

여러 사람이 함께 사는 게 더 경제적이라고 생각했다.

그는 테오에게서 받은 돈으로 침대와 탁자 그리고 의자 같은 가구를 사들였다. 그리고 가스등을 켜고 밤에도 작업을 할 수 있도록 가스도 연결했다. 빈센트의 그림을 보면 노란 집 앞 큰길에서 가스관을 묻기 위해 땅을 파헤친 모습이 보인다.

그는 그림을 여러 점 그려 집안 이곳저곳에 걸었다. 그렇게 꾸민 방의 모습은 그의 그림 '빈센트의 침실Vincent's Bedroom'에 그대로 들어 있다. 밖에서는 계단실을 올라와 그림 오른쪽에 있는 문으로 들어오고 다시 왼쪽에 있는 문을 거쳐 손님 방으로 들어가게 된다. 빈센트는 테오에게 보내는 편지에 이 그림에 대해 이렇게 썼다.

빈센트 반 고흐,
「빈센트의 침실」, 1888 (아를),
캔버스에 유채, 72.4 X 91.3cm,
반 고흐 미술관

"이번엔 그냥 내 침실을 그렸어. 여기선 색상이 중요한 역할을 하지. 육중한 모습으로 단순하게 그려진 가구에서는 편안한 휴식과 안락한 수면이 연상될 거야. 요컨대 이 그림을 바라보면 마음뿐 아니라 생각까지도 휴식에 들게 하는 거야."

빈센트는 이 그림을 매우 아꼈다. 아마 자신이 원했던 대로 그림을 바라보면 편안한 휴식을 취하고 좋은 꿈을 꿀 수 있었기 때문인지도 모르겠다. 좋은 꿈에는 침대 위에 걸린 초상화에 그려진 친구들이 함께 했을 것이다. 왼쪽은 화가이자 작가인 외젠 보흐Eugene Boch고 오른쪽은 주아브 부대의 소위 폴 외젠 미예Paul-Eugène Milliet다.

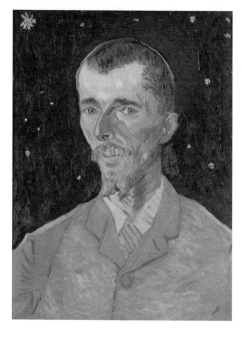

그는 8월에 테오에게 외젠 보흐의 초상을 그리겠다고 하며 이렇게 썼다.

"나는 위대한 꿈을 꾸고 있는 내 친구 예술가의 초상을 그릴 거야. 그는 나이팅게일이 노래하듯 작업을 하는데 그건 그의 천성이야. 그에 대한 나의 감사와 사랑을 담아 그릴 거야. 그의 모습을 있는 그대로, 내가 할 수 있는 한 충실하게 그리려고 해. (…)
그의 머리 뒤로는, 이 낡은 집의 흔히 볼 수 있는 벽 대신에, 무한을 그릴 거야. 나는 내가 만들어 낼 수 있는 가장 진하고 풍부한 파란색으로 단순한 배경을 그릴 거야. 이 진한 파란색 배경에 밝은 머리를 배치해서 검푸른 하늘에 빛나는 별같이 신비한 효과를 얻으려고 해."

빈센트 반 고흐,
「외젠 보흐: 시인」, 1888 (아를),
캔버스에 유채, 60 X 45cm,
오르세 미술관

이 그림이 완성되자 빈센트는 '시인The Poet'이라는 제목을 붙였다.
　빈센트는 이 그림을 그리던 시기에 폴 외젠 미예의 초상화도 함께 그렸다. 프랑스 육군 주아브 부대의 소위인 그는 빈센트의 그림 제자이자 술친구였다. 그는 빈센트에게 소묘를 배우면서 종종 야외 작업에 동행했는데, 몽마주르에서 함께 그림을 그리기도 했다. 미예는 아를의 여인들에게 인기가 많았다. 여자에게

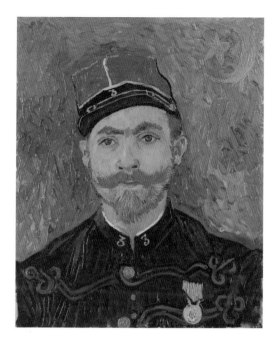

빈센트 반 고흐,
「미예 소위의 초상: 연인」,
1888 (아를), 캔버스에 유채,
60.3 X 49.5cm, 크뢸러뮐러 미술관

별로 인기가 없던 빈센트는 미예의 여인을 다루는 솜씨에 감탄했다. 그리고는 테오에게 이렇게 아이러니한 편지를 보냈다.

"미예는 행운아야. 그는 자기가 원하는 아를 여자는 모두 차지해. 그렇기는 해도 그 여자들을 그리지는 못해. 그가 화가였다면 어떤 여인도 차지하지 못했을 거야."

미예의 초상화를 그릴 때 그가 모델로서 제대로 앉아 있지 못한다고 불평했지만, 그림이 완성되자 그의 창백하고 광택이 없는 얼굴과 에메랄드색 배경에서 두드러져 보이는 빨간색 모자가 만족스럽다고 했다. 미예를 전형적인 사랑스러운 남자로 표현한 이 그림에 빈센트는 '연인The Lover'이라는 제목을 붙였다.

'시인'과 '연인'이 완성되자 빈센트는 두 점의 그림을 나란히 자신의 침대 위 벽에 걸었다. 이제 그와 이상을 나누고 인생을 즐길 완벽한 친구들이 생긴 것이다. 빈센트가 화가로 나선 후 이때보다 더 좋은 시절은 다시 없었다.

빈센트는 나중에 생레미 요양원에서 '침실' 그림을 두 점 더 그렸다. 빈센트가 아를 시립병원에 들어가 있을 때 강물이 넘쳐 집이 물에 잠긴 적이 있는데, 이때 노란 집의 아래층에 두었던 원래 그림이 조금 손상되었다. 테오의 권유에 따라 원래 그림과 거의 같은 그림을 다시 그렸는데, 이 그림을 지금은 '복제'라 부르며 시카고 미술관이 소장하고 있다. 다른 한 점은 어머니의 생일 선물로 그렸는데, 원래 크기보다 작게 그렸기 때문에 '축소'라 부르며 현재 오르세 미술관이

「빈센트의 침실-복제」에 그려진
초상화 (위-왼쪽)

「빈센트의 침실-축소」에 그려진
초상화 (위-오른쪽)

소장하고 있다. 세 점의 그림에 서로 다른 점이 조금씩 있지만 가장 두드러진 차이는 벽에 걸린 그림이다. 원래의 그림에는 가장 행복했던 시절의 친구들이 그려졌지만, 생레미 요양원에서 그린 두 점에는 자신의 초상화와 나란히 알 수 없는 여인의 초상화를 그려 넣었다. '복제'에는 마지막 자화상으로 알려진 '양복을 입은 자화상' 곁에 분홍색 옷을 입은 노란 머리 여인의 초상화를 그려 넣었다. 이 초상화가 실제로 존재했는지는 알 수 없지만, 아를의 유곽을 그린 빈센트의 그림 앞쪽에 등지고 앉아 있는 여인이 연상된다. '축소'에는 어머니의 생일 선물로 보내기 위해 깨끗하게 면도한 모습으로 그린 자화상 곁에 연한 분홍색이 도는 의상을 걸치고 검은 머리를 틀어 올린 여인의 초상화를 그려 넣었다. 이 초상화가 실제 있었는지도 역시 알 수 없지만, 이 여인은 그가 생레미에서 반복해 그리던 '아를의 여인' 지누 부인 아닐까 하는 생각이 든다.

병이 깊어 요양원의 독방에 홀로 누워있는 그는 여인의 따뜻한 손길에서 위안을 얻고 싶었던 게 틀림없다. 그는 큼지막한 침대에 베개 두 개를 가지런히 올려놓았다.

진실한 친구 룰랭

조셉 룰랭Joseph Roulin은 아를 역의 우체국에서 일하는 사람인데 빈센트가 그를

만난 건 큰 행운이었다. 빈센트에게 있어 룰랭 가족과 함께 지낸 시간은 여러가지로 매우 유익했다.

　　룰랭 가족이 살던 집은 '노란 집'에서 오른쪽에 보이는 두 개의 굴다리를 지나면 바로 있었다. 아를 중심부에서 좀 떨어진 외곽의 역 주변으로 노동자 계급의 사람들이 사는 동네였는데 지금도 별로 다르지 않아 보이고 외국 이민자들이 눈에 많이 띈다.

　　룰랭은 노동자로서 파리의 페레 탕기와 마찬가지로 사회주의 성향을 가진 인정 많은 사람이었다. 그는 빈센트와 만나면서 바로 가까운 친구가 되어 함께 어울리는 사이가 되었다. 룰랭은 빈센트가 아를에서 살아가는데 여러 가지로 도움을 주었을 뿐 아니라 그가 발작을 일으킨 후 극심한 고통을 받고 있을 때도 곁에 남아 진심으로 위로하며 도왔다. 빈센트는 룰랭을 '훌륭한 정신을 가진 현명하며 감성이 풍부하고 신뢰할 수 있는 사람'이라고 평했다. 그는 룰랭을 철학자 소크라테스나 러시아의 소설가인 표도르 도스토옙스키와 견주면서 그의 초상화에 그런 느낌을 표현하려고 애썼다.

빈센트는 사람들에게 감동을 주는 초상화를 그리겠다는 바람을 갖고 있었다. 하지만 아를에서 적당한 모델을 구하는 일은 쉽지 않았는데, 룰랭과 그의 가족이 기꺼이 빈센트의 모델이 되어 주었다. 룰랭의 가족은 조셉 룰랭 자신과 아내 오귀스틴, 아들 아르망과 카미유 그리고 어린 딸 마르셀 이렇게 다섯 명이었다. 그는 이 기회를 활용하여 가족 모든 사람의 초상화를 서로 다른 양식으로 여러 점

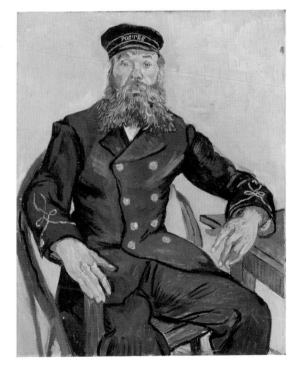

빈센트 반 고흐,
「우체부 조셉 룰랭의 초상화」,
1888 (아를), 캔버스에 유채,
81.3 X 65.4cm, 보스턴 미술관

그렸고, 결국 본인이 추구하는 초상화에 대한 영감과 기량을 키울 수 있었다. 빈센트는 감사의 표시로 룰랭 가족 각자에게 초상화 한 점씩을 선물로 주었다. 덕분에 룰랭의 허름한 집은 마치 미술관 같이 되었다.

빈센트는 룰랭의 아내인 오귀스틴을 모델로 하여 '자장가'라는 이름의 연작을 다섯 점이나 그렸다. 일본 목판화가 연상되는 화려한 평면적 구성으로 그려진 오귀스틴은 앞으로 모은 양손에 끈나풀을 쥐고 있다. 그것이 아기가 잠들어 있는 요람을 흔들어 주는 끈이라고 연상한다면 이 그림이 왜 '자장가'인지 쉽게 수긍이 간다. 빈센트는 '고독한 영혼'에 위로를 전하는 자장가가 되도록 그림의 색상과 배경을 선택했다고 했다. 그런데 그 고독한 영혼은 누구보다도 그 자신이었을 것이다.

빈센트 반 고흐, 「우체부 조셉 룰랭의 초상화」,
1888 (아를), 캔버스에 유채, 65 X 54cm, 크뢸러뮐러 미술관

빈센트 반 고흐, 「자장가 (오귀스틴 룰랭)」,
1888 (아를), 캔버스에 유채, 92 X 73cm, 크뢸러뮐러 미술관

빈센트 반 고흐,「아르망 룰랭의 초상화」,
1888 (아를), 캔버스에 유채,
54 X 65cm, 독일 에센 폴크방 미술관

빈센트 반 고흐, 「카미유 룰랭의 초상화」,
1888 (아를), 캔버스에 유채,
40.5 X 32.5cm, 반 고흐 미술관

빈센트 반 고흐, 「마르셀 룰랭의 초상화」,
1888 (아를), 캔버스에 유채,
24.5 X 35cm, 반 고흐 미술관

남쪽의 화가 공동체

빈센트는 동료 화가들과 함께 아를에 화가 공동체를 만들고 싶었다. 그러면서 그 일에 동참할 화가들끼리 서로 그림을 교환하면 좋겠다는 생각이 들었다. 그는 화가 공동체 참여를 권유하던 고갱Eugène Henri Paul Gauguin과 베르나르Emile Bernard 에게 그림을 부탁했고 당시 퐁타벤에 함께 머물고 있던 그들은 각자의 자화상 을 그려 보냈다.

　　고갱은 베르나르의 초상화가 걸려있는 벽을 배경으로 자화상을 그렸는데 자신을 빅토르 위고의 소설 레미제라블의 주인공 장 발장으로 묘사하며 자신이 기성 화단에 반항하는 새로운 운동의 기수임을 암시했다. 그림 오른쪽 아래에는 '레미제라블: 나의 친구 빈센트에게. 폴 고갱'이라고 서명했다.

폴 고갱, 「에밀 베르나르의
초상화가 있는 자화상 (레미제라블)」,
1888, 캔버스에 유채, 44.5 X 50.3cm,
반 고흐 미술관

마찬가지로 베르나르도 고갱의 초상화가 걸려있는 벽을 배경으로 자화상을 그려 '나의 친구 빈센트에게'라고 프로방스 방언으로 서명하여 보내왔다. 빈센트는 이 그림 두 점을 받고 그들이 자신에게 동지애를 보여주었다고 기뻐하며 그들 모두 화가공동체에 참여할 것이라는 희망을 키웠다.

그는 장 발장으로 묘사한 고갱의 자화상을 좋아했다. 특히 얼굴의 그림자와 색조를 통해 우울한 분위기를 표현한 것을 높게 평가했다. 그러면서 그 얼굴에서 알 수 있듯이 고갱의 건강이 염려되지만, 아를로 내려와 자신과 함께 몇 달 지내고 나면 훨씬 좋아질 거라고 했다.

베르나르의 초상화도 그의 내면을 알아볼 수 있어 좋다고 했다. 그러면서 색조가 몇 군데 좀 튀고 선이 너무 어두운 곳이 있지만, 전체적으로는 마네의 작품같이 뛰어나다고 평가했다.

에밀 베르나르, 「폴 고갱의 초상화가 있는 자화상」, 1888, 캔버스에 유채, 46 X 56cm, 반 고흐 미술관

빈센트 반 고흐, 「선승으로 표현한 자화상」, 1888 (아를), 캔버스에 유채, 61.5 X 50.3cm, 캠브리지 포그 미술관

그러면서 자신의 자화상에 대해서는 테오에게 이렇게 말했다.

"자 나도 이제 내 그림을 동료들의 작품과 비교해 볼 수 있게 됐어. 고갱에게 보낼 내 자화상도 나름대로 잘 그렸다는 생각이 들어. 고갱과 내 그림을 나란히 놓고 보니 내 그림도 그의 그림과 마찬가지로 엄숙하기는 하지만 절망적인 느낌은 덜 해. 내 자화상은 내 모습뿐 아니라 부처를 따르는 선승의 느낌이 나도록 그렸어. 머리는 음영이 거의 없는 밝은 배경에 두꺼운 임파스토로 그렸고, 눈은 일본 사람들처럼 눈꼬리가 올라가게 표현했어."

빈센트는 많은 화가가 가난한 탓에 마음 놓고 그림을 그릴 수 있는 형편이 못 된다고 생각했다. 그는 능력 있는 화상인 동생 테오가 나서서 돕고, 당시에 잘 나가는 '큰길 화가'들이 작품을 기증하여 후원해 준다면 화가공동체를 통하여 화가들이 돈 걱정 없이 작품 활동을 할 수 있다고 주장했다.

고갱도 당시에 돈 문제로 큰 어려움을 겪고 있었다. 빈센트는 자신이 구상하는 화가공동체를 통해 그 문제도 해결할 수 있다고 자신했다. 고갱에게 아를로 내려와 함께 지낼 것을 여러 차례 권유하였으나 그는 차일피일 결정을 미루었다. 하지만 고갱은 결국 테오가 그의 그림을 정기적으로 받는 대신에 그림값과 아를에서의 생활비를 주는 조건으로 합류를 수락했다. 그는 10월 23일에 아를의 노란 집에 도착했다. 그러나 함께 참여할 듯했던 베르나르는 끝내 오지 않았다.

해바라기

빈센트는 고갱을 기다리며 노란 집의 손님방을 해바라기 그림으로 가득 채우기로 했다. 고갱이 자신의 해바라기 그림을 무척 좋아하는 걸 알고 있었기 때문이다. 지난해 12월에 에밀 베르나르와 툴루즈 로트렉 등 몇몇 친한 화가들과 파리의 레스토랑 뒤샬레에서 전시회를 열었을 때 거기에 들른 고갱과 만나 그림을 서로 맞바꾸었다. 고갱이 카리브해의 마르티니크에서 그린 '호숫가에서'라는 그림을 주는 대신에 빈센트는 '씨가 맺힌 해바라기'라는 같은 이름의 그림 두 점을 내주었다. 고갱은 이 그림을 아주 높게 평가했고 이 교환은 두 사람이 가까워지는 계기가 되었다.

아를의 여름은 해바라기가 지천으로 피는 시기라 빈센트는 파리와 달리 활짝 핀 해바라기를 마음껏 그릴 수 있었다.

빈센트는 해바라기 그림 두 점을 룰랭 부인을 모델로 그린 '자장가' 양쪽으로 세 폭 제단화같이 배치하면 해바라기가 횃불이나 제단의 큰 촛대같이 보일 거라고 했는데, 실제로 런던의 내셔널갤러리에서 이 그림을 처음 보았을 때 화폭이 불타오르는 듯한 느낌을 받았던 기억이 있다.

빈센트는 해바라기 그림 네 점과 다른 그림 여러 점으로 고갱이 묵을 방을 화려하게 꾸며 그를 맞았다. 고갱은 빈센트가 파리에서 그린 해바라기도 갖고 있었지만, 아를에서 그린 그림에도 매혹되었다. 심지어 빈센트가 발작을 일으켜 귀를 자른 바로 뒤에도 이 해바라기 그림을 자기에게 달라고 조르는 편지를 보내기도 했다.

빈센트 반 고흐, 「15송이 해바라기」,
1888 (아를), 캔버스에 유채, 92.1 X 73cm, 런던 국립미술관

아를의 여인

빈센트가 카페 드 라 가르의 위층에 살면서 '밤의 카페'를 그릴 때 주인인 지누 가 모델이 되어 주었지만, 그의 아내는 그런 기회를 주지 않았다. 하지만 10월 말 에 고갱이 아를에 오자 상황이 달라졌다. 잘생긴 용모에 남자다운 매너를 지닌 고갱은 여인들의 관심을 끌었다. 지누 부인 역시 고갱이 모델을 서 줄 것을 부탁 하자 만난 지 며칠밖에 안 되었지만 기꺼이 받아들였다. 빈센트도 고갱 옆에 나 란히 앉아 지누 부인을 빠르게 그렸다.

한 시간 정도 지나 고갱이 목탄 데생을 막 끝냈을 때 빈센트는 벌써 유화 한 점을 완성했다. 이 그림이 '아를의 여인: 장갑과 양산이 있는 지누 부인'이라는 작품으로 누 가 봐도 너무 빨리 그린 티가 난다.

고갱은 빈센트의 '밤의 카페'를 패러 디한 배경에 먼저 스케치해 놓은 지누 부인 을 그려 넣고 '아를의 밤의 카페'라는 이름 을 붙였다. 배경에는 빈센트의 친구 룰랭이 매춘부 세 명과 술을 마시고 있고 또 다른 빈센트의 모델인 주아브 병사가 술에 취해 앉아 있다. 지누 부인 앞에는 압생트 병과 술잔을 놓아 그녀가 마치 이들과 한 패거리 인 것처럼 표현했다.

한편 빈센트는 먼젓번 그림을 보면서 지누 부인을 찬찬히 다시 그렸다. 이번에는

빈센트 반 고흐, 「아를의 여인: 책이 있는 지누 부인」, 1888 (아를), 캔버스에 유채, 91.4 X 73.7cm, 뉴욕 메트로폴리탄 박물관

폴 고갱, 「아를의 밤의 카페」,
1888, 캔버스에 유채, 71.5 X 91.5cm,
모스크바 푸시킨 미술관

그녀 앞 테이블에 장갑과 양산 대신 몇 권의 책을 올려놓았다. 이 그림이 '아를의 여인: 책이 있는 지누 부인'이다. 그는 자신이 이상으로 생각하는 여인의 모습으로 지누 부인을 그려 놓고 '아를의 여인'이라는 이름을 붙였다.

고갱과 빈센트가 각각 그린 마담 지누의 그림을 통해 그들의 인성이 어떻게 다른지 알 수 있고, 빈센트가 인간의 존엄성을 얼마나 중요하게 생각했는지 짐작할 수 있다. 빈센트는 사실 지누 부부 모두와 가깝게 지냈고 아를 뿐 아니라 생레미와 오베르쉬르우아즈에 있을 때까지도 그들에게 여러 가지 도움을 받았다. 그런데 여러 정황상 빈센트는 자신보다 다섯 살 위의 지누 부인을 카페 여주인 정도로만 여긴 것은 아닌 듯하다. 빈센트가 좋아한 작가 알퐁스 도데의 소설 '아를의 여인'을 먼 기억 속에서 잠시 소환해 보자.

착하고 잘생긴 스무 살 청년 장은 아를의 고대경기장에서 잠깐 스쳐 지나간 벨벳과 레이스로 몸을 감싼 귀여운 여인을 잊지 못했다.
그 여인은 외지인이며 행실이 좋지 않다는 소문이 돌았지만, 부모는 상사병에 걸린 아들을 생각해 결혼시키기로 했다. 그러나 그 여인과 오래 동거했다는 남자가 나타나면서 결혼은 무산되었다. 장은 잘 견디는 듯했으나 어느 날 밤 괴로움을 참을 수 없어 창밖으로 몸을 던져 목숨을 끊었다.

빈센트는 이 소설 속 아를 여인의 모습을 프로방스 토박이인 지누 부인에게서 발견했는지도 모른다. 빈센트가 그해 12월에 그린 '고대경기장'에 그려진 지누 부인의 모습을 보면, 장이 바로 같은 장소에서 아를의 여인을 만난 후 사랑의 열병에 빠졌다는 소설 속의 이야기가 빈센트 앞에 현실로 나타난 것은 아닐까 싶기도 하다.

그 뒤에도 빈센트는 생레미 요양원에 있을 때 고갱의 데생을 바탕으로 '아를의 여인'을 무려 다섯 점이나 더 그렸다. 그리고 그중 한 점을 지누 부인에게 전해주겠다고 요양원을 나섰지만, 그는 한참만에 외딴 곳에서 정신을 잃은 채 발견되었고 그 그림도 사라져버렸다.

우정의 종말

아를 시내에서 동쪽으로 조금 떨어진 곳에 알리스캉Alyscamps 이라는 고대 로마의 공동묘지 유적이 남아있다. 2천 년 전 고대 로마가 지금의 프랑스인 갈리아로 진출할 때부터 아를은 남프랑스 로마 문명의 중심지였다. 당시의 높은 문명 수준은 오늘날까지도 아를 시내에 건재한 원형경기장이나 노천극장 그리고 알리스캉의 유적을 보면 쉽게 짐작할 수 있다.

아를의 9월 따가운 햇볕 아래 한참을 걸어 알리스캉의 경내로 들어서니 두 줄로 길게 늘어선 키 큰 포플러 그늘 사이로 서늘한 바람이 느껴진다. 길을 따라 포플러 나무 아래 줄지어 놓인 오래된 석관 때문인지도 모르겠다. 석관 뒤 나무 그늘에는 대학생으로 보이는 남녀 젊은이 몇 명이 캔버스를 펼쳐 놓고 있었다. 여학생 하나가 우리에게 특별히 관심을 보이길래 빈센트의 발자취를 따라왔다고 하니 활짝 웃으며 그가 그림을 그린 곳이 어디라고 친절한 손짓으로 알려준다.

**아를에 있는 고대로마의
공동묘지인 알리스캉** (2019)
빈센트가 이곳에서 '알리스캉의
낙엽길' 그림을 그렸다는
안내판이 서있다.

빈센트는 고갱과 함께 이곳에서 그림을 그렸고 각각 네 점과 두 점의 유화를 남겼다. 빈센트는 인상주의 이후 화단에 새바람을 몰고 온 고갱을 존경했고 그에게 가르침을 받고 싶었다. 어려운 환경에 처해있는 화가들에게 마음 놓고 그림 그릴 수 있는 여건을 만들어 줄 화가공동체를 꿈꾸고 있던 빈센트에게 고갱은 가장 먼저 함께해야 할 화가였다.

당시 고갱은 브르타뉴의 퐁타벤에서 에밀 베르나르를 비롯한 젊은 화가들과 화가공동체 비슷한 형태로 함께 살고 있었는데 돈 문제로 매우 어려운 처지에 놓여있었다. 결국 테오가 나서서 고갱을 지원해 주기로 하면서 그는 아를로 내려와 빈센트와 함께 살기 시작했다. 빈센트는 뛸 듯이 기뻤고 두 사람은 노란 집의 화실에서나 알리스캉 같은 야외에서 함께 그림을 그렸다.

원래 두 사람은 그림을 그리는 방식이 아주 달랐다. 고갱은 예술은 머릿속의 생각으로부터 나온다고 믿었지만 빈센트는 예술은 눈앞에 보이는 현실에 뿌리를

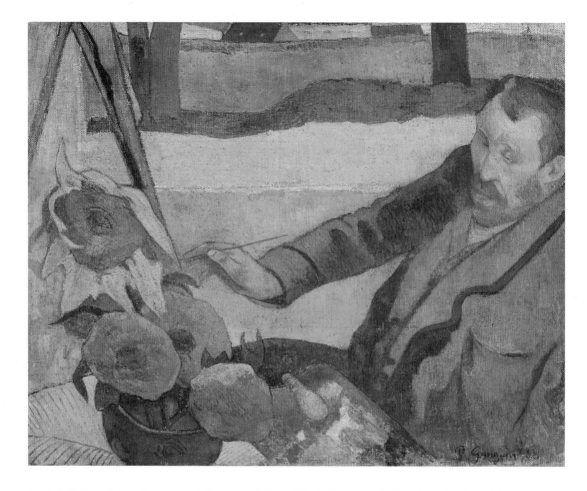

두어야 한다고 생각했다. 그래도 빈센트는 고갱의 조언을 받아들여 눈앞에 보이는 것이 아니라 기억과 상상을 통하여 그림을 그리려고 노력했다. '에턴의 기억'도 그렇게 해서 그려졌는데 빈센트는 이런 방식이 그다지 마음에 들지 않았다.

시간이 가면서 서로의 생활 습관에 대한 불만이 쌓이고 예술적 견해의 차이에 따른 논쟁이 잦아지면서 두 사람 사이에는 높은 긴장감이 흘렀다. 급기야 빈센트의 고집스러운 태도에 염증을 느낀 고갱은 아를을 떠나고 싶었다.

고갱이 아를를 떠날지도 모른다는 생각이 들자 빈센트는 점점 불안해졌다. 그는 두 사람의 본질적 차이가 무엇인지 이해하고 받아들이게 되기를 희망하며 고갱이 앉는 의자를 의인화하여 그를 상징하는 그림을 그렸다. 가스등이 켜진 방 화려한 카펫 위에 장식적인 팔걸이 의자가 놓여있고, 그 위에는 불 켜진 촛대와 책 두 권이 올려져 있다. '고갱의 의자'다. 빈센트는 같은 수법으로 자신을 상징하는 그림도 그렸다. 한낮의 빛이 들어오는 방 붉은색 타일 바닥 위에 소박한 의자가 놓여 있고, 그 밀짚 방석 위에는 담배쌈지와 파이프가 올려져 있다. '반 고흐의 의자'다. 빈센트는 이 두 점의 그림과 같이 자신과 고갱이 여러 면에서 본질적으로 아주 다르다는 것을 잘 알았고 어떻게든 관계를 회복하여 고갱이 아를에 남기를 바랐다.

이즈음 고갱은 빈센트를 모델로 하여 '해바라기를 그리는 빈센트 반 고흐'라는 그림을 그렸는데 빈센트는 이 그림을 보고 격분했다. 자신이 마치 미친 사람같이 보였기 때문이다.

이런 긴장 상태 속에서 두 사람은 크리스마스이브 전날 밤에 큰 언쟁을 벌였다. 고갱은 아를을 떠나겠다고 했다. 그에게는 그것에 대한 대가가 크지 않았다. 지난 두 달을 허비했다고 치고 떠나면 그뿐이었다. 그러나 고갱이 떠난다면 빈센트는 그가 꿈꾸던 공동체를 이루어 낼 수 없는 것은 물론이고 그의 화가로서의 존재 이유마저 흔들리는 위기를 맞게 될 터였다.

고갱이 자리를 뜨자 빈센트는 극도로 흥분하여 처음으로 심한 발작을 일으켰고 마침내 자신의 왼쪽 귀를 잘라내는 사고를 일으켰다. 사실 이때 어떤 일이 벌어졌는지는 아직도 확실하게 알려지지 않았다. 빈센트는 이 사건의 경위에 대해 입을 열지 않았고, 고갱이 몇 차례에 걸쳐 당시 상황을 전하기는 했으나 앞뒤가 맞지 않아 그대로 믿을 수 없기 때문이다.

빈센트는 잘라낸 귀를 종이에 싸서 잘 알고 지내던 매춘부에게 갖다주었다.

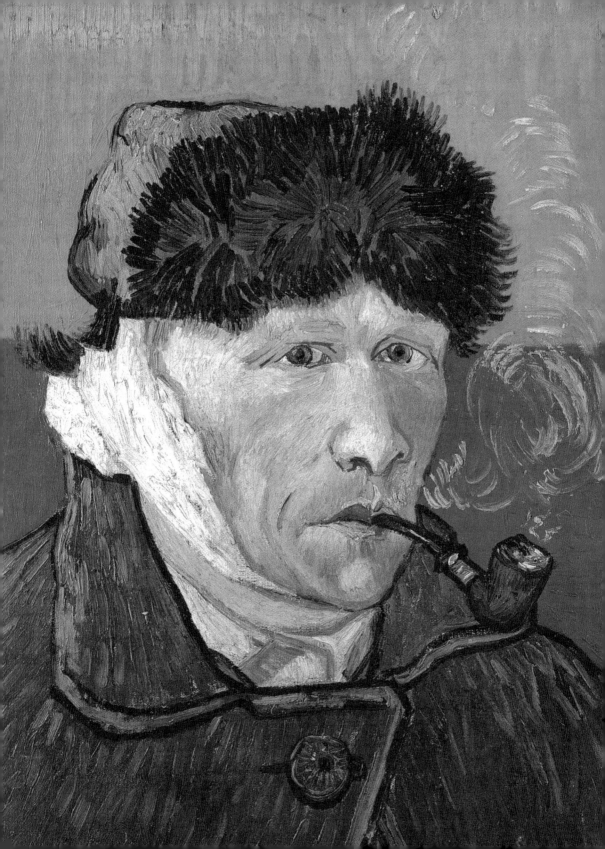

그것을 펼쳐 본 여자는 그 자리에서 기절했고 그 바람에 바로 경찰이 출동했다. 빈센트는 이른 아침에 노란 집 자신의 방에서 피를 많이 흘린 상태로 발견되어 아를 시내의 시립병원으로 급히 옮겨졌다.

귀의 상처는 컸지만 다행히 일찍 잘 아물어 새해 1월 7일에 노란 집으로 돌아올 수 있었다. 그는 붕대로 귀를 감싼 채 붓을 들어 거울에 비친 자신의 모습을 두 점의 자화상으로 남겼다. 한 점은 일본 판화를 배경으로 그렸고, 다른 한 점은 빨간색과 주황색의 색면을 배경으로 담배 파이프를 물고 있는 모습으로 그렸다. 두 점 모두 얼굴은 수척하지만 표정은 덤덤하다. 붕대로 감쌌지만 잘린 왼쪽 귀를 구태여 두드러지게 그려 이 상황이 실제로는 대수로운 일이 아니라고 항변하고 있는 것 같다. 집으로 돌아오자마자 바로 테오에게 이렇게 썼다.

"길게 쓰지는 않겠지만, 오늘 집에 돌아왔다고 알리려 했어. 그런 사소한 일로 네게 걱정을 끼쳐 얼마나 미안한지. 어쨌든 다 나 때문이니 용서해줘. 나는 너까지 알게 될 줄은 몰랐어. 이제 그 얘기는 그만하자."

그리고 바로 이어서 엄마와 누이에게 이렇게 썼다.

"저는 그게 엄마에게 알릴 만한 일이 아니라는 걸 테오가 잘 알 줄 알았어요. 사실 걱정할 일은 아무것도 없어요. 그렇지 않다면 제가 이렇게 편지를 쓰겠어요?"

빈센트의 파이프에서 피어나는 연기는 정말 아무 일도 아니지 않느냐고 되묻고 있는 것 같다. 그러나 그의 눈은 회한과 미래에 대한 불안으로 가득하다. 그는 애써 태연한 모습을 보이며 일상으로 곧 돌아갈 거라고 자신을 다독였다. 하지만 시

빈센트 반 고흐,
「귀에 붕대를 두르고 파이프를 물고 있는 자화상」,
1889 (아를), 캔버스에 유채, 51 X 45cm, 취리히 미술관

간은 그가 원하는 방향으로 흘러가지 않았다.

아를 시립병원

빈센트의 발자취를 따라가는 여정은 놀라움의 연속이다. 130여 년 전에 그가 살아 숨 쉬던 자리가 생각보다 옛 모습을 잘 간직한 채 남아있기 때문이다. 빈센트가 발작을 일으킨 후 입원한 아를의 시립병원도 당시의 모습 그대로 남아 반 고흐 문화센터Espace Van Gogh라는 이름의 문화시설로 사용되고 있었다. 우리가 찾아갔을 때는 아를 국제 사진 페스티벌 행사가 열리고 있었는데 세계적으로도 꽤 이름난 사진전이라고 한다.

아를 시립병원이 있던
반 고흐 문화센터의 안마당 (2019)

파리에 있던 테오는 고갱의 전보를 받고는 곧바로 아를로 내려와 병원에 누워있는 빈센트를 만났다. 빈센트는 아무 일도 아니라고 했고 담당 의사인 펠릭스 레이Felix Rey도 걱정할 일은 아니며 일시적으로 무력감을 느끼고 있을 뿐이라고 했다. 테오는 안심할 수는 없었으나 곧 요 봉허르Johanna (Jo) Bonger와 네덜란드에서 약혼식을 올려야 했기 때문에 고갱과 함께 바로 파리로 돌아갔다. 사실 빈센트는 고갱과 다투고 귀를 자른 그 날 낮에 요 봉허르와 곧 약혼하기로 했다는 테

오의 편지를 받았다.

빈센트는 입원한 직후에는 정신적으로 불안한 상태였지만 예상보다 빠르게 호전되어 1월 7일에는 노란 집으로 돌아갈 수 있었다. 좀 나아지자마자 그는 귀에 붕대를 두른 자화상 두 점과 함께 '의사 레이의 초상'을 그렸다. 젊은 의사 펠릭스 레이는 빈센트를 인간적으로 이해하며 도와주었고 예술에 관하여 토론할 정도로 지성을 갖추었기 때문에 두 사람은 곧 가까운 사이가 되었다. 빈센트는 그에 대한 감사의 표시로 그의 초상화를 선물로 주었다.

하지만 한 달이 지나지 않아 빈센트가 다시 발작을 일으켰기 때문에 그는 다시 병원에 격리되었다. 며칠 후 집에 돌아갈 수 있었지만, 이번에는 경찰서장의 명령에 따라 열흘 뒤에 다시 병원에 들어가야 했다. 노란 집이 있는 라마르틴 광장 주변의 주민들이 그를 위험인물로 보고 다른 곳으로 보내라는 민원을 제기했기 때문이었다. 다행히 그는 병원에서 한동안 발작을 일으키지 않았으므로 그림을 그려도 좋다는 허가를 받았다. '아를 병원의 안마당'과 '아를 병원의 병동' 같은 그림이 이때 그려졌다.

파리에서 친구인 화가 폴 시냐크가 찾아와 모처럼 즐겁게 지내기도 했지만, 병증은 여전히 그를 불안하고 불안정하게 만들었다. 그는 앞으로 혼자 살아갈 자신이 없었고 잠깐이라도 사회와 떨어져 요양 시설에서 사는 게 모두에게 좋겠다고 생각했다. 결국 그는 1889년 5월 8일에 20여 킬로미터 거리에 있는 생레미드프로방스의 생폴드모솔 요양원으로 발길을 옮겼다.

아를에서 생레미로 가려면 알피유 산맥을 넘어야 하는데 산길을 따라 곳곳에 석회암을 캐내는 채석장이 있다. 빈센트는 생레미 시절에 이런 채석장 풍경을 여러 점 그렸다.

그 산길에 있는 레보드프로방스Les Baux de Provence라는 산간 마을 채석장의

깊은 동굴은 현재 '빛의 채석장'이라는 예술공간으로 바뀌어 빈센트 생애에 걸쳐 만들어진 작품을 아름다운 빛의 예술로 전환하여 보여준다. 장중하게 때로는 경쾌하게 흘러나오는 음악을 배경으로 동굴 속 암벽에 그의 그림 하나하나가 빛으로 그려진다.

　　빈센트 삶의 여정을 따라와 이제 거의 끝자락에 선 우리에게 그 모든 것이 큰 감동으로 다가왔다.

18 별에 이르는 길

생레미드프로방스 *Saint-Remy de Provence*

빈센트는 36세인 1889년 5월에 생레미의 생폴드모솔 요양원으로 와서 1년 후인 1890년 5월에 오베르쉬르우아즈로 떠났다.

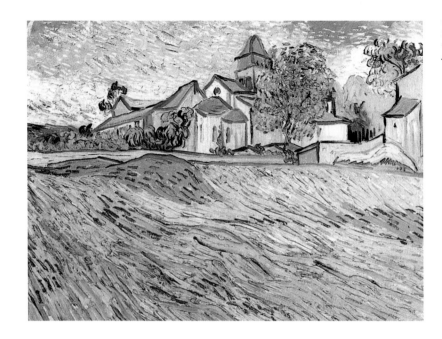

빈센트 반 고흐,
「생폴드모솔 성당 풍경」,
1889 (생레미), 캔버스에 유채,
45.1 X 60.4cm, 개인 소장

아를의 노란 집에서 생레미의 생폴드모솔 요양원에 이르는 길에는 빈센트가 이
곳에 사는 동안 화구를 메고 드나들던 곳이 이어져 있다. 집을 나서면 바로 친구
룰랭의 집이 있고 거기서 조금 더 가면 그를 농촌의 정경에 흠뻑 빠지게 했던 드
넓은 크로 평원이 나온다. 그 평원의 끝은 미스트랄이 불어오던 몽마주르 언덕
으로 이어지고 거기서 나지막한 고개를 몇 개 더 넘어가면 도데의 풍차가 나타
난다. 그곳부터는 알피유 산맥의 험준한 산길인데, 빈센트는 생레미의 요양원에
있을 때 여기까지 나와 채석장의 그림을 그렸다. 요양원은 산 너머 생레미 시내
조금 못 미친 곳에 있었다.

　지금은 자동차로 한 시간 남짓 걸리는 이 길을 빈센트는 기차를 갈아타며 생
레미로 간 뒤 그곳에서 다시 마차를 타고 요양원에 도착했다.

생폴드모솔 요양원

생폴드모솔Saint-Paul de Mausole 요양원은 원래 11세기에 로마네스크 양식으로 지어진 수도원이었는데 1852년부터 정신질환을 치료하는 사립요양원으로 사용되기 시작했다.

　　지금은 수도원 영역을 둘로 나누어 빈센트의 방이 있던 원래의 요양원 건물은 그대로 정신건강 클리닉으로 사용하고 있고 중세 성당과 수도원이 있는 영역에 빈센트의 방을 새롭게 꾸며 빈센트 반 고흐를 기념하는 문화센터로 운영하고 있다.

　　아침 햇살이 낮게 비치는 올리브 밭 앞 주차장에 차를 세우고 요양원으

로 다가가니 마치 감옥처럼 철문이 굳게 닫혀 있다.

　문이 열릴 때까지 시간이 좀 남아 올리브 밭을 천천히 걸었다. 빈센트도 이 올리브 밭 속으로 들어와 캔버스를 펼쳐 놓고 하늘을 향해 물결치듯 뻗어 올라가는 올리브나무와 올리브 열매를 수확하는 사람들을 그렸다. 이제 9월이니 수확을 앞두고 통통하게 살이 오른 올리브 열매가 따가운 햇볕 아래 여물어 가고 있다. 그 모습을 넋 놓고 바라보고 있는데 철문 열리는 소리가 들렸다.

안으로 들어가니 저 멀리 건물로 들어가기 전에 철문이 하나 더 있고 그곳까지는 길 양쪽으로 높은 담이 세워져 있어 이곳이 정신병원이라는 사실을 일깨운다. 키 큰 사

빈센트 반 고흐,
「생폴 요양원의 복도」,
1889 (생레미), 종이에 분필, 유채,
뉴욕 메트로폴리탄 미술관

이프러스가 줄지어 선 길 양쪽의 담벼락을 따라 빈센트가 이곳에서 그린 그림이 나란히 걸려있다. 그 길의 끝에 청동으로 만든 삐쩍 마른 빈센트가 해바라기 한 다발을 들고 서서 자신을 만나러 오는 사람들을 맞는다.

　수도원 건물은 웅장한 석조 건물인데 작은 문을 통해 안으로 들어가면 빈센트가 그린 그대로 둥근 아치 지붕의 복도가 나타난다. 건물 중앙 네모난 안마당에는 바로크식 정원이 있고 이를 둘러싼 복도의 한 면은 코린트식 열주를 세워 기둥 사이로 이 정원을 바라볼 수 있게 되어 있다.

빈센트의 방

빈센트가 왔을 때 이미 천년이 지난 이 석조 건물은 지금도 그렇듯이 서늘한 기운을 품고 있었을 터에 더구나 몸과 마음이 쇠약해진 그에게는 무척 낯설고 두려운 공간이었을 것이다.

생폴 요양원의 복도 (2019)

우리는 먼저 2층 빈센트의 방으로 올라갔다. 그곳이 원래 위치는 아니지만, 그가 머물던 방의 분위기를 그대로 느낄 수 있도록 재현해 놓았기 때문에 큰 아쉬움은 없었다. 다만 빈센트가 많은 시간을 보내고 여러 그림을 남긴 소나무와 분수가 있는 정원은 꼭 보고 싶었는데 그곳은 지금도 병원 영역이라 들어갈 수 없어 아쉬웠다. 그래도 밀밭이 있던 뒤뜰은 일부분이나마 들어가 당시의 모습을 유추해 볼 수 있어 다행이었다.

요양원은 원래 남녀 각각 50명의 환자를 수용할 수 있는 규모였지만 빈센트가 이곳에 도착했을 땐 입원하고 있는 환자가 많지 않아 방에 여유가 있었다. 덕분에 빈센트는 동쪽 병동의 2층에 침실을 배정받았고 여기에 더하여 그림을 그릴 수 있는 작업실을 북쪽 병동에 추가로 배정받을 수 있었다.

그는 테오에게 자기 침실의 모습을 이

렇게 써 보냈다.

"나는 회녹색 벽지를 바른 작은 방에 있어. 아주 연한 색의 장미 무늬가 있는 물 녹색 커튼 두 개가 있어. 가느다란 진홍색 선이 있어 더 생동감이 느껴져. 이 커튼은 디자인이 아주 예뻐. 아마 어느 부자가 죽으면서 남겨 놓은 걸 거야. 짙은 갈색, 분홍색, 크림색, 검은색, 파란색과 녹색의 반점을 디아즈나 몽티셀리의 수법으로 수놓은 직물로 덮어놓은 아주 낡은 안락의자도 같은 사람 것이겠지. 쇠창살 달린 창문 너머 울타리가 쳐진 반 호이엔 풍의 네모난 밀밭이 보이는데, 아침에는 그 위로 눈 부신 태양이 떠올라."

우리 눈앞에 나타난 빈센트의 방은 그가 묘사한 그대로였다.

**생레미의 생폴드모솔 요양원
2층 빈센트의 방** (2019)

생폴드모솔 요양원 빈센트 방의 창문 (2019)

빈센트가 1889년 5월 8일 이곳에 입원했을 때 주치의인 테오필 페이롱 박사는 그가 정신 분열 같은 정신병이 아니라 간질로 인한 발작 증상을 겪고 있다고 진단했다. 지금까지 빈센트의 병증에 대해 수없이 많은 전문가의 견해와 논쟁이 있었지만 이것이 유일한 공식적 진단이라고 할 수 있다. 빈센트는 갓 결혼한 테오와 요에게 편지를 썼다.

"여기로 오기를 잘한 것 같아. 이런 동물원 같은 곳에서 미치거나 정신 나간 사람들이 실제로 살아가는 모습을 보면 막연한 두려움이나 발작에 대한 공포를 잊게 돼. 그리고 차츰 광기도 다른 질병과 마찬가지라는 생각이 들어. 환경을 바꾼 게 내게 좋은 영향을 주는 것 같아.

페이롱 박사는 빈센트에게 두 시간 동안 온탕과 냉탕에 번갈아 들어가는 '물 치료'를 일주일에 두 번 받으라는 처방을 내렸다. 19세기에는 이런 치료법이 정신질환을 앓고 있는 환자들에게 흔히 처방되었는데 심신을 안정시키는 효과는 있었다고 한다. 지금 빈센트의 방 맞은편 방에는 이런 물 치료를 하는 데 쓰던 욕조가 전시되어 있다. 빈센트를 다룬 영화에서 욕조에 들어가 있는 그가 물을 맞던 장면이 떠올라 마음이 짠하다.

빈센트는 요양원에 자원해서 입원하면서 원하면 언제나 밖으로 나가 그림을 그릴 수 있다는 조건을 달았다. 그러나 입원 초기에는 불안정한 상태에 있었기 때문에 외출이 허락되지 않았다. 그는 밖으로 나가고 싶은 염원을 안고 동쪽

으로 나 있는 창문에 붙어 서서 요양원 담장 안의 뜰에서부터 저 멀리 알피유 산맥에 이르는 정경을 모두 눈에 깊이 새기면서 그림을 그렸다.

그는 요양원에 들어와 있었지만 테오는 물론이고 폴 고갱이나 에밀 베르나르와 소식을 주고받으며 미술계의 동향을 파악하고 자신의 그림 작업에 관해서도 자세하게 알렸다. 또 아를의 친구인 조셉 룰랭과 지누 부부와도 안부를 주고받았다.

밖에 나가서 그림을 그릴 수 있게 되자 빈센트는 요양원 주변의 올리브 밭이나 사이프러스 나무뿐만 아니라 멀리 알피유 산맥의 산속 깊숙이 들어가기도 했다. 요양원에 입원한 지 두 달쯤 지나 바람이 불던 그 날에도 빈센트는 버려진 채석장을 그리러 산속으로 깊이 들어갔다. 그는 주변의 황량한 모습을 보면서 갑자기 극심한 외로움을 느꼈다. 가까스로 그림을 마치고 요양원에 돌아왔지만 곧 아를에서 겪었던 심한 발작을 일으켰다. 이 일로 한동안 외출은 물론이고 그림도 그릴 수 없었다.

한참 뒤에 회복했지만 밖으로 나가기보다는 요양원에 머물며 그가 존경하는 장 프랑수아 밀레, 렘브란트, 외젠 들라크루아 같은 대가들의 작품을 모사했다. 또 자화상도 다시 그리고 '아를의 여인: 지누 부인의 초상'이나 '빈센트의 침실' 같이 자신이 아를에서 그렸던 그림을 여러 점의 연작으로 다시 그렸다.

그러나 첫 발작을 일으켜 귀를 자르는 사고가 일어난 12월 하순이 다가오자 빈센트는 또 심한 발작을 일으켰고 정신이 나간 상태에서 땅에 떨어진 쓰레기를 주워 먹고 물감과 기름을 삼키기까지 했다. 이런 발작을 일으킬 때마다 빈센트는 오랫동안 누워있어야 했고 그림을 그릴 수도 없었다. 하지만 안타깝게도 다음 해 2월과 3월에도 그는 고통스러운 발작을 다시 겪었다.

빈센트는 생레미의 요양원에서 고통을 받고 있었지만, 그의 작품은 미술계에서 점차 인정을 받아 가고 있었다.

빈센트 반 고흐,
「붉은 포도밭」, 1888 (아를),
캔버스에 유채, 73 X 91 cm,
모스크바 푸시킨 미술관

1890년 1월에는 벨기에 브뤼셀에서 열리는 '20인전'에 초대받았다. 이때 빈센트와 함께 초대된 화가는 폴 세잔, 폴 시냐크, 앙리 드 툴루즈-로트렉, 알프레드 시슬리, 폴 고갱 등으로서 당시 파리의 아방가르드를 이끄는 사람들이었다. 하지만 벨기에 화단 전체가 빈센트의 작품을 이해하고 인정한 것은 아니었다. 전시회에 함께 초대된 앙리 드 그루라는 벨기에 화가는 자기 작품을 빈센트의 '끔찍한' 해바라기 그림과 나란히 걸 수 없다고 주장하고 나섰다. 이에 툴루즈-로

트렉이 분개하며 그런 소리는 위대한 화가에 대한 모욕이라고 외치고 결투를 요구했다. 그러자 이번에는 시냐크가 나서서 툴루즈-로트렉이 죽으면 자신이 다시 상대하겠다고 했다. 이 소동은 결국 드 그루가 전시회에서 쫓겨나는 것으로 일단락되었다.

빈센트는 이 전시회에 아를에서 그린 4점과 생레미에서 그린 2점 등 모두 6점의 그림을 출품했는데, 아를의 몽마주르에서 그린 '붉은 포도밭'이 벨기에의 화가 아나 보흐에게 400프랑에 팔렸다. 아나 보흐는 세계적으로 유명한 도자기 제조업체를 소유한 벨기에 대부호 집안의 딸로, 빈센트의 친구인 화가 외젠 보흐의 누나다. '20인전' 운영위원회의 위원이기도 한 그녀는 이 그림에 매료되기도 했지만, 빈센트의 그림을 사들이는 공식적이고 공개적인 지지 행위를 통해 그에 대한 대중의 몰이해를 불식시키려는 뜻도 있었다. 아나 보흐는 나중에 빈센트가 자신의 동생 외젠 보흐를 잘 돌봐준 데 대한 고마움도 있었다고 덧붙였다.

사람들은 이 그림이 헐값에 팔렸다고 얘기하기도 한다. 빈센트 그림이 요즘 팔리는 가격에 비하면 그렇게 보이기도 하지만, 400프랑은 당시 인정받는 화가의 그림에 매겨지는 가격이었으니 헐값이라고 할 수는 없고, 오히려 그가 그런 화가의 반열에 올랐다고 보아야 한다. 하지만 빈센트가 불과 몇 달 후에 사망하면서, 안타깝게도 이 그림은 그가 살아있는 동안에 공식적으로 판 단 하나의 그림으로 기록되었다.

빈센트와 테오가 연이어 사망하자 외젠 보흐는 빈센트가 아를에서 그린 자신의 초상화 '시인'을 소장하고 싶다는 뜻을 요 봉허르에게 전했고, 그녀는 그림을 그에게 기꺼이 양도했다. 외젠 보흐는 1941년 자신이 사망할 때까지 50년 동안 그 그림을 침실에 걸어 두었고, 임종할 때도 그림에 그려진 자신의 모습을 바라보면서 숨을 거두었다고 전해진다.

이즈음에 알베르 오리에Gabriel-Albert Aurier라는 미술 평론가가 '고독한 화가: 빈센트 반 고흐'라는 매우 우호적인 논문을 '메르퀴르 드 프랑스'라는 상징주의 계열의 잡지에 발표했다. 오리에는 당시 25세에 불과했지만, 미술비평뿐 아니라 시인이자 화가로도 활발히 활동하고 있었다. 그는 논문에서 빈센트를 17세기 황금시대 대가들의 진정한 후계자라고 지칭하면서 그가 사실주의 화가일 뿐만 아니라 상징주의를 여는 화가이기도 하다고 평했다. 이 논문으로 빈센트가 화단의 전문가들에게 폭넓게 알려지기 시작했고, 오리에 자신도 평단의 스타가 되었다. 하지만 빈센트는 이런 우호적인 평론이 발표된 것을 기뻐하면서도 다른 사람들이 받아야 할 칭찬을 자신이 부당하게 가로챈 것 아닌가 하는 불편한 마음도 들었다. 빈센트는 1890년 2월 9일에 오리에게 이런 내용의 편지를 보냈다.

"메르퀴르 드 프랑스에 실린 선생님의 평론에 진심으로 감사드립니다. 그것을 보고 많이 놀랐습니다. 그 자체로 예술작품이며 무척 마음에 듭니다. 선생님은 말로 색채를 만들어 낸다는 느낌이 들었습니다. 저는 선생님의 논문에서 실제보다 더 풍부하고 의미심장한 모습으로 제 그림을 새롭게 다시 발견했습니다. 하지만 선생님이 말씀하시는 게 제가 아니라 다른 분들에게 어울린다는 생각이 들면 마음이 매우 불편합니다."

그리고는 몽티셀리야말로 색채의 마술사이고 정작 칭찬을 받아야 할 사람은 자신이 아니라 자신에게 영향을 준 그 사람이라고 했다. 또 오리에가 자신을 열대의 화가로 지칭한 것에 대해 진정한 열대의 화가는 고갱이라며, 몽티셀리와 고갱의 진가를 인정할 때 평론이 더 정당성을 갖출 거라고 주장했다.

그러면서도 감사의 뜻으로 그림 한 점을 보내드리겠다고 하며 편지를 마무리했다. 그 그림은 지금 크뢸러뮐러 미술관이 소장하고 있는 '사이프러스'라는

작품이다.

　오리에는 빈센트의 사후에도 몇 차례에 걸쳐 그를 알리는 데 중요한 역할을 했다. 하지만 뛰어난 재능을 가진 그도 2년 뒤인 1892년 10월에 발진티푸스로 27세의 젊은 나이에 세상을 떴다.

밀밭

빈센트 방의 창살이 있는 창문에서는 요양원 담 안쪽의 밀밭이 내려다보이고 담 너머로는 멀리 알피유 산맥이 보였다. 그는 아침마다 밀밭 위로 장엄한 햇살이 내리쬔다고 말했다.

빈센트 반 고흐,
「추수하는 사람이 있는 밀밭」,
1889 (생레미), 캔버스에 유채,
73.2 X 92.7 cm, 반 고흐 미술관

그는 그 풍경에 매료되어 여러 계절, 다른 날씨의 밀밭을 주제로 열 점이 넘는 그림을 그렸고, 밀밭에 씨를 뿌리고 거두어들이는 모습을 통해서 모든 생명이 유한하다는 것을 표현하려고 했다. '추수하는 사람이 있는 밀밭'에 대해 테오에게 이렇게 썼다.

"그때 나는 밀을 베는 사람을 보았어. 뜨거운 한낮의 열기 속에 그날 해야 할 일을 마치려고 애쓰는 마치 사탄같이 어렴풋하게 보이는 모습에서 죽음의 이미지를 보았어. 결국 사람의 삶도 베어지는 밀과 같은 거야. 전에 내가 그린 '씨뿌리는 사람'과 반대라고 할 수도 있겠지. 하지만 이 죽음에 슬픔은 없어. 만물을 찬란한 금빛으로 물들이는 태양 아래 밝은 대낮에 일어나는 일이니까."

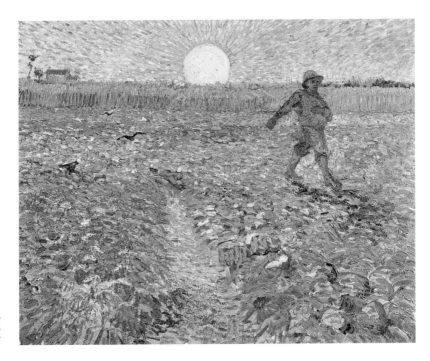

빈센트 반 고흐, 「씨 뿌리는 사람」,
1888 (아를), 캔버스에 유채,
64.2 X 80.3cm, 크뢸러뮐러 미술관

'씨 뿌리는 사람'은 빈센트의 화가로서의 삶 전체를 관통하는 주제였고 무려 30점이 넘는 그림을 그렸다. 그는 자신을 씨 뿌리는 사람에 비유할 때가 많았는데 이렇게 말하기도 했다.

> "이번 생에서는 그것을 얻을 수 없다는 것을 이미 알고 있으니 그것을 얻을 것이라고 기대하지 않아. 오히려 인생이란 씨를 뿌리는 시기이고 추수철은 아직 오지 않았다는 생각이 점점 더 분명히 들기 시작했어."

빈센트는 장 프랑수아 밀레가 영혼을 담아 그린 씨 뿌리는 사람의 이미지에서 많은 영감을 얻었고 여러 차례에 걸쳐 그대로 따라 그리기도 했다. 그는 밭을 갈아 씨를 뿌리고 거두어들이는 농부의 행위를 생명의 순환과 자연의 섭리로 받아들였다. 그런 면에서 씨를 뿌리는 행위는 새로운 생명을 탄생시키는 일이며 씨를 뿌리는 사람은 삶과 죽음이 이어지는 고리에서 출발점에 서 있는 사람이었다.

그가 창 너머로 내다보며 삶과 죽음의 순환에 대해 깊이 빠지게 만든 요양원 담 안의 밀밭은 이제 남아 있지 않다. 그 자리는 대부분 프로방스의 여름을 향기롭게 하는 라벤더가 차지하고, 그 가장자리로 빈센트의 생레미 시절 그림의 또 다른 주인공인 아이리스와 아몬드 나무 따위가 들어섰다.

우리는 돌담 그늘에 기대앉아 줄기만 남은 철 지난 라벤더 밭 너머로 쇠창살이 드리운 빈센트의 창을 올려다보았다. 그 방의 주인은 한 때 자신은 씨를 뿌리는 사람이라고 했지만, 이제는 자연의 이치에 따라 거둘 때가 되었음을 순순히 받아들이며 밝은 태양 아래서는 그것도 슬프지 않다고 자신을 위로했다.

사이프러스

빈센트는 요양원에서 바깥출입이 허용되자 프로방스를 대표하는 이미지인 알피유 산맥과 올리브나무 그리고 둘러보면 어디에나 있는 사이프러스나무를 그리기로 마음먹었다. 빈센트는 자신이 왜 사이프러스에 끌렸는지 테오에게 이렇게 썼다.

> "내 마음은 아직도 사이프러스로 꽉 차 있어. 놀랍게도 아직 아무도 지금 내가 생각하듯이 사이프러스를 그린 사람이 없어서 그것으로 해바라기 그림처럼 작업해 보고 싶어. 그것은 마치 이집트의 오벨리스크같이 윤곽선과 비례가 아름다워. 그리고 그것의 녹색은 특별해. 이것은 햇볕이 내리쬐는 풍경 속에서는 검게 보이는데, 이 어두운 부분은 아주 흥미롭기는 하지만 내 생각대로 표현하기는 정말 어려워."

빈센트는 사이프러스를 주제로 한 유화와 스케치를 수십 점 남겼다. 그림 하나하나 깊은 울림을 주지만, 많은 사람이 그중 인상적인 작품으로 '별이 빛나는 밤'을 꼽는다.

하지만 당사자인 빈센트는 자세한 설명을 덧붙인 다른 그림과는 달리 이 그림에 대해서는 테오에게 보내는 편지에 지나가듯이 딱 두 번 언급한 게 전부다. 그래서 사람들은 이 그림을 더 신비롭게 느끼면서 자기 나름대로 여러 가지 해석을 하는지도 모르겠다.

이 그림은 요양원에 있는 빈센트의 방 창문 너머로 본 풍경을 그린 것이라고 오래전에 들은 적이 있어, 기회가 되면 이 그림에 그려진 장면 그대로의 풍경을 꼭 보고 싶었다.

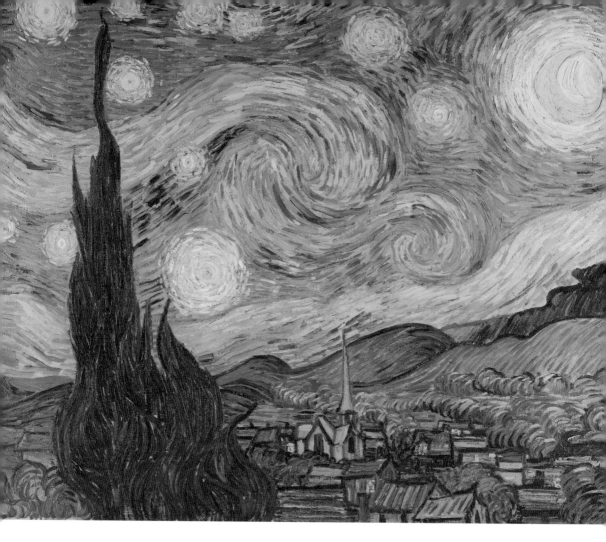

하지만 빈센트가 서 있던 그 자리에서 바라본 창밖에는 뾰족한 첨탑이 있는 교회도, 꿈틀대며 하늘로 용솟음치는 사이프러스도 없었다. 하늘에서 빛나는 천체와 저 멀리 알피유 산맥의 일렁이는 산등성이를 빼고는 모두 그의 상상의 세계에서 불러낸 것이었다.

빈센트는 1889년 6월 초에 이른 새벽의 여명 속에서 밝게 빛나는 커다란 샛

빈센트 반 고흐, 「별이 빛나는 밤」.
1889 (생레미), 캔버스에 유채,
73.7 X 92.1cm, 뉴욕 현대미술관

빈센트 반 고흐,
「별이 빛나는 밤 (드로잉)」,
1889 (생레미), 종이에 잉크,
47 X 62.5cm, 모스크바 건축박물관

별을 보았다고 한 후, 6월 18일에 쓴 편지에서 그 별을 그린 그림을 완성했다고
했다. 그리고는 이 그림이 고갱이나 베르나르의 그림과 정서가 같을 거라고 했다.
다시 말하면 눈에 보이는 그대로가 아니라 자기 생각을 그렸다는 의미일 것이다.

　　별은 늘 빈센트가 꿈꾸던 세계였고 그는 언제나 그곳에 가고자 하는 열망을
품었다. 이른 새벽 창 너머의 하늘에 그동안 보이지 않던 샛별이 나타났다. 그는
그 별이 바로 자신이며 또 자신이 가야 할 곳이라고 생각한 것은 아닐까. 그는 아
를에 있을 때 타라스콩이나 루앙에 가려면 기차를 타듯이 우리가 별에 가려면
죽음을 받아들여야 한다고 말했다. 그리고 증기선이나 합승 마차나 철도가 이
지상에서의 운송수단인 것과 마찬가지로 콜레라나 결석, 폐결핵 그리고 암이 천
상세계로 가는 운송 수단일 지도 모른다고 했다. 그는 그림의 아래쪽에 집이 몇
채 있는 작은 마을과 하늘로 높이 솟은 첨탑이 있는 교회를 상상으로 그려 넣었

다. 그는 이제 교회를 통해서 하늘에 오르려고 하는 것일까? 하지만 동네 여러 작은 집의 창문에서는 따스한 불빛이 배어 나오는데 커다란 교회에서는 아무런 빛도 찾아볼 수 없다. 거기에는 사랑도 구원도 없다.

빈센트는 그림의 왼쪽에 커다란 사이프러스를 그려 넣었다. 프로방스에서 사이프러스는 무덤가에 심는 나무이고 죽음을 상징하기도 하는데 빈센트는 이 나무를 타오르는 불꽃 같은 모습으로 그림으로써 이 세상에서의 삶이 사이프러스를 통해서 소용돌이치며 천공을 뚫고 하늘로 올라가 결국 자신의 별에 닿는다고 이야기하는 것 같다. 이런 느낌은 같은 주제를 그린 그의 드로잉에서 더 뚜렷하고 강렬하게 느낄 수 있다.

요양원 주변에는 이곳에 있는 아픈 사람들의 염원을 하늘에 전달이라도 하려는 듯이 키 큰 사이프러스 무리가 돌담을 둘러싸고 있다.

올리브 숲을 지나온 바람이 사이프러스에 닿자 모든 가지가 한순간에 타오르는 촛불같이 거칠게 흔들린다.

올리브 숲

여느 지중해 지역과 마찬가지로 프로방스도 어디를 가나 올리브나무가 지천인데 생레미의 요양원도 올리브 숲으로 둘러싸여 있다. 빈센트는 사이프러스와 마찬가지로 올리브나무도 프로방스의 대표적인 풍경이라고 생각하고 그것을 주제로 하여 열다섯 점 정도의 많은 그림을 남겼다.

네덜란드의 낮고 평평한 땅에서 자라난 빈센트는 조국의 풍경에서는 찾아볼 수 없는 높고 굴곡진 능선의 알피유 산맥을 좋아했으며 생레미에서 그린 여

러 그림에 배경으로 집어넣었다. 그는 '별이 빛나는 밤'을 그리던 시기에 알피유 산맥을 배경으로 한 '올리브 숲'도 같이 그렸는데, '별 밤'이 자신의 방 동쪽 창을 통하여 본 모습이라면 '올리브 숲'은 요양원 밖 정문 부근에서 남쪽으로 바라본 풍경이다.

빈센트가 그림을 그린 바로 그 자리에 서니 그때보다 백 수십 년의 나이를 더 먹은 올리브나무들이 여전히 등줄기가 들쭉날쭉한 알피유 산맥을 배경으로 그 자리에 그대로 서 있다. 다만 그림 속에 떠있는 한 자락 흰 구름은 보이지 않는다.

빈센트는 아를에 있을 때까지만 해도 오래되어 구불거리고 마디진 올리브나무를 경외하였고 섣불리 달려들어 그리기를 주저하며 이렇게 얘기했다.

"말하자면 올리브 숲의 속삭임에는 아주 친밀하고 아주 오래된 무언가가 있다는 거야. 그건 너무 아름다워서 내가 감히 그릴 수가 없어."

하지만 이제 그는 다른 화가들이 이 특별하고 아름다운 나무를 별로 그리지 않은 것을 알고 자신이 그것을 잘 그려내겠다고 다짐했다. 그리고 테오에게 이렇게 편지에 써 보냈다.

"다른 한편으로 올리브나무는 매우 특별한 게 있는데 나는 그걸 잡아내느라 애쓰고 있어. 그건 낡은 은색인데 어떤 때는 파란색을 띠기도 하고 어떤 때는 녹색이나 청동색을 띠기도 하는데 노랑, 분홍, 보랏빛이 감도는 주황색의 땅 위에서는 하얗게 보이기도 해. 너무 어려워."

이 무렵 고갱과 베르나르도 각각 '올리브 동산의 그리스도'라는 그림을 그렸다.

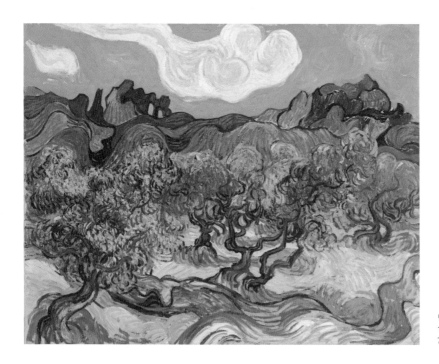

빈센트 반 고흐, 「올리브 숲」.
1889 (생레미), 캔버스에 유채,
72.5 X 92cm, 뉴욕 현대미술관

**생레미의 요양원 앞 알피유
산맥이 보이는 올리브 숲** (2019)

빈센트는 관념적으로 그려진 그 그림들을 그다지 좋아하지 않았다. 자신의 올리브나무 그림은 힘들고 거친 현실을 그린 것이며 비록 투박하지만 흙냄새가 난다고 했다. 그리고는 지금 자신의 눈앞에서 올리브를 거두어들이는 사람을 그려 다른 사람들이 올리브 동산의 그리스도를 떠올리게 하겠다고 했다.

사실 우리 눈에도 빈센트의 올리브나무는 겟세마네 동산에서 예수의 고통을 지켜본 그 나무들과 많이 닮아 보인다.

피에타

빈센트는 5월에 요양원에 들어온 후 상태가 안정되는 듯했으나 7월 중순에 발작을 일으켜 8월 말에 가서야 겨우 거동할 수 있는 정도가 되었다. 그러나 아직 밖으로 나가 그림을 그릴 처지는 아니었기 때문에 방에 머물며 테오가 보내 준 밀레, 렘브란트, 들라크루아 같은 대가들의 그림을 보고 모사했다. 그는 가장 먼저 들라크루아의 '피에타'부터 그리기 시작하였는데 여기에 대해 테오에게 이렇게 말했다.

"작업은 잘 되고 있고, 몇 년 동안 헤매던 것을 찾아가고 있는 것 같아. 너도 알고 있듯이 들라크루아는 숨이 거의 끊어지고 이가 다 빠져버렸을 때 가서야 그림을 알게 되었다고 했는데 그 말이 뇌리에서 떠나지 않아. 아, 나 자신이 정신적 질환이 있으니 정신적으로 고통을 받은 다른 많은 예술가를 생각하게 돼. 그리고는 이런 질병이 있더라도 아무 문제없이 화가로서의 역할을 제대로 못할 이유는 없다고 스스로에게 얘기하곤 해. 나도 남들과 다르지 않게 심한 고통 속에서는 신에 대한 경건한 생각이 나에게 큰 위안을 줘. 그런데

내가 아픈 가운데 안타까운 일이 또 일어났어. 들라크루아의 '피에타' 석판
화를 다른 그림과 함께 떨어뜨렸는데 물감과 기름에 빠져 못쓰게 되었어. 참
마음이 아파. 그래서 내가 그걸 직접 그리기로 했어. 너도 곧 보게 될 거야."

이렇게 해서 빈센트는 '피에타'를 그리게 되었고, 물감에 빠진 석판화도 얼룩이
남은 채 반 고흐 미술관에 전해지고 있다.

그런데 빈센트가 보고 그린 그림은 들라크루아가 그린 것이 아니라 다른 화
가가 그 그림을 보고 석판화로 제작한 것이어서 흑백의 무채색이었고 좌우가 바
뀌어 있었다. 그렇기 때문에 들라크루아의 그림을 따라 그리긴 했지만, 결과적으
로 자기의 주관적인 관점으로 주제를 재해석하고 자신만의 색상과 기량을 적용
함으로써 완전히 다른 느낌을 표현할 수 있었다.

특히 빈센트는 십자가에서 내려진 예수의 모습에 자신의 붉은 머리와 수염
을 그려 넣었다. 이해받지 못하고 상처받은 자신도 지금 죽음의 문 앞에 있다는
것을 암시하면서 또 한편으로는 부활의 희망을 잃지 않았다는 것을 의미하는
것 아닌가 싶다.

나중에 요양원을 나가기 얼마 전에 렘브란트의 그림에서 일부를 추려내어
그린 '라자로의 부활'에서도, 막 되살아난 라자로를 붉은 머리와 수염으로 그린
것을 보면 그의 생각은 더 분명해 보인다.

그런데 되살아난 라자로를 두 팔 벌려 맞이하는 사람은 '자장가'의 룰랭 부
인과 '아를의 여인'의 지누 부인으로 보인다. '자장가'와 '아를의 여인'이 각각 모
정과 연정을 상징한다고 한다면 죽음의 그림자가 어른거리는 이때 빈센트가 갈
구한 것이 무엇인지 짐작할 수 있다.

빈센트 반 고흐, 「피에타 (들라크루아 석판화 모사)」, 1889 (생레미), 캔버스에 유채, 73 X 60.5cm, 반 고흐 미술관

빈센트는 생레미에서 밀레의 작품도 스물한 점이나 모사했다. 그가 보고 그린 것은 대부분 농민이 노동하는 모습을 담은 흑백 목판화였고 회화 작품의 사진도 일부 있었다. 빈센트는 원화를 말 그대로 따라 그리려고 하기보다는 연주가가 작곡가의 작품을 나름대로 해석하여 연주하듯이 자신도 작품을 '번역'하고 있다고 했다.

그중에 '첫걸음'이라는 작품도 있는데, 그의 다른 작품과는 달리 매우 부드러운 색상과 터치로 막 첫걸음을 떼는 아기와 이를 자애로운 손길로 맞이하는 부모의 다정한 모습을 그렸다. 사실 이것은 빈센트가 죽을 때까지 이루고 싶었던 이상이었다.

이즈음 테오와 요로부터 그들의 아기가 태어났고 큰아버지의 이름을 따라 빈센트라고 이름 짓기로 했다는 편지를 받았다. 그는 조카의 탄생을 축하해주려고 마침 활짝 피어나는 아몬드 꽃을 그리기 시작했지만 심한 발작을 일으켜 몇 주 동안 아무것도 하지 못했다.

빈센트가 생레미에 온 이후로 발작은 가라앉았다가 다시 일어나기를 반복했다. 그는 이곳에 수용된 다른 환자들 때문에 자신의 병이 잘 낫지 않는다는 생각도 들고 또 심한 외로움도 느껴서 동생과 친구들이 있는 북쪽으로 다시 돌아가고 싶었다. 특히 1890년 2월과 3월에 연이어 심한 발작을 일으킨 후에는 극도의 불안감에 빠져 한시라도 빨리 요양원을 벗어나고 싶었다. 그는 이 시기에 구스타프 도레의 '운동하는 죄수들'을 모사하였는데 높은 담으로 둘러싸인 좁은 마당에 원을 그리며 돌고 있는 죄수들 무리에 그로 보이는 붉은 머리의 인물을 그려 넣어 자신이 마치 감옥에 갇혀 있는 죄수 같은 처지임을 알리고 싶어했다. 또 기억 속에 남아 있던 고향 네덜란드 브라반트 지방의 풍경을 끌어내어 '북쪽의 추억'이라는 제목으로 연달아 세 점이나 그린 것으로 보아 그곳으로 돌아가고 싶은 열

망이 얼마나 컸는지 짐작할 수 있다.

테오는 빈센트가 요양원을 떠나고 싶다는 생각을 밝히자 가깝게 지내던 카미유 피사로와 상의한 뒤에 빈센트가 오베르쉬르우아즈로 옮기는 게 좋겠다고 생각했다. 그곳은 자신이 생활하고 있는 파리에서 멀지 않으니 형을 자주 찾아볼 수도 있고 무엇보다 폴 가셰라는 정신과 의사가 있어서 빈센트를 가까이 보살펴 줄 수 있을 것 같았다.

다행히 빈센트의 상태가 한동안 안정되자 페이롱 박사는 결국 퇴원에 동의하였고 빈센트는 바로 짐을 꾸려 1890년 5월 16일 동생의 가족이 있는 파리로 떠났다. 거기서 며칠 머문 후 그의 영원한 안식처가 될 오베르쉬르우아즈로 향할 터였다.

19 해방

오베르쉬르우아즈 *Auvers-sur-Oise*

빈센트는 37세인 1890년 5월 20일에 이곳에 와서 의욕적인 창작 활동을 하다가 7월 27일에 총상을 입었으며 이틀 후인 7월 29일에 영면에 들었다.

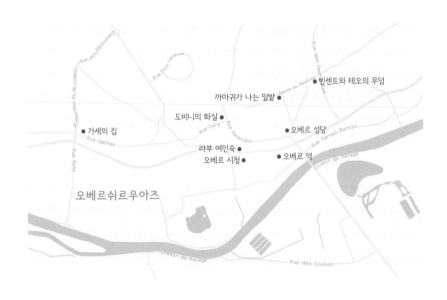

빈센트 반 고흐, 「관목 사이의 두 남녀」(부분),
1890 (오베르쉬르우아즈), 캔버스에 유채, 49.5 X 99.7cm,
신시내티 미술관

생레미를 떠난 빈센트는 다음 날 파리에 도착했다. 역에 마중 나온 테오는 그를 아내 요와 이제 막 백일이 지난 아들 빈센트가 기다리고 있는 집으로 데려갔다. 두 사람은 결혼하면서 피갈 지역에 있는 조금 넓은 아파트로 이사한 상태였다. 요는 빈센트를 아주 친절하게 맞았는데 그가 생각보다 건강해 보이는 데 놀랐다. 요는 나중에 이렇게 당시를 회고했다.

"나는 병약한 사람일 거라고 예상했는데 어깨가 넓은 억세 보이는 남자가 건강한 안색으로 미소를 지으며 아주 당당한 태도로 나타났어요."

빈센트는 파리로 돌아오자 생기가 돌아 2년 넘게 만나지 못한 친구들을 찾아다니고 미술관도 들르며 바쁜 시간을 보냈다.

그러나 오랫동안 외진 시골에서 살아온 빈센트는 며칠 지나지 않아 대도시의 번잡함을 더는 견딜 수 없었다. 그는 사흘 만에 다시 짐을 챙겨 오베르쉬르우아즈로 가는 기차에 몸을 실었다.

우아즈강

오베르쉬르우아즈Auvers-sur-Oise라는 지명은 우아즈Oise 강변에 있는 오베르Auvers라는 뜻이겠다. 북한강이 한강으로 모여들 듯이 우아즈강은 센강으로 흘러 들어가는데 잔잔하게 흐르는 우아즈강을 따라 오베르에서 퐁투아즈Pontoise에 이르는 지역에는 당시에 많은 화가가 모여들었다. 파리에서 북서쪽으로 약 30킬로미터쯤 떨어져 있는 오베르는 대도시 인근인데도 불구하고 강변을 따라 다른 데서는 찾아보기 힘든 전통적인 프랑스 농촌의 풍경을 잘 간직하고 있었기 때문이다. 이

**퐁투아즈의 클로드 피사로 박물관
언덕에서 내려다 본 우아즈강** (2019)
왼쪽 강 상류 쪽에
오베르쉬르우아즈가 있다.

들 중 우리에게 잘 알려진 화가로는 샤를 프랑수아 도비니Charles-François Daubigny, 카미유 피사로Camille Pissarro 그리고 폴 세잔Paul Cézanne 등을 들 수 있다.

도비니는 바르비종 화파의 한 사람으로 인상주의의 태동에 큰 영향을 끼친 풍경 화가다. 그는 43세인 1860년에 오베르로 온 뒤 1878년에 사망할 때까지 이곳에 정착하여 활발하게 활동했다. 그는 특별히 그늘막을 설치한 조그만 나룻배를 타고 우아즈강을 따라 오르내리며 현장에서 보이는 모습 그대로 그림을 그리는 것으로 유명했다. 그가 '보탱'이라 부르던 그의 나룻배 화실은 최근에 복원되었는데, 우리가 찾아간 날에는 오베르의 강나루에 매여 있었지만 잠겨 있어 안을 들여다볼 수 없었다. 도비니를 따르던 모네 역시 똑같은 나룻배 화실을 만들어 센강을 따라 떠다니며 그림을 그렸다.

빈센트도 도비니를 무척 존경하였다. 오래전에 암스테르담에 있을 때 도비

니가 사망했다는 소식을 듣고는 매우 안타까워하며 테오에게 이렇게 썼다.

"삼촌한테 도비니 선생이 돌아가셨다는 얘기를 들었어. 솔직히 슬퍼. 하지만 작품은 그것을 이해하는 사람들을 무엇보다 깊이 감동하게 하잖아. 선생은 이미 그런 작품을 갖고 계시니, 자신이 비록 죽는다고 해도 적어도 몇몇 사람의 기억 속에 훌륭한 본보기로 남을 것을 알고 계실 거야. 이건 정말 좋은 일이야."

이제 오베르에 살게 된 빈센트는 도비니 부인을 찾아가 인사하고 그 뒤로 그 집의 정원을 자주 드나들며 그림을 그렸다.

인상주의와 신인상주의를 아우르는 거장 카미유 피사로는 42세인 1872년에 가족과 함께 퐁투아즈로 와서 12년간 살았다. 퐁투아즈는 오베르에서 우아즈강을 따라 서쪽으로 7킬로미터쯤 떨어져 있는데, 피사로는 오베르까지 강변을 걸으며 이곳저곳에서 그림을 그렸다. 한때는 폴 세잔도 그의 곁에서 함께 그림을 그렸다. 두 사람은 파리에서 만났는데 세잔은 아홉 살 많은 피사로를 스승이자 아버지 같은 존재로 여겼다. 그런 피사로가 퐁투아즈로 이사하자 세잔도 곧 그를 따라 가족을 이끌고 그곳에서 가까운 오베르로 왔다. 그도 오베르의 농촌과 우아즈 강변을 따라 여러 점의 그림을 그렸는데 그중 하나인 '목맨 사람의 집'은 1874년 첫 번째 인상파전에서 세잔의 그림으로서는 처음으로 팔리기도 했다.

세잔도 그렇지만 당시 개성이 강하고 전위적인 성향의 화가들이 주를 이루었던 파리의 화단에서 피사로는 성향이 다른 여러 화가를 묶어 내는 구심점 역할을 하고 있었다. 그는 인상주의 화가 그룹에서는 나이가 많기도 했지만, 특유의 치우치지 않고 편견 없이 개개인을 존중하는 태도로 그룹 내에서 일어나는 여러 불협화음을 조정하고 가라앉히는 역할을 했다. 결과적으로 그는 여덟 번

개최된 인상파전에 빠짐없이 모두 참가한 유일한 화가가 되었고, 주식중개인이었던 폴 고갱이 1879년 4차 인상파전에 참여할 수 있도록 주선한 것도 그였다.

빈센트가 오베르로 오게 될 무렵 테오는 구필 화랑에서 이름을 바꾼 부소발라동 화랑 몽마르트르 지점의 책임자로 일하고 있었다. 그는 화랑 2층에 인상파 화가들을 위한 전용 전시공간을 만들어 그림이 팔릴 수 있도록 돕는 등 그들을 후원했다.

피사로도 테오의 화랑에서 그림을 전시하고 판매했는데 이 과정에서 두 사람은 서로 가까운 사이가 되었다. 테오는 생레미의 요양원에서 나오겠다는 형 빈센트에 대해 피사로에게 조언을 구했고 피사로는 오베르쉬르우아즈가 빈센트에게 가장 적합할 거라고 일러주었다. 자기가 살아보았으니 환경이나 지리적인 이점도 잘 알았겠지만, 무엇보다도 그곳에는 의사인 폴 가셰Paul-Ferdinand Gachet가 있었기 때문이다.

우리는 파리 리옹역에서 차를 빌려 오베르를 향해 떠났다. 오베르로 가려면 어차피 퐁투아즈를 거쳐야 하므로 먼저 그곳에 있는 클로드 피사로 박물관에 들르기로 했다. 박물관은 중세 도시의 꼬불꼬불한 좁은 골목길을 따라 올라간 언덕 꼭대기에 있었다. 원래는 중세 영주의 성이 있던 자리로 넓은 마당에 19세기 풍의 2층 벽돌 건물이 들어서 있었다. 피사로가 자주 이젤을 세웠던 마당 끝자락에 서니 에메랄드빛의 우아즈강이 발밑으로 잔잔히 흐른다.

피사로는 이 강을 따라 오베르를 오가며 세잔을 벗 삼아 함께 그림을 그렸으며 마침내 빈센트 반 고흐도 이곳으로 불러들였다. 인상주의 그룹의 구심점이었던 피사로가 고갱의 후원자였다는 사실을 생각하면 결국 그는 후기인상주의 대가 세 사람의 연결 고리이기도 하다. 그의 존재가 새삼 의미 있게 다가온다.

의사 가셰의 집

피사로와 세잔 그리고 빈센트가 만나는 교차점에 또 한 사람이 있는데 바로 정신과 의사인 폴 가셰다.

가셰는 1828년생으로 빈센트보다 스물다섯 살 위다. 벨기에 국경에 가까운 릴에서 태어나 어릴 때 벨기에의 플랑드르 지방에서 산 적도 있어 네덜란드에 대해서 잘 알았다. 그는 서른 살에 '우울증에 관한 연구'라는 논문으로 의사 자격을 획득한 정신과 의사지만 문학과 미술에도 깊은 관심을 두고 있었다.

그는 빅토르 위고 같은 문학가들과 교류하면서 블랑쉬 드 메진Blanche de Mézin 이라는 필명으로 의학 및 예술비평에 관한 책을 출판하기도 했다. 또한 파리 화단의 여러 화가를 알았고 특히 오베르에서 피사로, 세잔 그리고 기요맹 같은 화가들과 깊이 교류했다. 특히 그 자신이 파울 판 레이설Paul van Ryssel이라는 네덜란드식 가명으로 작품활동을 하는 아마추어 화가이기도 했다. 그는 이런 화가들과의 인연으로 르누아르와 마네를 비롯한 여러 화가를 치료하기도 했으며, 다른 한편으로는 당시에 알아주는 인상주의 그림 수집가이기도 했다.

그가 죽은 후 그의 자녀들은 빈센트 반 고흐의 그림 아홉 점을 비롯하여 모네, 르누아르, 시슬리, 피사로, 세잔, 기요맹 등의 그림 수십 점을 프랑스 정부에 기증했다. 지금은 오르세미술관이 소장하고 있는데 최근에 우리가 오르세미술관을 방문한 날 마침 '가셰 컬렉션 전'이 열리고 있어 그림에 대한 그의 애정과 안목을 직접 확인할 수 있었다.

퐁투아즈에서 오베르로 가는 길은 우아즈강을 따라 나란히 이어지는데 차로 천천히 10여 분쯤 달리면 의사 가셰의 집에 닿게 된다. 폴 세잔의 그림 '의사 가셰

빈센트 반 고흐, 「의사 가셰의 초상」,
1890 (오베르쉬르우아즈). 캔버스에 유채,
667 X 56cm, 개인 소장

의 집'에 그려진 바로 그 골목에 차를 세워 두고 조금 걸어 들어가니 '의사 가셰의 초상'이 들어 있는 입간판이 우리를 맞는다.

빈센트는 1890년 5월 20일에 파리를 떠나 오베르에 도착하자 동생이 알려준 대로 바로 의사 가셰의 집으로 찾아갔다. 사실 테오나 빈센트에게 있어서 폴 가셰는 이상적인 주치의였다.

생레미의 요양원을 나오고 싶은 빈센트에게 가장 필요한 것은 함께 살지 않으면서도 증세가 나타날 때 바로 돌보아 줄 의사와 그림과 문학에 대해 깊이 있는 대화를 나눌 수 있는 친구였다. 또 그가 머무는 곳은 테오가 있는 파리에서 멀지 않아야 했다. 폴 가셰는 이 모든 조건을 충족시키는 좋은 대안이었다.

그러나 빈센트는 가셰를 만나고는 그의 첫인상에 의구심을 품었다. 그는 오베르에 온 첫날 밤에 테오에게 이렇게 썼다.

"나는 가셰 선생을 만났는데 꽤 별나다는 인상을 받았어. 그 사람은 내가 보기에는 적어도 나만큼 심한 정신 질환과 싸우고 있는데 의사 경험이 많아서 나름대로 균형은 잡고 있는 것 같이 보였어."

하지만 여러 면에서 닮은 점이 많은 두 사람이 서로 몇 마디 나누자 빈센트의 생각은 금세 바뀌었다.

"그가 이상한 사람인 것은 맞지만, 그가 나에 대해서는 나쁜 인상을 받은 것 같지는 않아. 벨기에나 옛날 화가들에 관해 얘기할 때는 아내를 잃은 후 어두워진 얼굴에 미소를 띠기도 했어. 그 사람과 친하게 지내면서 초상화도 그리려고 해. 그 사람은 내가 대단한 작품을 만들 거라고 하면서 내 병은 아무것도 아니라고 했어."

의사 가셰의 집 (2019)
원래는 여자기숙학교로
사용하던 건물이다.

빈센트는 같은 편지에 가셰의 집에 대한 인상도 덧붙였다.

> "그 집은 인상주의 그림 몇 점을 제외하고는 모두 오래된 물건들로 가득 차 있
> 고 어디를 가나 어두컴컴해."

그랬다. 원래 여학생을 위한 기숙학교로 사용되었던 가셰의 집은 빈센트가 말한
대로 지금도 음산한 분위기가 느껴진다.

폴 가셰가 1872년부터 살던 '의사 가셰의 집'은 1909년에 그가 죽은 뒤에
도 한동안 자녀들이 살았으나 1996년에 발두아즈 지방정부가 인수한 뒤 박물관
으로 만들어 관리하고 있다.

지금은 빈센트 당시의 동선과는 조금 다르게 뒷마당 쪽으로 돌아 들어가
게 되는데, 뒷산 쪽의 바위틈으로 동굴의 입구가 보였다. 폴 가셰가 죽은 뒤 그

의 자녀들은 두 차례에 걸친 전쟁 중에 아버지가 수집한 많은 그림을 이 동굴에 숨겨 보관하였으며 전쟁이 끝난 후 프랑스 정부에 기증했다고 한다.

현관문을 들어서니 바로 응접실이다. 그곳에는 '피아노를 치는 마르그리트 가셰'에 그려진 피아노가 그 모습 그대로 남아 있다.

빈센트는 시슬리와 세잔의 그림이 벽에 걸려있다고 편지에 썼는데 이후 모두 오르세 미술관으로 옮겨졌고 지금은 한문이 쓰인 액자와 가셰와 관련된 흑백사진들이 많이 보인다. 가셰는 본업이 의사였지만 그것에 대한 흔적은 별로 보이지 않고 오히려 집안 곳곳에 예술 애호가로서의 자취가 많이 남아있다.

어두컴컴한 복도 끝에는 세잔의 도움을

가셰의 에칭 프레스 (2019)
빈센트는 이 프레스로 그의 유일한 동판화인 '의사 가셰의 초상'을 제작했다.

받아 만든 화실도 남아 있고 선반에는 안료를 담은 병과 여러 소도구가 놓여있다. 특히 우리 눈길을 끈 것은 날렵하게 생긴 에칭 프레스와 그 옆에 세워 놓은 의사 가셰를 그린 동판화였다.

어느 일요일, 함께 점심 식사를 하던 중에 가셰가 에칭 프레스를 가진 것을 알게 된 빈센트는 눈이 번쩍 뜨였다. 동판화를 제작해 보고 싶었지만 아직 그럴 기회가 없었던 빈센트는 가셰가 건네준 동판에 마주 앉은 그의 모습을 그렸다. 가셰의 도움을 받아 산처리를 하고 프레스에서 찍어낸 판화를 손에 든 빈센트는 매우 만족스러웠다.

우리 눈에도 나이 든 남자의 눈물 고인 눈망울과 쓰러질 듯이 기울어진 자

세에서 아내를 잃은 후 고독과 우울함에 빠져 있는 심정이 충분히 느껴진다.

사실 빈센트는 군청색 프록코트를 입고 흰색 모자를 쓴 채 비스듬한 자세로 앉아 있는 가셰를 유화로 먼저 그렸는데, 그가 의사라는 것을 암시하기 위해 디기탈리스 꽃다발을 들고 있는 모습으로 표현했다. 빈센트는 이 가셰의 초상화에서 자신이 생레미에서 푸른색 소용돌이를 배경으로 그린 자화상과 같은 정서가 느껴진다고 했다. 이 그림은 1990년 뉴욕의 크리스티 경매에서 일본의 한 사업가에게 무려 8,250만 달러에 팔려 당시 역사상 가장 비싼 그림이라는 타이틀을 얻기도 했다.

가셰 역시 자신을 그린 이 그림에 열광하여 빈센트에게 한 점 더 그려 달라고 졸랐다. 그렇게 그려진 가셰의 초상화는 그의 집안에 전해져 오다가 지금은 오르세 미술관이 소장하고 있다.

빈센트 반 고흐,
「의사 가셰의 초상
(파이프를 물고 있는 남자)」,
1890 (오베르쉬르우아즈),
에칭, 18 X 15cm,
반 고흐 미술관 등

어두운 실내에 머물다 정원으로 나오니 빈센트의 그림과는 계절이 달라 주인공이 바뀌긴 했지만 만발한 가을꽃이 9월의 햇살을 받아 눈부시게 반짝인다.

빈센트도 남쪽으로 시원하게 트여 있는 이 정원에서 그림 그리기를 좋아했다. 그는 사이프러스, 국화 그리고 알로에 한 무리가 들어 있는 '의사 가셰의 정원'을 그리고 곧이어 흰 장미와 포도 넝쿨이 우거진 정원에 하얀 옷을 입고 서 있는 여인을 그렸다. 이 여인은 의사 가셰의 딸인 마르그리트 가셰다.

빈센트는 그녀의 모습을 화폭에 더 많

빈센트 반 고흐,
「정원의 마르그리트 가셰」,
1890 (오베르쉬르우아즈),
캔버스에 유채, 46 X 55cm,
오르세 미술관

이 담고 싶어했으나 피아노 앞에 앉은 모습과 정원에 서 있는 모습 단 두 점만 그릴 수 있었다. 빈센트가 오베르에 머문 기간이 워낙 짧기도 했지만 의사 가셰가 이제 막 스무 살이 지난 어린 딸이 빈센트와 가까워지는 것을 가로막았기 때문이라는 얘기도 전해진다.

6월 초 어느 일요일에 테오가 아내 요와 아기를 데리고 빈센트를 보러 오베르에 찾아온 날, 가셰는 그들 모두를 초대하여 이 정원에서 푸짐한 점심을 대접했다. 빈센트는 자기 이름을 물려받은 어린 조카가 여러 마리의 고양이와 개, 닭, 토끼, 오리 그리고 비둘기까지 돌아다니는 이 정원에서 즐거워하던 모습을 어머니와 여동생에게 보내는 편지에 썼다. 그리고는 자신이 다시 그 행복한 가족 가까이에 있게 되어 무척 안심된다고 덧붙였다.

의사 가셰의 집의 정원 (2019)

가셰는 빈센트에게 한동안은 발작이 없을 거라고 장담했고 실제로 빈센트가 사망할 때까지 그 증상은 나타나지 않았다. 하지만 발작이 재발했더라도 사실 그가 할 수 있는 별로 없었다.

'의사 가셰의 집' 박물관에서는 매년 가셰와 빈센트에 관련된 문화행사나 학술회의를 개최한다고 한다. 우리가 방문하기 전 해에 '우울증: 19세기 예술과 정신 의학'이라는 주제로 열린 학술회의의 포스터가 특히 눈에 띄었다. 심지어 광기라고도 치부되는 빈센트의 정신 상태와 그의 예술 세계를 연관 지어 해석하는 여러 시도가 있는데, 그가 21세기 사람이라면 그의 예술이 어떤 모습으로 표현되었을지 궁금해진다.

라부 여인숙

의사 가셰는 빈센트를 처음 만나던 날 그에게 자신의 집 가까이에 있는 하루 6프랑짜리 여관을 소개해 주었다. 하지만 빈센트는 너무 비싸다는 생각이 들어 1킬로미터쯤 떨어진 시내의 시청 바로 앞에 있는 라부^{Ravoux} 여인숙의 다락방에 아침과 저녁 식사를 포함하여 하루 3.5프랑을 주고 묵기로 했다.

의사 가셰의 집을 나와 우아즈강을 따라 조금 더 가니 바로 라부 여인숙이 나온다. 오베르는 파리에서 보통 하루에 다녀올 수 있는 거리지만 우리는 굳이 이 마을에서 하룻밤 묵어가고 싶어서 숙소를 찾아보았다. 다행스럽게 라부 여인숙 가까이에서 작지만 깨끗한 숙소를 구했다.

라부 여인숙은 빈센트 당시에 찍힌 사진과 조금도 다르지 않은 모습으로 남아 있는데 지금은 '반고흐의 집Maison de van Gogh'이라는 이름으로 그를 기념하는 박물관이 되었다.

1층은 19세기 당시의 모습을 되살려 레스토랑으로 사용하고, 2층에는 안내 데스크와 서점이 있다. 빈센트는 꼭대기 층 맨 뒤쪽의 5호 다락방을 썼다. 어둡고 경사가 급한 나무계단의 삐걱거리는 소리를 들으며 끝까지 올라가면 열린 문 안으로 휑한 실내가 들여다보이는 방을 마주하게 된다. 방 안에는 천장에 난 조

라부 여인숙 빈센트의 다락방
(Institut Van Gogh Corée
| Sunghyun Park 제공)

그만 창으로 들어오는 희미한 빛과 부옇게 바랜 마룻바닥에 놓여있는 낡은 의자 하나가 전부다. 하긴 빈 의자는 사람의 존재를 의미하기도 하니 그곳에 앉아 있는 빈센트 외에 무엇이 더 필요하겠는가.

이곳을 운영하는 사람들은 빈센트의 방을 '보이는 것은 아무것도 없지만 모든 것을 느끼는 곳Nothing to see... but everything to feel'이라고 소개하는데 그 말에 수긍이 간다.

빈센트가 묵고 있을 때도 2평 넓이의 이 방에는 붙박이 벽장 외에 작은 침대와 탁자 그리고 의자 하나가 전부였다. 그는 이곳에 도착한 날 밤부터 이 의자에 앉아 작은 탁자 위에서 테오에게 보내는 편지를 썼고 마지막 날에는 이 침대 위에서 테오의 손을 잡은 채 숨을 거두었다.

나는 방 한구석에 자리 잡고 서서 두 손을 모으고 가만히 눈을 감았다.

빈센트 반 고흐,
「1890년 7월 14일의 오베르 시청」,
1890 (오베르쉬르우아즈),
캔버스에 유채, 93 X 72cm,
개인 소장

빈센트 바로 옆 방에는 네덜란드 출신의 화가 안톤 히르스히흐가 묵었는데 그 방도 당시의 모습으로 복원되었다. 히르스히흐는 테오의 주선으로 빈센트보다 한 달쯤 뒤에 이곳으로 왔다. 당시 라부 여인숙에는 히르스히흐 외에도 외국에서 온 화가들이 여러 사람 묵고 있어서 빈센트는 이들과 그림에 관해서 자주 토론을 했다.

　여인숙 주인 아르튀르 라부는 이 화가들을 위해 1층 식당 뒤쪽에 공간을 내주어 그곳에서 그림도 그리면서 보관도 할 수 있도록 해주었다.

　히르스히흐의 방 옆쪽으로 비슷한 다락방이 몇 개 더 있었는데 지금은 모두 터서 작은 영화관을 만들어 놓았다. 이곳에서는 슈베르트의 잔잔한 음악을 배경으로 빈센트의 생애와 작품에 관한 영상을 보여주는데 감성적인 음악 때문인지 그의 생애가 더없이 비감하게 느껴진다.

오베르 시청 (2019)
이 곳에 빈센트의 사망신고서가
보관되어 있다.

빈센트는 라부 여인숙에서 지내는 동안 매우 규칙적으로 생활했다. 아침 5시에 일어나면 화구를 메고 그림을 그리러 나가서 정오에 점심을 먹으러 돌아왔다. 오후에는 다시 그림을 그리러 나가거나 1층에 있는 공동 화실에서 그림을 그린 다음 다른 투숙객들과 함께 저녁을 먹고는 9시에 잠자리에 들었다. 여인숙 주인의 딸인 아델린 라부의 회고에 따르면 그는 여인숙에서는 전혀 술을 마시지 않았다고 한다. 다행히 발작도 없었기 때문에 빈센트는 오베르에 머문 70일 동안에 무려 80점의 유화와 64점의 스케치를 그릴 수 있었다.

그는 밀밭이나 오래된 마을의 모습을 주제로 한 풍경화를 많이 그렸고 마을 사람들의 초상화도 그렸다. 그중에는 아델린 라부도 있는데 이제 13살 아이인 아델린을 다 자란 처녀의 모습으로 그렸다. 현재 세 점이 남아있지만 아델린 본인은 이 그림 속 자신의 모습을 별로 탐탁하게 여기지 않았다고 한다.

라부 여인숙 길 건너 바로 맞은 편으로는 오베르 시청이 있는데 이 건물도 빈센트가 그림으로 남긴 모습 그대로이다.

그림 속의 시청 앞 광장에 만국기와 오색등이 걸려있는 것으로 보아 빈센트가 7월 14일 바스티유기념일 전후에 라부 여인숙의 1층 테라스에 앉아 그린 것으로 보인다. 그런데 이 시청사는 빈센트의 고향인 쥔더르트의 시청과 똑 닮아 있었다. 생레미에서 부터 꿈속에서도 고향을 그리워하던 그에게 이 시청사는 향수를 불러일으켰음이 분명한데 그림을 그리면서 그런 마음을 달래지 않았을까 싶다.

빈센트는 이 그림과 아델린의 초상화 한 점을 라부에게 주었다. 라부 가족이 이 그림의 가치를 어떻게 평가했는지는 알 수 없지만 잘 간직하여 오늘날까지 전해질 수 있도록 해 준 것은 고마운 일이다.

도비니의 정원

오베르에 빈센트가 오지 않았다면 오베르는 아마 샤를 프랑수아 도비니의 마을로 알려졌을 것이다. 도비니가 1860년에 이곳으로 와서 정착한 뒤 그와 가까운 코로와 도미에를 비롯하여 피사로, 세잔, 기요맹 같은 화가들이 잇달아 이곳을 찾아오면서 이곳은 바르비종에 비견되는 화가들의 마을로 이름이 알려졌다. 지금 시내를 가로지르는 큰길의 이름이 도비니 거리이고, 시내 한가운데 있는 중세 장원에 도비니 미술관을 만들어 놓은 것만 보아도 그에 대한 마을 사람들의 깊은 존경심을 읽을 수 있다.

마을 북쪽에는 도비니가 정성 들여 짓고 코로를 비롯한 여러 화가가 벽화를 그려 실내를 장식한 그의 화실 겸 전원주택이 있다. 여기에는 멋진 정원도 있어 여유롭게 산책을 즐기기에도 좋다. 하지만 빈센트가 그린 '도비니의 정원'은

이곳이 아니다.

　도비니는 자신이 노후에 살 생각으로 오베르 역 길 건너편에 넓은 정원이 딸린 집을 샀으나 곧 사망했다. 그의 부인 마리 소피 도비니는 그가 사망한 이후에도 빈센트가 찾아올 때까지 12년이 넘도록 계속 그 집에 살면서 정원을 가꾸고 있었다.

　빈센트는 런던에서 시작해서 오베르에 이르기까지 59통의 편지에서 도비니를 언급할 만큼 그의 풍경화를 좋아했고 그가 끊임없이 새로운 시도를 멈추지 않은 점을 높이 평가했다. 사실 도비니는 현재 많은 전문가에게 인상주의가 태

동하는 데 큰 영향을 준 화가로 평가받는다.

도비니는 이미 타계했으나 빈센트는 존경하던 그의 집을 찾아가 도비니 부인에게 인사하고 정원에서 그림 그리는 것을 허락받았다. 그런데 테오에게 부탁한 캔버스가 도착하기 전이어서 그는 차를 거르는 천 위에 그림을 그려야 했다. 이 채색 스케치는 현재 반 고흐 미술관이 소장하고 있는데 지금도 그림의 뒷면에 차 얼룩이 그대로 남아 있다. 빈센트는 이후에 이 정원에서 유화 두 점을 더 그렸고 그중 한 점은 도비니 부인에게 증정했다.

우아즈 강에 정박해 있는
도비니의 나룻배 화실 (2019)

이 정원은 사유지여서 들어가 볼 수 없어 무척 아쉬웠다. 문틈으로 간신히 빈센트의 그림을 한 조각씩 맞추어 보는 것으로 위안을 삼았다.

우리는 오베르 역을 지나 우아즈 강변으로 내려갔다. 빈센트는 이곳에서 강둑의 놀잇배와 관목이 우거진 강변 숲의 오솔길을 거니는 남녀를 그렸다. 그림 속 풍경같이 강변에는 초가을의 정취를 찾아 모여든 사람들로 가득하고, 강둑에는 노인과 젊은이가 어우러져 낚시 삼매경에 빠져 있다.

둑을 따라 조금 걸으니 복원된 도비니의 나룻배 화실이 선착장에 매여 있다. 인상주의의 길을 예비한 화가답게 오색으로 밝게 칠한 쪽배가 에메랄드빛 우아즈강과 예쁘게 잘 어울린다. 시원한 강바람을 즐기다 문득 마을 쪽을 돌아보니 저만치에 높이 솟은 성당의 종탑이 보인다.

오베르의 성당

마을 가장 높은 곳에 세워진 성당은 오베르 어디에서나 그 종탑이 잘 보였다. 때문에 '도비니의 정원'에서 그렇듯이 오베르의 풍경을 즐겨 그린 빈센트의 그림 곳곳에는 성당의 모습이 배경에 흔히 들어있다. 우리는 강변에서 바라다보이는 성당의 종탑을 향하여 발걸음을 옮겼다.

마을 길을 지나 폭이 좁은 성당 입구의 계단을 올라가니 생각보다 훨씬 크고 웅장한 성당이 시야를 가로막는다. 빈센트의 그림을 보면서 뉘넌의 교회쯤 되는 크기로 짐작했는데 명동성당보다 더 크게 가늠되었다. 전에부터 성당 내부는 어떻게 생겼을까 궁금했는데 마침 문이 열려 있어 안으로 들어갔다.

아침 햇살 속의 오베르 성당 (2019)

안내문에 따르면 이 성당의 정식 이름은 '성모승천 기념성당'이고 11세기 후반에 짓기 시작해서 13세기 전반에 완공했다고 한다. 멀리서 볼 때는 고딕 양식으로 보였는데 찬찬히 둘러보니 건물의 많은 부분이 로마네스크 양식으로 되어있다. 유럽의 큰 성당이 수백 년에 걸쳐 지어지면서 여러 건축양식이 혼재된 것은 흔히 볼 수 있는 일이지만 조그만 시골에 있는 성당에서 그런 모습을 보게 되니 자못 흥미로웠다.

이 성당은 승천하신 성모의 전구를 통하여 오베르 주민들의 영혼을 보살피는 역할을 했지만 빈센트는 거기에 포함되지 않았다. 그는 성당의 외관은 그렸지만 정작 안으로 들어서지는 않았다.

스테인드글라스를 통과해 들어온 만화경 같은 형형색색의 빛 무늬가 성당을 가득 채워도 빈센트는 이곳에서 하느님의 사랑과 평화를 느낄 수 없었다. 그가 라부 여인숙에서 숨을 거두었을 때 이 성당의 신부는 외국인 신교도이자 자살한 사람의 영혼까지 돌볼 수 없다면서 장례미사 집전을 거부했다.

그러나 백 년이 넘는 시간이 흐르면서 이제 서로 이해하고 화해한 것일까. 성당 벽 곳곳에는 '피에타'와 '해바라기'를 비롯한 빈센트 그림 여러 점이 예수 십자가의 길 14처를 새긴 성상과 나란히 걸려 있다. 우리는 촛불을 밝히고 그의 영혼을 위해 잠시 고개를 숙였다.

밖으로 나와 동쪽의 애프스 쪽으로 돌아가니 빈센트의 그림 속 성당의 모습이 나타났다. 하지만 그가 이젤을 세우고 붓을 들고 앉았던 자리에 앉아 바라본 성당은 크고 무거운 석조건물일 뿐 좀처럼 그가 그린 성당처럼 일렁이지 않는다.

빈센트는 이 그림을 그린 이유와 그 의미에 대해 자세히 밝히지 않았다. 단지 여동생 빌레미나에게 보낸 편지에 그림의 색상에 대해서만 이렇게 언급했을 뿐이다.

> "나는 이 마을의 성당을 크게 그렸는데, 순수한 코발트색의 깊은 파란 하늘을 배경으로 서있는 성당은 자줏빛이 돌아.
> 스테인드글라스 유리창은 군청색으로 덧댄 것 같고, 지붕은 보라색인데 군데군데 오렌지색이야. 앞쪽으로는 꽃이 피어 있는 작은 풀밭과 밝은 핑크빛의 모랫길이 있어. 이 그림은 내가 뉘넌의 중세 교회와 묘지를 그린 그림과 거의 같은 거야. 다만 지금이 색채가 좀 더 선명하고 화려하다고 할 수는 있겠지."

아주 오래전에 파리 오르세 미술관에서 실제로 이 그림을 처음 보았을 때 스탕달 신드롬까지는 아니지만 꽤 충격을 받아 한참 동안 그림 앞을 떠날 수 없었다. 일렁이면서 공중에 떠 있는 교회, 이를 빨아들일 것 같은 끝없이 검푸른 하늘, 닿는 곳이 어디인지는 모르지만 한쪽을 선택해야 하는 갈림길에서 왼쪽 길을 택한 여인의 불안한 뒷모습 등 모든 것이 수수께끼였다. 그때 이 화가는 무슨 이유로 이런 그림을 그리게 되었을까 하는 의문을 품었다. 그것이 지금 우리가 이곳에 있도록 만든 시작이었다.

빈센트는 벨기에 보리나주에서 평신도전도사 역할을 거부당했을 때부터 기성 교회와 교리에 등을 돌린 상태였으므로, 자기 앞에 육중하게 버티고 서있는 성당이 주장하는 권위를 애써 무시하려 했는지도 모르겠다. 교회 안에는 하느님의 목소리와 구원이 없다고 생각한 그는 하느님을 만나려면 밖으로 나가 밤하늘에 빛나는 별을 바라보라고 말했다.

까마귀가 나는 밀밭

성당을 나와 숲길을 따라 조금 걸으니 갑자기 시야가 확 트이면서 넓은 빈 들판이 펼쳐졌다. 밀레의 '이삭 줍는 여인들' 속 풍경같이 추수가 끝난 밀밭 한 귀퉁이에 이곳에서 빈센트가 '까마귀가 나는 밀밭'을 그렸다는 안내판이 붙어있다.

많은 사람이 빈센트가 마지막으로 이 그림을 그린 뒤 이곳에서 스스로 삶을 마감하려 한 것으로 알고 있다. 그러나 이 그림은 실제로는 사고가 일어나기 두 주일 전쯤에 그린 것이다. 그런데도 그림에서 느껴지는 불안감은 이 그림이 자살로 알려진 그의 죽음과 연결되어 있다는 의구심을 버리지 못하게 하는 것 같다.

밀밭은 빈센트가 화가로 사는 동안 잠시도 눈길을 떼지 못한 곳이다. 그는 밀밭이 끊임없이 변하며 순환하는 모습을 보면서 인간의 숙명과 하느님의 섭리를 깨달았다. 그는 밀밭을 바람에 일렁이는 모습으로, 때로는 태양 빛을 받아 반짝이는 모습으로 생명이 살아 움직이는 현장으로 그렸다. 밀밭을 갈고 씨를 뿌리는 사람을 그리며 자신의 소명을 인식했고, 누렇게 익은 밀을 낫으로 베어 거두어들이는 사람을 그리며 죽음과 그 너머의 부활을 예감했다.

밀밭에 대한 그의 사랑은 오베르에서도 여전히 이어졌지만 7월에 들어서면서 특별한 프로젝트에 들어갔다. 대략 높이 50cm에 폭 1m 정도 되는 광폭 캔버스에 노랗게 익어가는 광활한 밀밭에서 벌어지는 역동적인 모습부터 추수가 끝난 빈 들판에 남겨진 노적가리까지, 추수기 밀밭이 변해가는 모습을 파노라마로 연속하여 담아가는 것이었다. 그 시리즈의 첫 번째가 '먹구름 아래의 밀밭'이고 그 뒤로 이어 그린 그림이 '까마귀가 나는 밀밭'이다. 이 시리즈는 '노적가리가 쌓여 있는 들판'에서 끝나며, 그는 마지막으로 '나무뿌리'를 그린 후 삶을 마감했다.

빈센트는 7월 6일에 파리를 다녀온 후 10일에 테오와 요에게 보낸 편지에서 '먹구름 아래의 밀밭'과 '까마귀가 나는 밀밭'을 그릴 때의 심경을 이렇게 말했다.

"이곳으로 돌아왔지만, 아직도 아주 슬프고 너를 괴롭히는 고통이 나도 짓누르고 있어. 뭘 할 수 있을까. 내가 언제나 쾌활하려고 애쓰는 건 너도 알지. 하지만 내 인생도 뿌리째 흔들리고 내 발걸음은 비틀거려. 내가 네 돈으로 살면서 너를 위험에 빠지게 한 것은 아닌지 걱정이 돼. 그러나 나는 내 할 일을 하고 있고 너와 마찬가지로 고통받고 있다는 것을 너도 잘 알고 있다는 걸 요의 편지로 믿게 되었어.

그래서 이제 그림을 다시 그리려고 했는데 손에서 붓을 떨어뜨릴 뻔했어. 하지만 내가 그리고 싶은 것이 무엇인지 잘 알기에 커다란 캔버스에 그림을 세 점 그렸어. 그것은 소용돌이치는 하늘 아래 광활하게 펼쳐진 밀밭인데 슬픔과 끝없는 외로움을 표현하려고 했어. 너도 곧 이 그림을 보면 좋겠어. 시골이 얼마나 건강을 지켜주고 기운을 돋우어 주는지 내가 말로 표현하지 못하

밀을 베어낸 오베르의 밀밭과 까마귀 (2019)

는 것을 이 그림이 너에게 말해 줄 거라 믿기 때문에 파리로 가져가서 네가 빨리 보게 하고 싶어.”

빈센트는 자신도 몸과 마음이 피폐한 상태였지만 테오가 병으로 쇠약해지고 화랑 문제로 고민하는 것을 알고 걱정이 많았다. 그는 테오의 가족이 오베르로 내려와 살면 건강을 되찾고 아이와 함께 잘 살 수 있을 거라고 설득했다. 그렇게 되면 이 요동치는 밀밭 그림에 그려진 자신의 슬픔과 끝 모를 외로움도 사라질 것이라 믿었다.

우리가 ‘까마귀가 나는 밀밭’에 도착했을 때 바람에 넘실대던 그림 속 황금빛 밀밭은 이미 추수가 끝나 텅 비어 있었다. 짧게 남겨진 밑동만이 가을날 오후의 긴 햇살을 받아 금빛으로 반짝거리고, 빈 들판을 차지한 까마귀 무리가 한가로운 날갯짓으로 오르내리며 멀리서 온 손님을 맞았다.

우리는 사람들에게 수수께끼 같은 궁금증을 안기는 세 갈래 길에 서서 길이

어디로 이어지는지 살펴보았다. 왼쪽 길은 우리가 걸어온 길로 성당으로 가는 길이다. 밀밭에서 사라져 버린 가운데 길은 실제로는 밀밭 속에서 방향을 틀어 성당 가는 길로 합쳐진다. 오른쪽 길의 끝에는 도비니의 집과 화실이 있다. 하지만 빈센트는 세 갈래 길 어디로도 가지 않았다. 그는 오른쪽 길의 아래쪽으로 이어진, 그림에는 그려지지 않은 길을 택했다. 그 길로 걸어가면 그가 편히 쉴 수 있는 곳, 오베르의 공동묘지가 있다.

빈센트의 무덤

빈센트는 총상을 입기 나흘 전인 7월 23일에 동생 테오에게 보낸 편지를 이렇게 시작했다.

> "너에게 여러 가지에 대해 편지를 쓰고 싶은 마음이 있었지만 그런 생각은 곧 접었고 그래 봐야 무슨 소용이 있겠나 싶다."

그 뒤에 7월 초에 파리 테오의 집에 갔을 때 벌어졌던 말다툼에 대해 잠깐 언급한 다음 별로 특별한 것 없는 몇 가지 얘기를 덧붙이고는 편지를 끝냈다. 편지를 받은 테오는 빈센트가 무슨 말을 하고 싶은 것인지 도무지 알지 못하겠다고 요에게 털어놓았다. 그런데 빈센트가 숨을 거둔 뒤 그의 웃옷 안주머니에서 부치지 않은 편지가 발견되었다. 같은 날짜에 먼저 쓴 편지였다. 이 편지도 앞에 인용한 문구와 똑같이 시작한다. 그러나 조금 내려가면 보낸 편지에는 들어 있지 않으나 너무나 중요한 말이 쓰여 있다.

> "내가 너에게 다시 말하지만, 나는 네가 코로 같은 화가들의 그림을 단순히

거래하는 게 아니라 무엇인가 다른 일을 하는 사람이라고 여겨왔어. 너는 나를 통해서 파국이 올지라도 평정함을 잃지 않는 그런 그림을 그리는 데 함께 해 온 거야. 그것이 우리의 진실이고 모든 것이야. 아니면 적어도 이런 위기의 순간에 내가 너에게 말해 주어야 할 가장 중요한 점이야. 죽은 화가들에 붙어사는 화상들과 살아있는 화가들 사이에 높은 긴장이 흐르는 이 순간에 말이지."

우리는 쥔더르트의 교회 광장에 있는 빈센트와 테오가 어깨를 감싸고 있는 청동상의 좌대에 이 글귀가 새겨져 있던 것을 기억한다. 형제의 청동상을 그곳에 세운 사람들도 바로 이 글귀가 그들 형제의 인생을 관통하는 중요한 의미가 있다고 여겼음 직하다. 편지는 이런 말로 끝을 맺는다.

"그래 좋아. 나는 내 인생을 그림에 걸었고 내 정신력의 반을 거기에 바쳤어. 괜찮아. 하지만 너는 그냥 화상 중의 한 명이 아니야. 내가 아는 대로 판단하건대 너는 진정으로 인간적으로 행동하는 사람이야. 하지만 네가 무엇을 할 수 있겠니."

테오에 대한 무한한 사랑과 신뢰를 말하면서도 한편으로는 자신이 버림받을지도 모른다는 극도의 불안을 내비치며 체념하는 듯한 심경을 토로하는 이 편지는 그가 죽은 뒤에야 테오에게 전달되었다. 사람들은 이런 편지를 근거로 테오에 대한 부담감과 그에게 버림받을지도 모른다는 공포가 그를 실패자로 몰아 자살에 이르게 했다고 이야기한다. 빈센트가 집을 나설 때 귀스타브 라부에게 빌린 권총을 들고 나갔는데, 저녁 무렵에 그에게 아를과 생 레미에서 겪은 것 같은 발작이 찾아와 마치 귀를 자를 때와 마찬가지로 돌발적으로 자신에게 총을 쏘았다는 것이다. 이것이 반 고흐 재단의 공식적인 견해이기도 하다.

하지만 이와 반대로, 그가 스스로 목숨을 끊은 것이 아니라 다른 사람의 오발로 총상을 입은 것이며 이를 뒷받침하는 정황 증거가 있다는 주장도 있다. 유명한 저널리스트이자 작가인 스티븐 네이페와 그레고리 화이트 스미스 두 사람이 쓴 '반 고흐: 그의 인생Van Gogh: THE LIFE'이라는 책에서 처음으로 이런 주장을 편 뒤 상당한 호응을 얻었고 최근에 개봉된 빈센트의 전기 영화에는 이것을 기정 사실로 표현한 경우가 많다.

그의 전 생애를 좇아 마침내 그의 무덤 앞에 선 우리는 어느 쪽에도 선뜻 동의하기 어렵다. 아니 어느 쪽도 단적으로 부정하기 어렵다는 게 더 정확할 것이다. 하지만 우리는 그의 죽음이 자신의 선택이든, 다른 사람 때문이든 더는 따질 일이 아니라고 정리했다. 그가 누군가의 실수로 총상을 입었다 하더라도 그것을 밝히려 하지 않고 살려고 애쓰지도 않은 채 죽음을 담담히 받아들인 것으로 볼 때, 그 스스로 목숨을 끊은 것과 다르지 않기 때문이다.

1890년 7월 27일 일요일에 빈센트는 점심을 먹고 여느 때와 다름없이 붓과 물감이 든 가방과 캔버스 그리고 이젤을 챙겨 라부 여인숙을 나섰다. 해가 진 뒤 라부 여인숙 앞 테라스에 라부 가족과 투숙객들이 무더위를 피해 나와 앉아 있었다. 어둠 속에서 비틀거리며 배를 움켜쥔 모습으로 나타난 빈센트는 그들에게 아무 말도 건네지 않은 채 곧장 자기 방으로 올라갔다.

　이상하게 여겨 따라 올라온 여인숙 주인 귀스타브 라부에게 그는 배에 난 상처를 보여주며 자기가 다쳤는데 스스로 그렇게 했다고 말했다. 급하게 불려온 동네 산부인과 의사는 소구경 권총에서 발사된 총알이 빈센트의 복부를 통과하여 복강 뒤쪽에 박혀 있다고 진단했다. 하지만 그도 또 뒤늦게 소식을 듣고 달려온 의사 가셰도 총알을 제거할 수 없었고, 파리로 이송하는 건 더 위험하다는 판

단에 빈센트는 그 상태 그대로 있을 수밖에 없었다.

다음날 옆방 화가 히르스히흐의 연락을 받고 급히 달려온 테오는 빈센트의 침대 곁에 앉아 그의 손을 맞잡았다. 테오는 후에 여동생 리즈에게 보낸 편지에서 빈센트가 임종하기 바로 전에 나눈 대화를 이렇게 전했다.

"형은 죽기를 바랐어. 내가 형의 침대 곁에 앉아 형이 낫도록 노력할 거고 형이 이런 절망적인 상황에서 벗어나기를 바란다고 했을 때, 형은 '슬픔은 영원히 계속될 거야La tristesse durera toujours'라고 말했어. 나는 형이 무슨 말을 하려고 했는지 알아. 잠시 뒤 숨이 가빠지더니 곧 눈을 감았어."

그는 7월 29일 오전 1시 반 경에 숨을 거두었다. 그의 시신은 라부 여인숙 1층

'화가들의 방'에 안치되었다. 그의 그림들이 그를 둘러싸고 노란 해바라기와 달리아의 수많은 꽃송이가 그를 덮었다. 의사 가셰는 빈센트 옆에 앉아 그의 마지막 얼굴 모습을 그렸다. 왼쪽 귀의 흉터는 아직 크게 남아있지만 깔끔하게 면도한 얼굴에 이제는 모든 것을 내려놓은 편안한 표정이었다.

테오의 연락을 받은 빈센트의 친구와 지인들이 7월 30일 오전에 속속 모여들었는데, 페레 탕기가 가장 먼저 도착했고 카미유 피사로의 아들 뤼시앵 피사로가 아버지를 대신해 참석했다. 이어서 에밀 베르나르가 샤를 라발과 함께 왔고 테오의 처남 안드리스 봉허르도 도착했다. 의사 가셰는 인근에 있는 화가들을 비롯한 여러 명의 지역 주민을 데리고 왔다. 라부 가족도 물론 자리를 지켰지만 빈센트의 가족과 친척 중에서는 테오를 제외하고는 아무도 오지 않았다.

오후 3시가 되자 영구를 실은 마차가 천천히 출발했다. 마차는 오베르의 성당 앞을 지나 이제 밀은 다 베어낸 '까마귀가 나는 밀밭'을 거쳐 넓은 들판 한가운데 자리 잡은 공동묘지에 도착했다. 테오가 오열하는 가운데 의사 가셰가 지인을 대표하여 울먹이면서 추도사를 읽었다. 그는 빈센트를 '예술과 인류애 이렇게 단 두 가지만 추구한 정직한 사람이자 위대한 예술가'라고 추앙했다. 테오는 다음 날 아내 요에게 이렇게 편지를 썼다.

"형은 밀밭 가운데 양지바른 곳에 누웠어요. 벌써 형이 너무나 그리워요. 모든 것이 형을 생각나게 해요."

파울 판 레이설
(폴 가셰의 가명),
「빈센트 반 고흐의 임종」,
1890 (오베르쉬르우아즈),
종이에 목탄, 27.3 X 22.8cm
반 고흐 미술관

빈센트는 이렇게 37년간 살면서 수없이 떠돌던 세상을 떠나 그가 궁극적으로 가야 할 곳이라고 여기던 하늘 위 어느 별로 향했다. 이제야 그를 따라다니던 '영원한 슬픔'에서 해방되었다.

우리가 묘역의 문 안으로 들어서니 오후의 햇살을 받은 묘비들이 동쪽으로 길게 그림자를 드리우고 있었다. 밀밭을 따라 길게 쳐진 북쪽 담 중간 즈음에 다양하게 꾸며진 무덤 사이로 유난히 단출하게 가꿔진 무덤이 눈에 띄었다. 그곳에 촘촘히 심은 키 작은 아이비 덩굴 뒤로 소박한 비석 두 개가 나란히 서 있었다. 왼쪽 비석에는 '빈센트 반 고흐 여기에 잠들다' 그리고 오른쪽 비석에는 '테오도르 반 고흐 여기에 잠들다'라고 쓰여 있었다.

테오는 형 빈센트가 숨진 후 전부터 앓던 매독이 급격히 악화하고 정신질환까지 얻게 되어 정신병원에 입원했지만 결국 형이 떠난 지 6개월 만에 그의 뒤를 따랐다. 그의 사인은 '유전적 소인, 만성질환, 과로 그리고 슬픔'으로 진단되었다.
　　테오가 죽자 아내 요는 그를 네덜란드의 위트레흐트에 묻었다. 그리고 13년이 지난 1914년에 테오의 무덤을 빈센트의 곁으로 옮겨 두 형제가 영원히 함께할 수 있도록 배려했다.

우리는 밀밭 옆 둔덕에 핀 노란 꽃 한 움큼을 꺾어 빈센트와 테오의 비석 앞에 놓은 후 잠시 눈을 감았다. 전할 수 있다면 형제의 고달팠던 삶에 따뜻한 위로를 건네고 싶었다.

20 부활

암스테르담과 오테를로의 미술관
Museums at Amsterdam & Otterlo

빈센트의 그림은 테오의 아내인 요 봉허르에 의해 세상에 널리 알려졌다. 현재 암스테르담의 반 고흐 미술관과 오르텔로의 크뢸러 밀러 미술관이 그의 그림을 가장 많이 소장하고 있다.

테오 반 고흐는 28세인 아내 요 봉허르와 이제 막 첫돌을 앞에 둔 아들 빈센트 빌럼을 남기고 34세인 1891년 1월 25일에 네덜란드의 위트레흐트에서 사망했다. 형 빈센트 반 고흐가 프랑스의 오베르쉬르우아즈에서 숨진 지 꼭 6개월 만이었다.

그들이 살던 파리의 아파트는 빈센트의 그림으로 가득 차 있었다. 테오는 언제나 형의 그림을 세상에 알리고 싶어 했는데 요는 남편의 이런 소망을 자신이 이루고자 했다. 하지만 우선 생계를 위해 집을 네덜란드의 뷔쉼으로 옮기고 게스트하우스를 운영했다.

빈센트 반 고흐, 「꽃 핀 아몬드 나무」 (부분),
1890 (생레미드프로방스), 캔버스에 유채, 73.3 X 92.4cm,
반 고흐 미술관

그러면서 빈센트의 작품이 점차 대중에게 노출될 수 있도록 전시회를 열고 세계 여러 나라의 영향력이 있는 기관에 전략적으로 그림을 팔았다.

첫 번째 전시회는 1892년에 암스테르담에서 열렸으나 빈센트의 예술은 아직 폭넓게 받아들여지지 않았다. 그 뒤 1905년에 암스테르담의 시립 미술관에서 열린 빈센트 회고전에는 480점이 넘는 회화 작품이 전시되었으며 커다란 성공을 거둠에 따라 이때부터 작품의 가격이 크게 올랐다.

한편 요는 또 다른 프로젝트를 진행했다. 빈센트가 테오에게 보낸 편지를 정리하고 편집하여 출판하는 일인데, 시아주버니를 이해하고자 하는 뜻도 있었으나, 끊임없이 주고받은 이들 형제의 편지를 통하여 2년밖에 함께 하지 못한 남편을 좀 더 잘 알고 싶은 마음이 컸다. 마침내 1914년에 빈센트의 서간집이 출간되었고 이것이 빈센트

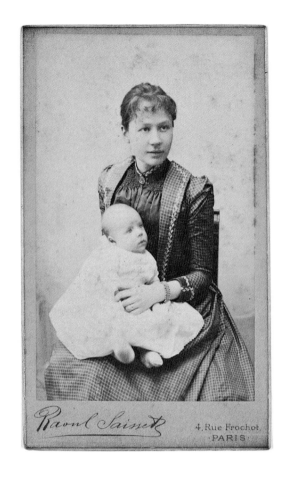

요 봉허르와 빈센트 빌럼 반 고흐
(1890)

가 세상에 널리 알려지는 계기가 되었다. 이때 요는 테오의 무덤을 오베르쉬르우아즈에 있는 빈센트의 무덤 곁으로 옮겼다.

영어를 공부하고 런던에서도 일했던 요는 이어서 빈센트 서간집의 영어번역에도 착수했다. 번역작업은 그녀가 1925년에 사망하면서 2/3 정도 진행된 상태에서 중단될 위기를 맞았지만, 다행히 다른 사람들이 이어받아 4년 후에 완결되었다.

요는 모두 200점에 달하는 빈센트의 그림을 팔았다. 그 과정에서 요와 아들인 빈센트 빌럼이 가장 헤어지기 힘들었던 작품은 해바라기라고 알려져 있다. 그들은 그때까지 '열다섯 송이의 해바라기' 그림 두 점을 갖고 있었는데 고심 끝에 그중 한 점을 런던의 국립미술관에 팔았다. 요는 미술관 관장에게 이 거래는 '빈센트의 영광을 위한 희생'이라고 말했다 한다.

이런 전략적인 거래를 통해 요가 세상을 떠날 즈음에는 빈센트의 작품은 세계적으로 널리 알려지고 주요 미술관에 전시되었다. 하지만 요는 어떤 작품을 반드시 남겨야 하는지 잘 알고 있었기 때문에 빈센트의 핵심적인 많은 작품이 온전히 가족에게 남겨졌다.

크뢸러밀러 미술관

암스테르담에서 크뢸러밀러 미술관Kröller-Müller Museum을 향해 달리는 내내 기대가 부풀어 올랐다. 그곳에는 아직 원작을 직접 보지 못한 빈센트의 그림이 많기 때문이다. 오르텔로 시내를 지나자 곧 호헤벨뤼베 국립공원 입구에 도착했다. 크뢸러밀러 미술관에 가려면 이곳의 안내소에서 국립공원 입장료와 국립공원 안에 있는 미술관 관람료를 따로 지불해야 한다. 그리고 숲속으로 난 길을 따라 2km 정도 더 들어가면 미술관에 도착한다.

호헤벨뤼베 국립공원은 넓이가 1,600만 평에 이르는데 그 안에는 우거진 숲은 물론이고 황야와 모래언덕 그리고 이탄 지대에 이르기까지 다양한 자연환경이 펼쳐져 있다. 이 광활한 지역은 원래 대부호인 안톤 크뢸러의 개인 사냥터였는데 미술품 수집가인 그의 아내 헬레네 크뢸러밀러는 이곳에 자신의 소장품을 위한 미술관을 짓고 싶었다. 그러나 그 계획이 진행되는 중에 세계적인 대공

황을 맞게 되어 재정난에 봉착했다. 부부는 사냥터는 1935년에 재단으로 이양하여 국립공원으로 운영되도록 하고, 소장한 엄청난 규모의 미술 작품은 국가가 이 숲속에 미술관을 지어 운영한다는 조건으로 네덜란드 정부에 양도했다. 이렇게 해서 탄생한 것이 크뢸러뮐러 미술관이다.

요 봉허르의 노력으로 빈센트의 그림이 세계적으로 알려지기 시작할 무렵, 네덜란드에서는 헨드리쿠스 브레머라는 화가이자 미술 강사가 빈센트의 그림에 깊이 매료되어 있었다. 그는 빈센트의 그림을 '고통을 통하여 더 깊은 영성에 도달한 영웅적인 생애의 반영'이라고 묘사했다. 그는 자신의 미술 강좌 수강생들에게 빈센트의 작품을 사들이도록 추천했는데, 그중 한 사람이 대부호인 헬레네 크뢸러뮐러였다.

헬레네는 빈센트가 헤이그 시절에 그린 '숲의 가장자리'를 1908년에 처음 사들인 이래 여러 경로를 통하여 빈센트의 그림을 열광적으로 사들였다. 마침내 유화 89점과 드로잉 180여 점을 소장하게 되었고 이를 일반 대중을 상대로 전시함으로써 그의 작품이 널리 알려지도록 하는 데 크게 공헌했다.

헬렌의 소장품 중에는 '밤의 카페 테라스'와 같은 걸작과 '감자 먹는 사람들'의 초기 버전 같은 중요한 작품이 많이 포함되어 있었는데, 이들 모두 크뢸러 뮐러 미술관으로 이전되었다. 이 미술관은 현재 암스테르담의 반 고흐 미술관에 이어 세계에서 두 번째로 빈센트의 작품을 많이 소장하고 있다.

미술관에는 빈센트뿐 아니라 조르주 쇠라, 폴 고갱, 피에트 몬드리안 그리고 파블로 피카소에 이르기까지 많은 현대 화가들의 작품이 전시되고 있으며, 10만 평에 이르는 넓은 조각 정원에는 오귀스트 로댕, 앙리 무어 등의 조각 작품이 전시되어 있다.

헬렌 뮐러와 안톤 크뢸러 부부의 초상

주차장에 차를 대고 넓은 잔디밭 앞에 배를 불쑥 내밀고 있는 '미스터 자크'를 지나 나지막하게 내려앉아 있는 미술관으로 들어섰다. 권위를 내려놓은 듯한 낮은 천장과 흰 벽의 전시실에 들어서니 바로 눈앞에 '밤의 카페 테라스'가 나타났다. 세계적인 유명세에도 불구하고 소박한 원목 프레임을 두르고 누구나 거리낌 없이 다가갈 수 있도록 가깝게 걸려있다.

우리 집에도 거의 같은 크기의 복제화가 20년 가까이 걸려있었다. 오랜 시간 눈길 마주치며 정이 들 대로 들었는데 얼마 전에 벽에서 떼었다. 세월이 흐르며 좀 바래긴 했지만 아직 괜찮다고 생각했는데, 원작을 보고 나니 빛바랜 복제본은 빈센트의 그림이라고 할 수 없다는 것을 새삼 느꼈기 때문이다.

크륄러뮐러 미술관의
반 고흐 전시실 (2019)

크뢸러뮐러 미술관은 빈센트의 네덜란드 시대의 초기 작품부터 파리, 아를, 생레미 그리고 오베르에 이르기까지 모든 시대에 걸쳐, 인물, 자연, 도시 풍경, 정물 등 모든 영역을 아우르는 방대하고 다양한 컬렉션을 갖추고 있으니 정말 대단한 일이다. 빈센트를 좋아하고 잘 알고 싶은 사람에게는 너무나 소중한 장소이다.

이곳에서는 빈센트의 작품 중 연관된 것들을 모아 나란히 전시하는데 그것도 이곳의 재미있는 특징이라고 할 수 있겠다. 우체국 직원 '룰랭의 초상' 곁에는 그의 부인을 모델로 그린 '자장가'가 나란히 걸려 있고, 지누 부인을 모델로 한 '아를의 여인' 옆에는 시엔을 모델로 한 '여인의 초상'이 걸려있는 식이다.

그림 하나하나를 그의 삶의 어느 지점에 대입하여 살피고 느끼면서 전시실을 몇 번이나 돌았는데도 막상 떠나려니 쉽게 발걸음이 떨어지지 않는다. 크뢸러뮐러 미술관은 빈센트의 그림을 다른 어느 미술관보다 가까이서 자유롭게 감상할 수 있는 환경이다. 덕분에 그의 임파스토가 얼마나 경이롭고 아름다운지 충분히 느낄 수 있었다. 헬레나가 어떤 동기로 빈센트의 작품을 수집하였는지는 불문하고 우리가 빈센트의 많은 작품을 오롯이 감상할 수 있는 터전을 마련해 놓았으니 감사할 뿐이다.

아름다운 숲속에 호젓하게 들어 있는 미술관, 꼭 다시 오고 싶은 곳이다. 그때는 미술관의 하얀 자전거를 타고 호헤벨뤼베의 깊은 숲속을 탐험해 보아야겠다.

반 고흐 미술관

빈센트의 생애를 따라가는 우리의 여정은 암스테르담의 반 고흐 미술관에서 마침표를 찍을 것이다. 이곳은 빈센트의 그림을 가장 많이 보유하고 있을 뿐 아니라 반 고흐 형제가 수집한 상당한 규모의 그림과 판화도 소장하고 있어 빈센트를 중심으로 한 당시 예술세계의 상호 관계를 한 눈에 살펴볼 수 있는 특별함이 있다. 더욱이 이곳은 빈센트의 영혼이 담긴 편지를 수장하고 있으며 테오와 요 봉허르 그리고 그 후손들을 포함한 반 고흐 가족의 역사가 응축된 곳이기도 하니, 빈센트를 추종하는 사람들에게는 말 그대로 성지라 할 수 있다.

빈센트가 숨을 거둔 뒤 테오에게는 형의 회화작품 360여 점과 수많은 드로잉이 남겨졌다. 이미 화상으로서 많은 경험이 있던 테오는 형의 그림을 알리기 위한 계획이 있었을 것이다. 하지만 단지 여섯 달 뒤에 형을 따라 세상을 떠나면서 빈센트의 그림은 세상 사람들의 관심에서 멀어질 처지에 놓이게 되었다.

그러나 빈센트에게는 테오 뿐 아니라 그의 아내인 요 봉허르가 있었다. 테오의 모든 것을 물려받은 요는 지혜와 열정으로 빈센트의 작품을 전 세계에 알리고 또 한편으로는 그의 방대하고 난해한 편지를 영어로 번역하여 출판함으로써 사람들이 빈센트의 가치를 제대로 알아볼 수 있도록 애썼다.

요는 테오가 떠난 지 10년이 되는 1901년에 네덜란드의 변호사이자 화가인 요한 코헨 고스샥과 재혼했다. 고스샥은 그 자신도 화가이지만 빈센트의 전시회를 준비하는 아내 요를 도와 작품 해설을 쓰는 등 많은 역할을 했고 빈센트를 알리는 데도 적극적으로 나섰다. 그러나 원래 병약한 탓에 1910년에 세상을 떠났다.

1925년에 요 봉허르가 세상을 뜨자 200여 점에 이르는 빈센트의 회화와 다른 모든 유산은 외아들인 빈센트 빌럼 반 고흐에게 상속되었다. 빈센트 빌럼

은 예술적 환경에서 자랐지만 미술 작품에 대해서는 별로 관심을 두지 않았었다. 그는 세계적인 명문인 델프트 공대를 나와 네덜란드 최초의 기업 컨설팅회사를 창업하는 등 기술전문가로 활동했다. 이런 이유로 이름이 똑같은 삼촌과 구별하기 위해 그의 이름 뒤에는 '엔지니어 Vincent Willem van Gogh Engineer'라는 수식어가 따라붙는다.

그는 자신이 물려받은 삼촌의 작품에 대해 처음에는 어머니와 달리 큰 애착을 갖지 않았고 국내외 전시회에서 요청이 오면 작품을 대여해주는 정도로 소극적으로 대처했다. 2013년도에 제작된 '반 고흐: 위대한 유산'이라는 영화에서는 삼촌인 빈센트의 작품을 관리하는 데 염증을 느낀 빈센트 빌럼이 삼촌의 작품을 몽땅 팔아버리려고 한 것으로 그려지기도 했다. 그러나 그는 차츰 삼촌의 작품에 애착을 느끼기 시작했다.

삼촌 작품 여러 점을 암스테르담 시립미술관에 장기 임대한 이후 빈센트 반 고흐의 더 많은 작품을 보고자 하는 대중의 열망이 커지자 자신이 소장하고 있는 삼촌의 작품을 관리하고 전시할 독립된 미술관을 건설하겠다는 꿈을 꾸게 된다.

빈센트 빌럼 반 고흐 (출처: 네덜란드 암스테르담 반 고흐 미술관)

이에 따라 빈센트의 유화와 드로잉 뿐 아니라, 반 고흐 형제가 소유하고 있던 다른 화가의 작품과 유품까지 모두 통합하여 관리하기 위한 빈센트 반 고흐 재단이 설립되었다.

이에 발맞추어 네덜란드 정부는 반 고흐 미술관을 건설하였으며, 재단의 소장품은 네덜란드 정부에 영구 대여하는 형식으로 미술관에 전시되고 있다. 반 고흐 미술관은 현재 빈센트의 유화 200여 점, 드로잉 400여 점 그리고 편지 700여 점을 소장하고 있다. 또 빈센트와 관계를 맺었던 폴 고갱, 에밀 베르나르, 조르쥬 쇠라, 폴 시냑, 툴루즈 로트렉 등 당대 작가들의 작품과 함께 빈센트가 존경하고 영향을 받았던 작가들의 작품도 나란히 전시하고 있다.

반 고흐 미술관은 관람객이 너무 많이 몰려 30분 단위로 입장 예약을 하여야 한다. 우리는 가장 이른 시간인 9시에 예약을 하고 30분 전에 갔는데 문 앞에는 벌써 세계 여러 나라에서 온 많은 사람이 줄 서 있었다.

입장은 얼마 전에 새로 지은 유리 건물을 통하여 들어가게 되는데, 작품이 전시된 원래의 미술관 건물은 네덜란드 예술운동 더스테일^{De Stijl}의 일원인 유명한 건축가 헤리트 리트펠트가 설계를 맡았다. 그의 설계의 특징인 건물의 간결한 선과 장식이 없는 벽 덕분에 매우 소박해 보이지만 온전히 작품에 집중하는 데는 도움이 되는 것 같다.

미술관에 들어서면 제일 먼저 빈센트의 자화상을 크게 확대하여 벽에 붙여 놓은 공간에 전시된 여러 점의 자화상을 만나게 된다. 자화상 하나하나마다 눈을 맞추어 가면서 빈센트와 인간적인 교감을 먼저 하도록 배려한 듯하다.

이후 빈센트의 작품이 시대별로 구분되어 전시되어 있는데, 시대에 따라 벽면의 색깔이 다르다. 초기 브라반트 시기는 회갈색, 파리 시기는 청록색, 그리고 프로방스 시기는 진한 파란색인데 각 시대에 그려진 그림의 색조와 가장 어울리도록 한 것 아닌가 하는 생각이 든다. 유화 작품은 순환 전시라고 하더라도 중요한 작품은 대체로 다 볼 수 있지만 종이에 그린 드로잉이나 수채화 작품은 손상을 우려하여 단지 몇 점만 전시하고 있다. 조금은 아쉬운 부분이다.

반 고흐 미술관이 소장하고 있는 빈센트의 많은 그림 중 반 고흐 일가에 가장 의미가 있는 그림은 아마 '꽃 핀 아몬드 나무'가 아닐까 싶다. 이 그림은 빈센트가 생레미 요양원에 있을 때, 동생 테오의 아내 요한나 봉허르의 출산 소식을 듣고 축하해 주기 위해 그리기 시작했다. 이른 봄에 가장 먼저 피어난 아몬드 꽃을 보면서 새로운 생명의 탄생을 기리고자 한 그의 애틋한 마음이 들어 있는 그림이다. 그러나 이 꽃을 그리기 시작한 지 얼마 안 되어 심한 발작이 일어나 한동안 누워 있어야 했기 때문에 그림을 완성하는데 두 달이 넘게 걸렸다.

빈센트는 아기의 출산 소식을 듣고 1890년 2월 19일에 어머니에게 이렇게 편지를 보냈다.

"어머니도 저와 마찬가지로 요와 테오를 생각하고 계실 것 같아요. 순산하였다는 소식을 듣고 얼마나 기쁘던지요. 빌레미나가 거기에 있기로 했다니 잘 되었어요. 저는 요즘 아버지 생각을 자주 하는데, 아기 이름은 아버지 이름을 따라 짓기를 바랐어요. 그런데 제 이름을 따서 지었네요. 저는 아기를 위해 머리맡에 걸어 놓을 그림을 바로 그리기 시작했어요. 파란 하늘을 배경으로 꽃이 활짝 피어 있는 커다란 아몬드 나무예요."

그러나 그림은 한동안 완성되지 못했다. 빈센트는 한 달이 지난 3월 17일에 테오에게 이렇게 써 보냈다.

"그동안 네가 보낸 편지들을 좀 읽어 보려 했는데, 아직은 머리가 맑지 않아서 잘 들어오지 않아. 하지만 바로 답장을 보내려 애쓰고 있고, 며칠 내로 좀 나아질 거라고 기대하고 있어. 꽃이 활짝 핀 아몬드 나무 그림은 잘 되고 있어. 너도 그 그림이 침착하고 확신에 찬 붓놀림으로 아주 참을성 있게 잘 그린 작품인 걸 알게 될 거야. 그런데 그 다음날엔 다시 짐승처럼 발작을 해. 참 이해할 수 없지만 어찌하겠어, 그냥 그런 거지. 그래도 정말 다시 그림을 그리고 싶어."

그림은 결국 4월 말이 다 되어서야 마무리되어 테오에게 이런 편지와 함께 전달되었다.

"지금까지 네게 편지를 쓸 수 없었어. 꽃이 핀 아몬드 나무를 그릴 때 많이 아팠어. 내가 계속 작업을 할 수 있었다면 꽃이 핀 아몬드 나무를 그린 다른 그림도 네가 볼 수 있었을 텐데. 이제 나무에 꽃은 다 졌어. 나는 참 운이 없어.

그래, 나는 이곳을 떠나야만 해. 그런데 어디로 가야 하지?"

테오는 그림을 받고는 곧바로 이렇게 답장을 보냈다.

"꽃이 활짝 핀 아몬드 나무 그림을 보면 형이 아직 이 주제에 싫증이 난 것 같
지는 않아. 올해는 나무에 꽃이 만발하는 계절을 놓쳤지만, 다음번에는 그렇
지 않을 거라는 희망을 품기로 해."

이렇게 아몬드 꽃은 반 고흐 가문의 희망이 되었다. 그림이 테오 부부의 손을 거
쳐 아들 빈센트 빌럼에게 전해진 뒤, 이 그림은 반 고흐 집안의 정통성을 담보하
며 대대로 이어지는 가보가 되었다. 2013년에 만들어진 영화 '반 고흐, 위대한
유산'에서는 빈센트 빌럼이 손녀와 함께 이 그림을 자전거에 싣고 손녀의 학교로
달려가는 모습이 의미심장하게 마지막 장면으로 그려졌다.

테오의 증손자 빌럼 반 고흐 (출처:
네덜란드 암스테르담 반 고흐 미술관)
「꽃 핀 아몬드 나무」의 반 고흐 가족
에 대한 특별한 의미를 설명하고 있다.

반 고흐 미술관과 빈센트의 작품이 반 고흐 집안의 생물학적 유전자를 통한 대물림을 통하여 지켜지고 있다고 한다면, 반 고흐 미술관에서는 그의 예술적 밈 Meme을 이어받은 유산도 살펴볼 수 있다.

우리는 미술관에 전시된 상징주의 화가 오딜롱 르동, 표현주의 화가 에드바르 뭉크와 키스 반 동겐 등 빈센트로부터 직간접적으로 영향을 받은 작가들의 작품을 통하여 빈센트의 예술적 성취가 어떻게 현대예술로 이어져 왔는지 엿볼수 있었다.

반 고흐 미술관에서는 이들 작가의 작품을 소장하고 전시하는 것에 더하여 빈센트의 작품을 뛰어난 현대 작가의 작품과 나란히 전시하는 특별전을 열기도한다. 2019년 봄에는 현재 생존해 있는 최고의 화가로 꼽히는 데이비드 호크니 David Hockney의 대표적 풍경화를 모아 빈센트의 그림과 함께 '자연의 기쁨The Joy of Nature'이라는 주제로 전시회를 열었다.

호크니는 빈센트에 대해 이렇게 얘기했다.

"그의 그림은 감동으로 가득 차 있어요. 사람들은 반 고흐의 그림에서 뚜렷한 붓 자국을 통해 그 그림이 어떻게 그려졌는지 알 수 있어서 더 좋아해요. 우리가 풀잎 하나를 보면서 그것을 그린다면 우리는 더 많은 것을 볼 수 있게돼요. 그러고 나서 다른 풀잎을 바라보면 언제나 더 많은 것을 보게 되지요. 나는 그게 신났는데, 반 고흐도 그랬어요."

그리고 이렇게 덧붙였다.

"세상은 수많은 색깔이 있어 아름답다고 생각해요. 자연은 위대하죠. 반 고흐

반 고흐 미술관의
호크니와 반 고흐 특별전
『자연의 기쁨』 포스터 (2019)
반 고흐 미술관

는 자연을 숭배했어요. 그는 힘들게 살았지만 그의 그림에는 그런 게 없어요. 우리를 힘들게 하는 것은 언제나 있겠지요. 하지만 우리는 세상을 기쁜 마음으로 바라봐야 해요."

미술관을 나서는데 갑자기 장대비가 쏟아진다. 거센 바람 때문에 다 젖은 몸으로 근처 카페를 찾아들었다. 따뜻한 차 한잔을 청하고 창밖을 보니 빗물에 젖어 드는 짙은 회색의 도시가 때 없이 어둡고 서늘하다. 마침 건너편 반 고흐 미술관의 창을 통해 배어 나온 노란 빛이 아를 '카페 테라스'의 가스등 불빛과 닮았다.

빈센트가 세상을 떠난 지 130년이 되었다. 이제 그의 작품은 전 세계인의 사랑을 받으며, 많은 작가가 그의 예술관을 현대적으로 재해석한 작품을 끊임없이 생산하고 있다. 짧지만 치열했던 그의 삶은 우리에게 큰 울림을 주고 마음 깊은 곳에 자리잡았다. 그는 부활하여 지금 여기 우리 곁에 살아 숨쉬고 있다.

여행을 마치며

빈센트의 생애를 따라온 여행의 종착점에 선 우리는 그를 '호모 비아토르^{Homo} Viator'라 부르기로 했다. 인간의 운명은 길 위를 떠도는 여행자의 처지와 같다는 것을 자각하고, 삶의 각 지점에서 지혜롭게 절망을 이겨내면서 희망을 잃지 말아야 한다는 의미로 프랑스의 실존주의 철학자 가브리엘 마르셀이 제시한 형이상학적 용어다. 그런데 빈센트만큼 이 호칭에 어울리는 사람이 또 있을까?

길지 않은 삶의 여정에서 스무 개가 넘는 도시를 숨 가쁘게 옮겨 다닌 사실에서 그를 말 그대로 '길 위의 인간'이라고 부를 수도 있으나, 큰 고통 속에서도 좌절하지 않고 자신이 추구하는 가치 있는 삶을 찾아 끝없이 변화해 간 그의 모습에서 진정한 '호모 비아토르'의 면모를 본다. 그는 자신의 꿈과 희망을 그림에 선명하게 표현했다. 그리고 그것을 통해 자신과 마찬가지로 어려움 속에 있는 사람들이 희망을 품고 세상을 아름답게 바라보기를 염원했다. 우리는 그가 바란 대로 그의 그림 속에서 그의 진심과 인간에 대한 따뜻한 사랑을 본다. 그의 꿈이 이루어진 것이다.

네덜란드 쥔더르트에서 시작해서 프랑스 오베르쉬르우아즈까지 여행하는 내내

어린 빈센트, 청년 빈센트 그리고 장년의 빈센트가 우리와 동행하며 자신의 이야기를 들려주었다. 함께하는 동안 그는 내 친구였고, 조카였으며 때로는 아들이기도 했다. 또한, 나는 폴 고갱이고, 센트 삼촌이며, 도뤼스 목사였다. 그와 함께 페르소나를 바꾸어 가며 여행하는 동안 그에게서 언뜻언뜻 내 모습을 발견할 수 있었다.

여행이 끝난 지금 나의 외로움은 이제 온전히 내가 맞서야 할 것으로 남았지만, 나 역시 또 다른 '호모 비아토르' 아니겠는가?

드 메스트르가 '내 방 여행하는 법'에서 알려준 대로 '방구석 여행자'가 되어, 이 책을 손에 들고 여기까지 함께한 독자들 모두 자신만의 길을 찾게 되기를 염원하면서 긴 여행을 마친다.

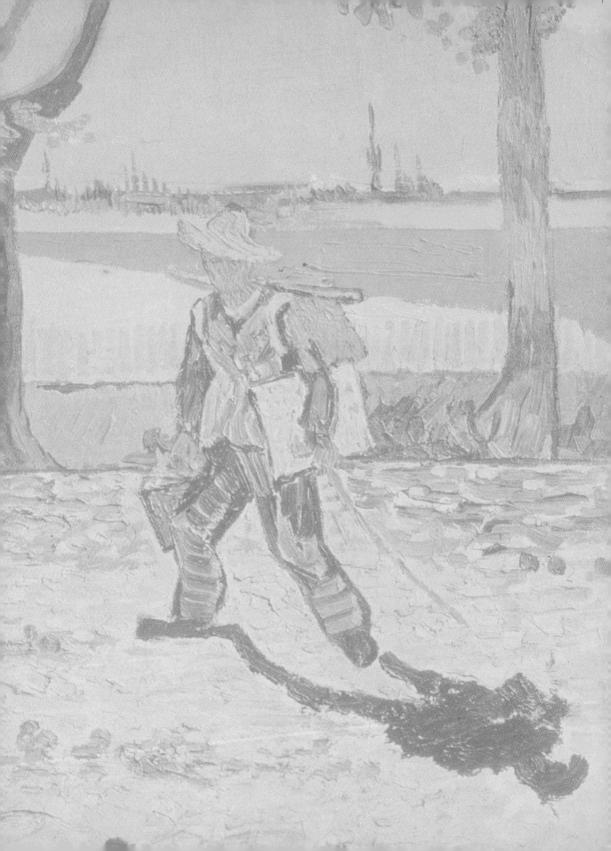

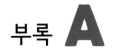

빈센트 반 고흐 연표

쥔더르트

1852. 3. 30	테오도뤼스 반 고흐 목사와 아나 반 고흐-카르벤튀스 부부 사이에서 빈센트 반 고흐로 이름 붙여진 아이가 태어났으나 바로 사망함
1853. 3. 30	빈센트 빌럼 반 고흐 태어남. 꼭 1년 전에 먼저 태어나 죽은 아이의 이름을 그대로 물려받음
1855. 2. 17	여동생 아나 태어남
1857. 5. 1	남동생 테오 태어남
1859. 5. 16	여동생 엘리자베스 태어남
1862. 3. 16	여동생 빌레미나 태어남
1867. 5. 17	남동생 코르넬리우스 태어남

제벤베르헌

1864. 10	제벤베르헌의 기숙학교에 입학함
1866. 8	제벤베르헌 기숙학교를 마침

틸뷔르흐

1866. 9	틸뷔르흐의 중등학교에 입학함
1868. 3	틸뷔르흐의 중등학교를 중퇴함

헤이그

1869. 7. 30	구필 화랑 헤이그 지점에 견습직원으로 들어감
1871. 1. 29	반 고흐 가족, 쥔더르트에서 헬보르트로 이사함
1873. 1. 6	테오, 구필 화랑의 브뤼셀 지점에 견습직원으로 들어감

런던

1873. 5. 19	구필 화랑의 런던 지점으로 근무지를 옮김
1873. 8	핵포드가 87번지에 있는 어설라 로이어의 하숙집으로 들어감
1873. 11. 12	테오, 구필 화랑의 헤이그 지점으로 근무지를 옮김
1874. 8	하숙을 다른 집으로 옮김
1874. 10. 26	구필 화랑의 파리 본점으로 파견됨
1875. 1	구필 화랑의 런던 지점으로 복귀함

파리

1875. 5	구필 화랑의 파리 본점으로 근무지를 옮김
1875. 10. 18	반 고흐 가족, 헬보르트에서 에턴으로 이사함
1875. 12. 24	에턴의 집에 가서 가족과 크리스마스 휴가를 지냄
1876. 1. 4	구필 화랑의 파리 본점으로 복귀하였으나, 4월 1일자로 해고통보를 받음
1876. 4. 1	에턴의 집으로 감

람스게이트

| 1876. 4. 16 | 윌리엄 스토크스가 운영하는 기숙학교의 보조교사로 일하기 위해 람스게이트로 감 |

아이즐워스

| 1876. 6 | 스토크스의 학교가 이사하면서 아이즐워스로 옮김 |

| 1876. 7 | 토마스 슬레이드 존스 목사가 운영하는 인근의 다른 기숙학교로 옮김 |
| 1876. 12. 20 | 가족과 함께 크리스마스 휴가를 지내기 위해 에턴의 집으로 감 |

도르드레흐트

| 1877. 1. 9 | 아이즐워스로 돌아가지 않고, 도르드레흐트의 책방에 점원으로 들어감 |

암스테르담

| 1877. 5. 14 | 신학대학에 입학하기 위한 공부를 위하여 암스테르담으로 감 |

브뤼셀

| 1878. 8. 26 | 암스테르담에서의 공부를 포기하고, 플랑드르로 전도사학교에 들어가기 위해 브뤼셀로 감 |

보리나주

1878. 12	플랑드르 전도사학교의 교과 과정을 완료하지 않았으나, 평신도전도사로서 활동하기 위하여 보리나주로 가서 와스메에 거처를 정함
1879. 8	퀴에메로 거처를 옮김
1880. 8	화가가 되기로 결심함

브뤼셀

| 1880. 10 | 브뤼셀로 이사한 후, 12월에 미술아카데미에 등록함 |

에턴

| 1881. 4 | 가족이 있는 에턴의 집으로 돌아 감 |

헤이그

| 1881. 12. 25 | 아버지와 심한 언쟁 후 헤이그로 떠남. 곧 스헨크베흐 138번지에 거처를 정함 |

1882. 1	시엔 호르닉을 만남
1882. 7. 2	시엔의 아들 빌럼이 태어남. 거의 같은 시기에 스헨크베흐 136번지로 이사함
1882. 8	반 고흐 가족, 에턴에서 뉘넌으로 이사함

드렌터

| 1883. 9. 11 | 드렌터 지방의 호헤베인으로 감 |
| 1883. 10. 2 | 뉴암스테르담의 하숙으로 옮김 |

뉘넌

1883. 12. 5	가족이 있는 뉘넌의 집으로 돌아 감
1884. 5	가톨릭교회 관리인에게서 화실을 빌림
1884. 9	마르홋 베헤만이 자살을 시도함
1885. 3. 26	아버지 테오도뤼스 목사 사망함

안트베르펜

| 1885. 11. 24 | 뉘넌의 집을 나와 안트베르펜으로 떠남 |
| 1886. 1. 18 | 왕립미술아카데미에 등록함 |

파리

1886. 2. 28	파리로 가서 라발 가 25번지에 있는 테오의 아파트로 들어감
1886. 3	코르몽의 화실에 등록하고 6월까지 다님
1886. 6	빈센트와 테오, 르픽 가 54번지로 이사함
1887. 12	폴 고갱을 만남

아를

| 1888. 2. 20 | 아를로 떠남. 호텔 카렐에 머묾 |

1888. 5. 1	화실로 쓰기 위해 '노란 집'을 빌림
1888. 5. 7	지누 부부가 운영하는 카페 드 라 가르로 거처를 옮김
1888. 6	지중해안의 생마리드라메르를 다녀옴
1888. 9. 17	'노란 집'으로 거처를 옮김
1888. 10. 23	폴 고갱이 아를에 도착함
1888. 12. 10	테오, 파리에서 요 봉허르를 만남
1888. 12. 17	테오, 요 봉허르와 약혼함
1888. 12. 23	테오로부터 약혼 소식을 전하는 편지를 받음. 그날 저녁 고갱과 다툰 후 왼쪽 귀를 자름. 고갱, 이틀 후 파리로 떠남
1888. 12. 24	아를 시립병원에 입원함
1889. 4. 18	테오, 암스테르담에서 요 봉허르와 결혼함

생레미

| 1889. 5. 8 | 생레미 외곽에 있는 생폴드모솔 요양원으로 들어감 |
| 1890. 1. 31 | 테오와 요의 아들인 빈센트 빌럼 반 고흐 태어남 |

오베르쉬르우아즈

1890. 5. 17	생폴드모솔 요양원을 떠나 테오와 요가 있는 파리로 감
1890. 5. 20	오베르쉬르우아즈로 가서 라부 여인숙에 거처를 정함
1890. 7. 27	가슴에 총상을 입음
1890. 7. 29	숨을 거둠. 이튿날 오베르 공동묘지에 묻힘
1914	테오, 빈센트 곁으로 이장됨

빈센트 반 고흐가 머문 도시

영국

네덜란드
(상세도 참고)

6 아이즐워스　**4** 런던

5 람스게이트

15 안트베르펜

9 브뤼셀

10 보리나주　벨기에

19 오베르쉬르우아즈

16 파리

프랑스

네덜란드
(상세도)

13 드렌터

8 암스테르담

12 헤이그

7 도르드레흐트

2 제벤베르헌

11 에턴

3 틸뷔르흐

14 뉘넌

18 생레미

1 쥔더르트

17 아를

※ 도시 앞의 숫자는 본문에 수록된 순서입니다.

부록 B

도시별 방문지 주소

1	쥔더르트	교회	Vincent van Goghplein 1
		교회 묘지	Vincent van Goghplein 1
		목사관	Markt 26
2	제벤베르헌	기숙학교	Stationsstraat 16
3	틸뷔르흐	왕립중등학교	Stadhuisplein 128
		하숙집	Sint Annaplein 18-19
4	런던	구필 화랑 런던 지점	17 Southamptonstreet
		핵포드 가 하숙집	87 Hackford Road
		반 고흐 산책로	Van Gogh Walk, Vassal
		국립미술관	Trafalgar Square
5	람스게이트	스토크스의 기숙학교	6 Royal Road
		빈센트의 숙소	11 Spencer Square
6	아이즐워스	스토크스의 기숙학교	183 Twickenham Road
		존스의 기숙학교	158 Twickenham Road

7	도르드레흐트	블뤼세엔판브람 서점	Voorstraat C 1602, Scheffersplein
		하숙집	Tolbrugstraat
		대성당	Lange Geldersekade 2
8	암스테르담	얀 삼촌의 집	Grote Kattenburgerstraat 3
		고전어 선생의 집	Jonas Daniel Meyer Plein 13 III
		스트리커 이모부의 집(1)	Geldersekade 77
		스트리커 이모부의 집(2)	Keizergracht 8
		트리펀하위스	Kloveniersburgwal 29
		국립미술관	Museumstraat 1
		렘브란트 하우스	Jodenbreestraat 4, Amsterdam
		반 고흐 미술관	Museumplein 6
		크뢸러 뮐러 미술관	Houtkampweg 6, Otterlo
9	브뤼셀	전도사 학교	Place Sainte Catherine / Sint Katelijneplein 5
		슈미트의 화랑	Rue marché aux herbes 89
		왕립 미술 아카데미	Rue du midi / Zuidstraat 144
		안톤 판 라파르트의 화실	Rue Traversière 8
		벨기에 왕립미술관	rue de la Régence / Regentschapsstraat 3
		라켄의 하숙집	Chemin du Halage/Trekweg 6
10	보리나주	와스메의 집	Rue Wilson 221, Colfontaine
		마르카스 광산	Rue de Marcasse, Petit-Wasmes
		살롱두베베	Rue du Bois 257-259, Petit-Wasmes
		퀴에메의 집	rue du Pavillon 3, Cuesmes

11	에턴	목사관과 정원	Roosendaalseweg 4
		교회	Raadhuisplein
12	헤이그	구필 화랑 헤이그 지점	Plaats 20
		마우베의 화실	Oranjebuitensingel
			(Zuid-Oost-Buitensingel, Uitlenboomen 198)
		헤런흐라흐트 다리	Herengracht / Prinsessegracht
		스헨크베흐 138번지 집	Hendrick Hamelstraat 8 - 22
		스헨크베흐 136번지 집	Hendrick Hamelstraat 8 - 22
		마우리츠하위스 미술관	Korte Vijverberg 8
13	드렌터	호헤베인의 집	Pesserstraat 24, Hoogeveen
		뉴암스테르담의 집	Van Goghstraat 1, Veenoord
		즈베일로의 교회	De Wheem 10, Zweeloo
14	뉘넌	목사관	Berg 26
		교회	Papenvoort 2
		뉘네빌	Berg 24
		옛날 교회탑	Tomakker
		교회 묘지	Tomakker
		감자 먹는 사람들의 집	Gerwenseweg 4
		빈센트의 화실 (성당 관리인의 집)	Heieind 540
		빈센터	Berg 29
15	안트베르펜	대성당	Groenplaats 21

		왕립 미술 아카데미	Mutsaardstraat 31
		헤트 스테인	Steenplein 1
		루벤스 하우스	Wapper 9-11
16	파리	구필 화랑 본점	rue Chaptal 9
		구필 화랑 오페라 지점	Place de L'Opera 2
		구필 화랑 몽마르트르 지점	Boulevard Montmartre 19
		루브르박물관	Musée du Louvre
		라발 가 아파트	rue Victor Massé 25
		르픽 가 아파트	rue Lepic 54
		테오와 요의 아파트	8 Cité Pigalle
		코르몽의 화실	Boulevard de Clichy 104
		툴루즈 로트렉의 화실	rue Calaincourt 21
		조르주 쇠라의 화실	Boulevard de Clichy 128bis
		탕부랭 카페	Boulevard de Clichy 62
		페레 탕기 화방	rue Clauzel 14
		물랭 드 라 갈레트	83 Rue Lepic
		오르세 미술관	1 Rue de la Légion d'Honneur
17	아를	카렐 호텔 레스토랑	Rue Amédée-Pichot 30
		랑글루아 다리	Langlois brug
		몽마주르 수도원	Montmajour
		알퐁스 도데의 풍차	Avenue des Moulins 13990, Fontvieille
		생트마리드라메르	Saintes-Maries-de-la-Mer
		카페 드 라 가르	Place Lamartine 30

		카페 포룸	Place du Forum
		노란 집	Place Lamartine 2
		룰랭의 집	Rue de la Montagne des Cordes 10
		원형경기장	Rond-point des Arènes 1
		알리스캉	Avenue des Alyscamps
		시립병원	Place Félix-Rey
		빛의 채석장	13520 Les Baux-de-Provence
18	생레미	생폴드모솔 요양원	Chemin Saint-Paul
		밀밭	Chemin Saint-Paul
		올리브 숲	De omgeving van Saint-Rémy
19	오베르쉬르 우아즈	가셰의 집	Rue Gachet 78
		라부 여인숙	Place de la Mairie
		시청	Place de la Mairie
		도비니의 화실	Rue Daubigny 61
		성당	Rue de l'Église
		까마귀가 나는 밀밭	95430 Auvers-sur-Oise
		빈센트와 테오의 무덤	Avenue du Cimetière

부록 C

유용한 웹사이트

여정 정보

반 고흐 루트	Van Gogh Route	www.vangoghroute.com
반 고흐 유럽	Van Gogh Europe	www.routevangogheurope.eu
반 고흐 브라반트	Van Gogh Bravant	www.vangoghbrabant.com
빈센트 반 고흐 보리나주	Vincent Van Gogh in Borinage	vangoghborinage.canalblog.com
생폴 드 모솔 요양원	Saint-Paul de Mausole	www.saintpauldemausole.fr
메종 드 반 고흐 오베르	Mainson de van Gogh	www.maisondevangogh.fr
반 고흐 하우스 런던	Van Gogh House London	www.vangoghhouse.co.uk

편지

반 고흐의 편지	Vincent van Gogh: The letters	vangoghletters.org

그림 목록

위키피디아	Wikipedia	en.wikipedia.org/wiki/List_of_ works_by_Vincent_van_Gogh

미술관

반 고흐 미술관	Van Gogh Museum	www.vangoghmuseum.nl
크뢸러뮐러 미술관	Kröller-Müller Museum	krollermuller.nl

부록 D

빈센트 반 고흐 관련 영화

고흐, 영원의 문에서

At Eternity's Gate

2018 | 미국, 프랑스

빈센트 반 고흐의 아를 이후의 행적을 중심으로 제작
예술적 감각이 돋보이는 영화

러빙 빈센트

Loving Vincent

2017 | 영국, 폴란드

유화로 제작한 애니메이션 드라마
아를과 오베르쉬르우아즈에서의 행적을 주로 다룸

반 고흐: 위대한 유산

The Van Gogh Legacy

2013 | 네덜란드

테오의 아들인 빈센트 빌럼 반 고흐가 반 고흐 미술관
을 설립하기 까지의 과정을 중심으로 여기에 관련된 빈
센트 반 고흐의 생애를 다룸

반 고흐 : 페인티드 위드 워즈

*Van Gogh:
Painted with Words*

2010 | 영국

빈센트 반 고흐의 편지를 바탕으로 그의 생애를 재조
명하는 다큐멘터리 형식의 드라마

반 고호

Van Gogh

1991 | 프랑스

빈센트 반 고흐의 오베르쉬르우아즈에서의 생활을 중심
으로 픽션을 가미하여 제작한 영화

빈센트

Vincent & Theo

1990 | 영국

빈센트 반 고흐가 화가가 되기로 한 보리나주부터 오베르
쉬르우아즈에서 숨을 거둘 때까지 빈센트와 테오 사이에
벌어지는 일화를 중심으로 풀어감

열정의 랩소디

Lust for Life

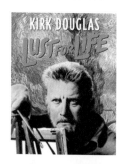

1956 | 미국

빈센트 반 고흐 영화의 고전. 브뤼셀 전도사학교에서
시작하여 오베르쉬르우아즈에서 숨질 때까지의 생애
를 사실적으로 표현

파리의 고갱

Oviri, The Wolf at the Door

1986 | 덴마크, 프랑스

빈센트 반 고흐와 헤어진 이후 고갱의 생애를 다룸
빈센트와 관련해서는 고갱의 성품과 경제적 상황에 대
해 살펴볼 수 있음

물랑 루즈

Moulin Rouge

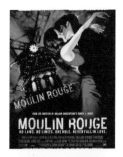

2001 | 미국

빈센트 반 고흐가 파리에 머물 당시 몽마르트르 지역의 분위기와 툴루즈 로트렉을 비롯한 보헤미안들의 모습을 살펴볼 수 있음

제르미날

Germinal

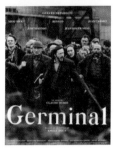

1993 | 벨기에, 프랑스, 이탈리아

에밀 졸라의 소설을 바탕으로 만든 영화. 빈센트가 보리나주에 머물던 비슷한 시기에, 인접한 프랑스 탄광지대에서 벌어지는 엄혹한 실상을 담았음

올리버 트위스트

Oliver Twist

2005 | 영국, 체코, 프랑스, 이탈리아

찰스 디킨스의 소설을 바탕으로 만든 영화. 빈센트가 런던에 머물던 비슷한 시기에, 런던의 뒷골목에서 벌어지는 어두운 현실을 보여줌

빈센트 반 고흐의 생애를 따라가는 여정

길 위의 빈센트

초판발행 2020년 11월 11일

글/사진 홍은표

편집 안정옥 | **디자인** 홍지원

펴낸곳 ㈜인디라이프 | **펴낸이** 홍은표 | **등록** 제2018-000175호

주소 서울특별시 마포구 마포대로 127, 1406호 (공덕동, 풍림브이아이피텔)

전화 02-704-6251 | **팩스** 02-704-6252

이메일 info@indielife.kr | **홈페이지** www.indielife.kr

ISBN 979-11-964117-3-2